护士修养与护理艺术

HUSHI XIUYANG YU HULI YISHU

主 编 刘志敏

副主编 黄 绚 吴丽文

人民军醫出版社

PEOPLE'S MILITARY MEDICAL PRESS

北 京

图书在版编目(CIP)数据

护士修养与护理艺术/刘志敏主编.-北京：人民军医出版社，2011.3
ISBN 978-7-5091-4558-6

Ⅰ.①护… Ⅱ.①刘… Ⅲ.①护士-修养-教材②护理学-教材 Ⅳ.①R192.6②R47

中国版本图书馆CIP数据核字(2011)第019695号

策划编辑：杨德胜　　文字编辑：王月红　　责任审读：吴　然
出 版 人：石　虹
出版发行：人民军医出版社　　　　　经销：新华书店
通信地址：北京市100036信箱188分箱　邮编：100036
质量反馈电话：(010)51927290；(010)51927283
邮购电话：(010)51927252
策划编辑电话：(010)51927300-8065
网址：www.pmmp.com.cn

印刷：北京天宇星印刷厂　　装订：京兰装订有限公司
开本：850mm×1168mm　　1/32
印张：12.25　　字数：308千字
版、印次：2011年 3月　第1版　第1次印刷
印数：0001～4000
定价：36.00元

编者名单

顾　　问　黄军建　吴长云

主　　编　刘志敏

副主编　黄　绚　吴丽文

编写人员（以姓氏笔画为序）

方　静	方萍萍	毛继跃	刘亚姣	许　浪	孙梦霞
李　丽	李　承	李一峰	李美娥	吴小桂	余小红
邹　珊	邹玉莲	张红霞	张松清	陈学文	陈玲霞
林望菊	周江华	周建伟	周瑞红	赵　珍	赵宏娟
胡春莲	侯　敏	姜运玖	夏文辉	徐云珍	殷晓敏
曹艳丽	黄志群	黄建平	梅　蕊	彭兰地	程秋萍
游文新	慕纯敏	谭卡丽	谭金枝	潘　云	魏晓红

内容提要

　　本书共分14章，主要讨论护士人文修养和护理技术等问题。分别阐述了护士的职业责任和要求，如何培养护士的优良品德和职业素养；护士应当怎样处理好医院工作以及社会和家庭环境中各种人际关系；怎样提高护士的心理素质和法律意识。本书介绍了护士在伦理道德、人文礼仪、社会交往等方面的素质培养，详细讲解了临床护理技巧和常见的技术性操作步骤，内容丰富，理论与实际相结合，指导性较强，适于护理从业者及护理管理者阅读参考，亦可作为临床护士、护士岗前培训和护理院校学生学习使用的教材。

前　言

现代"生物-心理-社会"医学模式的精髓是"以人为本"。护理服务的对象是人，既是一门专业的学科，同时又是一门"人学"，护理学应建立在对人性充分认识与理解的基础之上，培养护理人员的人文情感、与人的沟通技巧以及完善自我心理素质等为目的，使护理人员通过人文学科知识的学习、积累和环境熏陶，使之内化为人格、气质、修养完美的护士。如果把护理学提高到一个艺术的高度来审视，那就要求我们护理人员全面学习，提高护士队伍的整体素质，达到至善至美的效果。

本书的作者有的是来自临床第一线的护理工作者，有的是护理工作的管理者，还有的是从事护理教育的教师，在临床护理和护理教学中有着丰富的经验，大家都有一个共同的心愿，就是如何把护理的人文和护理技术有机地结合起来，使护士形象和素质得到整体提高。通过两年的努力，终于完成了本书的编写工作，希望出版之后，对护士的培养起到指导性的作用。

前一部分介绍了护士的职业道德和基本品质的培养，详细说明了护士在医院和社会中的定位以及职业道德的要求，并要求护士具有良好的基本素质，具有宽容仁爱之心，讲究诚信，为人正直，谦虚务实，态度和蔼。护士处在一个繁重的工作环境中，如何正确看待一些消极现象，调节自我心态，培养良好的心理素质是做好各项工作的前提。随着病人法律意识的增强，护士也应当掌握相关的法

律知识，提高法制意识，从而保护自己。在人文修养方面，护士不仅要掌握自然和社会科学知识，还要加强文化艺术修养、讲究护理礼仪技巧、加强待人接物等方面的培训。在复杂的人际关系中，加强沟通能力，顺应社会和病人的要求，掌握患者的各种心理状态，更好地为他们提供优质服务。

后一部分着重介绍了护理实际操作中的技巧与艺术，包括基本操作和临床各科护理操作技术及护理带教和科研能力的培养。最后简述了如何培养护士的科研意识，怎样去做课题和写论文，有一定的实用价值。

护士修养最注重的是人文修养，就是告诉护士如何"做人"；护理艺术就是在工作中讲究技巧，告诉护士如何"做事"。掌握了"做人"和"做事"的诀窍，就能当好一名护士。本书若能起到一个抛砖引玉的作用，对做护理工作的读者有所帮助，这就是我们的愿望。

刘志敏

2010年10月

目　录

护士的职业精神

护士在掌握必备的医学护理知识的同时，还要自觉地加强社会科学和人文科学的学习，以不断提高自己的修养，促进护患之间良好关系的建立。护理职业道德是护士社会价值和理想价值的具体体现，它与护士的日常工作紧密结合，也是护士和病人之间以及与工作协作者之间关系的行为准则，更是社会道德在护理专业上的体现。

第一节 概 述

一、护士定义

护士是指受过护理专业教育和培训、掌握护理知识和技术，从事护理活动的专业技术人员。《护士管理办法》所称护士，是指依法取得护士执业证书并经过注册的卫生技术人员。护士这一概念不同于护理职称序列中的"护士"，而是作为一门职业的从业人员的统称。护士的工作是面向社会，面向广大公民，除可在卫生保健机构从事保健工作、在学校从事护理教育工作外，目前重点是在医院从事临床护理工作，其中主要包括基础护理、专科护理、护理管理、护理教育、护理科研、预防保健等。此外，还可从事社区保健护理工作，如老人院、护理院、康复机构、工厂和家庭等。

二、护士角色定义

护士角色是指护士在医疗护理活动中与病人和周围人履行相适应的工作职责时的角色。护士是从事护理职业者的谓称，其实，护士角色是可以变换的，她在家庭中担任"母亲"或"女儿"的角色，也可以担任"妻子"的角色，但只有处于医疗和护理行为时才被视作"护士"角色。护士角色的定位是由护士的职业特点决定的，受时代的变迁、社会的进步、生产力的发展等因素的影响和制约。可以说在不同的时代、不同的生产力条件下，护士角色的定位不同。护理工作是以服务为主，但服务的对象是人类生命的全程。对护士角色而言，介于医、患之间的特殊位置，是履行解除肉体痛苦、播撒爱心的特殊职责，护理工作和社会上其他服务行业的根本区别就在于护士角色是表现性角色，是以表现伦理道德、社会行为规范为目标的。在护患关系中，护士的角色是"白衣天使"，病人始终处于脆弱和依赖的地位，一切以病人为中心，使病人减轻痛苦、恢复病人的尊严和权利是护理服务的宗旨。在商品经济社会里，谨守职业道德，保持优良品质，提供优质服务，显得更加重要。

三、护士职称和管理

护士的职称是按照护士的相应专业水平而设置的职务名称，它分初级、中级和高级。

1.主任护师　护理人员的高级技术职称。应具有护理本科水平，并有丰富的临床实践经验和科研成果，进行护理理论、技术及科研和教学工作，负有提高护理质量、发展护理学科的任务。组织主管护师、护师、进修护师的业务学习，拟订教学计划、编写教

材、负责讲授，承担不同层次的护理本科和专科学生的临床实习教学；善于总结护理经验，能撰写护理论著和译文；协助护理部主任加强对全院护理工作的领导。

2.副主任护师　护理人员的副高级技术职称。其职责及要求基本同主任护师。

3.主管护师　护理人员的中级技术职称。在护理部主任或科护士长的领导下进行检查督促工作，解决本科护理业务中的疑难问题，配合科护士长组织本科护师、护士进行业务学习，编写教材，负责讲课，协助组织大专及中专护生的临床实习，协助科护士长制订本科的科研计划并指导本科护师、护士开展科研工作。

4.护师　相当于大专水平的护理人员。一般为护理专科、本科毕业或中专毕业5年以上经过培养提高达到上述水平者。在病房（科室）护士长领导下和本科主管护师指导下，参加病房的临床护理工作，指导护士进行业务技术操作，能带领护士完成护理难度较大、新业务、新技术的临床实践；承担中专护理教学，带教护生实习，参加本科室的科研工作，撰写科研论文和工作总结。

5.护士　受过中等护理专业教育，熟练掌握基础护理和一般专科护理知识和技能，并具有一定的卫生预防工作能力的卫生技术人员。主要在医院和其他医疗预防机构内担任各种护理工作，配合医师执行治疗并进行护理或负责地段内的一般医疗处理和卫生防疫等工作。

四、护理职业分类

1.按照护理模式分类　可分为下列5类。

（1）个案护理：由专人负责实施整体护理，一名护士护理一位病人，适用于抢救病人或某些特殊病人，也有助于临床教学。

（2）功能制护理：采取的是规模流水作业方法。是依据生物学－医学模式将护理工作内容进行分工，如生活护理护士、治疗护士、办公室护士等，以完成各项临床和常规的基础护理为主要工作内容。

（3）小组护理：将病人分成20人左右一组，护士分成5~8名一组，由小组长制定护理计划措施，安排小组成员完成任务及实现确定目标。这种方式的特点是病人数量减少，护士相对固定，护士的工作满意度提高。

（4）责任制护理：其特点是以病人为中心，每个病人有一名责任护士负责，提供从入院到出院有计划、有目标的身心整体护理。责任护士以护理程序为基本工作方法，对病人及其家庭进行生理、心理和社会等全面评估，与病人共同制订护理计划，对病人实施24小时的负责制护理，同时还要对护理结果进行评价，并给病人提供出院指导。

（5）系统化整体护理：整体护理是以现代护理观为指导，以护理程序为框架，根据病人的身心、社会、文化需要，提供适合病人需要的最佳护理。它是在"以病人为中心"的护理思想影响下出现的护理观点与护理方式。这是一种病人满意度较高的护理方式，但是需要有足够的护理人员，才能完成这项护理工作。

2.按工作岗位分类　这就是所谓的"专科护士"，根据护士从事不同专业的护理工作岗位的区别，可分如下类型。①急诊护士：在医院急诊科工作，对突发的心脏病、卒中等有生命危险的急症或外伤病人进行护理治疗。②内、外科护士：在所有的卫生岗位为病人提供各种基础医疗护理。③眼科护士：从事外眼冲洗、剪睫毛、

滴眼药等眼科护理工作。④注射护士：通过对病人静脉注射进行给药、输液、输血。⑤职业健康护士：对工伤和职业病提供治疗并且帮助发现工作场所的危害因素和执行健康安全标准。还有妇科护士、儿科护士、公共卫生护士、科研护士等不同的类别。而临床护理工作大致包括两方面：治疗性护理和心理护理。忠实执行医嘱，履行治疗性护理任务，只是护理工作的一部分，关怀照顾病人，进行心理护理是护理工作的另一部分，从某种程度上来说，是护理工作的更重要的任务。从现代医学的观点看，护士角色的主要功能是提供身心的护理，但同时还具有卫生宣教、病房管理、科学研究等功能。护士作为受过系统教育、有专科知识的独立实践者，被赋予多元化角色。

（1）护理计划者：护士须运用护理专业知识和技能，评估护理对象的健康状况，找出其健康问题，制订切实可行的护理计划。

（2）护理活动执行者：护士要运用护理程序，根据不同的护理对象，实施满足健康需要的护理活动，如营养供应、呼吸的维持、心理疏导、健康的宣教等。

（3）护理管理者：作为护理领导者，要管理人力资源、计划资金、物质和信息资源，合理调控时间，把握本科室的护理发展方向，作为普通护士，要为护理对象制订护理计划，使护理对象得到优质服务。

（4）健康教育者：护士应根据护理对象的不同特点进行健康教育，向其传授日常生活的保健知识、疾病的预防和康复知识等。

（5）健康协调者：护理对象所获得的最合适的整体性医护照顾，来自各种不同的健康专业人员和非专业人员的共同协作完成，护士需要联系并协调与有关人员及机构的相互关系，维持一个有效的健康维护沟通网。

（6）健康咨询者：护士对护理对象的问题，提供有关的信息，给予情感支持、健康指导等，解答护理对象疾病和康复的有关问题。

（7）护理研究者和改革者：护士应积极参与护理研究工作，通过科学研究来验证、扩展护理理论和护理实践，改革护理服务方式，发展护理新技术，提高护理质量，推动护理事业的不断发展。

五、护士角色的权利与义务

在社会生活领域，不同的社会角色享有不同的权利，也必须履行相应的义务。护士作为服务特殊社会群体的多元化角色，必须清楚其角色的权利和义务，方能有一个准确的自我角色定位。

1.护士角色的权利

（1）有权要求病人提供真实的病情，并对病人进行治疗和护理所需要的检查。

（2）有权遵循医嘱和护理程序独立地对病人实施治疗和护理，病人应该予以积极配合。

（3）有权要求病人遵守医院的各项规章制度，并婉言谢绝病人的不合理要求。

（4）有权在突发的紧急情况下，主动对病人做出妥善的临时处置。

（5）有权受到人们对自己职业和人格的尊重，保持独立的社会地位。

（6）有权获得与自己的工作相称的经济权益和社会权益。

（7）有权接受继续教育，开展科学研究，不断地丰富自己的科学知识，提高自己的技术水平。

2.护士角色的义务

（1）必须把提供人的健康所需要的护理服务，宣传保护人体健康的科学知识和方法，促进人在生理、心理和社会协调等方面的全面健康，以及推动人类社会的可持续发展，作为自己工作的目标。

（2）必须把维护病人的生命安全作为自己的天职，严格执行并不断完善有利于病人生命安全的护理程序和制度，忠于职守，尽心尽责，努力创造出有利于病人安全、舒适的护理环境。

（3）必须尊重病人的各种社会权利，耐心、友好、恰当地解答病人及其家属、亲友有关病情的咨询，对病人需要做的各种检查、治疗、护理措施，必须进行解释说明并取得病人的同意。

（4）对病人的隐私以及某些可能造成病人心理负担的病情，必须履行保密的义务。一方面，对病人的隐私包括某些疾病、生理缺陷、身体的隐秘部位以及个人、家庭的某些特殊社会经历、遭遇等，应为其保守秘密。另一方面，对病人的某些严重病情在其本人缺乏心理承受力时，也应予以保密，仅对病人的家属和亲友说明。

六、护理职业特征

1.专业性　护理学是医学科学中的一门独立学科，护理学的研究目标是人类健康，护理是以维护和促进健康，包括促进正常人的健康、减轻痛苦、提高生命质量为目的，运用专业知识和技术为人民群众的健康提供服务的工作。护理工作作为医疗卫生事业的重要组成部分，与人的健康和生命安全密切相关。特别是临床护理工作，直接服务于患者，与患者接触密切、连续、广泛。因此，护理工作具

有一定的专业性，其专业技术水平直接关系到医疗安全和医疗服务质量，关系到人民群众的健康、生命安全和对医疗卫生服务的满意程度。

2.复杂性　首先是疾病的复杂性导致护理职业中困难增加。医学上的复杂性同样带来护理上的难度，不同的病人有不同的护理方法，需要个性化护理，这就是护理中的复杂性。其次是护理技术上的难度，有的疾病涉及很多科室的联合治疗和护理，需要较高的护理技术水平，有的病情危险，要求各科护士不但要具备较全面的专业知识与技能，而且要具备良好的心理素质，能够临危不乱、从容不迫地抢救和护理患者，这就需要具有灵活的应变能力。最后是工作环境中的复杂因素，如同事合作、领导认可、医患矛盾等许多人为因素的干扰，导致护理工作的复杂性。

3.人文性　护理学服务的对象是人，人具有生物属性和社会属性。人是生理、心理、社会、精神、文化的统一整体，人具有生理-心理-社会多层次的需要。护士要给病人和公众进行各种疾病的护理和治疗，对病人家属提供建议和精神支持。

第二节　护士职业的历史

一、西方护理发展史

西方近代护理起始于19世纪60年代，是适应近代医疗与社会分工的需要产生和发展起来的，其奠基人是弗洛伦斯·南丁格尔（Florence Nightingale，1820—1910）。她总结了战地救护和医院护理管理的成功经验，撰写了《医院札记》《护理札记》和100多篇论文，特别是她在1860年英国的圣多马医院首创的护士学校，为近代护理学的形成奠定了基础。

1859年6月24日，法国和意大利的撒丁王国与奥地利在意大利北部一个叫索弗利诺（Solferino）的村镇爆发了一场激烈的战争，瑞士银行家、慈善家亨利·杜南（Jean Henry Dunant）途经此地，目睹了激战后尸横遍野、血染山冈、缺医少药的惨况，于是，他决定把随身所带的大笔现金用来帮助濒死的不幸伤员。他派佣人采购清洗和包扎伤口用的敷布、药品及其他物资；并四处奔走，动员妇女参加护理伤员的工作；同时，又组成一个临时战地救护小组，救护小组连续3个昼夜紧张地工作，挽救了许多垂危的伤员。同时，受南丁格尔在克里米亚战争中取得举世瞩目的成就的影响，他产生了建立一个中立的、永久性战地救护小组的想法。他立志要以南丁格尔为人生楷模，献身于救护战地伤员和难民的伟大的人道主义和国际主义事业。

1887年，在芬威克（Fenwick）的倡议下，成立了世界上第一个护士团体——英国皇家护士协会。1892年，她担任《英国护士杂志》主编一职。1899年7月，芬威克在伦敦举行的国际妇女大会上，积极与来自美国、英国、加拿大、新西兰、芬兰、荷兰、丹麦等国家的护士代表进行联系与磋商，并向国际妇女会倡议成立国际护士团体。在国际妇女会及与会代表的热情支持下，国际护士会于1899年7月1日正式召开第一次成立大会（当时称"万国护士会"，1900年正式定名为"国际护士会"）。芬威克当选为第一任会长，并连任至1912年。

1912年，芬威克与美国护士纳丁（Nutting）在德国召开的国际护士代表大会上，提议设立南丁格尔女士纪念基金，由于第一次世界大战未能实现。经不断呼吁，最终于1939年7月正式成立"南丁格尔国际纪念基金会"。芬威克通过国际红十字会和国际护士会把自己捐助的资金投入到南丁格尔基金会，将筹集的大量捐款作为

推广护士进修教育之用。1912年，国际护士会定于5月12日（南丁格尔的生日）为国际护士节（当时称"国际医院日"，后改为"国际护士节"）。在国际护士会成立后，世界各国在护理教育、护理行政及医院管理和护理法律及护理标准方面渐渐统一。芬威克在这些方面作出了很大的贡献。

1925年7月，国际护士会于芬兰首都赫尔辛基召开第六次国际护士大会，7月20日，来自世界各地的33个国家的1 049名护士，聚集在赫尔辛基壮观肃穆的"圣立可拉斯"教堂，大厅中回荡着芬兰音乐家专门为大会创作的悠扬乐曲。在5天的会议中，各国护士代表就"护士事业""个人及民众的健康"等为题进行了热烈的交流与讨论。

1945年，美国已有正式护士学校1 300个、护士18万之多。按人口比例算，727人中即有一位护士。

1953年7月的国际护士会议上通过了护士伦理学国际法，1965年6月，在德国法兰克福大会上进行了修订。明确了护士的职责，包括三方面：保存生命、减轻病痛和促进健康。进入21世纪，欧美等国家对护士的培养已形成了体系，对护士的执业和责任有严格的制度。目前美国有45个以上的大学能授予护理学博士学位。欧洲也相继有护理博士培养点，如挪威、芬兰等。冰岛从1973年开始有了护理学大学生。瑞典的护理教育课设在地区性的学院内等。护理学在保护人类的健康方面得到了长足的发展。值得一提的是2008年5月12日，在这个以救死扶伤为天职的护士节日里，中国发生了一场巨大的灾难——汶川大地震，设在日内瓦的国际护士会会长南裕子向中国护理学会发来慰问电，对在灾难中逝去的护士们表示哀悼，对在灾难中表现勇敢的护士们表示赞赏。

二、中国护理发展史

西方近代护理最初是通过传教士开办医院进入中国的。随着中国教会医院的增加，外国护士也随之来到中国。麦克奇尼（Elisabeth M Mckechine）于1884年3月来到中国上海，与罗弗尼克医生（Elizabeth Reifsnycler）一起在教会办的妇孺医院工作，成为历史上美国第一个来华护士。1887年在中国率先开办了护士训练班，这可以说是中国近代护理教育的开端。据1915年在华基督教会的报道，当时基督教的医院及诊所共有330所，外国医生383名，外国护士112名。1907年，美国基督教护理工会妇女部派护士信宝珠（C E Simpson）来华。信女士先在福州基督教协和医院从事护理工作。在此期间，她到各地医院巡视发现各处的护理工作毫无标准，深感各医院仅靠少数外籍护士根本无法应付日渐增多的护理工作，更谈不上发展和开拓科学的护理事业。当时，我国对开设医院、开办医学与护理教育尚无条例规定，各医院自定标准，自行其是。信宝珠认为，从长远考虑应像欧美各国成立的护士组织"护士会"那样，对护士和护理工作统一管理。她了解到中国的医生已经有"中国博医会"组织（中国医学会的前身），并且经常进行学术活动，还出版医学刊物等。于是，她致函博医会，倡议在中国成立护士会，各地护士们对此反映热烈，都有成立护士会的意愿。适逢一些外籍护士与医生在江西牯岭度假，于是，她们交换意见并进行讨论，几度磋商后，决定于1909年8月19日成立一个全国性护理机构，其目的是统一全

国护理教育标准，提高护理服务水准，定名为"中国中部看护联合会"，选出在安徽芜湖工作的美籍护士郝特女士（Miss Hart）为主席（会长），奥格登（M Ogden）为副主席（副会长），上海的亨德森（Miss Henderson）为书记。参加会议者还有高士兰医生（P B Cousland）、在南京开办第一所医学校的盖纳（Lucy Gaynor）、参加建立早期广州医学校的富尔顿（Mary Fulton）以及美籍护士盖仪贞（Gage），英籍护士贝孟雅（H Bell），克拉克（A Clack）。8月25日，中国中部看护联合会召开了第二次会议，更改会名为"中国看护组织联合会"，并选出3名会员着手拟定护士会章程等事宜。当时，中国北部和中部的会员即使合并亦为数甚少，而东部不足12人，究其原因，多因路途遥远或联系困难而无法获得准确数字。此后护士会又召开数次会议，当时，出席会议的代表仅有4名护士。她们通过了拟定的英文章程，章程内容主要是"第一，联络会员感情，增进护士利益，于疾病、失意及遭遇不幸之时，互相扶助安慰。第二，为中国学生采取统一课程及考试，以提高中国医院训练程度"。1910年8月18日，中国看护组织联合会仍于江西牯岭召开常会，亨德森女士担任主席。这次会议决定将章程译成中文并发函通知中国各教会，请当地各书记将护士会成立的消息告知各地医院的护士们。

这次会议还计划将来由护士会自己发行中英文对照的护理刊物，以报道中国护理发展情况，并与英、美两国的护士界保持联系。

1912年3月18日，中国看护组织联合会于牯岭举行第三次常会，这次常会修改了会章，新任会长是当时在长沙湘雅医院的美籍护士盖仪贞，书记（总干事）为克拉克女士，下设委员数人。会议决定：统一中国护士学校的课程，规定全国护士统一考试时间并订

立章程等，同时成立护士教育委员会。

　　1914年6月在上海召开第一届全国护士会员代表大会，这是中国护理事业的里程碑。1921年，北平协和医院和几所大学合办高等护士学校，学制4～5年，5年制的毕业生可获学士学位，此为我国高等护理教育的开端。1922年，国际红十字会在日内瓦开会，正式接纳中国护士会为第11个会员国。1924年，由中国护士伍哲英担任中华护士会理事长。中国以《中华护士报》为主的护理出版刊物博得世界各国护士代表的好评与关注。1925年7月，在芬兰首都赫尔辛基召开国际护士大会。中国有4名护士代表出席会议，护士代表中仅伍哲英女士为华籍，其他3人均为来华较早颇有影响的外籍护士，如美籍护士信宝珠、盖仪贞，英籍护士温道德女士。作为中国护士代表的盖仪贞女士，在热烈的掌声中当选为国际护士会新会长。1936年春，中国红十字总会会长王正廷博士请中华护士学会协助组织训练班，以训练救护人员为应付非常时期做准备。1936年颁布了护士章程，要求全国护士学校统一注册，并进行护士登记工作。护士职业地位在社会上得到相应提高。

　　由中华护士学会主办的《中国护士季报》杂志，是中国一种综合性的护理刊物，除报道各地医院的护理工作、护理教育情况、介绍各科护理技术外，还有不少支持护理工作的人士投稿。此杂志于1949年停刊。1946年年初中国选派20名护士赴美进修。学成回国后，大部分从事护理教育和护理行政工作。据统计，中华人民共和国成立前，在中华护士学会注册的护士学校有183所，培养护士3万余人，共有会员1万余人。

　　1949年5月，在郑州召开的第四野战军首届护士代表大会，第一次明确提出了"护士工作要专业化，要建立护士工作系统"的观点，加速了护理工作专业化、系统化的进程。1950年中华护士学

会召开了第十七届全国护士会员代表大会暨新中国成立后第一次全国护士代表大会。1949-1965年，我国护理行政管理体系逐步完善，为护理工作的全面发展奠定了良好的基础。1950年6月朝鲜战争爆发，我国护理工作者奔赴朝鲜战场，救护了大批伤员。1954年张开秀和黎秀芳创造性地提出了根据病人的病情分轻、重、危"三级护理"的分级护理制度。1957年4月12日，《健康报》全文发表"卫生部关于改进护士工作的指示"，护士的社会地位得到了空前的提高。

1966年以后，中华护理学会组织难以正常运转，全国各地护士学校停止招生，医院的护理部被迫取消，护理质量严重滑坡，中国护理事业进入无序状态及历史低谷时期。

改革开放以后，我国的护理事业发生了巨大变化，取得了累累硕果。1979年卫生部颁发《卫生技术人员职称和晋升条例（试行）》，明确了护士的技术职称级别。1981年5月7日《人民日报》全文刊载了邓颖超同志在护士座谈会上的讲话"全社会都要尊重护士，爱护护士"。1983年中华护理学会和各省、自治区、直辖市的护理学会相继恢复，护理工作开始向正规化、科学化迈进。同年我国参加国际红十字会南丁格尔奖评选活动，王琇瑛是第一个获此殊荣的中国护士。从此护理教育蓬勃发展，逐渐形成了中专、大专、本科、硕士、博士多层次的教育体系，教育改革的成效和办学质量的提高，为护士队伍整体素质的提高奠定了基础。1986年由卫生部主持的第一次全国护理工作会议在南京召开，这不仅是改革开放以后召开的一次盛会，也是新中国成立以来召开的第一次全国护理工作会议。2008年国务院颁布的《护士条例》，是第一部为了维护护士的合法权益，规范护理行为，促进护理事业发展，保障医疗安全和人体健康的法律法规，体现了党和国家对护理工作的重视。1950

年我国有护士4万余人，1980年已达到46万人，2000年达到121万人，2008年达到165.3万人。改革开放以来特别是进入21世纪后，我国的护理事业出现了蓬勃发展、欣欣向荣的局面。

三、国际护士节与南丁格尔

5月12日是全世界护士的共同节日。这个光荣的节日是与一个伟大的名字联系在一起的，她就是弗洛伦斯·南丁格尔（Florence Nightingale）。1820年5月12日，南丁格尔出生在一个富有的英国名门之家，良好的家庭教育和影响，培养了南丁格尔优秀的品质。她从小就经常照顾附近村庄的病残人，以解除他们的痛苦。她立志将来成为一个为病人带来幸福的人。

1851年，她开始投身于护理工作。1852-1856年，沙皇俄国与土耳其之间发生在克里米亚的战争十分残酷，双方伤亡惨重，大量的伤病员无人照顾。南丁格尔自愿组织战地救护队，率领38名女救护队员负责伤病员的护理，在她的领导下，建立了医院管理制度，提高了护理质量，使伤病员死亡率迅速下降。1860年，她又在英国的圣多马医院建立世界上第一所护士学校，为推动世界各国护理工作和发展护士教育作出了巨大的贡献。战后的南丁格尔全身心地投身于护理教育工作，她创办了世界上第一所护士训练学校，开创了人类护理教育发展的新纪元。南丁格尔以高尚的奉献精神把一生献给了护理事业。

1912年，国际护士会倡议世界各国医院和护士学校以南丁格尔的生日5月12日为国际护士节，以此纪念人类护理事业的创始人南丁格尔，激励护士继承和发扬护理事业的光荣传统，以爱心、耐心、细心、责任心对待每一位病人，做好护理工作。

现在，每逢5月12日国际护士节到来之际，医院、护士学校等都会举行各式各样的文艺活动和庄严的护士授帽仪式，并庆祝"节日"的到来。护士授帽仪式上，洁白的燕帽，象征着圣洁的天使；燃烧的蜡烛，象征着"燃烧自己，照亮他人"。授帽仪式是护士生成为护士的重要时刻。在护理学创始人南丁格尔像前，伴随着"平安夜"的庄严乐曲，护士生站在护理前辈面前戴上圣洁的燕帽，护士生接过前辈手中的蜡烛，站在南丁格尔像前宣读誓言。"我宣誓：以救死扶伤、防病治病，实行社会主义的人道主义，全心全意为人民服务为宗旨，履行护士的天职；我宣誓：以自己的真心、爱心、责任心对待我所护理的每一位病人；我宣誓：我将牢记今天的决心和誓言，接过前辈手中的蜡烛，把毕生经历奉献给护理事业。"神圣而庄严的授帽仪式结束，护生正式成为一名"白衣天使"。她将学习和发扬护理前辈的精神；她将履行救死扶伤、防病治病的人道主义护士天职，把真诚的爱心无私奉献给每一位病人；她将为预防疾病、保护生命、减轻痛苦和促进人类健康事业奉献青春与热血。

这一天，很多护士还要重温南丁格尔誓约："余谨于上帝及公众前宣誓，愿吾一生纯洁忠诚服务，勿为有损无益之事，勿取服或故用有害之药，当尽予力以增高吾职业之程度，凡服务时所知所闻之个人私事及一切家务均当谨守秘密，予将以忠诚勉助医生行事，并专心致志以注意授予护理者之幸福。"

第三节　护士的责任和职业道德

一、护士的职业责任

1.遵守职业道德、护理规章制度、技术规范的义务。

2.保密是指执业护士在执业中得悉的患者的隐私，不得泄露，应当保密。

3.履行使命是指执业护士在遇有自然灾害、传染病流行、突发重大伤亡事故以及其他严重威胁人们生命健康的紧急情况时，有服从卫生行政部门调遣的义务。

4.进行健康教育是指执业护士有承担预防保健工作、宣传防病治病知识、进行康复指导、开展健康教育、提供卫生咨询的义务。

5.执行医嘱、科学护理义务，是指执业护士应当正确执行医嘱，观察病人的身心状态，对病人进行科学护理；遇有紧急情况应及时通知医生并配合抢救，医生不在场时，护士应当采取力所能及的紧急措施。

6.带教护理实习生，护士有带教和指导的义务。

二、护士职业道德要求

1.**热爱本职工作**　护士是一种专门职业，护士的基本职责是通过治疗护理和预防护理为人类保护生命、减轻痛苦和促进健康。护士教育创始人南丁格尔说："护士必须有一颗同情的心和一双愿意工作的手。"在医院里工作的护士，为病人服务，病人有的清醒，有的昏迷，有的慢疾缠身，有的急病凶险。他们来自社会的各个阶层，不同民族、不同年龄、不同性别、不同性格。这一特定的工作对象决定了护士工作的复杂性。要求护士要具有特殊的道德风尚，

在我们社会主义国家里则要求护士具有高度的共产主义觉悟和革命的人道主义精神，不怕脏、不怕累；热爱本职、忠于职守、忠于病人，在技术上要精益求精，把自己的一切献给党的护理事业。

2.关心体贴病人　病人接触最多的是护士，护士的一言一行将直接影响着他们的情绪，如护士亲切的态度，使病人充满信心，感到温暖。反之，护士带着轻视厌恶的态度就会使病人感到屈辱甚至激怒而加重病情。因此，护士应具有一颗慈善而纯洁的心，视病人如父母兄妹，做到礼貌热情、主动周到、体贴入微。当个人利益与病人利益发生冲突时（如家中有事、小孩有病等），应把病人的利益放在首位。

3.掌握专业技术　现代科学的发展对护士的知识结构提出了更高的要求，如自然科学、社会科学、医学基础、护理技术等，不但要求理论基础知识扎实，而且要求技术操作精巧熟练，这样才能更好地造福于病人。因此，护士除了完成护校的全部课程外，还应结合工作实践刻苦学习，不断掌握本行业、本专科的新技术，不断学习新理论，注意新动态，并争取有所创新，有所前进。

4.注意行为修养　由于护士工作接触的对象特殊，要求护士在工作中服装整洁，言谈文雅，举止端庄，作风正派。护士只有具备了这些优雅的风度，才能给予病人良好的印象，病人才能对护士产生信赖感。在医院里，不少病人昏迷不醒或瘫痪，一切要由护士照料，而护理技术操作又多为护士单个进行，因此勤劳细致，严肃忠诚是护士专业品格不可缺少的组成部分，护士在工作中应始终坚持严肃的态度，严格的要求，严密的方法。无论何时何事应忠诚、老实、认真、负责，不得弄虚作假。工作中一旦发生差错事故，应毫不隐瞒，迅速汇报，及时处理。护士相处的对象除病人之外，还有

病人家属、医生、其他护士及医院员工。因此，一个护士应有良好的个性修养，做到谦虚谨慎，尊重人，体谅人，帮助人。对病人家属应耐心解释和指导，对医生应尊重和信任，密切合作，诚实而机智地执行医嘱。青年护士对资历高的护士应尊重和体贴，年长的护士对年轻的护士要关心、爱护和指导。在工作中，特别是紧张的抢救中，护士要做到沉着果断，迅速敏捷，灵活机动，有条不紊，在个人遇到困难和挫折时，能理智地控制自己的感情，绝不因个人情绪影响工作。对那些性情急躁或者爱挑剔的病人绝不与其计较，始终保持护士崇高的职业道德。

第 2 章

护士基本素质培养

第一节　护士素质的基本要求

护士应具备良好的政治思想素质。护士是白衣天使，救死扶伤是其工作职责，因此应具有良好的职业道德。护士对患者应像对待朋友、亲人一样，为其创造整洁、舒适、安全、有序的诊疗环境，及时热情地接待患者，用同情和体恤的心去倾听他们的述说，并尽量满足其提出的合理要求，给予病人人性化的医疗服务。护士还要热爱祖国、热爱护理事业、勇于创新进取，具有高尚的道德情操，树立正确的人生观、价值观，有自尊、自爱、自制的思想品质。

护士应具备专业技术素质。有扎实的专业理论知识，掌握各种常见病的症状、体征和护理要点，能及时准确地制订护理计划。掌握护理心理学和护理伦理学知识，了解最新的护理理论和信息，积极开展和参与护理科研，有娴熟的护理操作技能。熟练的护理操作技术是一个优秀护士应具备的基本条件，除了常见的医疗护理技术外，对现岗位的专科护理技术应精通，能稳、快、准、好地完成各项护理工作，高超的护理技术不仅能大大减轻患者的痛苦，而且能增强自信心，给人一种美的享受。掌握急救技术和设备的使用，熟悉急救药品的应用，能熟练地配合医生完成对急症或危重患者的抢救。具有高度的责任心，严守工作岗位，密切观察患者情况的变

化，严格执行操作规程，认真做好查对制度，时刻牢记医疗安全第一，杜绝医疗差错事故发生。具有敏锐的观察力，善于捕捉有用的信息；有丰富的想象力，勇于技术创新。有较强的语言表达力，掌握与人交流的技巧，能根据患者的具体情况灵活运用语言进行心理护理。

护士应具备良好的心理素质。护士是临床护理工作的主体，要提供最佳的护理服务，就必须加强自身修养，有一个良好的精神面貌和健康的心理素质。积极向上、乐观自信的生活态度；稳定的情绪，遇挫折不灰心，有成绩不骄傲；能临危不惧，在困难和复杂的环境中沉着应对；有宽阔的胸怀，在工作中能虚心学习同事的新方法和新技术，能听取不同意见，取众之长，补己之短，工作中能互相交流经验。

护士应具备文化科学素质。多元化的护士角色除了能掌握扎实的专业知识、技能，还应具备社会科学、人文科学等多学科知识，并具有一定的外语水平，熟练掌握电子计算机的应用及网络技术等。多学一些语言学、哲学、社会公共关系学、人文医学等知识，丰富自己的知识内涵；学习礼仪知识，使自己的言行举止、着装得体有气质，提升自身形象，增强自信心和公众信服力，应对各种挑战。

护士要有很好的身体素质。护理工作是一个特殊的职业，是体力与脑力劳动相结合的工作，且服务对象是人，关系到人的生命，因而工作时精神要高度集中，因此要求护士要有健康的身体、充沛的精力才能保证顺利地工作。

除此之外，护士还应具备宽容、谦虚、勤奋、诚实、正直、仁爱、团结、奉献、和蔼、谨慎等优良品质，使自己修炼成为思想纯正、业务精良的优秀护士。

第二节　护士优良品质的培养

一、宽容、仁爱

(一) 宽容

宽容是一种美德，也是护士应该具备的一种素质。古语说：唯宽可以容人，唯厚可以载物。病人是来自四面八方，各行各业，各种年龄、各种病痛、文化程度的差异等，更主要的是病人的心理状态千差万别，有些病人的心情不好，恐惧、焦虑、多疑，宽容是职业的需要，宽容心是仁爱之心的延伸，是以救死扶伤的革命人道主义精神对待病人，是在诊治疾病中对病人的生理、病理和心理活动认识、同情、忍让的过程。对特殊的病人，要有一颗理解的心、宽容的心，关爱他们，给他们生活的勇气，做人的尊严，这才是护士价值的体现。

宽容是一种理解，宽容是一种信任，宽容是一种胸怀，宽容更是一种境界。护理中工作中总是伴随着这样或那样的风险和矛盾，只有以宽容之心去对待，才会春风化雨。宽容是金，是人与人交往的桥梁。宽容是一种智慧的表现，它能温暖彼此的心灵，点醒我们的人生。它会使我们在宽容中获得更多的友好，更多的爱。宽容是一种高尚的品德，古语说：海纳百川，有容乃大。懂得宽恕别人的人是高尚的，因为她的大度和宽容会唤醒别人，赢得别人的拥护和尊敬。她对别人的友好也会给自己带来别人的友好和信赖。

两天前，小芬准备给一个2岁的患儿扎针，刚准备好，孩子的父亲却很认真地要求，能不能换个漂亮点的护士。小芬当时就愣住了，最后对着他笑了一笑，"好吧！"马上叫了另外一个护士进

来。一个穿着粉红色工作服的漂亮护士走了进来，接替了小芬的工作。当她给患儿扎针的时候，因小孩大哭不止，极不合作，扎了两针也没有扎进血管，孩子的父亲大发雷霆，要求再更换护士。漂亮护士把小芬叫了过来，对病人家属说："她是我们科里技术最好的护士。还是让她来吧！"患儿的父亲同意了。小芬很熟练的操作一针见血，患儿的父亲站在一边满面愧色，连连向小芬道歉。小芬还是那么淡淡地一笑。

护士无论是在工作中，还是在生活中都需要一颗宽容的心。生活中，人都会犯错误的，犯了错误倘若不给其改过自新的机会，势必会激化矛盾，造成不良的后果。在护理职业中，很多护士脸上总洋溢着和善的笑容，给人一种莫名的亲切感，在她们的精心照料下，病人身体得以康复，心情变得平和。诚然，面对别人的错误，宽容往往比惩罚更有力量。宽容别人的同时自己也会得到别人的宽容，面对自己的微笑，别人同样会回敬一个笑靥。每天穿梭于茫茫人海中，面对一个小小的过失，一个淡淡的微笑，一句轻轻的歉意，带来的是包涵和谅解，这就是宽容。宽容了别人，等于善待了自己。学会宽容，这样才能使自己变得轻松、快乐。经历过风风雨雨，才能够领悟到人生的苦与乐、爱与恨、得与失。

尽管小芬外表不够漂亮，但她有高超的护理技术和宽广的胸怀，她在宽容别人的同时，也同样宽恕自己，解开了心灵的枷锁，拥有一份宁静、平和的心境。有的人在错误面前不断自责，自责过后便会变得保守，不再敢表露自己。事实上，别人不会抓住你的过失不放，也没有人会责怪一个无意过失的人。我们没有理由过分自责，要学着给予自己宽容。这也是一种难得的大度和豁达，一种善待自己的有效途径。

从心理学的角度来看，人的苦乐由于外界环境因素影响以外，主要是取决于人的心理是否健康和心态的好坏。因此，人要快乐，必须心宽，要走出困境，必须学会宽容，善待自己的一生。有位哲人说过这样一番话：天空收容每一片云彩，不论其美丑，故天空广阔无比；高山收容每一块岩石，不论其大小，故高山雄伟壮观；大海收容每一朵浪花，不论其浊清，故大海浩瀚无涯。这无疑是对宽容的一种诠释。宽容是一个人的良好心理素质的表现，是一个人的处世经验和待人的艺术。学会宽容就要不断地提高自身的心理素质，以宽宏大量和豁达大度去容忍别人和容纳自己，遇事要想得开、看得透、拿得起、放得下；得之淡然，失之泰然。

常怀宽容之心，你将成为大自然的精灵，拥有一份难得的宁谧；常怀宽容之心，你将洋溢最灿烂的微笑，沐浴温暖的阳光！常怀宽容之心吧，让人性之美熠熠生辉！

（二）仁爱

仁爱就是宽仁慈爱，是说其从心底里欣然地去爱别人。古语云：仁者爱人。曾经有人说过：拉开人生帷幕的人是护士，拉上人生帷幕的人也是护士。在人的一生中有谁会不需要护士的细致关心和悉心照顾呢？护士要有一颗同情的心和一双愿意工作的手。我国著名护理界前辈、南丁格尔奖章获得者林菊英说："一名真正的好护士不一定是技术上的顶尖人才，而应是最有爱心、最有耐心的，护理是一个整体的观念，要从综合素质上全面培养。"护士会用她们的爱心、耐心、细心和责任心解除病人的病痛，用无私的奉献支撑起无力的生命，重新扬起生命的风帆，让痛苦的脸上重绽笑颜，让一个个家庭重现欢声笑语。神话中天使的美丽在于她的圣洁与善良，而白衣天使的美丽在于有一颗"仁爱"之心。

　　刘护士曾守护在一位先天性心脏病术后出现低心排血量患儿的床旁三天三夜，观察、记录病情变化。当死神慢慢地吞噬了患儿的生命时，她把患儿紧紧抱在怀里，一直噙在眼里的泪水止不住滚落下来。深夜，她冒着寒风抱着死亡的患儿将其送往太平间，家属为她所感动。

　　刘护士是南丁格尔奖章获得者，北京某医院的护士长，一个平凡而优秀的护理工作者，一个生命的真心呵护者，在近半个世纪的护理生涯中，她始终秉承着南丁格尔精神，用崇高的仁爱精神，精心护理每一名患者，使他们在生命的单程车上感受到无限的爱心和欣慰。

　　（摘引自2009年11月9日《健康报》"刘淑媛——专心看护病人的圣徒)

　　护士要保持对所有服务对象和合作者的爱心。什么是爱呢？爱是恒久忍耐，又有恩慈；爱是不嫉妒，爱是不自夸、不张狂，不做害羞的事，不求自己的益处，不轻易发怒，不计算人的恶，不喜欢不义，只喜欢真理；凡事包容，凡事相信，凡事盼望，凡事忍耐。爱是永不止息。

　　2008年5月12日汶川地震发生时，四川省某医院内分泌科24岁的护士陈某某忙着转移病人，安慰着不知所措的家属，转移完病人后，她又和同事再

次上楼为重症病人抬床、拿棉被，还将需要输氧病人的氧气罐抬了几个到楼下，并迅速地为病人继续进行治疗。她只看到那些无法自己走动的病人，眼神里充满无奈和惊恐，却忘记自己有孕在身。到16时许，陈护士突然觉得自己腹部、腰部非常疼痛。医师遗憾地告诉她："这是先兆流产！孩子恐怕没办法……""我还年轻，还有机会要小孩……"陈护士淡淡地说。

（摘引自2008年5月18日《成都晚报"病人安全了，她流产了"》）

　　护士需要有良好的心理素质和良好的职业道德，需要宽广无私的胸怀，这就是护士的圣洁。护士为病人创造舒适的就医环境，做好临床护理工作，为人们送去微笑、送去安慰、送去祝福，就是护士的爱心。护士的爱心体现在日常的工作中，护士不会用过多的言语来表达她们的关爱，护士也不会喋喋不休地向病人述说自己的不快和伤痛，因为护士的职业要求护士把最美的留给她所服务的人，这就是护士的伟大。护士是一群美丽的天使，更应该是我们当代最可爱的人，湛蓝的天空，炫丽的阳光下，她们用爱心、用微笑为生命注入永远的光芒与希望，她们用自己的青春和生命承载着生命的维护，让健康重新拥抱每个躯体与心灵！

　　护士的工作实在是太琐碎、太繁忙、太辛苦了，其中滋味岂是他人所能体会？究竟是什么样的力量在支撑着护士们"痛"并"快乐"着呢？是一种博大的仁爱之心。当从死神手里夺回一个个生命时，当看到病人康复出院时那幸福的笑脸和声声感谢，似乎顿悟人生的意义和价值。护士虽然是普通人，甘愿默默地奉献自己的一份爱、一份汗水、一份真情。医院正是因为有了护士们，生命便多了一份安宁，未来更多了一些希望，用一颗仁爱的心抚平病人躯体和

心灵的伤痛，为生命之舟保驾护航；用一张微笑的脸化解病人的烦忧愁绪，架起护患之间沟通的桥梁；用一种鼓励的眼神传递信心和力量，带给病人战胜病魔的勇气。

二、诚实、正直

（一）诚实

诚实是指内心与言行一致，不虚假。对于一位护士来说，诚实意味着脚踏实地、认真做事，而且要做到言而有信，护士的工作因患者的生命相托而担负了沉重的责任。多少护理界的优秀前辈正是以她们诚信待人的品质为后来者做出了榜样，影响着一代又一代人，为护士这一职业增添了圣洁、美丽的光环。

1947年3月13日，一代护士伟人、国际护士会首创人芬威克（Fenwick）逝世，她一生致力于护理事业。在提高护士教育水平、倡导护士进修教育、建立护理统一标准以及注册护士学校等方面，作出了举世瞩目的贡献，当之无愧地成为国际护理领域中一位杰出的女性。1887年，在她的倡议下，成立了世界上第一个护士团体——英国皇家护士协会。1892年，她担任《英国护士杂志》主编一职。在任职期间，她将"工作""事业""奋勇""生命""热望""忠诚"等作为警句，并将每一警句分别刻在每一条银链上，作为国际护士会的历史文物被保存下来。一百多年来，她要求护士对工作的热心和对事业的忠诚已作为护理事业的信条，一代一代地传承下去。

美国民意测验和调查机构盖洛普公司（Gallup）日前公布的一份调查结果显示，多数美国人认为，护士是所有职业中最诚实、最有道德职业的人。一个人有了诚信，他的生命就会发光，诚信是金，诚信就在我们的工作岗位上，就在我们的内心世界里。让我们

从生活中的每一件小事做起，做一个有责任感的人，做一个有职业道德的医疗工作者，使诚信在每一处闪闪发光。

有一次我在为病人加药，不小心打碎了一支价格昂贵的抗生素，当时心里又着急又害怕，也试着这样想过，没人看见我打碎了这支药，可以蒙混过去，但出于良心的谴责和职业道德的召唤，我不能这样做，这样做对不起自己的良心，对不起这份神圣的工作，更对不起痛苦呻吟的患者，于是我告诉了护士长，并让医生开了一张处方亲自去药房买回了这支药，就在那一瞬间，我觉得是一种解脱，一种从未有过的轻松感。

诚信是什么？诚信是荒原上流淌的一汪清泉；诚信是寒冬腊月交替傲放的一枝腊梅；诚信是夜晚行路时前方如豆的不灭之灯；诚信是在浮浮沉沉漂泊不定的人海中导航的一座灯塔……

2002年1月的一天晚上，天很冷。四川大学某医院普外一科收治了一个因腹痛来院就诊的乞丐。他披头散发，满身污垢，脚上穿着从垃圾堆里捡来的旧皮鞋，腿上裹着烂布条。由于空调的温暖，他浑身上下开始散发出阵阵恶臭。同病房的其他三个病人和家属们意见很大。护士长和其他三个护士一道把乞丐扶进病房的卫生间，给他洗澡，换上了干净的病人服；那一堆发出恶臭的破衣服被扔进了污物桶，护士长还从家里拿来她先生穿过的旧衣服和鞋子，通知理发室的工人师傅给他理了发。忙了两个多小时，乞丐像一个正常的人了，病房的气味也正常了。

医生给他做手术，切除了坏死的肠子，第二天，他清醒了，眼里充满了敌意和冷漠；第四天，护士开始给他喂流质食物。他的

眼神依然冷漠，仿佛医生、护士为他做的一切都是他理所当然该享受的；第五天，他能下床活动了，事实上也可以出院了，但护士们没有催他。根据经验，这样的病人，一般会趁医生护士不注意的时候，悄悄消失；第六天上午，乞丐正如人们意料消失了。总的费用应该是3 875元。

16个月后，这个病人又回到病房，当然他还是一个乞丐。他掏出一个包，露出很多小钞，一共有2 359.23元。他说："本来想攒多一点再来的，你们是好人啊！"在场的护士无不感动。

（摘引自2009年10月22日《华西都市报》"传奇张诚信，感动一座城市"）

一个社会最底层的乞丐，一个身无分文的弱势个体，他本来可以一走了之，可在一年多后再来还钱，这是一种崇高品质的体现，是人性中的光辉，他也是被护士们的忠诚服务所感动，诚心相待，以心换心。同样这个乞丐也给我们护士留下了最珍贵的纪念——诚信。

（二）正直

正直是公正无私，刚直坦率。人一生要追求的东西有许多，可有些东西在百年之后都会腐朽，但唯有正直的荣誉可以流芳百世，永垂不朽。正直的人，实际上意味着他有某种内在原则。当前社会物欲横流，世风日下。我们都要面对前所未有的诱惑和选择，一个正直的人，在利益和权威面前，他会听从内心原则的呼唤。伟大的哲学家康德说过，

"世界上最使人敬畏的东西就是头上的星空和心中的道德"。一个正直的人，无论处于何种不利的境界，在他的心中，始终有原则这根弦的存在，提醒着作为一个人的良心道德的防线。

2005年6月的某一天，王女士因身体不适来到海南省某镇卫生院检查，该院院长为其进行了诊断，并给王女士开了"氟康唑注射液"。之后，王女士将处方笺拿到药房处领取药品，药房工作人员看到是"氟康唑注射液"，便给院长打电话解释说，该药品都已经过期了。院长却说："不怕，你发吧。"于是，王女士拿着"氟康唑注射液"来到注射室找到了护士王某。王护士一看此药已过期8天，就将药品退回了药房，拒绝给患者注射。不久后，院长来到注射室找到王护士，并指责道："你为什么不给患者打针？"王护士争辩说："药品过期，这是关系到病人生命安全的事，不是你负责或者我负责的事。"第二天清早，注射室的负责人将王护士的解聘通知书递到了她的手上。

（摘引自2005年8月4日《中国医药报》116期"护士拒用过期药遭解聘"）

王护士是好样的，坚持了最起码的职业道德，对病人负责任的态度，确实难能可贵。正直意味着具有道德感并且遵从自己的良心。每个人都渴望成功，为了所谓的成功，可以做种种努力和辛勤付出，但无论如何，绝不能出卖自己的良心。一旦出卖了自己，用灵魂和魔鬼做交易，纵使有一天终于成功了，可深夜醒来，扪心自问，都会感觉自己并非是一个成功的人，而是一个有罪的人，因为出卖了自己的灵魂给魔鬼。

　　故事发生在十多年前的伦敦，刚从学校毕业的一名护士，在一家医院做实习生，实习期为1个月，在这1个月内，如果能让院方满意，她就可以正式获得这份工作，否则，就得离开。

　　一天交通部门送来一位因遭遇车祸而生命垂危的人，这名实习护士被安排为外科手术专家——该院院长亨利教授的助手。复杂的手术从清晨进行到黄昏，眼看伤者的伤口即将缝合，这位实习护士却突然严肃地盯着院长说："亨利教授，我们用的是12块纱布，可是你只取出了11块。"

　　"我已经全部取出来了，一切顺利，立即缝合。"院长头也不抬地回答。这位实习护士高声抗议道："我记得清清楚楚，手术中我们用了12块纱布。"这时，院长的脸上露出欣慰的笑容，他举起左手里握的第12块纱布，向所有的人宣布："她是我合格的助手。"

　　人的品格是世界上最伟大的一种力量。我们从事的是护理职业，我们都不要忘记：我们是在做一个"人"，做一个具有正直品格的人。失去了正直，人生的规划和职业也失去了一半的意义。

三、谦虚、和蔼

（一）谦虚

　　谦虚是指不自满，肯接受批评，并虚心向人请教。有真才实学的人往往虚怀若谷，谦虚谨慎；而不学无术、一知半解的人，却常常骄傲自大，自以为是，好为人师。谦虚是

一种美德，是进取和成功的必要前提，是一种难能可贵的品德。

1988年，南疆战事正紧。军队某医院护士李某坚决要求上前线，迎接血与火的考验。从和平走向战场，从后方走向前方，穿过硝烟，直面生死。一次，李护士到阵地上运送伤员，中途车辆躲避炮火，不慎翻车，掉下山沟，所幸被两棵大树挡住，才未掉进100多米深的陡峭山涧。1998年，我国长江流域遭受了百年不遇的特大洪水灾害，李护士跟随医院连夜组织抗洪医疗队开赴灾区，恰逢爱人出差，3岁的孩子无人照管。李护士临走时，孩子在身后撕心裂肺地大哭，李护士心都碎了。一想到自己是一名军人，便义无反顾地投入到了抗洪抢险的队伍当中。2003年抗击"非典"的工作中，她又是第一个向党组织请战，到最危险、最艰苦的"非典"一线去工作，第一批走进隔离病房。20年来，她就是这样默默地，平凡得像一支无言的蜡烛，燃烧着自己，照亮着别人，吃苦吃亏的事，她总是抢在最前面，她最爱说的一句话就是"我来吧，我没事。"而到了荣誉面前，她却总躲得远远的，也总爱说一句话"给她们吧，我都有过了。"朴实无华的语言，踏踏实实做人的态度，一切在她面前是那么的自然、平静。

自古以来，我国人民就有谦虚的美德，如"满招损，谦受益""谦虚使人进步，骄傲使人落后""虚心竹有低头叶，傲骨梅无仰面花""百尺竿头，更进一步！"事实上也是如此，没有一个人能够有骄傲的资本，即使在某一方面的造诣很深，也不能够说他已经彻底精通。生命有限，知识无穷，任何一门学问都是无穷无尽的海洋，都是无边无际的天空。所以，谁也不能够认为自己已经达到了最高境界而停步不前、趾高气扬。如果是那样的话，则必将

很快被同行赶上、很快被后人超过。

　　今年32岁的余某来自合川清平镇一个农村家庭，1990年初中毕业后考取了某军医大学护士学校，后在学校附属医院做了一名军队护士。工作2年后，她考上了军医大学高护队，并完成了函授本科学业。2001年4月，她考上了护理学硕士，2004年，余某硕士毕业。此后，她又考上了护理学博士，成为全国第一个考上护理学博士的临床护士。2003年她还通过自考法律专业，取得法学学士学位。更让人感到钦佩的是，她还是一位能干的主妇，从一个中专生考到博士，她没有忘记照顾丈夫和家庭，她在家中家务活全包，让丈夫一心一意地工作。余某的品格和自强不息的精神很值得学习。

　　爱因斯坦是20世纪世界最伟大的科学家之一，他的相对论以及他在物理学界的其他方面研究成果，留给我们的是一笔取之不尽、用之不竭的财富。然而，就是像他这样，他还是在有生之年中不断地在学习、研究，活到老，学到老。

（二）和蔼

　　和蔼是指性情温和，态度可亲，让人感到温暖。病人接触最多的是护士，护士的一言一行将直接影响着他们的情绪，如护士亲切的话语，使病人充满信心，感到温暖。反之，护士带着轻视、厌恶的态度就会使病人感到屈辱，甚至激怒而加重病情。因此，护士应具有一颗慈善而纯洁的心，视病人如父母兄妹，做到礼貌热情，主动周到，体贴入微。

　　护士应树立主动意识，虽然，有些规定并没有明确规范我们的工作范围，但我们自己要清醒地认识到我们的工作职责。不能在病人询问我们的时候，对什么问题都只用一句话回答："去问医

生"、"去找医生"。我们应该有意识地不断提高自己的综合素质，以适应现代护理工作的需要。

张某——某医院血液科的护士长，为患白血病的小朋友耗尽心血、鞠躬尽瘁。她被调到另一个岗位，多少患儿扯着她的衣角，哭着让她留下来。大人孩子都变得情绪低落，甚至纷纷落泪，还有的孩子拒绝治疗，拒绝吃饭。为了挽留她，病房里的白血病儿童及家长纷纷拿起了手中的笔，写了16封公开信交到医院领导手中，主要内容都是"张阿姨，白血病孩子离不开你，请你留下来！"孩子们对和蔼可亲的护士长张阿姨太有感情了，孩子们和张阿姨的感情太深了。假如张阿姨走了，也许会对这些白血病孩子带来心灵的创伤，甚至会影响治疗的效果……

有了主人翁的意识，有了主动意识，我们就应该自觉提高自己在各方面的素养。首先，注意修饰我们的言行举止，使我们的态度和婉，声音温柔，姿态优雅；其次，训练自己的技能，做到技术熟练，动作轻柔，尽量减轻我们的操作给病人带来的不适与痛苦；再次，我们要不断地充实我们的头脑，吸收、储备、应用各方面的知识，为病人提供全方位的保健养身等人文服务。病人住院，本身在心理上就承受了一定的压力，所以为了更好地护理病人，达到理想的护理目的，微笑服务在护理工作中显得尤为重要。而人们也通常把工作在医疗战线的医疗工作者称为天使，洁白的燕尾帽下那张微笑的脸，口罩上方那双敏锐而又可亲的目光，始终和那张微笑的脸在一起。

小美是位爱笑的"天使"，"对工作任劳任怨、尽善尽美；对

病人和蔼可亲，视同亲人；对同事热情温暖，如同手足。"是她的人生格言和做人的信条。她以一如既往的微笑服务赢得了同事和病人及其家属的尊敬和爱戴。小美在工作中从未与患者及家属红过一次脸，在病人的评价中是一个"好护士"。小美自己则说："善待病人就是善待自己，不管是医护人员还是患者，都是普通人，都是讲感情的。在日常的护理中，将心比心，渐渐建立起良好的关系，病人也会以真诚回报你的。"

假如门诊的导医天使会微笑地对病人说"有什么需要帮忙的吗？"因为那张笑而可亲的脸让病人消除了对环境的陌生、对医院的恐惧。入院治疗时，病房的天使会给出一个安慰的笑脸，让病人消除对疾病的恐惧和树立对自己的信心；查房时，一张张微笑的脸，将走到病床边，轻轻地问候，静静地聆听，一个个微笑而认真地回答病人的每一个问题；做治疗时，她们会以每一个微笑鼓励病人，让病人在笑的带引下走出痛苦；当病人康复出院时，天使们送上忠诚的微笑，并祝今后健康长寿。天使的微笑，反映了她们的内心世界，一颗颗善良而同情的心在不断地为别人付出，而在她们付出的背后，仍然是那张微笑的脸。

是谁把护士喻为白衣天使，从此，带着这顶殊誉的燕尾帽，即使漂亮的衣服只能掩盖在护士服的里面；即使那红嫩的脸颊逐渐被夜班的劳累吞噬变得不再鲜亮，我们依然用同样的执著，真诚的微笑谱写生命之歌。护士——白衣天使，

集智慧、贤淑、美丽于一身。在病房，你随时都可以看到热情、忙碌的天使们，因为无价的健康、宝贵的生命随时需要天使们的呵护。

四、团结、奉献

（一）团结

团结是由多种情感聚集在一起的精神，是众人凝聚在一起的力量。想要成为一个团结优秀的集体，只需要我们都用真诚去面对集体中的每一个人，让这个集体里的每一个人，都感觉到心灵的温暖。护理团队在医院中的重要地位、作用是不言而喻的，维护、调整、优化整体护理形象，建立起一个心灵、行为、仪表美丽的护理团队，是众望所归。在护士间有效地形成凝聚力和团队精神，可以充分地激发护士的创造性和积极性，可以极大地提高护理工作效率和服务水平，进而推动整体护理的发展。

团结的最大敌人就是内部的摩擦与冲突，上下级之间、部门之间、同事之间都有可能出现互不服气、推诿责任、拉帮结伙等不良现象，其结果必然是分崩离析，各行其是，导致组织目标无法实现。有利益的地方就有矛盾，但两者又统一辩证。人的情感是丰富多变的，在保证自己的利益不受侵犯的同时，不损害他人的利益。但世上也不乏居心叵测的个体，这时合理化解内部矛盾，将冲突最小化，保持一致对外向共同的目标。护士长和护士之间，护士与护士之间，护士与医院工作人员之间，创造和维持一种和平友好的气氛，努力建立友好合作的护理群体氛围，遇事互相理解，互相帮助，只要目标一致，就可以努力去实现。

护士长周某是这个小小团队的"领头雁"，她处处以身作则，

身先士卒。别人休息她顶班，别人休假她加班，春节期间她几乎天天上班。她父亲患食管癌2年了，已到了晚期，老人多么希望儿女经常陪伴在身边，她也多么希望能有更多的时间陪陪父亲。可是繁忙的工作，频繁的加班使她力不从心。就这样，她每天拖着疲惫的身子奔波忙碌在护理岗位与父亲的病榻之间，她的双脚肿了，仍然坚持着。就在2月21日那天，为了抢救一个休克病人，她忙碌了一整天，当病人转危为安时，她却累倒在自己的岗位上……她用自己顽强的性格、无私的情怀抒写着"白衣天使"的赞歌，以自己的榜样作用，使这个小小的团队和谐、合拍、合力！

团队精神就是集体意识和集体荣辱感，不是某一个人的工作，而是一个团队的工作。它所取得的成绩，也不是某一个护士的成绩，而是一个团队的成绩，仅凭个人的力量是办不到的。医疗工作是一项复杂的系统工程，为病人提供医疗服务，绝不是个人行为，不是简单的一对一的关系。它需要医生、护士、医技人员等一个团队的亲密合作，是集体智慧的结晶，更是集体力量的深度开发和展示。

5·12汶川大地震的发生，引起了全国及全世界的关注。华西医院的医护人员齐心协力，共渡难关，在医院每一个角落里、每一个瞬间、每一个空间都有感人的故事发生。5月12-17日，风雨交加、余震不断的夜晚，在废墟中被掩埋了许多个小时的伤员被紧急送到医院。由于震后骨伤病人较多，按照医院的统一部署，将眼科的部分病房用来收治骨伤病人，由部分骨科的医生和眼科的护士组成新的团队负责眼科骨伤病人的救治工作。由于平时护理的都是眼科病人，接收、护理骨科病人给眼科的护理团队带来了严峻的挑战

和考验。但为了配合医生做好工作，他们从护士长到普通护士都积极主动地向骨科护士请教，用最短的时间掌握了护理技巧，出色地完成了任务。这种感动，是那么真实，那么亲切，那么振奋人心。

团队精神就是大局意识、协作精神和服务精神的集中体现。团队精神要求有统一的奋斗目标或价值观，而且需要信赖，需要适度的引导和协调，需要正确而统一的文化理念的传递和灌输。护理工作必须昼夜不断地为患者提供服务，护理工作中不确定因素和突发事件时有发生，患者的具体情况和需求千差万别，需要护理组织及时、快速地作出反应，不断改进护理质量。为患者提供优质安全的护理服务仅靠一个或几个护士的努力是远远不能够满足护理工作要求的。护士必须相互依赖、相互支撑，以团队的工作形式、在团队精神的激励下共同努力，才能达到个人和组织的成功。同时，团队精神的培养及护理团队的建立能有效地促进护理组织、护理专业及护士个人的发展。

（二）奉献

"燃烧自己，照亮别人。"每次听到这句话，大多数人认为是赞美老师的，然而，很少有人知道，这是近代护理创始人——英国护士南丁格尔倡导的崇高人道主义精神。她提倡用"爱心、耐心、细心和责任心"去对待每一位病人。1854—1856年克里米亚战争爆发，英法联军与俄军发生激战，南丁格尔率领38名护士奔赴前线，奋不顾身地救死扶伤，使死亡率下降到2.2%，这一事迹迅速传遍了欧洲。南丁格尔在克里米亚战争期间，以其人道、慈善之心为伤员护理，获得"提灯女神"的美誉。南丁格尔在生活中一直保持低调，如隐者般生活，默默地为护理事业奉献着自己的一生。

12月12日，安徽省某医院神经内科护士长丁某，高热达39.2℃，但她还是出现在工作岗位上。这一天下午，丁护士长永远离开了她挚爱的护理事业和朝夕相伴的同事们。一位家属哭诉道："我爱人昏迷半年，一直是丁护士长带领大家做护理。她不顾病人身上的粪便和黏痰的异味，为他翻身、拍背、吸痰，还为他刮胡子、擦洗。我想到的你们护士都做到了，我没想到的你们护士也做到了。"神经内科的病人大部分高龄、瘫痪卧床、卒中后神志不清，生活不能自理，护理工作异常繁重。对这样艰苦的岗位，丁护士长以积极的姿态投入其中，严格要求自己，不断提高业务，勤勤恳恳、踏踏实实地在护理岗位上耕耘着……

一剪寒梅随风去，只留清香在人间。正如印度诗人泰戈尔所说：我在心里举起爱之灯，它的光明落在你的身上，我却被抛闪在阴影背后——这是爱心定律，这定律在丁护士长身上体现得如此壮美！

广东省某医院急诊科护士长叶某，无论是现场急救跳楼的垂危民工，还是带头护理艾滋病吸毒者，还是冒死抢救非典型肺炎病人，叶护士长从来没有"瞻前顾后，自虑吉凶"。她用自己的生命书写了中国大医之"精诚"。2003年3月24日凌晨，因抢救非典型肺炎病人而不幸染病的叶护士长光荣殉职，终年46岁。她牺牲在抗击

非典型肺炎的战场上。生前，她留下了一句令人刻骨铭心的话：
"这里危险，让我来。"

把风险留给自己，把安全留给病人，这是无数医务工作者的崇高精神境界。正是有了一大批白衣战士的顽强奋战，非典型肺炎蔓延的势头才得以遏制。人民群众才得以安享宁静的生活。

看到过很多患者与病魔抗争的情景，也看到过很多次的濒临死亡的画面。给我们感触最深的并不是死亡的恐怖，而是死神背后人性的光辉，并让我们深深认识到对他人的爱护与关心，既是对自身价值与尊严的肯定，更是对人的生命的超越。要想成为一名富有人格魅力的护士，只有用自己的人格魅力来忠诚地服务于患者，让他们感受到健康的希望，体悟到生命力的顽强。

医护工作说起来普通，却时时透着不平凡。只因为我们肩负的是维护他人生命的职责，钱财可以重挣，身份可以炮制，甚至历史可以重演，唯独生命不能。所以，与每一个既普通又独特的生命相比，包括名声、地位、财产在内的种种外在遭遇显得十分微薄。在我们护理的病人中，有高级干部，也有下岗工人，有白发苍苍的老者，也有孩子气十足的少年，他们都是一个个值得敬畏的生命个体，怎能不用我们的奉献来点燃他们生命的希望之光。

五、谨慎、保密

（一）谨慎

护士言行应当慎重小心，做事追求完美，追求秩序，追求严谨。护士与病人沟通时，态度必须真诚，语言必须严谨。护士操作更需科学慎密，行为姿态应该端庄得体。护理，是拯救生命的学科，是维护健康的专业，在长期实践操作中培养严谨慎重的工作作

风。如果护士言行举止不严谨，使病人及家属对医疗护理行为产生误解，从而引起护理纠纷。

2月初，李某因患感冒住进了这家医院，1个月来，医生和护士都尽心尽力，对他的照顾体贴入微，令他十分感动和感激。可是，没有想到的事却发生了。18日上午10点钟，李某刚刚办完出院手续，没出大门就遇上了常常照顾他的一名年轻护士，她见他出院了，不知是什么原因，却对他随口脱出一句："……好好，欢迎下次再来！"话音刚落，本来满心欢喜的李某心里比泼了一盆凉水还难受，一下子怒从心起，与这名护士争吵起来。

护士不仅要在护理技术上过硬，而且在护理技巧上也要学会谨慎"说话"。护士在工作中始终要把病人放在第一位，不论遇到什么特殊情况都要做到忙而不乱，如手术、出入院病人、输液病人、危重病人过多时要防止急躁情绪，保持严谨的工作态度；对病人的焦虑心理给予适度的疏导，对病人及其家属的询问要解释得当，避免语言摩擦。不论在任何情况下执行医嘱都要准确、及时，按操作程序做；详细记录治疗、处置、病情的变化等，保护病人也保护自己，防止出现差错事故和医疗纠纷。

孕妇杨某于5月7日入住南昌市某医院待产。5月8日上午9时，杨某的病床前走来了一名护士给其注射了一针。注射完后杨某就感觉强烈的不适，腹痛、大汗、恶心，家属急忙找到妇产科主任，主任才知道护士误将开给26号床产妇的缩宫素给6号床的杨某注射了。她立即组织人员准备对杨某进行剖宫产。手术很快进行，并生下一个女儿，医生告诉她母女平安。

婴儿出生后20多个小时一直在睡觉，不哭也不吃，于5月10日晚转院到江西省某医院抢救，此时婴儿病情已经比较严重，医生检查后认为婴儿随时都有死亡的可能，并于11日凌晨1时许给婴儿下发了"新生儿病危通知书"。5月21日，新生婴儿出院。医生认为经过10天的治疗，新生婴儿的应激性胃溃疡、肺炎、黄疸等3种疾病已经治愈，脑病也已有好转，但建议要加强护理，并随时复诊。家属以担心将来影响婴儿的智力发育并留下难以预料的后遗症为由，遂向分娩的医院索赔90万元。

护士如不谨慎，就会因违反操作规程、治疗张冠李戴等而造成医疗纠纷。医疗事故是人人皆知的事，也引起了医疗管理部门的高度重视，早已制定的"三查七对"成为护理工作的法宝，是护士保护自己的重要手段，要字字查清，认真工作。

（二）保密

保护隐私，是公民的权利；保护隐私，是护士的职责；保护隐私，是道德的要求。有的患者因医务人员泄露隐情，导致家庭分崩离析，矛盾重重；有的因护理人员随意闲谈，导致患者忧心忡忡，终日不安。保护隐私是法律赋予护士的权利，是医德规范的重要内容。护士在工作中依法切实保护患者的隐私权既有必要性，又有可行性，是开展护理工作的必然要求。

今年23岁的艾小姐尚未婚嫁，去年腹部疼痛，被诊断为"宫外孕并出血"。这对她来说并不是一件光彩的事情，当时她就决定尽量不要让别人知道。"没想到啊！现在我无论走到哪里，都被人在背后指指点点，说我在外面乱搞，连村里的小孩都嘲笑我，这都要归功于那该死的床头卡！"艾小姐说，开始的时候，自己对外宣

称得了"阑尾炎"要做手术，谁知却有这样一张床头卡，写明了自己的病情。她曾把它藏起来甚至撕掉，但护士很快又贴了一张。床头卡上的病情记录终于被前来探病的朋友亲戚看到了。就这样一传十、十传百，以致整个村的人都知道了。

护理人员必须对病人的权益予以尊重，入院时，护理人员不可避免地会接触到病人自身或其家庭中的隐私，病人或家属为达到恢复健康的目的，会毫无保留地讲出自己的隐私，这时的病人和家属有权要求护理人员予以保密，而护理人员也必须明确认识到了解病人隐私是为了及时解除其痛苦、早日康复。所以，护理人员应严格保守秘密，绝不可将病人的隐私和秘密随意泄露或事后作为笑料宣扬。

护士在临床护理工作中要做到尊重病人、关心病人、理解病人。具体而言，就是要尊重患者的隐私、关心患者的名誉，同时理解患者有受尊重的强烈心理需要。如果患者在住院就诊期间，个人隐私常被暴露在光天化日之下，得不到应有的保护，整日诚惶诚恐、心神不宁，就会出现疑惧、焦虑、逆反等不良心理障碍，直接影响护患沟通，增加护理难度，影响护理效果。有鉴于此，关注并保护患者的隐私权十分必要，尤其在整体护理工作中不可或缺。

第 3 章

护士心理素质培养

第一节　护士自我角色定位

随着社会的发展，物质生活水平的提高，人们对健康的要求日益提高，使护士角色的内涵和外延不断发展。首先，作为护士角色有一个基本的定位，那就是直接或间接地为病人实施治疗和身心的整体护理服务，是一个特殊职业的服务者。其次，作为护士角色的服务对象是人，就要具有"人性"服务的理念。护士在工作的场所包括医院、社区、家庭所扮演的角色有其主动性和局限性。就是指在服务的过程中充分发挥个性，最大程度地满足病人的需要，但又受到职业的种种制约。因此，护士在扮演护士角色时给自己一个正确的定位，保持良好的心态，才能在工作中发挥自己最大的潜能，正确处理好各种关系。

首先是自信，护士职业是伟大和神圣的，不要羞怯自己是一名护士，低人一等，要敢于面对一切，充分自信，平凡的事做好就是不平凡，简单的事做好就是不简单。其次就是自爱，珍惜自己，珍惜自己的专业，珍惜自己的人格。加强各方面的修养，不断提升自己，以自己的人格魅力或言传身教来感动周围人；端正自己在家庭、社会、医院的位置，摆正心态，以平和的心态对待周围的一切。再次就是自尊，自尊先要自强、自爱，创造出被尊重的价值来，要相信自己能够改变现状，未来的护理队伍不断壮

大，护理领域不断宽广，每个护理工作者都要采取行动，努力实现自己的目标。

一个以护士的名字命名的换药室在全国只怕是绝无仅有，上海市第二人民医院就以护士命名的"李琦换药室"挂了多个年头，李琦就是国际第39届南丁格尔奖的获得者。

医院的换药室里没有名医或教授，也没有先进的仪器设备，只有脓血、细菌和各种恶臭难闻的气味以及病人紧锁的眉宇、痛苦的面容。然而，李琦总是面带微笑，细心地对待每一位病人，她却以独特的方法，解决了诸如糖尿病引起的皮肤溃疡、感染伤口并发窦道、大面积灼伤、烫伤等较大伤口的换药难题。

李琦在一个小小的换药室中找到了自己的位置。

一名合格的护士角色应具备较好的心理素质，护士服务对象、工作环境的特殊性，决定了护士必须具有良好的心理素质。①遇事沉着冷静的心态。不管遇到多忙多危急的情况，都能临危不惧、充满自信、镇定自若，有条不紊地加以妥善处理。②具有抗挫折的心态。在护理工作中，始终一帆风顺的情况是极少的。面临困难应不灰心、不慌神、不畏困难。③具有随机应变的心态。在护理实践中，有些事是事先已考虑到了并做了安排的，但有些事事前难以估计，作为护士，遇到突发事件时，应具有较强的应变能力。④具有不断创新的心态。在护理实践中，护士必须执行一系列严格的护理规范和护理程序，这是确保护理工作的科学性和病人安全所要求的。但由于护士面对的服务对象千差万别，要解决的问题纷繁复杂，因此要求护士能够突破心理的思维定式，不断创新。

第二节　影响护士心理健康的各种因素

护士是为患者提供健康服务的特殊职业群体，必须具备健康的心理素质。护理工作是充满高压力的工作，是一种高风险职业。病人高期望值给护士带来了很大的压力；与荣誉、奖金和福利待遇及休假制度较其他卫生专业技术人员存在差距，造成的心理不平衡。总之，长期的付出与回报的不平衡是形成压力的重要原因。工作负荷过重、工作制度太多、复杂的人际关系及频繁的消极体验等都会影响护士的心理健康。

一、工作负荷过重

护理工作是整个医疗卫生工作的重要环节，护士的行为贯穿病人从入院到出院的全过程，具有环节多、操作多、交接多、技术性强、服务要求细、时间连续性强的特点。特别是"以病人为中心"的护理模式使护理工作从单纯的执行医嘱转移到为患者提供生理、心理、社会、文化的全面照顾的"人性化服务"，这种复杂且具有创造性的工作需要护士花更多的精力和劳动。护理工作是8小时倒班制，有时连续的抢救和护理患者，导致生活没有规律，生物钟紊乱。临床护理工作中经常遇到患者病情变化快等情况，护士必须及时发现，并迅速作出反应，临床护士每天面对各种各样的病人和家属，站在与疾病斗争的第一线，极易导致心理负荷加重和身心疲劳，甚至导致"过劳死"。

丁女士是省立医院神经内科的护士长，神经内科的护理工作一直非常繁重，该科共有常规床位49张，每天都爆满，而且还有不少

加床，但现在的护士配备明显不足，丁护士长作为神经内科唯一的护士长，平均每天工作时间都在10个小时以上，晚上还要将工作带回家中，譬如账目的核对，每天的工作记录等。一天，她感觉身体不适，发热至39℃，但由于工作繁忙，丁护士长仍然在病房内坚持工作，晚上还加班到八九点，护士们发现护士长加班后回家时伛着背，一步步挪着走路。可当别人询问时，她仍笑着说："没事，能坚持。"第二天上午，丁护士长第一次向医院请了两天假，临走她还对工作进行了安排。丁护士长参加工作14年，除了产假，再没有因为私事请过一天假，哪怕身体不舒适她都自己顶着，从不和别人说。然而谁也没想到，当天下午2时30分她在丈夫的陪同下到医院检查时，令所有医护人员震惊的是丁护士长已经没有了血压，心跳微弱。晚上7时20分，省立医院神经内科34岁的丁护士长停止了呼吸，尽管医院的医生组成多个小组，轮流给她心脏按压，希望能挽留她年轻的生命，但丁护士长实在是太累了！

护士工作是运动量较大的工种之一，她们对工作没有太多抱怨，但同时也深为自己的健康担忧。有调查结果表明，国内护士的腰腿疼终身患病率80%左右。除了注射，还有职业所需的搬运患者、为患者翻身，患者床高固定，必须弯腰为患者进行治疗护理，都会导致腰腿疼病。

目前，我国的护士编制相对不足，医护比例、护患比例严重倒置。据调查，三级综合医院病房护士与床位比平均为0.33：1，最低的医院仅为0.26：1，一个护士要管四五位患

者，还要监管大量杂务。工作量大、人员紧缺、在职护士常年倒班，得不到足够的休息，长期体力透支，护理工作的平凡、繁重、琐碎是其工作特点。这些都需要护士无条件地承担和全身心地投入，因而护士的精神长处于高度的紧张状态，工作中时刻要求精力高度集中，不允许出现丝毫差错，随着社会的发展及病人法律意识的增强，医疗纠纷越来越多，因此过分担心发生护理差错甚至医疗事故也给护士造成更大的精神压力和经济负担。

二、工作制约太多

护士由于服务对象的特殊性，为防止差错事故的发生，医院管理往往制定了大量的规章制度。由于人们法律意识的加强，加上工作的繁杂及工作制度的限制使护士工作时心理承受了巨大的压力。高标准的管理及严格的要求迫使护士在进行任何操作时，都必须精心细致、恪尽职守。护士必须做好护理工作，而护理和各种文件书写也都必须严格按照书写要求，因为它是医疗纠纷举证中重要的文件之一，书写要及时、准确，容不得半点马虎。

护士除了从事繁重的工作外，还要应对晋升晋级，面临职业竞争，要不断地学习以更新知识，脑力和体力长期处于超负荷的运转状态，迫使她们在完成紧张的工作之余，还要努力学习，增加了护士的压力。其普遍存在身心疲劳、缺乏被理解和尊重，认为事业无发展前途、职业满意度低、再择业倾向大等职业心理问题，护士所承受的压力已经成为一种职业性危险。

三、人际关系复杂

护士处在医院的工作，要面对病人、病人家属、医师和同科的护士，有时处理不好，不仅影响自己的情绪，而且不利于工作。护

理是一项合作性很强的工作，需要各方面的配合，要处理好护患、医护及患者家属和同事的关系。

在这些人际关系中尤为重要的是护患关系，也是护士人际关系中最容易出现冲突的关系，护患关系冲突常出现在护患交往过程中。造成护患冲突的主要原因是病人或病人家属对护理人员职业素质有较高的期望值，并以此来衡量现实中每一个具体的护理人员，当发现个别护理人员的某个职业行为与他们的期望值有一定距离时，就会出现不同程度的护患冲突。特别是一些生活不能自理的患者，各方面需要人照料，当亲属不在时更渴望护理人员的精心护理，但在当前护理人员不足的情况下，护理工作十分繁重，要对所有的病人做到精心护理确有实际困难。患者对疾病了解不多，对护理专业是外行的，所提的问题在护理人员看来是零碎的、无关紧要的。护理人员不能设身处地体谅患者的急切心情，对患者的反复提问缺乏耐心，这也是护患关系紧张的常见原因。有时护理人员的精心护理，病人的实际疗效却不一定显著，甚至恶化。在这种情况下就产生了护理质量与实际疗效的矛盾。在我国由于护理人员短缺，病人陪护主要以家属或其亲友为主，护理人员与患者亲友良好的沟通对提高治疗效果和促进患者康复起了积极的作用。由于治疗、护理的工作关系，护理人员与患者亲友接触较为频繁，在频繁的交往中，产生这样那样的人际关系冲突是难免的。

护士处在一个集体团队之中，需要与各种不同的角色接触，当中就会遇到一些人际关系的矛盾，同事之间包括护士与护士之间、护士与医师、护士与领导等关系，护士需要具有分工明确、配合互助的良好合作的关系，护士在工作中如果处理得不好，会导致差错事故发生，这些自然增强了情感耗竭，远离护理团队的归属感，会逐渐对工作失去热情，自我认可与肯定能力下降。

我参加工作4年了，性格很外向，刚刚步入工作岗位的时候大家都很喜欢我，可是自从今年开始频频被评上医院的星级护士以后，不知不觉中大家却离我越来越远了，现在有的同事对我怪言怪语，特别是那些平时被我尊为老师的人对我也没好脸色，我也不知道为什么大家要这样对我。

护士有很大一部分压力来自她们的上级领导，最直接的就是护士长，这可能与国内传统护理理念有关，一直以来护士长就是以管理者的身份出现在护士的面前，无论是业务还是学术上都是权威人士。个别护士长的偏见和傲慢态度直接关系到护士自我价值的实现，影响晋升和职业等机会，从而直接降低护士的工作热情和主观能动性。

四、社会和医院偏见

在医疗系统中，护理人员与医生的关系最为密切，由于长期的主导-从属关系，因此容易形成护理人员对医生的依赖、服从心理，在医生面前感觉到自卑，觉得自己比医生低一等。护士大多数从进院就固定在一个科室，没有科室轮转、没机会进修学习、很少参加学术会议，知识得不到及时更新，护理工作的发展相对缓慢，护理和医疗不能同步。护士分工不细，护士、护师、主管护师、主任护师职称与工作性质没有区别，导致职称与劳动报酬不匹配。编制设置上，医院大量削减护士的岗位和编制，使用招聘护士，护士队伍逐渐被临时聘用的护士所代替，形成了一支医院同工不同酬的特殊队伍，护士的劳动权益没有得到保障。医护不能平等使用的现象较为突出，在录用和辞退上随意性很大，不能享受与正式在编人

员的同等待遇和福利，不能享受医疗、养老等保险，工作量甚至超过正式职工，这一系列问题严重影响了护理人员的心理健康。

　　小章是某医院聘用的合同制护士，她默默地工作了8年，逐渐步入了谈婚论嫁的年龄，由于工作强度大、工资低、待遇差，几次谈男朋友都因为自己是合同工而告吹。于是她写了一封信给劳动部门："我们急切地盼望着国家尽快出台相关的政策，不要再让我们高付出，低回报，边工作边流泪！我们合同工和正式工做同样的工作，甚至做更多的工作，工资等待遇却比正式工少许多。为什么对我们这样不公平？作为一名合同制护士，我们承受着最大的心理和社会上的压力啊！"

　　社会上存在着重医轻护，且常遭到患者的误会，护士的付出往往也得不到重视和认可，奖金及其他福利与医生的差距较大，晋升及继续深造的机会较少，护士的贡献未被社会完全承认，这些都降低了护士工作的积极性。造成了护士的内心期望与现实的冲突。护士期望成为人们心目中真正的"白衣天使"，护士为病人付出了辛勤的劳动，有时却得不到公平的认可，使护士心理失衡，产生失落感。

　　现在的医院对护士的学历要求越来越高，需要本科生或硕士，护士需要专业的知识，因为护理学不仅仅是打针、发药，而是更多的专业知识和人文知识，很多护士都是中专或

大专学历，工作后为了适应社会的发展再自修大专或本科，常感到力不从心，在家又要教育子女、赡养老人，加之部分家属对护理工作的不体谅、不支持，均使护士承受很大的心理压力。

五、工作环境不佳

护士的工作场所是医院，常目睹死亡、鲜血、痛苦、悲伤的人和事，遇到急诊和抢救，这些消极体验过于频繁，也会影响护士的心理健康。护士绝大多数为女性，天生具有同情、柔弱、胆小等女性特质，往往把自己联想到这些不愿被看到消极事例中，产生情感冲突，导致心理障碍。

我是一个怀孕4个月的护士，晚上难以入眠，一些恐怖的镜头像放电影一样总是出现在我面前。我遇见过因恋爱反目刺伤男友而又坠楼自杀造成高位截瘫的女孩；也遇见过英语八级马上就要毕业的而突发脑出血最后死亡的美女大学生，她的父母跪着求我们救救她，可惜病人来的时候已是不可逆的脑死亡；也遇见过再婚家庭的继父子因家事打架而使继父多处刀伤血流不止；也遇见过节日期间去买菜的大妈却被撞得面目全非的；也遇见过家庭出去旅游发生车祸而父母身亡、女儿重伤的；也遇见过因与老公吵架想不开喝了敌敌畏的孕妇，结果是一尸两命！

工作中遇见的暴力事件，也是护士们的心头之痛。暨南大学医学院伤害与预防控制中心调查发现，广州市10所医院的4千多名工作人员一年内有多名工作人员遭受过不同程度的暴力侵犯。许多暴力攻击目标直指护士。

一位22岁的姑娘，急诊室护士，性格温和，一天深夜值班时，一位醉酒的患者到医院就诊，只因她打针动作稍慢了一点，就被虎背熊腰的患者一脚踹到胸口。可怜的她当场就吓呆了，不知道怎么办，两行泪水簌簌往下掉。病人看完病扬长而去，这位护士投诉无门，甚至不敢向医院管理部门反映。

上面的例子虽然是少见的个案，但职业危害也影响着护士的心身健康，注射针头是护士最亲密的"工作伙伴"，但也是对她们伤害最深的锐器。一项调查统计，全国有80%的护士曾受过针刺伤，抽查100名手术室护士针刺伤发生率为96%。其中，缝针刺伤95%，刀剪刺伤24%，注射或整理器械等刺伤78%。而健康的医务人员感染血液传播疾病80%～90%是由针刺伤所致，经血液传播疾病主要包括病毒性肝炎、艾滋病、疟疾等。

医院里消毒剂、高级抗生素的滥用，已经严重地恶化了医院的生态环境。菌群养成了高耐药性，护士长期和这些菌群共处，呼吸含大量消毒剂的空气，身体系统受到严重破坏。工作环境也直接影响着护士的情绪，而情绪、情感是人的精神活动的重要组成部分，在人类的心理活动和社会实践中有着极为重要的作用，情绪和情感会影响人的工作效率、人际关系、心身健康等。

第三节　护士心理问题的调控方法

一、控制不良情绪

医务人员长期受不良情绪的影响，会导致心理健康失衡，如果不能及时摆脱这些烦恼，会带来多种危害。首先，会造成医务人员

个人精神功能效率减退，进而还会影响与家人、同事之间的人际关系。心理健康水平较差的人，会出现易疲劳、注意力涣散、精力难以集中、心境恶劣、紧张等精神症状，还会在人际交往中表现出挑剔、多疑、敏感、易激惹、冲动控制差等沟通方面的问题。其次，医务人员的心理障碍还会引发多种身心疾患，例如高血压病、消化性溃疡等。还有，医务人员的心理疾病还会降低医务人员的工作效率，直接影响到对患者治疗的疗效。

护士要学会不要将不良的情绪带到工作中，医学是一项神圣的事业，服务的对象是人，面对的是生命，周密和稳重摆在第一位，不能因情绪而发生差错事故。处于情绪大起大落的压力下，在愤怒或恶劣的心情下，或当我们兴高采烈、得意洋洋时，需要花点时间让心冷静下来，再进入工作状态。摆脱不良情绪不妨采用下列方法去克服。

1.照镜法　心情的改变呈现在脸上，可从镜子中得到印证。当我们看到镜中怒目而视或闷闷不乐的怨怼表情时，令人忍不住想咧嘴而笑。相反的，如果我们微笑，放松脸部肌肉，便有令自己精神振奋、欣喜的结果。

2.分散法　当你为一事发怒而使自己不能自拔时，这时的你应当走出户外，沿着街边漫无目的地走着，吹一吹冷风或去看看蓝天白云、高山河川，把不好的情绪抛弃在山水之中。也可以到茶楼、歌厅独自一人去静坐一会儿。跑出去比待在房子里要好得多，跨出门槛，郁闷和盛怒也随之缓解。

3.暗示法 心想：第一，世界上没有什么大不了的事；第二，世界上的大事或是小事，都有办法解决；第三，遇到烦恼的大事，请参照前两条。假如我们视真实的自我并不存在，那么我们所有的情绪，无论或好或坏，只不过是通达恬静及和谐的阻碍罢了。理解这点便可以更容易地驾驭情绪。

4.想象法 想象身体如同一辆公交车，而所有的心境是乘客，乘客若想坐在司机的座位上驾驶方向盘，试想结果会如何？一场意外或惨遭横祸是可想而知的。假如不知如何处理性格中不稳定的情绪，便可能造成类似的灾难。所以，司机必须减少乘客的人数，沿途让一些人下车，抛开喜怒哀乐、贪婪、嫉妒、憎恨等情绪。用这种方式分散注意力，那么，就不会有人想要争夺司机的位子，司机既可以安心驾车，又可以完全掌握驾驶的权利，身心皆在自我意志的支配之下，便可以随心所欲，想开往哪里就开往哪里，你将是自己的主人，主宰自己的命运。

5.比较法 当心情不好时，有些人会残酷地对待那些比他更不幸的人，大发脾气，以提高自己的优越感。"对弱者发泄情绪的人是最丑陋的人"，你要看到那些流离失所的病人，你要看到那些在ICU昏迷不醒的患者。因此，我们必须深记平日里所遇到的每个人均有其生存的自尊。

6.延缓法 切勿仓促行事，把要办的事搁置在那里。情绪不好是做不好事的，即使是急救，你也要让别人去做。

7.同情法 即使有些人不受情绪变化的影响，也会表现出愤怒、憎恨之情。倘若人们能够对他人理解和体谅，那么，对人对己都会有好处的。

8.倾诉法 有一个护士，为一些小事经常与同事吵架，每次吵架后她都要找一个熟人高声倾诉，她一旦倾诉后，别人还在生气，

她已经没有任何怒气了。

护士有自己的喜、怒、哀、乐，也需要有自己情感的宣泄，每人有每人的情感发泄方式，只要有利于控制自己不良情绪的方法都是好的方法。

二、预防工作倦怠

由于较重的工作责任，对护士造成较大的心理压力，这种压力长期存在可能导致情感障碍和身心疾病。很多护士不能有效地应对工作上持续不断的各种压力，而产生工作倦怠感，是一种情绪衰竭、情感疏远及自我成就感下降的综合征。医护人员职业倦怠的存在，极大地影响了医疗质量和医护人员的身心健康。因此，无论从关心护士健康的角度还是从提高医疗服务质量的角度，我们都应积极关注医务人员的职业紧张。

工作倦怠主要表现在情绪和人际关系上的障碍，首先表现为工作动机很强，精力充沛，充满陶醉，充满信心，热衷工作，过分投入。如果经受挫折后，可能感到掉入了陷阱中，开始对自己的职业和能力持怀疑态度，工作效率进一步下降。最后表现为对病人十分冷淡，工作效率低、阻滞感、焦虑不安，出现失眠等躯体问题。在最后阶段，职业的衰退已达到极限，个体的情绪与健康均受到损害，不能完成日常的工作和生活。预防工作倦怠的个人策略，可采用下列疗法。

1. 电影疗法　走出工作场所和家庭，经常到影院溜达，看一场电影（立体电影的感受更强），选择武打、娱乐性较强的电影，使你的思绪很长时间停留在娱乐之中。

2. 芳香疗法　买一束玫瑰、百合或水仙等芬芳扑鼻的花儿，既闻花香，又能养眼。还可在自家书房、车内、办公室等处放置一些

清淡芳香的精油和香水，会使人精神振奋。

3. **阅读疗法** 买一本自己喜爱的书，在业余时间、睡觉前阅读，在其中找到乐趣。

4. **运动疗法** 去做一些自己喜爱的运动，哪怕是去外面走走，如果爱好打球、跑步、击剑等运动，就不妨坚持下来。

5. **音乐疗法** 除了悲伤的音乐外，任何流行音乐和古典音乐都适合你。

6. **冥想疗法** 坐在那里想象一些美好的东西。

7. **电脑疗法** 到网上走一圈，去交友、玩游戏、听音乐、看电影、写日志等。

8. **按摩疗法** 去按摩院松弛一下筋骨，洗头、洗脚、洗澡都能放松情绪。

9. **倾诉疗法** 当你满腹冤屈的时候，到朋友那里，滔滔不绝地说出来，得到同情和安慰，也许，朋友给你物质上的帮助是有限的，但给你精神上的帮助是无法计算的。

10. **感恩疗法** 既然把你摆到了这个位置，就要感谢别人为你付出的一切，你现在的所有都是来自父母、老师、大自然、病人的恩赐。

11. **比较疗法** 看看街上流浪的乞丐、想想病床上的病人、还有那些在野外劳作的人们，就会产生一种优越感和同情感。

目前国内对于医务人员的职业紧张的研究多为现况调查和心理状况评价，缺乏职业紧张因素与健康之间的因果关系的系统性研究，因此职业紧张对医务人员的身心健康的影响，进而对社会医疗服务系统造成的潜在影响和危害的熟悉及研究相对不足，加强对于医务人员工作倦怠干预与调节的研究，预防和减少医务人员的职业紧张，使他们保持健康的身心状态，更好地为患者服务。

三、控制心理疾病

心理疾病主要是一组以行为、心理活动上的紊乱为主的异常现象，是由于家庭、社会环境等外在原因和患者自身的生理遗传因素、神经生化因素等内在原因相互作用所导致的心理活动、行为及其神经系统功能紊乱为主要特征的病症。在人的一生中，任何人都会遇到愿望挫折和心理冲突，出现头晕脑涨、心悸及失眠等烦恼反应，但不一定都患神经衰弱或心理疾病。因为外因必须通过内因起作用，能否导致神经衰弱，要看一个人对心理冲突所持的态度和认识以及对困难处境的改造能力和适应能力。由于人们的个性、年龄和生活经验不同，其适应能力有很大差别。

要消除医护人员的精神症状，首先要了解自身的精神状况以及运用精神医学知识指导自己。医护人员应掌握一定的自我调节心理状态的技巧；而一旦有了心理疾病，应尽早求助于精神科医师。在处于病态心理早期时，不妨采用下列方法进行缓解。

1.倾诉法　美国杰出的心理学家罗杰斯这样说过，"我希望人们能听我倾诉自己的心里话。在我的一生中，有好几次我感到自己因无法解决问题而火冒三丈，或者陷入苦恼不堪的恶性循环中而不能自拔，或者一时被绝望的心情和认为一切都毫无价值和意义的心情所压倒。可以肯定，在这时候我已经处于病态的心理状态。我比大多数人幸运的是，在这些时候我总能找到人倾诉自己的苦衷，由此使我从精神纷乱中解脱出来。最幸运的是，他们往往能够比我自己更深刻地倾听和理解我的意思"。当护士处于精神痛苦时，有人能听你诉说衷肠，同时又不试图评判你，不替你承担责任，不打算改变你，你就会感到非常愉快。这样，内心的紧张就会解除，就能全盘托出深藏在心底的令人恐怖的情感、罪过、失望、迷惘等。自

已的内心世界，可以继续沿着生活之路走下去。

2.放松法　医护人员的工作非常忙碌，但最好在工作之余有一些闲情雅致和兴趣爱好。如在上班的途中看看蓝天和周围的风景，闲暇时翻翻与工作无关的娱乐杂志，和家人朋友一起逛逛公园等，这样都可以缓解自己紧张的情绪。但一定要避免采取不良的行为缓解压力，如酗酒、服用镇静药物、家庭暴力等，这种发泄方式只会导致心理健康越来越差。

3.沟通法　医护人员经常要处理的人际关系包括医患关系、与上下级之间的关系、医护关系等。护士在为病人治疗时总认为自己应该是主体，患者应该绝对服从。而站在患者的角度，他们又渴望与医护人员沟通，了解自己的病情，并将自己的意见加入到治疗方案中。这就要求医护人员尊重患者，增加和患者沟通的时间，经常和患者交流疾病的防治知识，这样可避免大量的医疗纠纷。

4.求助法　医护人员产生心理问题后，一定要有主动求助的愿望。心理学家指出，医护人员面对巨大的压力要善于倾诉，向自己的家人、朋友、同事倾诉心中的苦闷，倾倒出"心理垃圾"，这样自身的压力会明显减轻，并且在倾诉的过程中可能获得帮助。

5.干预法　对于医院的管理者，在全面关心患者利益的同时，也更应该关注本单位员工的健康。医护人员是医院的主体，医院的经营状况甚至兴衰成败都与医护人员的工作状态休戚相关。医院管理者应给医护人员建立减压机制，经常深入一线了解医护人员的困惑，组织医护人员互相交流、讨论，尽可能地解决医护人员工作中的实际困难，这对提高医护人员的心理健康水平也是非常重要的。

6.专治法　如果确实已经患有精神疾病，应尽快地求助于专业精神科医师以尽早地获得帮助，及时解除心理危机重返工作岗位。北京大学精神卫生研究所副所长于欣博士呼吁，"医护人员要对自

己的精神健康负责"。患有心理疾患的医护人员应把寻求帮助、及时调整并治疗自身疾病放在首位，然后再考虑自己的工作问题。这样对医护人员自身和患者都是有利的。

为预防护士心理问题的出现，卫生部门、医院管理部门及护士自己必须采取一系列的防范措施。护士应掌握有效的应对技巧，正确评估自我，经常自我评估心理状况，充分认识工作中应保持一定程度的压力，这些压力有利于提高工作、学习的效率，树立自我概念是预防心理疾病的重要措施。

护士法律意识培养

第一节 护士培养法律意识的意义

护理法律意识的培养，有利于提高护士的整体素质，规范护理行为，避免护理差错，提高护理质量，保证患者安全，维护医院的正常秩序。

护理法律意识的培养，保证了上岗护士的基本素质，让护理工作有法可依，将护理服务、护理教育、护理科研纳入到法制化、规范化轨道，从而保证护理质量的提高和病人的安全。

护理法集中了最先进的法律思想的护理观，为培养护理人才和展开护理活动制定了一系列基本标准，它使各地繁杂的管理制度、松紧不一的评价标准都统一在这一具有权威性的指导纲领之下。

护理法律意识的培养，让护士熟悉护理各项法律条款，包括患者的权利、护士的准则标准、护士的职责和违法时应承担的法律责任，避免对患者各种侵权行为的产生。对于护理人员不合格或违反护理准则的行为，病人有权依据这些条款追究护理人员的法律责任，从而最大限度地保护病人及一切服务对象的合法权利。

过去有的护士不学习各项法律法规，不知法、不懂法，违了法甚至犯了罪，自己还不知道究竟。如果缺乏法律观念，护士在工作中不遵纪守法，保留证据，稍有疏忽就有可能在法庭上败诉。护士依法履行职责，受法律保护，该护士可以通过法律途径维权。

第二节 与护理有关的规范性法律文件

一、法律

法律是指由全国人民代表大会及其常务委员会制定颁布的法律文件，与护理工作有一定关系的法律有《中华人民共和国传染病防治法》《中华人民共和国献血法》《中华人民共和国母婴保健法》《中华人民共和国药品管理法》《中华人民共和国人口与计划生育法》《中华人民共和国职业病防治法》《中华人民共和国食品安全法》《中华人民共和国药品管理法》《中华人民共和国民法通则》《中华人民共和国劳动合同法》《中华人民共和国著作权法》《中华人民共和国侵权责任法》等。《中华人民共和国侵权责任法》于2010年7月1日起实施，该法第七章对医疗损害责任作了专门规定。

二、行政法规

行政法规指由国家最高行政机关即国务院制定颁布的规范性文件。涉及护理专业的行政法规包括《护士条例》《医疗事故处理条例》《突发公共卫生事业应急管理条例》《医疗机构管理条例》《医疗废物管理条例》《医院感染管理办法》《血液制品管理条例》《麻醉药品和精神药品管理条例》《艾滋病防治条例》《消毒管理办法》《中华人民共和国医务人员医德规范及实施办法》《中华人民共和国母婴保健法实施办法》《放射性药品管理办法》等。

三、部门规章

部门规章是指由卫生部制定颁布或卫生部与有关部、委、办、局联合制定发布的具有法律效力的规范性文件。这些文件在全国范

围内有效，效力低于法律、法规，与护理专业关系密切的部门规章有《中华人民共和国护士管理办法》《护士执业注册管理办法》《护士执业资格考试办法》《全国医院工作条例》《医疗机构管理条例实施细则》《医疗技术临床应用管理办法》《临床输血技术规范》《医疗美容服务管理办法》《消毒隔离技术规范》《医院感染管理办法》《医院感染监测规范》《医务人员手卫生规范》《医疗卫生机构医疗废物管理办法》《医疗机构血液透析室管理规范》《血液透析器复用操作规范》《内镜清洗消毒技术操作规范》《预防艾滋病母婴传播工作实施方案》《医务人员艾滋病病毒职业暴露防护工作指导原则（试行）》《二级以上综合医院感染性疾病科工作制度和工作人员职责》《医疗机构传染病预检分诊管理办法》《医疗机构口腔诊疗器械消毒技术操作规范》《医院感染暴发报告及处置管理规范》《医院消毒供应中心管理规范》《医院消毒供应中心清洗消毒及灭菌技术操作规范》《医院隔离技术规范》《继续护理学教育试行办法》《医院工作制度》《基础护理服务工作规范》《综合医院分级护理指导原则（试行）》《常用临床护理技术服务规范》等。

四、诊疗护理规范、常规

　　广义的诊疗护理规范、常规是指卫生行政部门以及全国性行业协（学）会针对本行业的特点，制定的各种指南、标准、规程、规范、制度的总称。狭义的诊疗护理规范、常规是指医疗机构制定的本机构医务人员进行医疗、护理、检验、医技诊断治疗及医用物品供应等各项工作应遵循的工作方法、步骤。如卫生部自2005年在全国开展的医院管理年活动，提出医院管理年要求的13项核心制度，包括《首诊负责制度》《三级医师查房制度》《分级护理制度》

《疑难病例讨论制度》《查对制度》《交接班制度》《临床输血管理制度》等。

第三节　护士违法违规行为

护士在执业过程中有义务尊重和维护患者的权利，在工作中明确职责、权限，增强责任心，规范医德行为，同时也应该维护自身权益。

一、医院感染控制中的违法违规行为

医院管理工作松懈，医疗安全意识不强。对《医院感染管理办法》及有关医院管理的规定执行不力，医院管理工作松懈，在医疗安全保障方面存在纰漏，对预防和控制医院感染工作不重视，导致严重医院感染事件。

2008年9月，某大学附属医院发生严重医院感染事件。该院新生儿科9名新生儿自9月3日起相继出现发热、心率加快、肝脾大等临床症状，其中8名新生儿于9月5—15日间发生弥散性血管内凝血相继死亡，1名新生儿经医院治疗好转。卫生部与该省卫生厅共同开展实地调查。经专家组调查，认为该事件为医院感染所致，是一起严重的医院感染事件。

该医院发生的这起严重医院感染事件，反映出医院管理者和医务人员对医疗安全重视不够，规章制度和工作措施贯彻不力、落实不到位。

要重视和加强医院感染管理，特别是医院感染重点部门的管

理，如重症监护室、新生儿病房、感染性疾病科、血液科、手术室、消毒供应中心等，须严格执行有关规章制度和规范。要加强对医院感染重点环节的管理，包括呼吸机相关性肺炎、导管相关性血源性感染、留置尿管所致尿路感染、外科手术部位感染等，规范医疗操作，降低感染风险。

二、书写护理文书的违法违规行为

2002年9月1日《医疗事故处理条例》实施，护理记录纳入住院患者的病历中。规范化的护理文书，是患者获得救治的真实反映，是评价治疗效果的科学依据，是处理医疗事故、纠纷中的重要证据或成为侦破刑事案件的重要线索。在医疗纠纷中，医疗护理文件的记录具有重要的法律效力。如果治疗、护理不符合法规要求，如何能够经得起法庭质疑并被法庭采信？主要证据材料不被法庭认可采信也就是没有履行举证责任或举证不能，必然面临败诉的风险。

护理文件（记录）的违法违规行为有以下几种。

1.主观臆造和主观判断　护士没有查看病人，也未提供护理服务，随意填写记录，无中生有。护理记录中存在主观判断内容。

12月21日，护士刘某23:00提前记录05床病危患者24:00生命体征、尿量及病情观察、主诉等护理记录，原始记录与护理记录生命体征不符。

护理记录是护士在病房收集资料、提供护理服务、执行医疗护理操作之后的记录，其原始素材必须来自病人。护士随意伪造是违法行为。

2.错记　记录不一致。如护理记录中书写患者腹泻6次，遵医

嘱用药，嘱患者排便后注意清洁肛周皮肤等，而在体温单上只记录2次。病历前后矛盾，缺乏记录的真实性，违背了《医疗事故处理条理》中对记录的要求。

3.漏记　皮试结果无记录，有时护士给病人实施了医嘱治疗，却未在医嘱执行单上签名。一旦发生医疗纠纷中，医院不能证实一些已经实施的正常的医疗行为，在承担举证责任中处于不利地位。

4.记录不完整　护理记录未反映临床护理工作情况，只记录医嘱执行情况，未记录对症处理之后的病情变化。

1例胆囊结石、痛风患者，术后第6天出现发热，护士对患者所做的护理实际情况为：遵医嘱肌内注射地塞米松5mg；嘱患者饮水1 000～1 500ml；定时监测患者体温变化，给患者更换床单位及衣服；定时巡视病房满足患者的生活需要等。但在记录时只记录遵医嘱肌内注射地塞米松5mg，其他均未记录。

护理记录应反映临床护理工作中的情况，护理工作记录较少。其原因一是没有实施有关护理；二是没有时间进行详细记录，能简写就简写；三是护士认为没有必要写。

5.涂改　如在诉讼之前对原始记录随意篡改。

使用涂改液、刀片刮去或用胶布粘贴原字迹的办法进行修改，有时无法修改时，护理记录就整页重抄，有时墨水颜色深浅不一，笔迹不一，一些关

键词或一些重要数据（如心力衰竭、休克病人的血压、呼吸记录及时间记录）有涂改痕迹，执行医嘱时间有涂改等。这样做的结果，给人的印象是企图改变或隐藏信息，一旦发生医疗纠纷，法律意识较强的家属就立即要求封存病历，原告律师就可以着力证明医院企图掩饰真相，这无疑是对护理记录可信度的挑战，将成为败诉的主因。

某男，3岁，因发热、咳嗽2天入住医院小儿科治疗，入院第2天出现抽搐、昏迷，第4天死亡。家属对患儿的治疗过程提出质疑，并认为医院有更改病历记录的嫌疑。于是诉诸法院。法院委托某大学司法鉴定中心进行病历真伪鉴定。最后该中心鉴定结论为："危重症护理记录单"上，"时有烦躁不安"一句有明显擦刮、添加痕迹，不能判读原有字迹。护理记录上还加有"颈项强直"4个字。经法院询问该鉴定人，鉴定人认为，患者如出现"颈项强直"的症状，则表明患者颅内高压明显。在此情况下如不做脑部CT检查，则有明显过错。

法院认为护理记录被某医院涂改，造成原有内容不能判读，其涂改后的内容不足以让人确信其记载的内容的真实性，最后医院败诉。

6. 字迹难辨　有些护理记录字迹潦草，难以辨认，给人一种不严谨、不认真负责的印象。甚至有时记录人签名不清，作为不相识的人，根本不能确认是她的签名。这样，如果发生医疗纠纷时，在法律上对护士及医院很不利。

三、医嘱处理中的违法违规行为

医嘱通常是护理人员对病人施行诊断和治疗措施的依据。医嘱

处理中的违法违规行为主要有以下几种。

1.随意篡改或无故不执行医嘱　一般情况下，护理人应一丝不苟地执行医嘱，随意篡改或无故不执行医嘱都属于违规行为。

2.执行错误的医嘱　护理学属医学领域中的重要组成部分，有其相对独立的体系。护士的基本职责是"促进健康、预防疾病、恢复健康"。护士如发现医嘱有明显的错误，即违反法律、法规、规章或者诊疗技术规范的规定，应当及时向开具医嘱的医师提出；必要时，应当向该医师所在科室的负责人或者医疗卫生机构负责医疗服务管理的人员报告。反之，若明知该医嘱可能给病人造成损害，酿成严重后果，仍照执行，护理人员将与医生共同承担所引起的法律责任。

医生给患儿开出"氨茶碱0.5g＋葡萄糖250ml静脉点滴"，某护士是一位高年资的护士，在急诊科工作多年，对氨茶碱0.5g的剂量心存疑问，但考虑是医生处方且核对无误，遂遵医嘱执行，患儿当即出现呼吸困难，经抢救后脱离生命危险。

3.当班护士遗漏医嘱　一是医生开具医嘱后未通知护士或在医嘱联系簿上未标记或标记不明，甚至医生由于各种原因滥用口头医嘱事后漏补而护士又未认真进行班班查对，从而造成医嘱未执行。二是出现药房缺药或医院网络问题，口服药未发，当班护士没有采取积极有效的解决办法，使患者中断治疗，影响治疗效果。

凡违背护士职责的任何医嘱，护士不可盲目执行。目前有一部分护士仍认为护理从属于医疗，医生下医嘱，护士就要执行，因此即使感到医嘱有问题也认为是医生开的，自己没有责任，结果触犯了法律。

四、给药中的违法违规行为

给药中的违法违规行为，主要有给药对象错误、药物品种错误、药物剂量错误、给药途径错误、药物浓度错误、载体和载体量选择错误、给药方法错误、给药时间错误、违反配伍禁忌（药物之间、药物与载体、药物与接触药物的包装材料间等）、其他错误、药物质量问题，以及不严格执行"三查七对"制度等。

在临床上，我们见到护士在输液室违反操作规程，把甲床的液体输至乙床。

护士黎某把患者王某的药品奥美拉唑错用至患者汪某，患者汪某家属发现后，护士黎某立即更换液体，并报告主管医生、科主任及护士长，查看病人，药物未对患者造成不良影响。当事人、科主任及护士长向患者道歉并告知其药物的药理作用，但患者及家属不接受道歉。

还有把液体输错的，导致严重的后果。

某护士在给病人静脉输入盐水时，误将打入食管的营养液当成了盐水输入了病人的体内，虽经医院全力救治，但病人还是不治而亡。输错液体的是一位已经怀孕6个月的女护士。

在操作时责任心不强，没有按照操作规程进行，输液忘松止血带，致患者截肢后死亡。

患者，女，76岁。咳嗽、憋气及发热2个月入院。初步诊断为慢性支气管炎并发感染、肺源性心脏病及肺气肿。入院后由护士甲为其静脉输液。她在患者右臂肘上3cm处扎上止血带，当完成静脉穿刺固定针头后，由于患者的衣袖滑下来将止血带盖住，所以忘记解下止血带。随后该护士要去给自己的孩子喂奶，交护理员乙继续完成医嘱。乙先静脉推注药液，然后接上输液管进行补液。在输液过程中，患者多次提出"手臂疼及滴速太慢"等，乙认为疼痛是由于四环素刺激静脉所致，并且解释说："因为病情的原因，静脉点滴的速度不宜过快。"经过6个小时，输完了500ml液体，由护士丙取下输液针头，发现局部轻度肿胀，以为是少量液体外渗所致，未予处理。静脉穿刺9.5个小时后，因患者局部疼痛而做热敷时，家属才发现止血带还扎着，于是立即解下来并报告护理员乙，乙查看后嘱继续热敷，但并未报告医生。

止血带松解后4个小时，护理员乙发现患者右前臂掌侧有2cm×2cm水疱2个，误认为是热敷引起的烫伤，仍未报告和处理。又过了6个小时，患者右前臂高度肿胀，水疱增多而且手背发紫，护理员乙才向医生和院长报告。院长组织会诊决定转上级医院，因未联系到救护车暂行对症处理。两天后，患者右前臂远端2/3已呈紫色，只好乘拖拉机送往上级医院。为等待家属意见，转院后第3天才行右上臂中下1/3截肢术。但因患者年老体弱加上中毒感染引起心、肾衰竭，于术后1周死亡。

经医疗事故鉴定委员会鉴定，结论为一级医疗责任事故。

本案是一起以违反诊疗护理规范、常规为主要原因的医疗责任事故。案中的护士甲严重违反静脉输液技术操作规程，在完成静脉

穿刺之后，未能及时松解止血带，是造成病人肢体坏死及全身中毒感染致死的主要原因。同时，护士甲把输液操作转交给并无输液知识和经验的护理员乙，违反了《护士条例》第二十一条的规定，未取得护士执业证书的人员不得从事诊疗技术规范规定的护理活动。

五、输血中的违法违规行为

输血中的违法违规行为有：①忽视病人的知情权和同意权，护士未查看《输血治疗同意书》就给病人输血，未向病人告知输血程序。②病人输血前未做规定的五项检查，急诊抢救输血时未抽留血样。③输血未按规定操作，如输血前未由两名医护人员核对交叉配血报告单及血袋标签各项内容，未检查血袋有无破损渗漏、血液颜色是否正常。④输血时，没有两名医护人员带病历共同到患者的床旁核对患者的姓名、性别、年龄、病案号、门急诊或病室、床号、血型等，确认与配血报告相符。⑤取回的血未尽快输用。⑥输用前将血袋剧烈震荡。⑦血液内任意加入其他药物。⑧输血前、后未用静脉注射生理盐水冲洗输血管道。⑨连续输用不同供血者的血液时，前一袋血输尽后，未用静脉注射生理盐水冲洗输血器，就接下一袋血继续输注。⑩输血过程中未遵循先慢后快的原则，未严密观察受血者有无输血不良反应。⑪输血完毕，医护人员未将输血记录单（交叉配血报告单）贴在病历中，未将血袋送回输血科（血库）至少保存1天。

11月25日，护士将患者何某的少白细胞红细胞悬液（AB型）错输给患者李某，该患者应输血小板（AB型），后在其病历上签字时发现无此医嘱，方知输错血，立即采取了补救措施，未造成重大事故。

六、病情观察中的违法违规行为

病情观察护理是指护士对病人的病史和现状进行全面系统的了解，对病情作出综合判断的过程。病史方面，包括病人患病前后的精神体质状况、环境及可能引起疾病的有关因素等情况；现状是指病人对当前病情的诉述。护理人员运用望、触、叩、听、闻、问等诊法，对病人的精神、音容、体态、举止、言谈等情况进行细致观察，为诊断、治疗和护理提供可靠的依据。

···

某孕妇因妊娠高血压综合征住进医院，入院1周后病人出现恶心、头晕。医嘱：氯丙嗪1号2ml肌内注射。护士于当天下午执行了医嘱。晚8时左右，病人症状仍未缓解。再次用氯丙嗪1号2ml肌内注射，病人入睡。夜间护士曾3次巡视病人，以为病人正常入睡，未测呼吸、血压、脉搏。次晨，该护士去病房发药时，才发现病人口唇、面部及四肢发绀，牙关紧闭，心跳、呼吸全无。

···

妊娠高血压综合征是妊娠期妇女所特有的疾病，以高血压、水肿、蛋白尿、抽搐、昏迷、心肾衰竭，甚至发生母子死亡为临床特点。护士对病人未加强观察，导致医疗事故发生。

七、病人标本留取和接受特殊检查护理中的违法违规行为

临床工作中常出现病人与所采集的标本张冠李戴的现象，尤其在工作繁忙时同时采集及送检几个病人的标本，容易将标本互换或在试管上写错、漏写患者科别、姓名、床号及检验项目，造成结果错误。甚至导致标本遗失。

2002年11月12—13日，某患者做宫颈息肉切除手术，由于护士不负责任，将宫颈病灶标本丢失，从而不能进行病理学分析，无法确定宫颈是否发生癌变，使患者生活于癌变是否降临的恐惧之中，导致精神抑郁，病人家属要求医院赔偿。

未严格遵守标本留取的操作规程，如从输液同侧或直接从输液针头处抽血。部分护士为了方便、快速抽血，往往采用从输液针头处直接采血，这样做是绝对不允许的。它不仅会使患者的电解质结果偏高，而且还会使所有的检验指标由于血液被稀释而偏低，使医生作出错误的诊断及治疗措施，对患者产生极为不利的影响，甚至使患者失去救治的机会。又如，因留取标本方法不当造成标本溶血、凝血，导致重新采集标本，增加病人的痛苦。

患者刘某因右上腹疼痛、畏寒、发热于4月16日急诊入院，医嘱：急抽血查K^+、Na^+、Cl^-、Ca^{2+}，患者当时正在输液，护士抽血后生化结果回报血钾18.9mmol／L，复查血钾仍为18.9mmol／L，请心内科医生会诊，心电图无高血钾表现，3小时后从股静脉抽血复查血钾为2.9mmol／L，虽未给患者造成严重后果，但是因为采血方法不正确导致检验结果不准确，影响了医生对患者病情的诊断与治疗。

八、临终患者护理与尸体处理中的违法违规行为

临终关怀是对临终患者包括其家属的特殊服务。对临终患者不能因为其即将死亡就放松应该做的护理服务，仍要尊重患者的权利和愿望，从具体病情出发做出最好的护理决定，以高质量的标准进

行护理，尽可能使患者舒适、安全，避免痛苦。

婴儿一旦出生，就有了生命，即便后来死亡，也应该按照遗体处理流程，由相关部门分类收集，进行火化或掩埋。如果是流产的胎儿，依据2003年印发的《医疗废物分类目录》，手术及其他诊疗过程中产生的废弃的人体组织、器官等属于病理性医疗废物，应该按照《医疗废物管理条例》的相关规定进行处理，随意丢弃属于违法行为。

某市郊区一座桥下发现8具婴儿尸体，后有居民从河中打捞出15具婴儿尸体。据查证，尸体为当地某医院处置不当、随意丢弃所致。

九、专科护理中的违法违规行为

老年患者身体衰弱，病情变化快，护士要加强责任心，细心观察后发现病情变化要及时处理。例如，病房浴室24小时开放，但有相当一部分老年患者喜欢晚间睡前泡浴，又无人陪护，一旦发生意外，患者及家属就会把医院推上被告席。

在手术中，护士往往作为巡回护士和器械护士参与手术的全过程，也要遵守查对的规章制度，如果体内遗留异物，则会引起医疗纠纷。

某研究所退休工人付某因患乙状结肠癌，于1988年4月和1988年10月先后两次分别在某医院和某省肿瘤防治研究所施行了乙状结肠癌根治手术和腹部开放手术及人工肛门手术。术后患者出现腹痛，以为是癌症所致，遂做化疗。但化疗后腹痛不但没有减轻，反而越来越重。1994年1月28日，付某来到某医科大学附属医院做膀

胱镜检查，X线片示腹中有金属异物，系止血钳。

1994年5月3日，某医科大学再次为付某做手术，发现止血钳一支把手穿透整个小肠腔，另一支把手进入膀胱内，止血钳长14cm，已断裂。

为此，付某上告1988年为其做手术的两家医院，要求被告赔偿其经济损失和精神损害。某区人民法院通过1年的查证审理，于1995年7月作出判决：被告某省肿瘤防治研究所在为原告施行手术过程中，违反手术器械清点的有关规章制度，手术后器械未清点，将手术止血钳遗留在原告腹腔长达6年之久，对原告身体造成了严重伤害。该所应承担民事责任，判决该所赔偿付某医药治疗费、继续治疗费等共计185 000元，并承担本案诉讼费。

手术是一项需要主刀医生、助手、麻醉师以及手术室护士之间密切配合才能顺利完成的复杂工作，不论哪一个人出现了失误，都有可能影响到手术的成功，以致给病人带来巨大的痛苦，甚至是死亡。器械护士也不例外。

手术物品的清点应由器械护士、巡回护士和手术医生的共同参与。凡进入体腔和深部组织的各项物品必须实行三人四清点制度，即由器械护士、巡回护士在术前、关闭体腔或深部组织前、后清点手术物品，术后在手术护理记录单上签字。

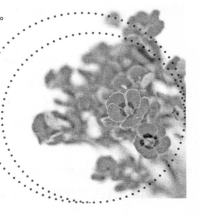

十、护理教学中的违法违规行为

临床教学过程中，我们要尊重患者的知情权，如果涉及患者的隐私就要尊重患者的意愿。有的教学老师不顾患者的感觉，"当众"教学，引起不必要的纠纷。

未婚女患者某甲去市妇产医院（某医学院附属临床教学医院）做人流手术。当她脱好衣服躺在床上接受检查时，医生某乙却突然叫进多名实习医生和助产士。某甲当场羞愧难当，要求实习医生回避，却被医生某乙告知没有关系，并让她躺好接受检查。接下来，医生某乙以某甲为"标本"现场讲解各部位名称、症状等，整个过程持续五六分钟。某甲认为，医院的做法严重侵犯了自己的人格尊严和隐私权，遂以隐私权受到侵犯为由，将医生某乙和市妇产医院作为第一、二被告，诉至人民法院。

临床教学医院在实施教学前应向患者告知，并得到充分的配合。如果就医者不予配合，应当尊重就医者的意愿。在实习当中，老师要放手不放眼，认真对待每一位病人。

一结肠癌、不完全性肠梗阻的患者，医嘱予术前洗肠。护士陈某在执行此医嘱时让实习同学单独操作，患者诉洗肠后胀痛不适，到厕所大便时便血60ml左右。后遵医嘱使用止血药后未再出现便血及出血现象。

实习生未取得护士执业证书，护理经验和技术不足，如独立从事某些护理活动，会给病人的安全带来威胁。

第 5 章

护士伦理道德培养

第一节　护理伦理道德的定义

护理伦理道德是指护士在医疗护理实践中调整护士与患者之间以及护士与社会之间的行为准则和规范。其实质是要求护士认真履行职责，为人类的健康提供优质的护理服务。护理伦理道德作为一种特殊的社会意识，对医学和护理学科的发展、对提高医护质量和管理水平、提高生命质量都具有很重要的能动作用。因此，护理人员必须系统学习护理伦理学，提高伦理道德水准，达到自我完善的目的。

伦理和道德的含义相似，但道德侧重指实际的道德行为和道德关系；伦理为道德关系的理论概括和表现。道德是用善恶作为评价标准，依靠社会舆论、内心信念和传统习俗来调节人与人、人与社会、人与自然关系的原则规范、心理意识和行为活动的总和。它是人类社会特有的一种社会意识形态，在社会实践中形成，由经济基础决定。

护理伦理学是研究护理学在为病人、为社会服务中应遵守的道德原则的科学。以护理道德为研究对象，它主要研究护理道德的产生、发展、变化规律及如何运用护理道德原则与规范去调整护理人际关系，解决护理实践中的伦理道德问题。《护士伦理学国际法》规定，护士的基本职责包括增进健康、预防疾病、恢复健康和减轻

痛苦4个方面。因此，护理道德的实质就在于珍惜生命，尊重人的尊严，为有需要的人提供高质量的健康服务。

医学科学的发展和社会环境的变化，使伦理学从单一模式向多元化转变，人们已不再单纯地强调生命的神圣和生命的延续，而是以发展生命、完美生命、提高生命质量和追求完善的生命为道德目标。所以在进行护理工作时，不仅要考虑到生命的延续，还要考虑到生命的价值和质量。

第二节　护理科研中的伦理道德

护理科研是用科学的方法反复探索和解决护理领域的问题，并用以直接或间接地指导护理实践的过程。随着护理学的不断发展，护理科研工作已进入一个崭新阶段，逐步由单纯的经验阶段向实验阶段发展。临床护理科研的主要研究对象是病人，如何保护研究对象是临床护理科研的焦点，临床护理科研中的伦理问题备受关注。

高尚的护理科研伦理道德是做好护理科研的前提。它能激发护理科研人员的工作热情，勇于探索，勇于承担任务；它能发挥人的聪明才智，勇于创新；它能够指引护理工作者坚持实事求是，尊重客观事实，树立严谨的工作作风；它能陶冶护理工作者的情操，使其谦虚谨慎，慎独自省，追求真理，无私奉献。

护理科研的伦理道德要求：一是目标明确，动机纯正；二是工作严谨，实事求是；三是

团结协作，共同攻关。

在护理科研中，不道德的行为主要有以下几种。

1.缺乏严谨、实事求是的科学态度，为了发表论文或成果获奖，有目的地篡改或虚构原始数据，随意取舍样本大小，任意提高准确率、有效率。

2.为提职称，请他人代写文章。

3.为使科研课题申报成功、通过鉴定、得到奖励或请刊物发表论文，采取走后门、拉关系的办法，请客送礼。

4.一稿多投，追求命中率。

5.在未参与的研究成果中署名。

6.论文投稿，不是第一作者署名排第一；无课题申请号的一般文章投稿时标为课题论文；在课题中起一定作用的非课题组成员的论文标为课题论文；第一作者有关及无关课题的其他论文投稿时注明课题论文标记；有关及无关的子课题论文标为课题论文。

7.引用他人成果，不注明资料出处，甚至整段或全文抄袭。

8.利用参观、交流、审稿、收稿等的方便，窃取别人成果抢先发表。

9.在进行人体实验前，未把实验的目的、方法、可能出现的后果等如实告知受试者或其合法代理人，未征得其同意，未给受试者以充分的护理将风险控制在最低限度内。

许多人体实验，尽管目的是提高诊疗水平，医治疾病，但实验本身往往利中有弊、弊中有利。许多新疗法和新药物的试用，都存在着利与害的矛盾。

1979年，某国际知名制药公司为研制一种扩张血管的新药，在非洲一个国家聘用几十名护士参加新药注射试验，并为其收集资

料。受试者是在押囚犯，医药公司与囚犯还签有试验合同；在毒理学试验当中，犯人占受试者的80%～90%，以犯人为受试者，因其所处的依附地位，很难说是自愿的，其健康权利势必受到侵犯，因此这个试验受到了国际舆论的谴责。

由于人体试验中存在着上述诸多内在复杂伦理矛盾，必须根据医学伦理道德要求解决这些矛盾，对人体试验行为加以规范。

第三节　临床护理中的伦理道德冲突

一、救死扶伤与现代伦理观的冲突

每个人都有生存的权利，当一个病人处于无意识状态时（如植物人），无效的抢救是否有意义，从情感上或生命的伦理道德上我们要尽力医治，但出于对患者的尊严和家庭社会负担来说，可以放弃抢救和医治。

产妇王某，40岁，有习惯性流产史，第4次妊娠保胎至31周早产，新生儿体重1 850g，而且出生后多次呼吸暂停，最长的一次达20分钟，B超显示：颅内出血。继之又发生吸入性肺炎、新生儿硬肿症。医护人员向产妇及家属交代新生儿病情危重，即使抢救存活，其将来的智力也可能较差。但产妇和亲属决定，即使孩子痴呆也不惜一切代价抢救。

医务人员应首先确定颅内出血后又发生吸入性肺炎、新生儿硬肿症的新生儿该如何处置，然后再介绍国内外产科临床工作中涉及的残疾新生儿处置方法，最后向病人家属解释严重缺陷的新生儿不

宜存活。我们需要理解生命神圣与生命质量相统一的伦理学理论。

我们知道，在荷兰等国家已将"安乐死"立法，可以通过医师开出处方，由护士为患者静脉注射药物实施"安乐死"。但"安乐死"与我们传统的道德观念救死扶伤和现行法律相违背。

1986年6月23日，某医院肝病科收治了一位晚期肝硬化腹水的患者（女，78岁），6月26日，病情加剧，患者痛苦不堪，医院根据其病情向其家属下达了病危通知书，其儿子王某不忍心看到母亲惨景，跪求主治医师采取措施让母亲快速安乐死去，并保证承担一切后果，主治医师指示护士给患者注射87.5mg氯丙嗪，患者随即死亡。事后，主治医师、护士、王某都以故意杀人罪被拘捕。

这是我国首例安乐死的案例，最后经过长达6年的审判，法院宣判主治医师、护士和王某无罪。相当多的病人因为无法忍受疾病巨大的折磨，都恳求医生对其实施安乐死，从而得到解脱。从尊重个人选择的角度出发，既能满足其要求，又能减轻家人的负担，也可节约社会资源，但这与我们的传统观念相冲突。另外，由于"安乐死"还没有立法，实施"安乐死"属犯法行为，目前我国实施"安乐死"还需要一段时间，作为医务工作者不能进行这样的医疗行为。

二、情感与道德伦理的冲突

在临床护理中，护士担负着重要的责任，必须全身心地投入，全心全意地为患者服务。但在工作中，难免发生这样或那样的问题，在发生后是否能正确面对，在别人不知晓的情况下发生差错，必须保住良心的底线，这就是伦理道德的约束作用。

在内科病房，蒋某误将甲病床患者的头孢唑酮注射给乙床患者，又将乙床患者的磷霉素钠注射给甲床患者。当她发现后十分紧张，仔细观察两个患者，并无异常反应。她心里十分矛盾并且难过，最后经过激烈的思想斗争，还是将这次错误报告了护士长。

护士在操作时发生错误，能够及时向上级报告，说明护士在良心上有所触动，这是符合伦理道德要求的。但是否告诉患者，这又是一道难题，告诉了，患者找麻烦怎么办？不告诉，又不符合伦理道德的原则，患者应当有知情权。

在同事与同事之间，有时候带着情感去处理工作，但只要有利于患者，就要从患者的利益出发，去战胜个人情感。

陈某是一个有10年临床经验的护士长，小花是一个刚大学毕业1年的护士。在小花工作的过程中，陈护士长给予了小花无微不至的关怀，并为她解决了不少棘手的问题。小花非常感激护士长。可最近小花发现患者经常抱怨陈护士长的态度不好，在患者中形成不良印象。小花听说陈护士长最近正在与老公闹离婚，同时她还有两个孩子要照顾，再加上医院烦琐的工作，压力对陈护士长来说是空前的。小花很想找陈护士长谈谈，指出她工作上的失误。但最终还是没有勇气指出来。

护士要克服情感上的障碍，指出护士长工作上的失误，这才真正有利于病人的康复和科室的发展。当然，也要注意护士长的感受，在适当的时候提醒工作上的不足，这样会两全其美，一是尽到自己的职责，不让良心受到谴责；二是能够帮助护士长改变工作方

法，使病人不再受到伤害。

三、医护关系与病人利益的伦理冲突

病人利益至上，这是我们医护人员的共同服务原则，医师、护士的密切配合，能够最大限度地医治患者，符合医疗伦理道德。随着社会的进步和医疗卫生服务方式的改变，护士职责范畴不再局限于作为医生的助手打针、发药，已扩展至促进健康、预防疾病和协助康复等方面，并为实施护理过程中所作出的护理诊断承担独立责任，但离不开医护之间的合作。

患儿，男，3岁，因误服5ml炉甘石洗剂而到急诊室就诊，医师给予25%硫酸镁注射液口服导泻，在处方上误写成注射，治疗护士心想：25%的硫酸镁可以注射，但又拿不准，最后想，反正医师开了处方，我只执行医嘱，于是予以注射，注射后患儿呼吸急促，嘴唇发绀，15分钟后死亡。

护士在临床诊疗护理活动中虽有分工，但都必须共同遵守临床诊疗护理活动中的基本道德原则。密切合作，协同一致的原则，是指在临床诊疗护理过程中，医护之间、护际之间、护理工作者与各科室之间相互团结一致，密切合作。它是临床诊疗护理工作的客观要求。现代医学发展的分化趋势，导致临床诊疗中专业科室的分工越来越细，护理工作的分工也越来越细。对于一个患者来说，其诊疗护理过程需要各方面协作。医护人员必须树立整体观念，以病人的利益和健康为重，科室间要通力协作，密切配合，取长补短，不能医护相轻。在普通疾病的诊疗护理过程中应该这样，在攻克疑难病症、进行复杂的手术和抢救危重病人时更应如此。

护理人文素质培养

第一节 人文素养的定义及内涵

一、人文素养的概念

(一)人文

"人文"一词最早见于中国古籍《易经》中贲卦的彖辞:"刚柔交错,天文也;文明以止,人文也。观乎天文以察时变,观乎人文以化成天下。"宋程颐《伊川易转》卷二释作:"天文,天之理也;人文,人之道也。天文,谓日月星辰之错列,寒暑阴阳之代变,观其运行,以察四时之速改也。人文,人理之伦序,观人文以教化天下,天下成其礼俗,及圣人用贲之道也。"这些古籍中说到"人文"二字,总是与天相对的、非自然的、属人的,同时离不开人的文明、教养、教化。而中国现代《辞海》中的"人文"含义,是指人类社会的各种文化现象,尤其是指人类文化中先进的、科学的、优秀的、健康的部分。在西方,"人文"一词源于拉丁文"humanism",表示与正统经院神学研究相对立的世俗人文研究。在英文中是用"humanity"表示"人文",它含有人性、人类、人道或仁慈等几层意思,强调以"人"为中心,重视人生幸福与人生责任。

(二)人文素养

素养即素质养成。"素"是代表人内核的那一部分,是思想

方法与行为方式形成习惯后，能自然而然流露和展现的典型特征；"养"即修炼与养成。人文素养是指一个人通过人文科学知识的学习和积累或环境的熏陶使之内化为人格、气质、修养，成为人的相对稳定的内在品格。体现在人能否正确对待自我、他人、社会和自然。这是一种态度，实际上就是做人的基本品质和基本态度，正确处理人与社会、个人与集体、社会与国家，乃至个人与自然的关系，真正了解本职工作和对社会的责任，从而树立正确的世界观和人生观，养成高尚的人文精神，即高尚的思想品质和良好的职业道德。人文素养是护士素养体系中的核心素养。

（三）人文精神

人文精神是人文素养的核心，是人文思想、人文方法产生的世界观、价值观基础，是一种注重人的发展与完善、强调人的价值与需要、关注人的生活世界存在的基本意义，并且在现实生活中努力实践这种价值需要和意义的精神。简而言之，人文精神就是以人为本，或者说是人文关怀。人文精神是护士人文素质最典型的标志，在护理实践中，人文精神集中体现在对病人的生命与健康、病人的权利与需求、病人的人格和尊严的关注，可显现护士个体的素养和品格，它既是一种对护理真、善、美追求过程的认识和情感，也是一种实践人性化、人道化护理服务的行为和规范。人文精神是整体护理内在发展的动力和灵魂。

（四）人文关怀

人文关怀是以人为本，体现的是对人、人类社会的生存和发展、命运和前途的关心，提倡对人、人类社会的生存发展、命运和前途的关心。倡导的是一种"关注人生和世界存在的基本含义，不断培植和发展内心的价值需求，并且努力在生活的各个方面去实践这种需求"的精神。Roach教授认为，人文关怀是人的基本需要，

是人类的一种存在模式，是一种自然情感的表达方式，当人遇到某种特定的痛苦境况时，就会自觉意识到自己与他人之间存在着某种无形的联合，牵动着内心而主动自觉地关心他人，这种情感超过了关心自己。

所谓护理人文关怀，我国的护理学者认为是护士获得知识后，自觉地给予患者情感付出，实质上是一种充满爱心的人际互动。"爱在左，同情在右，走在生命的两旁，随时撒种，随时开花，将这一径长途，点缀得香花弥漫，使穿枝拂叶的行人，踏着荆棘，不觉痛苦，有泪可落，却不悲凉"。冰心老人的这一席话，道出了护理学的真谛，诠释了护理的人文关怀。

二、医学中的人文哲学

（一）医学中的人文

医学是关于人的生命的科学，关爱生命、敬畏生命是医学的终极目的。通过防治疾病，促进健康而达到使人幸福是医学追求的终极目标。古代自然哲学医学模式、神灵医学模式即是医学与人文融为一体的早期模型。最早的医学院产生于神庙或天主教会，印度诗集《吠陀》既是医学著作又是文学著作。西方医学奠基人希波克拉底强调"医学是一切技术中最美和最高尚的"，医生应以患者的生命为重，做医学的仆人，"无论何时登堂入室，我都将以患者安全为念，远避不善之举"。充分体现了医学以人为本的精神。

医学精神源于人文精神，医学的目的不是为了自身，也不是为了金钱，而是为了广大人民群众的健康，为了对人的爱和关怀。只要人类存在，就有医学存在；只要医学存在，就需要医学人文精神的相伴。有的职业可以以利润为目标和动力，但医学不可以，人的生命价值的至上决定了医学不能抛弃责任和义务，选择了医学就选择了奉献，选择了圣洁，关注医学人文价值，就是求真、求善、求美。

医学的人文是内在的，不是外部强加的。有一位专家曾这样指出，医学人文的水平将决定医学的根本命运。因为现代和未来社会的生与死、痛苦与绝望、衰老与病残仅仅靠日益发达的医疗技术是无法圆满解决的。我们的医者必须在生命科学的发展中觉醒，深刻意识到除了技术，更重要的是使用我们已经拥有的社会和文化权利去为病痛中的众生实施人性的、人道的真正关怀。这样才能使医学成为人类医学，实现医学的根本目的。

医学实践中，心理社会因素的致病作用研究仍然不足，医学中的人文科学性质还未得到广泛重视。实际上医务工作者传递给患者疾病以外的信息，如仪表、语言、表情、交谈方式、暗示性等，可对患者产生不同的心理活动，使其产生相信、乐观、怀疑、害怕、失眠、绝望等心理活动，直接影响到疾病的转归。随着医学模式的转变和生物-心理-社会医学模式的建立，医学界已认识到治疗疾病已不单是用某种药物或治疗能完全解决的，患者想要得到的也不单是先进的检查和高效的药物，而更希望得到平等的对话、真诚的关爱、心灵的安抚、礼貌的尊重。医学科学如果忽视了人文因素的伟大力量和积极作用那就不完整。医疗护理过程中，人性化服务看得见、摸得着、感觉得到。自然的笑容、真诚的沟通、诚挚的关爱、周到的服务是人性的体现，是良心的

表露，它拉近了医患的距离，和谐了医患关系，在医患矛盾突出的今天更显出它的现实意义。

（二）医学中的哲学

哲学是时代精神的精华，是一个民族和民族精神的理性和良心；哲学的本质是批判，是创新，是克服片面性，全面且发展地认识问题，促进事物前进、发展，这是当代医学发展所必需的。而医学，关乎生命、健康，它以"向善"为基本原则，以"治病救人，实行人道主义"为根本宗旨。只有深入研究社会的需要、个人需要，领悟生命的真谛与价值，正确理解人与社会、生理与心理、医生与患者的关系，医学才能称其为真正的医学。医学的发展遵循着哲学的一切规律，人们的医学认知水平，从器官、组织到细胞、分子、基因，使"相对真理"一步步靠近"绝对真理"。从某种意义上说，哲学是最高意义上的"人学"，医学则是它最忠实的实践者之一。医学是认识人类生命活动规律、保护和加强人类健康、预防和治疗疾病的科学体系和知识活动。一方面医学是一个科学系统，具有显著的自然科学性质；另一方面医学研究的是人的生命、健康，直接影响到社会的生活方式和质量，更是包容人类社会多种价值观的综合体，还具有显著的社会科学性质。

18世纪以来解剖学、微生物学、病理学和遗传学的进步，带来了生物医学模式的兴起。随着医学的迅速进步，医学高新技术引发的社会、伦理、法律问题日益增多，人们对疾病、健康等医学问题的科学认识，使医学从以研究遗传、功能、环境为主的科学进入了综合哲学、人文、社会、心理等多学科行为因素和技术因素的多视角系统研究医学的生物–心理–社会医学模式的崭新时代。因此，就医学本质而言，它是奠基于人文、科学、哲学的学问。医学是自然属性、社会属性的辩证统一，这也就决定了医学的哲学属性。

（三）医学中的人文哲学

医学是自然科学中最具人性的，又是人文科学中最具科学性的。医学精神是融科学精神和人文精神于一体的精神，在医学实践中，人文精神与科学精神是浑然一体的，不可分割。医学理论充满着人文精神和哲学思想。祖国医学几千年的发展历程中始终与人文、社会、天地万物相联系，认为疾病与天、地、人及环境气候、冷暖交替相关联，与情感心境相依托。所创立"阴阳五行学说"，阐述了喜、怒、哀、乐、悲、恐、惊等七情六欲与疾病的关系；认识到了寒极生热，热极生寒的患病机制；提出了怒伤肝、悲伤心等理论。辨证施治是以内外气学来推理病症，也是诊治病人的主线。而"经络五行学说"更是遵循了疾病的自然规律和人的主观感受而创立的，尽管具有一定的神秘性，但其在认识疾病和治疗疾病方面显示出了突出的功效而得到了人们的肯定。"相生相克理论"更是自然界的普遍规律，包含着丰富的哲学思想。在诊治疾病的过程中的望、闻、问、切方法充分体现了辨证法和个体化治疗。其药名也是根据其药理、性味等特性给予了人性化的内容体现，如人参、灵芝等，功能也以君、臣、佐、使来表明其主辅关系。

"医乃仁术""人命至重，有贵千金，一言济之，德逾于此"，因此"夫医者，非仁爱不可托也，非聪明理达不可任者，非廉洁淳良不可信也"。"医者意也，医者艺也"，这些观点都明确提出医学是一门哲理思辨、观念理性的技艺。"下医医病，中医医人，大医医国"更是将自然科学和人文社会科学高度联系和概括，显示了中国传统医学对医学科学人文精

神的深刻理解和所具有的历史渊源。同时，医学科学的产生和发展，无不与当时社会的宗教、哲学、社会制度、经济状况相互渗透、相互影响。作为自然人，其疾病的发生、发展和转归遵循其固有的规律，但是作为社会人，在其疾病发生、发展全过程中无不受当时的社会环境、个人经济条件、文化程度、周围人群及自身心理状态等因素的影响，使疾病表现出多样性和复杂性。

西医在诊断与治疗疾病中，离不开正确的判断和决策，靠从病史、体征及各种检查中汇集来的信息进行综合、分析、比较、推论；分析与诊治的正确与否，医生的责任心或负责精神、专业技术水平（包括理论基础和临床经验）以及思维方法是起主导作用的因素，而思维方法就是哲学。尽管已进入了实验医学时期，但经验依然非常重要。经验之形成也不能仅仅靠重复和简单的积累，经验的获得是理论知识、临床实践和分析思考（思维方法）三者的结合。而上述三者结合造就的是有思想的哲人和有潜能的医学专家。

第二节　人文素质的培养

一、提高护士人文修养的意义

1.提升和丰富人文修养有利于提升护士综合素养　护理工作的特性，要求我们具有高尚的思想情操、勇于吃苦耐劳的奉献精神和优良的心理素质，这一切都需要一定的人文文化基础做铺垫。而一个人人文素养基础的厚实与否，又决定着在事业上、生活中的能力、禀赋、气质、内涵。没有一定的人文修养，人充其量也就是脚踏实地地完成某一项工作或视工作为一种劳役；有些护理人员并未以服务于社会、服务于全人类的健康和幸福为己任，不是将专业的责任感、使命感作为前进的动力，而是将地位、报酬、工作轻闲作

为追求的目标，他们既缺乏高远的理想，也没有宽阔的胸怀，既无智者的机智，也缺乏仁人的儒雅，当然人生的意义或价值也必然在他们的视域之外。这样将造成职业情感低下，专业思想不稳定，人格非理性化，世界观、价值观平庸化，缺乏专业责任感和使命感。

随着社会的发展，医学科学的进步以及人们对健康需求的不断增加，护理学科由简单的、从属的、辅助的学科发展为复杂的、现代的护理学科。尤其是护理模式的转变、整体护理的实施，都向护理人员提出了更高的要求。新的护理工作任务和要求使护士承担的责任更多、更重，由于护理工作的扩展和延伸，都需要在不断提高素质的基础上，充分、灵活、有效地利用各种医学、社会、心理等方面的知识，需要护士提高人文修养以增强人格的理性化和对世界观、价值观的正确认识，这样才能更好地理解患者的心理行为，更有效地与其沟通交流，以达到科学与艺术完美结合的境界，才能成为一名热爱护理事业的护士，忠诚地为人类健康服务的坚强卫士。

人文修养是一种基础性修养，它对于其他素养的形成与发展具有很大的影响力和很强的渗透力。护士在对优秀人文知识的涉猎中，潜移默化地养成良好的思维习惯，在紧张、繁忙的护理工作中，时刻保持镇定的情绪、缜密的逻辑、敏锐的判断力。同时，通过对人文文化精粹的获取、提炼和整合，不断进发创造性思维的火花，使看似烦琐的护理工作充满激情和活力。提高护士的人文修养，还有助于陶冶审美情操、调节心理状态、促进身心健康、提高工作质量、拓展发展空间；可以提高护士的综合协调能力、自我调节能力、依法施护能力。同时能促进护士思想境界、精神情操、认知能力、文化教养的全面而自由地发展。

2.护士丰富的人文素养，是实现人文护理的基础　人文护理是指具备良好人文素质的护理人员对护理对象进行的具有人文关怀的

护理，其本质是以人为本，以病人为中心。南丁格尔曾说过，"人是各种各样的……所得疾病的病情轻重也不相同，要使千万的人都能达到治疗和康复所需要的最佳心态，本身就是一项最精细的艺术。"而人文护理就是这项艺术的精髓。冰山理论告诉我们，人们只说出了10%的要求，是冰山一角，还有90%的需求是隐含需求。只有具有一定的人文修养的护士，才会有比较丰富的内心世界和情感体验，才会善于观察，善于思考，善于从不同病人的眼神、表情、言语和体态中读懂他们的需要；及时了解不同病人的需要和病人不同时期的需要，从而调动自己各方面的知识技能予以满足，提供不同的帮助。

比如一个训练有素的责任护士在工作中，当早上第一次查房进入分管病房时，就会问候病人"早上好！""昨晚睡得好吗？""今天感觉怎么样呀？"等。每做一项治疗护理操作前会告知和重点交代所要注意的事项；在布置和整理病房时想的不只是整洁，更多地会考虑如何把病房布置得更温馨、更舒适些。在给病人做健康教育工作时，能了解病人迫切需要掌握的知识，而针对性地向病人讲解药物的服用常识、饮食与疾病的关系、生活习惯对恢复健康的影响、出院后的护理措施等。在给病人及家属示教某些护理技术时，会不怕麻烦、反复示教直到病人或家属掌握为止，对病人的某些不良卫生习惯，不会厌恶、嘲笑，而是启发病人认识到不良卫生习惯

的危险，自觉克服。在查房时主动与病人交流，并观察每个病人每天的生理、心理状态如何，分析不同病人的个性心理特征及目前的心理状态，从而有的放矢地展开生理和心理的护理。另外，还会适时地与病人拉家常等，让病人投入到一种主动、积极的氛围中，使病人的身心需要得到满足，并能以一种良好的精神状态接受各项治疗和护理。

对病人而言，医生是最重要的，护士是最亲近的，因为在对病人进行治疗护理中，护士与患者接触得最多，关系最密切，护士是病人所处环境的主要调节者，护士的一言一行、一举一动都将对病人产生积极或消极的影响。一定的人文素养能让护士在工作时始终保持一种积极向上的精神状态，会以洁净整齐的着装、高雅大方的仪表、端庄稳定的举止、体贴入微的言行、娴熟严谨的工作作风取得病人的信任，并可以增加病人及其家属的安全感；以广泛的兴趣爱好激发病人积极的心理情绪，给他们以正面的引导和影响。

急诊病人大多是面临生命威胁或是遭受躯体伤残，心理正处于高度应激状态，有些病人及家属面对突如其来的打击与挫折，焦虑恐惧、紧张不安，有的甚至情绪激动，容易与工作人员发生冲突。具有一定人文修养的护士会在热情接诊的同时，用有温暖感的眼神、表情和手势等肢体语言，有效而准确地关注与倾听相关信息，对护理对象作出准确评估和护理推断，使病人产生亲切感。并保持谦逊的态度和足够的耐心，回答家属的提问与咨询，有效地做好沟通与解释工作，与病人及家属建立一种相互信任的关系。当遇到情绪激动的病人或家属时，在把握与控制自己情绪的同时，及时感知病人及家属的负性情绪，对病人或家属真情投入、表情自然亲切、

语言真诚和蔼，表达尊重和体贴，用护理服务传递美，从而避免激情和冲突发生，达到改善病人及家属消极情绪的目的，使其产生积极的心理效应，密切配合抢救治疗，有助于病人转危为安。

由于人文文化知识的熏陶，使护士具有良好的内涵和气质、优雅的谈吐、丰富的知识储备，并将塑造一个和蔼可亲的形象，融洽与病人和医生的关系。尤其在整体护理过程中，能够善于运用自己的知识储备，同病人多角度、全方位地交流、沟通，可使病人缓解病痛，化解医患矛盾，增强对护士的信任，提高护理质量。

3.提高护士的人文修养，有利促进护士的身心健康　据调查研究表明，在中国目前10个最易引发职业倦怠的职业中，护理名列第1位，究其原因主要有三点。一是护士的工作压力大，护士每天除进行大量的重复性护理操作外，还要对患者、家属进行大量的解释工作和护理记录的书写，很多护士都感觉力不从心。二是护士的社会地位在医院中仍处于最低，面对来自医生、领导、家属的指责，护士内心的委屈和疲惫无法化解。三是当前护患矛盾日益激烈，患者对护士的要求越来越高，护士在工作中面临很多风险，却不知如何规避和应对。护士处于这样一种社会环境中，自身感受不到来自周围支持系统的理解和尊重，也就无法充满激情地对待患者，给予更多的人文关怀，常与患者出现激烈的冲突。调查显示，80%的护患纠纷是由于语言或行为不当所造成的，与技术无关。只有具有一定人文修养的护士才能理解和遵循"无论在什么场合、在什么时候，护士都应尊重患者、善待患者"这一全世界护理固有的理念；对患者的生命与健康、权利和需求、人格和尊严予以关心和关注；更懂得护理工作的意义而激发自己的工作热情，营造一种充满人文关怀、有利于护患双方身心健康的氛围。

二、提高护士人文修养的人文教育目标

（一）人文教育的含义

人文教育是根据现代社会的要求和人的身心发展特征，有意识、有目的地既教导人怎样做人，又教导人怎样做事，铸造现代人文精神，培养现代人文素质的教育。人文教育本质上是一种教育思想，是以传授人文知识、培养人文精神及提高人文素养为主的教育，是一种以人格完善为最终目的的教育。人文教育的内容包括4个层面的教育，第一个层面是人文学科的教育，包括语言、文学、历史、哲学、艺术、道德、政治等教育。第二个层面的教育是文化教育，包括文化基本传统、基本理论、基本精神等内容。第三个层面的教育是人类意识教育，包括人类文明基本成果、人类共同的道德观和价值观等内容，使每一个人学会同他人和谐相处。第四个层面的教育是精神修养的教育，包括精神境界、精神修养、理想人格、信仰信念等内容。

护理人文教育就是针对护理人员教育过程中的特点开展针对性的人文教育。在现代医学模式下，护理人文教育的内涵和外延更为丰富，它应牢牢把握人性和自然性、精神性和社会性这三位一体的蕴涵和"以人为本"的服务理念这一"生物-心理-社会"医学模式的精髓。因此，护理人文教育应建立在对人性充分认识与理解的基础之上，培养护理人员对人的人文情感关怀，与人的沟通技巧以及完善自我心理素质和生理素质的能力等。人文教育的目的是使护理人员通过人文学科知识的学习、积累和环境熏陶，使之内化为人格、气质、修养，成为护士相对稳定的内在品格，加强她们自身理性、情感和意志等方面的修养，并培养其强烈的社会责任意识与神圣的职业使命感，使之在掌握扎实专业知识的同时，还具有较深厚

的人文底蕴，从而能胜任现代医学模式下的护理工作。

（二）护士人文修养的要求

1.现代医学模式下护士人文修养的要求　现代医学模式下护理工作的精髓，就是实践护理科学服务和人文关怀服务的有机统一。这就要求护理人员重新认识人的价值，理解生命的意义，充分冶炼人文关怀的内涵；尊重病人的权利、情感、人格和隐私，满足病人的个性化需求，关心和爱护病人，实现对病人的整体关怀，因此在临床护理和护理科研活动中，不仅要关注疾病及其治疗，更要深化"以病人为中心"的服务理念，营造关心病人、爱护病人、尊重病人的氛围，为病人提供体贴入微、技术娴熟的人性化服务，发自内心地关爱和尊重病人。

2.《护士条例》背景下护士人文修养的要求

（1）具备法律素养：《护士条例》第十六条明确规定，"护士执业，应当遵守法律、法规、规章和诊疗技术规范"，此义务的履行要求护士具备法律素养。在当今国内医患关系高度紧张，《侵权责任法》的实施和病人维权意识逐步提高的情况下，护士更应充分知晓自身的义务和患者的权利，并学会用法律的武器保护自己。

如护士为病人导尿、会阴擦洗等操作时，不注意为病人遮挡，在邻床病人或家属的观摩下进行；另外，有时护士只注重完成护理治疗工作，疏于健康教育，对患者的护理咨询不尽告知义务，这些都是缺乏法律素养、不尊重患者权利的表现。

（2）具备批判性思维能力和临床决策能力：《护士条例》第十七条明确规定，"护士在执业活动中，发现患者病情危急，应当立即通知医师；在紧急情况下抢救垂危患者生命，应当先行实施必要的紧急救护"。此义务要求护士必须具备批判性思维能力和临床决策能力。尤其是在急诊室或重病监护病房，危重患者病情变化快，这时护士必须具备清晰的分析判断和逻辑思维能力，从错综复杂的各种症状和体征信息中判断出病人状况，及时向医生汇报，如医生不在，还应能独立及时做出必要的紧急救护。第十七条还规定，"护士发现医嘱违反法律、法规、规章或者诊疗技术规范规定的，应当及时向开具医嘱的医师提出"。此义务要求护士不仅具备扎实的医学知识，能够及时发现医嘱中的错误，还要具备医护交往和团队协作的能力。护士不是单纯的医嘱执行者，而且要履行好监督协作的义务，帮助医生守好医疗操作的最后一道防线。

（3）具备"以病人为中心"的现代护理理念：《护士条例》第十八条明确规定，"护士应当尊重、关心、爱护患者，保护患者的隐私"，此义务要求护士具备"以病人为中心"的现代护理理念。如患者痰液黏稠难咳时，给予拍背排痰，长期卧床的患者给予翻身、按摩；在抢救患者时，给予患者鼓励的目光；患者焦虑、伤心时，给予心理疏导和安慰等。

在临床上，有些护士看到患者呕吐或为患者更换污染的床单时，会不经意地皱眉而表现出厌烦、嫌脏的神情，殊不知这已给患者造成心理压力，随之护患间的距离也就产生了。

（4）具备全心全意为人民健康服务的精神：《护士条例》第十九条明确规定，"护士有义务参与公共卫生和疾病预防控制工作"。此义务要求护士具备全心全意为人民健康服务的精神。如发生自然灾害等严重威胁公众生命健康的突发事件时，护士应当服从

组织安排、不怕危险、敢于奉献，积极参加医疗救护。

3.医改新形式下护士人文修养的要求　卫生部陈竺部长于2009年12月10日在《人民日报》发表文章《医患双方是利益共同体》，提出了加强医德医风建设和强化医疗服务管理的四项措施，其中第一项就是"加强医学人文教育，从源头上引导和培养医务人员符合现代医学要求的思想观念和价值取向"。因此要求包括护士在内的医务人员应主动了解患者的需求，掌握患者对医疗服务的期望和疑虑，提高与患者沟通的意识和技巧，努力减少医患双方由于信息严重不对称造成的不信任。

（三）我国护理人员的人文素质现状

有调查显示，78%的护士对人文精神的大概内容不知或知之甚少；91%的护士在校期间未接受过有关人文科学的课程或讲座。另有调查发现，很多护理纠纷发生的原因并非技术问题，多是由于护士法律意识淡薄、有意无意地侵犯了患者的权利或与患者沟通不良、态度生硬、责任心不强等原因所引起。因此有人说，中国医护界的主要问题，不是缺乏专业知识和技能，而是人文精神在一定程度上的失落。

有一项调查发现，只有18.59%的同学认为自身人文素质水平较高；针对"人生价值"问题，5.51%的同学选择"为崇高理想不断奋斗"，46.02%的同学选择"随大流舒舒服服地过日子"，16.41%的同学选择"为多赚钱而多做工作"。笔者在多年的临床实习护生管理中也发现，有些护生实际具有的人文素养与其学历层次很不相称。如有的缺乏沟通和合作能力，同学关系紧张；有的缺乏批判性思维能力，遇到紧急情况手足无措；有的缺乏艺术修养，审美情趣不高，修饰打扮不得体；有的缺乏语言文学素养，文书表述不清；有的缺乏爱心和同情心，对集体、对他人漠不关心；有的

功利性强，缺乏奉献意识等。

（四）如何提高护士人文修养

1.培养人文关怀精神　护士工作的对象是人，如果不重视职业道德会造成严重的、甚至无法挽回的后果。因此从本质上说，护理绝不是单纯的技术，而是体现人性关怀的人道主义的事业。因此，首先要培养护士的人文关怀精神，树立敬畏生命、尊重生命、关爱生命、守护生命的精神，因为"热爱生命是幸福之本，同情生命是道德之本，敬畏生命是信仰之本"，真正认识和理解为什么要"以病人为中心"，要让护士明确我们工作的对象不仅是"病"，而且是"人"，我们需要给予病人更多的关爱和温暖。

"神农尝百草"虽是神话，但令人动容的是一个行医者的投入精神以及那种人饥已饥、人溺已溺、人病已病的同情心。身为一个现代医者，当然不必一天中毒70余次，但贴近病人的痛苦，体谅病人的忧伤，以一个单纯"人"的身份，怀着恻隐之心看待另一个身罹疾病的"人"仍是可贵的。一个怀有仁爱之心的"人"，一个肯把自己付出的人才是最可贵的。当我们帮助别人时，请记住医药的作用是有限的，唯有不竭的爱能照亮一个痛苦病人的心灵。医者不是生命的创造者，只是协助生命体保持健康的人，我们每一天所遇见的不仅是人的"病"，而是生病的"人"。

在教学过程中，教师要善于把

传授医学护理知识与传播人文精神结合起来，通过教师的引导和示范操作，将人文关怀内化为护生的自觉行动，让情感渗透在操作环节中，

例如，在实施导尿术中，操作前要传递关爱，如呼唤病人姓名，告知操作的目的、方法，做好解释工作，征得病人的同意以取得配合，使病人具有知情权，操作时遵循无菌原则、动作轻柔、注意保暖、保护病人隐私，使病人及家属处处都能感受到护士给予的关爱和温暖。在整个操作中时刻提醒护生做每个操作都应想到病人的需要和反应，想到病人可能发生的情况，并反复强调使其养成关爱病人的习惯。

2.培养无私奉献的道德境界 这一道德境界代表了护理道德修养的发展方向。只有处在这一境界的护理人员，才会具有全心全意为患者服务和为护理事业献身的人生观，对工作极端负责，对患者极端热忱，处处以患者利益为重，甚至为了患者的利益毫不犹豫地做出自我牺牲。而且这些高尚的道德行为具有高度的自觉性、坚定性和一贯性，无论在什么情况下，她们都始终如一地实践护理道德准则和规范，因为她们已达到了"慎独"的境界。

"慎独"是指一个人在独立工作、无人监督时，仍然能够一丝不苟地工作，忠于职守。是一种修身的方法，也是修身所要达到的较高境界。"护理慎独"要求护理人员与患者单独接触在无人监督的情况下仍能按道德规则行事，当发生差错或失误时，能够不隐瞒事实，及时如实反映，以保证患者的健康为前提而不计较个人利益得失。培养"慎独"精神必须打消一切侥幸、省事的念头，特别当

工作不顺利和平淡时更要以"慎独"精神来约束自己。还要从小事做起，于细微处见精神，在任何情况下都认真做好每件事。

3.培养人文关怀的能力

（1）培养语言文字修养与人际沟通的能力：语言文字是人类进行信息传递和人际交往的基本工具，在护理实践中，护士要与各种各样的人进行解释和沟通，语言运用能力的高低直接关系到护患的信任程度，影响临床人文护理的有效实施。因此，护士的语言文字修养是各种素养中的第一大素养。通过加强护士语言文字素养方面的培训，提高其理解力、判断力和语言表达能力，才能很好地向病人诠释医院的规定和治疗护理措施，能适时地表达自己对患者的关心和同情；能避免各种护理标准贯彻失真走样、执行医嘱出现偏差及护士讲话生硬、冷漠等问题，因此提高护士的语言文字修养是实施护理人文关怀的第一步。同时，护士要培养人际交流沟通的能力，要掌握与患者、家属、同事沟通的方法、技巧，并积极与患者沟通、交流，了解患者身心各方面的需要，针对性地为患者提供帮助，最终满足患者的需要。

（2）培养学习和理性思维的能力：要树立终身学习的观念，充分认识到个人知识能力的局限性和不断进行自我完善的重要性，培养自主学习和终身学习的能力。同时充分认识理性思维能力在实施人文护理中的重要性，实施护理的过程，是把具体的治疗方案变成实际治疗行动的过程，护士在充分理解护理质量标准与具体医嘱执行的基础上，灵活运用科学的认识论和方法等人文科学理论，对具体的治疗情况进行深入的分析研究，准确地把握个体病例的特殊性和病例的普遍性，提出有效解决病人疾苦的具体办法，使工作更有针对性。此外，因为长期从事重复性、高强度的护理工作使很多

在职护士变得麻木，失去观察能力和思考能力，严重制约了人文护理的落实和护理质量的提高。因此，护士应有运用科学思维对事物进行研究的态度，提高理性思维修养，善于进行分析综合和推理概括，在观察各种现象时善于发现事物之间的内在联系，能透过现象看本质，善于发现规律。提高护士的理性思维修养是提升护理服务质量、落实人文护理的关键。

（3）培养情绪管理能力：保持良好的身体心理状态，学会克服不良情绪，不应把社会、家庭、人际关系或其他方面的不快带到工作中，不能因个人的情绪起伏、波动而影响病人的态度，不论在什么情况下都要保持不急不躁、规范操作，要善于保持稳定的情绪和丰富的情感；要善于通过自己积极向上、乐观自信的内心情感鼓舞病人，以增进护患之间的情感交流，取得病人主动积极配合。另外，能够适时缓解压力，学会自我激励，保持良好的生活习惯、卫生习惯、行为习惯，学会合理控制自己的行为，以提高学习和生活质量，提高工作效率和护理服务的效果。

护士人文素质的形成是一个长期的过程，它不可能由某一个学习阶段来完成，因此，从这个意义上来说，提高护士人文修养的教育是一种终身教育。

三、提高护士人文修养的途径和方法

（一）学习人文知识

一个人的修养不是完全取决于他的文化背景，而是与个人后天的成长环境有关，主要是通过对社会生活的体验，特别是通过参加文化活动、接受文化知识教育而逐步培养出来的。人文知识的学习是提高护士人文修养的首要途径。人文知识是在学人文课程、听人文讲座、读人文书籍的过程中积累的，也是在专业教育和实践中逐

步获取的，所以学校和医院都要为护士提供多渠道、全方位的人文教育。学校要设置系统的人文课程，并将人文教育渗透在专业课程教育的全过程中，要为学生开设第二课堂和开展社会实践活动等；医院应鼓励护士参加继续教育，举办人文讲座、推荐优秀的人文书刊，学习人文关怀的典型。此外，还可通过典型护理案例的心理、伦理、社会学及文化习惯的综合讨论和分析，提高护士认识和应用这些知识的能力和技巧，达到提高护士人文修养的目的。

　　人文知识是整体护理、多元文化护理必备的基础知识，熟悉并掌握人文知识是专业护士具备一定的人文修养的起码条件。但人文知识的学习，不是一时半会儿就可见成效的，只有日久才见真功，所以，还要时刻保持学习的热情，并善于消化和吸纳知识，能够在学习中举一反三、运用得当，将获取的知识分门别类地加以梳理和整合，建立属于自己的丰富而独特知识"仓库"，再将这些融入自己的言行中，才能真正达到提升人文修养之目的。此外，作为临床护士，要学会在繁忙的工作甚至家庭事务之余采取多种方式、多种途径学习人文知识。学会挤时间学习，学会化整为零地掌握时间，学会见缝插针式的思考和观察方法，日积月累、滴水穿石，将会使我们在无形之中感到精神世界的充实与丰富，感到学习的快乐和收获。同时要掌握一定的学习技巧，进行有思考的阅读，建议在阅读的同时配合笔记、思考、心得，只有全面的思考和践行，才能达到真正丰富自己的人文知识。

（二）参加各种文化活动

　　提高护士人文修养的另一个重要的途径就是组织护士参加各种文化活动。通过鉴赏文学作品和艺术作品、参加文化活动等，可以深深打动人的情感，使人从美的享受中获得教育，提高文学艺术修养；通过参观博物馆、阅读报纸杂志、观看影视节目、外出旅游、

社会实践等，了解不同地域和不同民族的政治文化背景等，可以提高人的文化传统修养。通过表演小品、歌舞、演唱等，体会运用艺术形式进行交流的感受，体验艺术创作的自豪感和成就感。开展文化艺术活动，对于培养和提高护士人文修养具有其他形式难以替代的作用，尤其是对于培养护士正确的审美理想、健康审美情趣，提高对美的感受力、鉴赏力、表现力和创造力有着重要的作用。此外，组织参加护士节授帽仪式、艾滋病日红丝带活动、医疗救护竞赛、社会调研等活动，使护士获得直接的情感体验，促进人文知识向人文素质的转化，培养其医学人道主义精神，提高其团队协作能力、语言表达能力等。

（三）营造人文氛围

人的行为习惯首先源于其丰富的知识底蕴，然后通过反复思考，慢慢地感觉和体会其中的内涵和意义。随着人认知水平的提高、心理发展逐渐成熟和社会经验日益丰富，将会体悟这些知识，并将其转化成自己的科学精神和人文精神，最终自觉地运用这些精神指导自己的工作和生活，这个过程需要环境、需要氛围。所以提高护士人文修养的人文教育应遵循这个规律。在医院和病房内营造一种充满人性和以尊重、关心病人及满足病人为中心的人文关怀氛围，让医院特别是病房里充满着一种温馨和谐、理性尊重的家庭式的人文氛围。人文氛围的营造要求每一位医护人员具有自觉的人文情感和人道伦理意识，把理性学习和感情体验相结合，从平时做起，从每个细节做起，让病人从护士开展护理工作的一言一行中，切身感受到护士对他们的人文关怀。另一方面要建立相应的激励机制，把护士人文素质水平及人文关怀工作做得如何纳入护士个人每年年度工作目标考核，并建立一定的奖励基金，对作出较大成绩的护士以资鼓励，从制度上引导护士培养自己的人文修养。

（四）投身护理实践

护士的人文修养都是直接反映在护理实践中。在护理过程中，护士可以观察到职业道德、人际关系、理性思维等抽象概念的具体表现，可以体验到人的社会性、文化方式与健康、护理的关系，可以感悟到美和丑的真谛，可以找到自我完善应该努力的方向，可以检验自我提高的效果。所以护理实践是提高护士人文修养的必由之路。

患者来到医院，就把自己完全托付给了医院，他们托付的不仅是身体的健康，还有惶恐的心灵和一家人的希望。作为一名护士，不能仅把护理作为谋生手段，它也是一种精神、一种事业。要有一颗仁爱之心，热情接诊，主动巡视，学会换位思考，了解患者的疾苦和需要。积极调整好自己的心态，积极乐观和谐地对待每项诊疗工作，使患者在治疗过程中能体验到关爱和疾病痊愈的喜悦。在实践中，让病人真正感受到护士眼神中的温暖，话语中的关怀。

（五）掌握临床护理工作中人文修养的内容

人文素质是一个人综合素质的重要体现，是人的整体素质的重要方面。随着医学模式的转变，由过去的以疾病为中心到以病人为中心，再到以健康为中心，使人们对健康的认识发生了根本的变化，由此也对临床护理工作提出了更高的要求，要求护士在工作中更应突出人文素质，突出以人为本的原则，强调生命价值优先的人道主义和人本主义原则。要求医务人员具有广博的知识，高尚的道德感，积极稳定的情绪，良好的性格，良

好的沟通技巧和人际交往能力。作为一名优秀的护理人才，在护理工作中应具备的人文修养主要有以下内容。

1.心态修养　　三百六十行，为何独称护士为"天使"？这是因为天使是真、善、美的象征，是人们在患病需要健康帮助时对护士的期望。但在临床护理工作中，由于护理人员长期面对身患各种疾病的患者，所承受的心理压力很大，加之护理人力紧张、患者或家属对医疗护理风险的不理解，使得临床护理工作更加风险高、压力大，广大护理人员很容易引起职业倦怠与疲劳，所以在工作中一定要注重调整自己的心态，还应自觉控制和调整自己的情绪，不把以上情感反应带到工作中。培养自己的工作兴趣、信念，将工作作为一种能力的培养，始终保持积极的心态，绝不让消极情绪左右自己，避免不良情绪对患者的影响。应常怀一颗感恩之心，对人知感恩、对己懂得克制、对事愿尽力、对物肯珍惜。

2.语言修养　　"良言一句三冬暖，恶语伤人六月寒。"在语言修养方面，护士美好的语言不但使病人心情愉快，而且能起到治疗疾病的作用，一个对医院的环境陌生和疾病的预后不确定的患者怀着忐忑不安的心情进入医院时，护士能给予亲切的语言、真挚的微笑，就能解除患者的思想顾虑，增加对医护人员的信心，增强战胜疾病的信念，保持良好的心态接受治疗、护理。因此，护士举止稳重、态度和蔼、有礼貌地称呼病人，真正地关心病人，取得病人的信任，能更多地了解病情，为治疗和护理提供保证。

患者老张从乡下来，因胆囊结石第一次住进医院，面对陌生的环境使他有点无所适从，负责护士小李主动对他说："张大爷，您好，我是您的责任护士小李，您有什么事情，请找我，我会尽力帮助您的。"给老张安置好床位后，小李边说边安慰老

张："我去请医生来给您看病，然后我陪您四处走走，您很快就会熟悉新的环境了。"接着小李向他介绍同病室的病友"既来之，则安之，相聚是缘分，这些都是您的新朋友了，您就暂时当这里是一个家"。很快，老张熟悉了环境，减少了心理孤独和不安，而且在住院期间一直当小李像亲人一样依赖，使小李的各项护理工作也能很顺利地完成。

护士每天与患者接触，要注意发挥语言的积极作用，使之既能促进患者康复，又能给患者留下美好的回忆。

语言修养的提高是要经过长期的学习、运用和实践方能提高的，这就要求我们在工作中要多读书、多写、多学才能提高自己的语言修养。

我因事去找一位医生，那天我自己并不看病，便坐在诊疗室里等他看完最后几个病人。这时进来一个60岁左右的妇人。

"哪里不舒服？"医生不怒自威。

妇人蹙着眉，诉起苦来："早上起来，这膀子呀，说不出的不舒服……"

医生捏捏她的肩臂："痛不痛？"

"不痛。"

"酸不酸？"

"不酸。"

"又不痛，又不酸——那你来看什么？"

"我……"妇人一时语塞。

我听得着急。这医生并不是坏人，但他词汇怎么就这么贫乏呢？难道身体不会发生酸痛以外的不舒服吗？

我忍不住插嘴："是不是僵？"

妇人高兴起来："啊，对，就是僵！早上起来，整个脖子都僵！"医生低头画了些字，大概在开药吧。我不好意思再多说什么，我当时心中其实很想叮咛他几句，我想说："医生啊，你知道你在干什么吗？你在'医'人啊！"

因此，医生能否让自己语言再精致一点，丰富一点，准确一点，推敲仔细一点——要知道，你和病人共同形容的，是一个活生生的生命啊！在既不酸又不痛之外，肉体还有千万种难受的形态等待申诉呢！

3.人际关系修养　护理工作是一个与人打交道的工作，涉及方方面面的人际关系，包括与患者、患者家属、患者陪护人员、医生、医院其他同事等，处理好这些关系是顺利实施各项护理措施的前提，否则还可能引起一些不必要的纠纷，同时也影响护士工作时的心情，所以在工作中要学会妥善处理好周围的人际关系。

与人际关系直接相关的人文知识有文明礼仪知识、心理学、沟通学、社会学、公共关系学等方面的知识，我们在工作中不但要掌握必要的专业知识，也要掌握这些相关的人文知识，这就要求我们在工作中不断学习，不断充实自己，才能把工作做得得心应手。

4.伦理道德修养　它与人际关系修养是密不可分的，良好的人际关系必须以双方认同的伦理观念的道德行为准则为基础。护理伦理是指规范护理专业行为的道德原则。护理伦理是一种专业伦理，在护理工作中，它规范了护理人员的道德行为，协调和密切了护患关系，自主原则、不伤害原则、有益于他人原则和公平原则等都属于护理伦理范畴。

在临床护理工作中，护士经常遇到或经历的伦理问题包括对患

者关怀照顾中如何权衡利害得失、如何保护患者的自主权、如何公正分配护理保健资源等。作为一名优秀的护理人员，必须先关心与关注患者，学会尊重。护士要赢得患者的尊重，首先要尊重自己，尊重自己的专业，其次要尊重患者，要表现对患者的尊重，这样才能赢得患者对护士的尊重。

一个人的伦理道德除通过一定的伦理教学以提高道德认识之外，更重要的是在学习和工作实践中培养道德情感，强化道德意识，这样才能形成稳定和良好的道德行为。

5.文学艺术修养　文学艺术美在推动社会发展中具有特殊的价值。它能增强人们的意志，激发人们的情感，影响人的精神。文学艺术修养应该是所有以"人"为第一对象的学科的必修的基础课之一，因为文学的核心作用就是教你认识"人"。如加缪的小说《瘟疫》，从一个医生的角度描写一个城市由于暴发瘟疫而封城的整个过程。瘟疫流行，封不封城，有太多的重大决定要做，加缪的文字教你作为一名医务工作者如何面对巨大的痛苦，如何认识人性的虚伪，维持自己对人的热忱和信仰，同时又保持专业的冷静。读卡夫卡的《变形记》，可以看到一个忧郁患者的内心深处的心灵创伤，而不是单纯地用药物治疗。所以，作为一名医务工作者，必须要具备这些认识人的心灵的文学素养。

对于一个护理工作者来说，培养自己较高的文艺鉴赏能力和水平，能提高护士的观察、认识、理解能力，产生促进和引导护士提高综合素质，进而

导致护士采取有利于社会发展的实际行动。在我们的工作之余要多看一些经典名著、诗歌、散文，多参观些画展和有文化品位的展览，多亲近大自然，在生活中发现美的事物、美的形象，持之以恒，不断提高自己的文学素养和审美情趣。

6.传统文化修养　护士的服务对象来自于不同的职业、不同的阶层、不同的地域、不同的民族，他们的社会关系、经济条件、政治文化背景各不相同，甚至还有不同的宗教信仰。作为护士一定要掌握一些传统的文化知识，这对我们从事整体护理意义重大，这些知识包括历史、地理、民俗民风、民族的传统等，这要求我们在工作中进行学习和积累，只有这样才能体现我们护理工作中的多元文化。

7.理性思维的修养　理性思维的修养主要包括哲学、逻辑学以及政治学、经济学、社会学、法理学等方面的知识修养，这是人文修养中最高层次的修养，以上各种人文修养都是提高理性思维修养的基础。理性思维的修养在能力方面表现的是善于进行综合分析和推理概括，在观察各种现象时善于发现事物之间的内在联系，能透过现象看本质，善于发现规律，这种能力对于我们在工作中做出正确的护理诊断和护理干预是必不可少的能力。

学史使人明智，读诗使人灵秀，数学使人周密，科学使人深刻，伦理使人庄重，逻辑修辞使人善辩。

理性思维的修养主要包括扩展思维的广阔性、把握思维的深刻性、提高思维的综合性、增强思维的敏捷性、突出思维的创造性等几个方面。这些思维的主要特性不是孤立的，而是有着内在联系的整体。思维的广度和深度，就是思维的发散与聚合，这两者是相辅相成的，它影响着思维的创造性，只有发散广、知识信息多，才能为思维聚合提供丰富的原材料，创造水平才会高。只有打破思维定

式，学会多角度思想和对事物全方位立体思考，才能提高自己的认识水平、理解水平和实际工作能力。

人文修养的提高是潜移默化、终身教化的过程，护理教育工作者和护理管理者必须充分认识自己承担的人文教育的责任，要把人文知识和人文精神贯穿于教育和管理的各个环节中。充分认识自己是人文教育的主体，要融入到人文教育的过程中，在积累人文知识的同时，学习人文研究的方法，培育自己的人文精神，使自己成为适应护理事业发展的新型人才。

护士言行与礼仪培养

第一节　护士的仪表

　　仪表通常是指人的外表，包括人的容貌、姿态和风度。在仪表礼仪中，仪容占有非常重要的地位，在人际交往中也常给别人留下第一印象，有着传递情感和愉悦身心的功能；而姿态和服饰也是个人张力的体现，与仪容的表现力相辅相成，甚至可以起到画龙点睛的作用。因此，护士作为职业女性应保持清爽的仪容、良好的姿态、得体的服饰，才能更好地展现护士端庄、优雅、健康、自信的精神风貌。

一、护士的个人卫生

　　护士能给人留下干净、清爽的良好印象，这得益于护士有着良好的医学基础知识和保健知识。因为护士的职业习惯赋予了护士思维和行为，首先考虑的是干净"无菌"，其次在此基础去考虑美容、化妆、穿着和姿势等，护士的仪表能给人的感觉是否整洁、大方、得体。对病人来说，来到一家医院碰到的第一个工作人员可能就是护士，这个护士的形象好坏可以直接影响着他就诊时的心情与对这家医院的第一印象。假如这个护士仪表邋遢或衣冠不整或头发蓬乱或态度生硬面无表情，就会给人一种不可亲近、不可信任的感觉，可想而知，该患者对整家医院的感觉肯定也不会是好的，甚至

可能会对医院的医疗水平都会产生顾虑。

（一）头面部

1.头发　修饰头发，首先应当做好头发的日常护理，勤洗勤理，使之洁净整齐，无异味、无头屑。一般干性发质每周洗1～2次，油性发质每周洗2～3次；水温以40～45℃为佳。洗发时不宜用碱性的洗发水，以免把头发上的油脂洗去太多，使头皮干燥，产生更多的头屑；洗发后可使用适量的护发素、发膜做保养。

2.眼睛　眼睛是心灵之窗，在仪容中最引人注目，因此要保持眼睛清洁明亮，无分泌物。如患有眼疾，要积极治疗，有传染性时，应避免传染给他人。

3.耳朵　每天洗脸时要清洗耳朵，及时清理耳垢和修剪耳毛。

4.口鼻　口腔要无异味，牙齿清洁、口气清新。养成早、晚刷牙，饭后漱口的习惯；外出时忌食气味刺鼻的食物，如葱、蒜、烟、酒等，同时避免发出异响，如哈欠、呃逆、喷嚏、吸鼻、吐痰等不雅之声。在洁面时，要注意认真清洁鼻部，定期清理鼻部的"黑头"，保证无异物堵塞鼻孔，不可随处擤鼻涕、挖鼻孔，鼻毛过长时要修剪。

5.面部　常清洁，使之干净清爽、无污垢、无汗渍、无异味，不留胡须，不化浓妆。同时注意面部保养，保证充足的睡眠和充足的水分，以保持面部的洁润和健康。

（二）躯体

经常洗澡，保持身体干净，不带异味，尤其是在参加正式活动

之前一定要保持清爽、干净。皮肤干燥者可在洗澡后涂抹润肤露滋润皮肤，身体有异味者（如狐臭）应当及时医治。

（三）手臂部

手臂被人们视为社交中的"第二名片"，因此清洁卫生是非常重要的，不可在外人面前显露腋毛，穿暴露腋窝的衣服时，需脱去或剃去腋毛。手也是接触他人和物体最多的地方，要做到勤洗手、勤剪指甲，及时清理指甲内污垢，指甲长度以不超过手指指尖为宜，可适当地修饰，不得涂彩色的指甲油；同时也要注意保养，洗手时选择品质好的洗手用品，并涂沫护手霜，寒冷时注意防冻，避免接触刺激性强的化学制剂，如需接触则戴手套。

（四）足腿部

保持足部的卫生，鞋子、袜子要勤洗勤换，不得有异味，不可在他人面前脱下鞋子、袜子或抠脚。在正式场合，不宜穿短裤、赤足穿鞋子，不允许暴露腿部，腿部汗毛较长、较粗者，应予以去除，女士穿裙子应超过膝部。

二、护士的着装

护理独特的艺术美，是通过护理人员的形象来实现的，护理人员应以端庄的仪表、整洁的服饰，给患者留下良好的第一印象和美好记忆。着装是仪表的重要组成部分，在人际交往中，服饰着装具有极强的表现功能，一直以来被视作传递人的思想和情感等文化心理的"非语言信息"，人们可以通过着装来判断一个人的身份地位、个性、文化素养，也可通过服饰来表现个体对美的追求和审美情趣。要想塑造一个真正完美的自我，提升个人的气质，就要掌握服饰的礼仪规范，着装要尽量与自己的年龄、性别、体形、职业、爱好、身份相符合，让和谐、得体的着装来展示自己的魅力，塑造

良好的护士职业形象。

（一）着装的基本原则

俗话说"人靠衣装马靠鞍"，每个人应根据自身的个性特点、阅历、修养等选择恰当的服饰，才能掩盖身材的缺点，让自己更完美，那么在选择着装时就需遵循以下几点基本原则。

1.整洁原则　是指整齐干净的原则，衣冠整洁是服饰打扮中最基本的礼仪。任何情况下，着装都要力求整齐、完好、干净。一个穿着整洁的人总能给人以积极向上的感觉，并且也表示出对同事和病人的尊重。对染有血迹、污渍的工作服要及时更换和洗涤。

2.整体原则　护士服装样式虽经历史的演变却都以庄重严肃为主。不但体现美观大方、清洁合体，更展示着护士的职业圣洁典雅及护士沉稳严谨的气质，力求展现着装的整体之美。穿工作服无论佩戴何种饰物或将头发染成流行色，做成不自然的怪发型和过分化妆，都会影响职业美和静态美，更何况饰物不仅会妨碍工作，也是医院内交叉感染的媒介体，接触各类病人，会划伤病人、划破手套、脱落污染、不便于手的清洁消毒。所以，护士工作时，不宜佩戴戒指、指环、手链、手镯、耳坠、耳环、耳钉，也不宜留长指甲及涂染指（趾）甲，更不宜涂抹浓郁气息的香水，以免对病人产生不良刺激甚至诱发哮喘等过敏性反应。

3.和谐原则　指协调得体原则，体现"和谐美"，就是服饰要合乎自己的自身条件和特点。着装要合身，与自己的体形相配。定身量制。护士穿着职业服饰，要做到制度化、系列化、标准化。制度化就是要符合相关部门制定的行业着装规范；系列化就是要使衣、裤、帽等包含在同一个"主题"；标准化就是要按标准着装，不可随意创造，独成一派。比如穿工作服时，不允许敞怀；不仅要扣上全部衣扣，而且要系上领扣，并且不允许挽起衣袖。而且内、

外颜色的搭配也不能碍眼。

目前各家医院关于护士着装没有统一要求，但基本的原则都是一样的，即护士的着装应该以白色、蓝色或者绿色为主调，不宜颜色太杂。

（二）着装选择

1.**色彩的选择**　由于以白色为主基调的护士服装不能够满足人的视觉需求，所以现在各大医院的工作服在这个基础上增加了淡蓝色、淡粉色、淡绿色、淡紫色、淡黄色、淡米色等颜色，款式也在经典样式基础上不断翻新变革。产科和儿科的护士一般穿粉红色的工作服，因为这是一种柔和的、象征着温暖和谐的颜色，孩子出生后第一眼就看到这么美丽的颜色，所以会长得可爱漂亮。儿科住院的孩子一般都对白色充满了恐惧，粉红色带来的视觉效果就好得多，可以减轻孩子住院时的恐惧心理。手术室、ICU病房护士的工作服一般都是绿色的，也是一种暖色调，可以减轻危重病人的恐惧心理，同时也代表了生命力的强盛不衰。白色是纯洁的象征，一般病房里都是穿着白色的护士服。这些不同色彩和样式的工作服并不影响我们规范化的管理，而且更能符合服务对象的心理特点，在某种情况下，还有心理治疗作用。

2.**面料的选择**　原来使用纯棉棉布做护士服，主要优点是轻松保暖、柔和贴身、吸湿性、透气性甚佳；缺点则是易缩、易皱，外观上不大挺括美观，在穿着时必须时常熨烫。将天然纤维与化学纤维按照一定的比例混合纺织而成的织物，可用来制作各种服装。它既吸收了棉、麻、丝、毛和化纤各自的优点，又尽可能地避免了它们各自的缺点，而且在价格上相对便宜，所以大受欢迎。现在衣服的面料改为涤棉质地，洗涤整烫后穿着既柔软又挺括。

作为护士的工作服，应该选择具有穿着舒适、吸汗透气、悬垂

挺括、视觉高贵、触觉柔美等优点的优质、高档面料。

3.式样的选择　现代护士服的款式已丰富多彩，除传统的对称一件式，还有民族特色的偏襟式和充满现代气息的上下套装裙式。衣服都配有调节式腰带和高、矮、胖、瘦体形的多种型号。这些设计，都基本符合大众的穿着习惯及审美情趣。选择护士服还有一个理念就是实用。

目前已有许多医院对护士服进行更新，采用了上下分体款式，改变了从前护士服下摆长易接触地面形成污染源，宽大护士服易被药液、血液等污染的弊端，方便了护理人员的日常护理操作，受到护理工作者的青睐。

（三）护士着装礼仪

护士制服的演变源于公元9世纪，那时，已有"修女应穿统一工作服，且应有面罩"（后改为帽子）之规定。现在的护士帽乃由此演变而来，它象征"谦虚服务人类"。远在公元330年，护士工作主要由修道院中女修道士执行，故有"修道派护理"之称。真正的护士服应该起始于南丁格尔时代，也就是说，19世纪60年代始有护士制服问世。南丁格尔首创护士制服时，以"清洁、整齐并利于清洗"为原则，样式虽有不同，却也大同小异。此后，世界各地的护士学校皆仿而行之。如美国许多护士学校的制服各具特点，样式不一，且要求在政府注册，彼此不准仿制，并规定不许着护士制服上街或外出等。20世纪初，护士服陆续在我国出现。

护士的统一着装不仅展示了护理的行业特点，还与医院的整体形象相吻合，更是充分体现护士的职业地位和沉稳平和的气质，因此对护士着装有着严格的要求。

1.护士服、裤　护士服装要求尺寸合身、整齐洁净、简洁美观，以适合护理操作。下身一般配同色工作裤，裤子要长短适宜，

以站立起来裤脚能碰到鞋面，后面能垂直遮住1cm鞋跟为宜，不能穿彩色裤。护士服内不宜穿臃肿、过于宽松的衣服，颜色宜浅色，夏季裙摆不超过护士服，穿肉色袜。男护士夏季穿工作服不得袒露胸部，宜穿浅色背心。

2.领扣　要求扣齐，自己的衣服内领不外露。高领护士服的衣领过紧时可扣到第二个。男护士服穿着时注意不着高领及深色内衣。

3.衣扣、袖扣　全部扣整齐，如有脱落要及时补齐，禁用胶布、别针代替；袖扣扣齐使自己的内衣袖口不外露。护士服上禁止粘贴胶布，口袋内忌乱塞鼓满。

4.护士帽　分燕帽和圆帽两种，戴燕帽时，应洁白无皱，两边微翘，前后适宜，一般帽子前沿距发际4～5cm，戴帽前将头发梳理整齐，以低头时前刘海薄而不垂落遮挡视线，发长以不过衣领、侧不掩耳为宜，长发应挽起或用网套兜住，帽后用白色发夹别住。发饰应采用与头发同色系颜色，以素雅大方为宜，避免鲜艳、夸张的发饰给病人带来不良刺激。头发严禁染成鲜艳的色彩或弄得蓬松杂乱，男护士忌留长发、剃光头、染发或发型怪异。戴圆帽时，头发要全部遮在帽子里面，高不露发际，低不遮眉，后不外露头发，不戴头饰，缝封要放在后面，边缘要平整。护士帽要经常清洗，保持整洁，以免影响护士的自身形象。

5.口罩　根据脸形及场合选择合适的口罩，戴口罩应完全遮盖口鼻，戴至鼻翼上1寸，四周无空隙，松紧适度。棉制口罩应及时清洗更换、保持洁净；一次性口罩不可反复使用，用后及时处置。在一般情况下与人讲话要注意摘下，长时间戴着口罩和人讲话会让人觉得不礼貌。

6.胸卡　胸卡是向人表明自己身份的标志，宜端正地佩戴在左

胸上方，胸卡内容要齐全，正面向外。胸卡表面要保持干净，不可粘贴他物，当损坏或模糊不清时应及时更换。护士佩戴胸卡，一方面可促使护士更积极、主动地为患者服务，认真约束自身的言行；另一方面也便于患者辨认、咨询和监督。

7. **胸表**　护士在工作场所应佩戴胸表，挂在工作服的左胸部，而一般不宜戴手表，因手表容易被污染而不便清洗、消毒。

8. **护士鞋**　作为工作鞋，要求式样简洁，以平跟或坡跟、软底为宜，不可穿高跟鞋、响跟鞋、拖鞋。颜色以浅色系为宜，如白色、乳白色、淡黄色等。护士要保持鞋面的整洁，如有不洁时要及时刷洗干净，切忌穿着脏污的鞋子出入病房。袜子以白色、肉色为宜，袜口不能脱落在裙摆或裤脚外边；不要穿挑丝、有洞或自己用线补过的袜子；需备用一双袜子，以便袜子破损时能够更换。

9. **饰物**　护士在工作时一般不宜佩戴装饰类饰品，如项链和挂件、胸针、耳环、戒指、手链、手镯、足链等饰物。如要佩戴项链，不能选择夸张的款式，也只可置于工作服内，而戒指、手链（镯）、足链等是不允许佩戴的。佩戴过多的饰物，一方面影响护理操作，不利于工作；另一方面会分散病人的注意力，病人会认为护士把精力和时间过多地用于打扮自己，从而怀疑护士的工作能力，产生不信任的感觉。

进出病区的便装因与工作环境相关，以秀雅大方、清淡含蓄为主色调，体现护士美丽、端庄且稳重、大方。到病区来上班，不穿过分暴露、不雅观的时装，如露脐装、吊带装、超短裙、迷你裤，不穿带响声的硬底鞋、拖鞋出入病区。男护士不穿背心、短裤到病区。夏天忌赤足穿鞋，男护士也要着薄袜。

（四）护士面试时着装

面试是每位护士找工作时所要经历的环节，它对你能否应聘成

功至关重要，因此在面试前要穿上让自己满意的衣服，这样面试时能无形中增强你的自信心，合适得体的装扮往往能给考官留下良好的第一印象。那么在面试时的着装就需注意以下几个方面。第一，选择合适的衣服面料，不宜选容易皱折、透明的面料，穿前要将衣服熨平，确保你在坐下时比较舒适，衣服平整。第二，根据自己的体形、气质选择好款式和颜色，挑选淡雅、明亮的服装要比色彩缤纷的好，可穿流行一些的服装，但不应穿前卫的服装，如吊带衫、超短裙、紧身衣、短裤等太露、太短、太紧、太透的衣服，如果你已经很长时间没外出工作，那么你就不要穿得太落伍。第三，鞋子要干净，系好鞋带，皮鞋要擦亮，不可穿拖鞋。第四，不要戴浮华的饰品，尽量少佩戴珠宝首饰，化妆宜用淡色调，可用遮瑕膏遮掩脸上的斑点，不使用浓郁的香水。第五，头发要保持干净，不要用油滑的定形膏，这样会给人一种湿漉漉的感觉；长发尽量扎起来，使用束带应简单而自然，不要让自己看上去稚气未脱；也不宜将头发染成夸张的色彩，男士不能留长头发及胡须。第六，洗净、修整齐指甲，不宜涂彩色指甲油，但可以用无色、自然的指甲油，使你看上去更加健康。

三、护士美容与化妆

护士应该淡妆上岗，化妆是为了彰显相貌的优点，遮掩相貌的瑕疵。护士由于职业的关系，化妆后应有一种"清水出芙蓉"的效果。淡妆上岗是自尊自爱、热爱生活的直接体现，能创造和挖掘自身的魅力，体现了积极健康的人生态度；淡妆上岗还能让病人从心底感到很舒畅，唤醒他们追求美的天性，树立战胜疾病、回归社会的信心。护士作为职业女性，进行适当的仪容修饰是必要的，应追求自然淡雅、得体大方的化妆效果。妆色要健康、明朗、端庄，

这不仅能够体现护士的自身魅力，还展示出护士对工作的认真和爱岗敬业的精神，维护了护士自身的形象，更意味着对交往对象的重视，给予患者视觉的美感。而脸部化妆又是美容化妆中最重要的一环，脸部化妆的内容包括眉、眼、鼻、颊、唇等部位的化妆，要想化好脸部的妆，必须掌握脸部化妆的基本原则。

（一）面部化妆的原则

1.审美　每一个人都希望通过化妆使自己变得更美丽，要使化妆达到美的效果，就必须根据自己脸部的个性特点，在正确的审美观的指导下进行化妆，一方面要突出脸部最美的部分，使其显得更加美丽动人；另一方面要掩盖或矫正缺陷或不足的部分。

2.自然　自然是化妆的生命，它能使化妆后的脸看起来真实而生动，不是一张呆板生硬的面具。自然的化妆要依赖正确的化妆技巧、合适的化妆品来取得自然而美丽的化妆效果。总之，护士的化妆应自然，达到"妆成有却无"的境界。

3.精细　化妆时不可片面追求速度，敷衍了事，而是要采取一丝不苟的态度，有层次、有步骤地进行，要讲究过渡、体现层次；要点面到位、浓淡相宜。化妆时，动作要轻稳，注意选择合适的光线和色彩。

4.协调

（1）化妆要因人、因时、因地制宜。妆面协调，指化妆部位色彩搭配、浓淡协调，所化的妆针对脸部个性特点，整体设计协调。

（2）全身协调：指脸部化妆还必须注意与发形、服装、饰物相

配合，力求取得完善的整体效果。

（3）身份协调：化妆时要考虑到自己的职业特点和身份，采用不同的化妆手段和化妆品。作为职业人士，应注意化妆后体现端庄、稳重的气质；如从业人员出头露面的机会较多，在妆容方面就要表现出一定的人际吸引魅力，则化妆不能太艳俗或太单调，而应浓淡相宜，靓丽大方，适合人们共同的爱美之心。

（4）场合协调：是指化妆要与所去的场合气氛要求一致。不同的场合不同的化妆，相得益彰，不仅会使化妆者内心保持平衡，也会使周围的人心理融洽。

（二）化妆方法

化妆时要认真掌握化妆的方法，化妆大体上应分为清洁护肤、打粉底、画眼线、施眼影、描眉形、上腮红、涂唇彩、喷香水等步骤。每个步骤均有一定的程序，必须认真遵守，还要讲究一些化妆的技巧和方法。

1.清洁护肤　用温水、洁面乳清洁面部，擦干后用爽肤水或收缩化妆水轻轻拍打脸部及颈部，再抹一层营养液或润肤乳。

2.打粉底　又称打底。它是以调整面部皮肤颜色为目的的一种基础化妆，使皮肤具有平滑、细腻的质感，还能减轻外界环境的刺激。在打粉底时，首先是要选择好粉底霜的色彩，选用的粉底霜最好与自己的肤色相接近，而不宜使二者反差过大，看起来失真。其次，打粉底时最好借助于海绵，而且要做到取用适量、涂抹细致、薄厚均匀。最后，切勿忘记在脖颈部位也要打上一点儿粉底，才不会使自己的面部与颈部"泾渭分明"。

3.画眼线　这一步骤在化妆时最好不要省掉。它的最大好处是可以修饰眼形，让眼睛生动而精神，并且更富有光泽。在画眼线时，一般应当把它画得紧贴眼睫毛。具体而言，画上眼线时，

应当从内眼角朝外眼角方向画；画下眼线时，则应当从外眼角朝内眼角画，并且在距内眼角约1／3处收笔。应予重点强调的是，在画外眼线时，特别要重视笔法，最好是先粗后细，由浓而淡，避免眼线画得呆板、锐利。画完之后的上、下眼线，一般在外眼角处不应当交合，上眼线看上去要稍长一些，这样才会使双眼显得大而充满活力。

4.施眼影 主要目的是强化面部的立体感，使双眼显得更为明亮传神。施眼影时，首先要选对眼影的颜色，过分鲜艳的眼影，一般仅适用于晚妆，而不适用于工作妆，而化工作妆时选用浅咖啡色的眼影，往往收效较好。再就是要施出眼影的层次之感，施眼影时，最忌没有厚薄深浅之分，若注意使之由浅而深，层次分明，将有助于强化眼部的轮廓。

5.描眉形 一个人眉毛的浓淡与形状，对其容貌发挥着重要的烘托作用。任何有经验的化妆者，都会将描眉视为其化妆时的重中之重。在描眉时，先要进行修眉，以专用的镊子拔除那些杂乱无序的眉毛；然后是根据本人的性别、年龄与脸形描绘出适合自己的眉形；在具体描眉形时，要对逐根眉毛进行细描，而忌讳一画而过，描眉之后应使眉形具有立体之感，所以在描眉时通常都要在具体手法上注意两头淡，中间浓，上边浅，下边深。最后是用眉刷轻刷双眉，使眉毛感觉自然。

6.上腮红 是化妆时在面颊处涂上适量的胭脂，可以使化妆者的面颊更加红润，面部轮廓更加优美，并且显示出其健康与活力。在化工作妆时上腮红，需要注意四点。一是要选择优质的腮红，若其质地不佳，便难有良好的化妆效果；二是要使腮红与唇膏或眼影属于同一色系，以体现妆面的和谐之美；三是要使腮红与面部肤色过渡自然，正确的做法是用小刷蘸取腮红，先上在颧骨下方，即高

不及眼睛、低不过嘴角、长不到眼长的1/2处，然后才略作延展晕染；四是要扑粉进行定妆。在上好腮红后，即应以定妆粉定妆，以便吸收汗水、皮脂，并避免脱妆，扑粉时不要用量过多，并且不要忘记在颈部也要扑上一些。

7.涂唇彩　化妆时，唇部的地位仅次于眼部。涂唇彩，既可改变不理想的唇形，又可使双唇更加娇媚迷人。涂唇膏时也需注意以下几个方面。首先要先以唇线笔描好唇线，确定好理想的唇形，唇线笔的颜色要略深于唇膏的颜色。描唇形时，嘴应自然放松张开，应从左右两侧分别沿着唇部的轮廓线向中间画，先描上唇，上唇嘴角要描细，后描下唇，下唇嘴角则要略去。其次是要涂好唇膏，以唇线笔描好唇形后，才能涂唇膏。选择唇膏时，要求其安全无害，避免选用鲜艳古怪之色，女性一般宜选透明色、橙色、豆色或浅紫色，男性则宜选无色唇膏。涂唇膏时，应从两侧涂向中间，并要使之均匀而又不超出已画好的唇形；最后要仔细检查。涂毕唇彩后，要用纸巾吸去多余的唇膏，并细心检查一下牙齿上有无唇膏的痕迹，口唇干燥者在涂口红前应先涂润唇膏。

8.喷香水　主要是为了掩饰不雅的体味，而不是为了使自己香气袭人。喷香水时要注意不应使之影响本职工作或有碍于人；宜选气味淡雅、清新的香水，并应使之与自己同时使用的化妆品香型大体上一致，而不是彼此"窜味"；不能使用过量，产生适得其反的效果；还应当将其喷在或涂抹于适当之处，如腕部、耳后、颌下、膝后等，而千万不要将它直接喷在衣物上、头发上或身上易出汗之处。

（三）护士工作妆要求

护士应淡妆上岗，化淡妆应以清新、自然为宜（切忌浓妆艳抹），这样可以展现护士端庄、优雅、健康的精神风采，还可让患

者感觉舒畅，增加信心。

1.眉毛 以浅咖啡色为宜，切忌粗重的黑色、灰色或蓝色。

2.眼睛 眼线宜纤细，忌粗、黑。眼影以浅色为主，不要用带荧光或过重的金属色。佩戴眼镜者，宜选用与自己脸形相配的眼镜，工作时不可戴墨镜、变色镜。

3.嘴唇 口红的颜色以浅色或冷色调为宜，如透明色、浅粉色、豆色、咖啡色，忌艳色或突出的唇线。一个医生在他日记中描述一个他眼中的护士。

今天，她来上班，换了一套湖蓝色的连衣裙，领口和前襟上点缀了小小碎花纹，配上一件短外套，显得很别致和淡雅；她梳了一个麻花辫子，再将它在头上盘绕了一圈，露出她那白皙的颈部，显得有些妩媚和成熟。她从不化浓妆，这次也不例外，只是淡淡地涂了点唇膏，一切都是如此的淡雅……

4.粉底 要选用与自己肤色相近的粉底，不可涂抹过厚，面部如有斑点，可用遮瑕笔适当遮盖。如是晚妆，则打粉底时可选暖色系，如偏粉色，忌选偏黄色。

5.腮红 不宜过深、过艳，以浅粉色系列为主。

6.香水 尽量选用气味清淡的香水，夏天喜出汗者最好不用香水，以免窜味。

容颜是展示人的心灵情感及个性的窗口，它可以传达出最直接的信息，在人际交往中往往能

左右别人的感觉。因此，护理人员应当掌握相关的化妆知识，灵活运用一定的化妆技巧，让自己秀外慧中，提高自信心，增强自我认同感，更加精神，有助于在生活中、工作中都能保持良好的状态。同时通过化妆修饰，让护士不但可以塑造美好的个人形象，而且能够更好地展示白衣天使的职业形象。

第二节　护士的举止言谈

一、护士的举止要求

举止是指人们的仪姿、仪态、神色、表情和动作，举止礼仪体现了对患者的尊重。护士举止端庄可获得病人的信任和尊重，态度热情使病人产生亲切感和温暖感，同时也体现了护士内在的文化修养，在操作中应做到动作轻巧、节奏明快、行为规范，使病人产生信赖感。护理人员的举止要做到端庄、得体、文雅、适度，符合身份与场合。护士礼貌待人使患者在与护士的交往中心理上呈现快乐、期望、羡慕等良性情绪反应，从而对身体康复起到积极的作用。

（一）护士的身体姿势

1.站姿　护士的站姿应该显示护士的礼貌、稳重、端庄、挺拔和修养。规范的站姿要领如下：头正，颈直，挺胸收腹，立腰提臀，两肩自然外展，两腿并拢，双脚间距不宜超越肩宽，目光平视，表情自然，面带微笑。切忌在站立时无精打采、东倒西歪、耸肩勾背或者懒洋洋地倚在墙边等。在与病人沟通及护士交班开会时，不要将手插在裤袋里或交叉在胸前，更不要下意识地做小动作，如咬手指甲，玩弄衣带、听诊器等。

2.坐姿　护士的坐姿应该体现出护士的谦逊、诚恳、娴静、稳

重。护士坐姿的要领如下：轻缓地走到座位前，转身后两脚成小丁字步，左前右后，两膝并拢的同时上身前倾，向下落座。坐下后，上半身挺直，坐满椅面的1/2～2/3，两肩放松，下颌内收，颈挺直，胸部挺起并且使背部和大腿成一直角，双膝并拢，小腿垂直于地面，两脚保持小丁字步，双手自然地放在双膝或椅子扶手上。护士在与病人交流时，不可将上身往前倾或以手支撑下巴，切忌不停地抖动脚尖。

3.走姿　护士的走姿应该体现出护士的文静、风雅、健美、有朝气。规范的走姿要领如下：昂头、挺胸、收腹、前视，步履轻捷，步幅适当，行进的速度保持均匀、平稳，不要忽快忽慢。在正常情况下，步速应自然舒缓，显得成熟、自信。

4.蹲姿　护士的蹲姿应以节力、美观为原则。规范的蹲姿如下：侧身蹲下，上身挺直、双脚前后分开，屈膝蹲位，两膝贴近，注意护士服下缘不能触地。

（二）护士的表情

表情是指表现在人们面部的感情，是人类情绪、情感的生理性表露。说话本身是向人传递思想感情的，所以，说话时的神态表情都很重要。声音要大小适宜、语调应平和沉稳。说话时声音不必太高，只要让对方能够听清就行，而语气、声调则要尽可能地平和沉稳，尽量不用或少用语气词，这样，听者就感到比较亲切和自然。护士要善于通过微笑、眼神交流和触摸等方式来丰富表情的内涵。

微笑是人际交往的金钥匙，作为白衣天使的微笑是美的象征，是爱心的体现，是护士送给患者的一剂良药，能够驱散患者心中的愁云，让患者在微笑中得到信任，看到真诚。微笑也使护士的相貌变得生动而感人，给护士的形象增添无穷的魅力，生活中的微笑应该是得体、适宜的，不是在所有场合都要微笑。

　　某医院的一位护士为一位老人做肌内注射时，由于药液的原因，老人感觉很疼，当他扭头想看看注射器里还有多少药液时，突然看见护士正在对他笑，老人顿时觉得心里不舒服，非常不高兴地说："我都疼成这样了，你还有心思笑？"

　　从这个例子中我们可以看到，护士的微笑应与患者的心情及工作场合相适宜。微笑是一种情绪语言的传递。只有热情主动、善解人意和富有同情心的人，才会从内心发出真诚的微笑。也只有坚持这种微笑的人，才能与人友好，受人尊重。

　　眼睛是心灵的窗口，眼神交流可以传递很多的信息，与患者交流保持目光接触而且要有一定的停留时间，但停留时间也不宜过长，否则容易让人难受，一般以5～15秒为宜。与对方目光交流时目光要停留在对方眼睛的附近，双方的目光最好是平视，以表示交流平等。护士与患者交流时，视线接触对方脸部的时间应占谈话时间的50%～70%。目光交流中要避免的几种眼神：①目光飘浮不定；②睨视、斜视、不正眼看人；③视而不见，操作时视线不集中在手的操作部位；④眯着眼睛注视人；⑤眼睛始终不看病人；⑥交流时目光躲闪、不敢正视对方；⑦目不转睛、将目光凝聚在对方面部某个部位等。

　　触摸是一种无声的语言，可以表达关心、理解、支持和安慰。如为了安慰因紧张、恐惧而不愿配合治疗的患儿，护士可以轻拍患儿的背部或头部；产妇分娩时，按摩她的腹部，可促进其顺利分娩；对老年人的安慰性触摸可以轻拍其手背。但是不恰当的触摸也容易引起误会，护士应注意对方的年龄、性别、社会背景，准确、适度、明智地应用触摸。

优美、得体的姿态不是天生就有的，它是靠长期教育培养逐步形成的。护士要在实践中有意识地对自己的基本姿态进行修正，刻苦锻炼，不断自我完善。

二、护患沟通的语言技巧

语言是护士与患者沟通的重要工具。礼貌的语言体现了护士良好的文化修养，恰到好处地应用这一工具，可以解除患者的思想顾虑和心理负担，使患者感到尊重和同情，对建立良好的护患关系可起到一种桥梁作用，同时能使患者积极配合治疗，有利于患者的康复。

（一）护患交谈中的常用语言

1.指导性语言　指导性语言是指当患者不具备医学知识或医学知识缺乏时，护士采用一种灌输式方法将与疾病和健康保健知识有关的内容教给患者，使其配合医护人员的工作以达到康复目的的一种语言表达方式。在旧的医学模式中，部分护士常忽略应用指导性语言来加强护患之间的信任。对患者的提问不是一问三不知，就是用"去问医生"等简单、生硬的回答来解脱。而新型的医学模式需要护士对患者进行健康教育和健康促进，要用自己的专业知识为患者提供必要的专业指导，尽自己最大的努力去满足患者的需求。

2.解释性语言　解释性语言是指当患者提出问题需要解答时，护士采用的一种语言表达方式。每个人在患病以后，都会

因为生理上的痛苦和心理上的不良反应，出现情绪低落和情感脆弱等现象，会对自己的身体和疾病给予更多的关注，并且非常希望能从医生或护士那里获取与疾病有关的更多信息，以减轻自己的心理压力。因此，当患者或家属提出各种问题时，护士应根据患者的具体情况给予恰如其分的解释。另外，在患者或患者家属对医护人员或医院有意见时，护士更应该及时给予解释，以减少或避免护患纠纷的发生。

3.劝说性语言　劝说性语言是指当患者行为不当时，护士对其采用的一种语言表达方式。如患者在病房内吸烟，护士如果采用简单的命令性或斥责性语言，会使患者感到不舒服，如果采用劝说性语言，对患者晓之以理，动之以情，向患者讲清吸烟的危害及对疾病治疗的影响，患者就比较愿意接受。两种不同的语言可以产生两种截然不同的心理效果。如某患者必须戒酒才能手术，但患者却认为做手术就是为了活得更好，不让喝酒还不如不手术，从而拒绝戒酒。患者的家属怎么劝说也无效，护士则以因不戒酒而导致不良后果的病例为例对患者进行劝说，最后患者接受了术前戒酒的要求。

采用劝说性语言时，也可通过患者较熟悉、治疗较理想、性格较开朗的同类病友进行劝解，这样容易使患者产生信任引起共鸣，有时甚至可以起到医护人员难以想到的作用。

4.鼓励性语言　鼓励性语言是指护士通过交流，帮助患者增强信心的一种语言表达方式。鼓励性语言常用于病情较重且预后较差的患者，由于这类患者缺乏面对现实的勇气，缺乏战胜疾病的信心，消极悲观，委靡不振，有的甚至拒绝治疗。而患者的坚强意志和信念又是战胜疾病的重要因素，因此护士要根据患者不同的具体情况，帮助他们树立信心，振奋精神，放下包袱，积极配合治疗。如在临床护理过程中，可以鼓励患者说："你配合得很好"；"有

些患者对这种治疗方法很敏感，你应该是其中的一个"；"你很有福气，子女这么孝顺"；"你过去碰到的困难比现在还大，你都挺过来了，这次你也一定能解决这个问题……"临床护理工作中，主要在两个方面对患者进行鼓励：一是患者跟自卑作斗争的过程中，通过鼓励增强患者的自尊和自信；二是当患者犹豫不决时，通过鼓励促使患者下定决心采取正确行动。护士可以用成功的经验或实例对患者进行鼓励，切忌盲目地、不切实际地鼓励患者。

5. 疏导性语言　疏导性语言主要用于心理性疾病的患者。护士在工作中应用疏导性语言能使患者倾吐心中的苦闷和忧郁，是治疗心理障碍的一种有效手段。如一个中年女工的儿子因车祸不幸身亡，她对突如其来的打击毫无思想准备，悲痛至极，茶饭不思，住院后一提起死者便泪流满面。此时，护士应该主动接近患者，耐心倾听她的诉说。当患者倾诉完之后可对她说："阿姨，不幸的遭遇谁也料想不到，您也别太难过了。现在悲痛也不能挽回你儿子的生命，您要多保重自己的身体，您儿子也不希望您这样。"这些话虽然很朴实，但富于情理，容易稳定患者的情绪。

6. 安慰性语言　安慰性语言是一种使人心情安适的语言表达方式。护士在患者有病时使用安慰性语言，其力量比任何时候都显得生动、有力，容易在护患者间产生情感共鸣。如"你今天看起来好多了"，"这种药效果很好，许多患者服用后都有好转，你的情况比他们好，一定也会有效的。"护士在使用安慰性语言时应注意态度要诚恳，对患者的关心和同情要恰如其分，并设身处地地为患者考虑，避免过分做作，让患者产生一种言不由衷或虚心假意的感觉。最巧妙的安慰方法就是在安慰中予以鼓励。

7. 暗示性语言　暗示是一种语言的提示或感觉性的提示，它可以唤起一系列的观念和动作。积极的暗示对患者的身心健康具有促

进作用，有助于改善患者的心理状态，有助于患者树立战胜疾病的信心，有助于疾病的治疗和康复。如一位再生障碍性贫血的患者，经过一段时间的治疗，自己认为花了那么多钱，病却没有什么好转，从而产生了悲观情绪。护士在发现患者出现情绪波动时，马上结合患者通过系统治疗后病情好转的情况，及时暗示患者说："你这几天的气色好多了，脸色也红润了，今天我看到了你的血细胞检查结果，也比以前升高了。"患者听了护士的暗示疾病好转的语言后，增加治疗疾病的信心，积极配合以后的治疗、护理工作，使病情日趋稳定。

（二）护士的一般语言修养

1.**礼貌性**　护士要加强礼貌用语方面的学习，防止在繁忙的工作中因疏忽礼貌用语而引起护患之间的矛盾纠纷。礼貌用语是博得他人好感与体谅的最为简单易行的做法。为显示护士对患者人格的尊重，在护理服务中要做到"七声"：患者初到有迎声，进行治疗有称呼声，操作失误有歉声，与患者合作有谢声，遇到患者有询问声，接听电话时有问候声，患者出院有送声。这些文明礼貌语言加上温馨的语言，患者听到会感觉亲切自然，心情愉快，有利于增进护患关系。

2.**真诚性**　英国哲学家弗兰西斯·培根曾说过："人与人之间最大的信任就是进言的信任。"如果我们能在与他人交往中做到既直言不讳，同时又和颜悦色，那我们的言语就能打动他人，沟通的心理障碍也会随之扫除。

3.**规范性**　护士语言的规范性主要表现在语义要准确、语音要清晰、语法要规范、语调要适宜、语速要适当等方面。有的人由于说话时不能准确表达自己的意愿，所以容易引起误会，从而影响人际关系。语法是人们在长期的言语沟通活动中自然形成并共同遵守

的一种社会惯例。因此，护士不论是报告工作、反映病情，还是在给患者进行健康教育，交代注意事项，都要注意语法规则，不能颠三倒四或不规范地省略。如患者在手术中，家属焦急地等在手术室外，看见有护士出来，急忙迎上前去问："10床患者怎么样了？"护士匆匆地回答道："快完了！"患者家属急得哭着说："什么？快完了？"护士看着患者家属奇怪地说："你哭什么？我是说手术快完了，手术很顺利嘛。"

4.**逻辑性**　护士语言的逻辑性，是指护士运用语言进行表达时的思维规律性，做到语言中心明确，层次分明，环环相扣，前后连贯呼应，没有前言不搭后语、言辞混乱的情况出现。

5.**简洁性**　是指语言要重点突出，详略有致。

（三）护士的专业性语言修养

1.**通俗性**　护士与患者交谈时，应选用患者能理解的话语与之进行交流，用词要通俗、准确、明晰，交谈要采用口头语言形式，忌用患者听不懂的医学专业术语或医院内常用的省略语。如，护士："您有无心悸的症状？"患者："没有。哦，什么是心悸？"与患者交谈时应持通俗原则，即根据患者的认知水平和接受能力，用形象生动的语言学，浅显贴切的比喻，循序渐进地向患者传授健康保健知识。

2.**科学性**　护士语言的科学性主要体现在两个方面：①确保言语内容正确有效。②坚持实事求是，客观辩证。护士在交谈中不要任意夸大事实或歪曲事实，不要把治疗

效果扩大化，也不要为了引起患者的高度重视而危言耸听。

3.治疗性 古希腊著名的医生希波克拉底曾说过："医生有两种东西能治病，一是药物，二是语言。"常言道"心病还需心药医"，心药即语言。语言的治疗性有时可以起到药物起不到的作用，它能在适当的时候抚慰患者，缓和患者紧张、焦虑的不良情绪，能增强患者战胜疾病的信心。语言不仅能治病，也能致病。如一位因胃溃疡引起大出血的患者向护士询问："我这种病手术效果怎样？"护士回答说："这个不好说，有的患者手术以后效果更差。"患者听了以后，马上决定放弃治疗出院回家。

4.准确性 护士在语言沟通中应注意表达准确，不然就会影响信息传递的准确性，就可能影响治疗效果。如护士在为全身麻醉患者及患者家属做术前指导时，只是简单地告诉患者家属："你的孩子明天早上手术，不要让他吃早饭。"当患儿在术中发生呕吐时，麻醉医生追问家长，家长很自信地告诉他："按照护士的嘱咐，我没有给孩子吃早饭，但怕孩子饿着，我给他喝了一杯牛奶，吃了一小块面包。"

5.情感性 情感是一种高级的心理现象，情感性语言是指带有情感性质和色彩的一类语言。亲善是护士语言的情感风格，如对胆小的患儿，可用儿童语言与他交谈，不要用"不听话，就给你打针"来吓唬他；对有口鼻疾患说话困难而又有恶臭气味的患者，不要回避他们；对经常指责护理工作的患者，不要讨厌他们；对出现焦急、忧虑的患者，不要嫌弃他们。

6.委婉性 语言表达方式多种多样，没有固定的模式套用，应该根据谈话的对象、目的和情境不同，采用不同的表达方式。如护士与患者之间不是任何情况下都应该实话实说，尤其是在患者的诊断结果、治疗方案和疾病预后等问题上，更要注意谨慎、委婉。委

婉的语言不是随口就能说的，宏观世界需要有高度的思想修养和丰富的汉语知识。在医院这个特殊的环境中，有许多事情是人们不希望发生但又不可避免会发生的。如谈及患者的死亡，护士应尽量避免应用患者家属忌讳的话语而改用委婉的语言，如不说"死"字，说"逝世""去世""走了"等；不说"尸体"说"遗体"；不说"临死前"说"临终前"；不说"去买死人的衣服"说"去买寿衣"等。护患沟通中适时地使用委婉性语言，有利于建立良好的护患关系，减少和防止护患纠纷的发生。

7.保密性　护理工作中使用保密语言有三个方面的含义，一是注意保护患者的隐私。通俗地说，"隐私"就是难以启齿的事，主要是指婚姻、生殖与性等方面的内容。但隐私的内容有时也因人而异，有些人把宗教信仰、生理缺陷、价值取向等也列入其隐私范围。二是要注意保守医疗秘密，不该告知患者的事情不要好心多嘴。如对癌症的诊断、突变的化验结果、重大诊治措施的决定等，在没有得到允许的情况下，护士应做到守口如瓶。三是保护工作人员的隐私，不要与患者谈论医护人员的私生活，包括婚姻、家庭、对象、朋友及亲友等。

8.严肃性　是指护士语言的情感表象应具有一定的严肃性。要使人感觉到说话者端庄、大方、高雅，在温柔的语态中要带几分维护自尊的肃穆，才能体现出"工作式"的交谈。如果说话声调过于抑扬顿挫或者很随便，或肢体语言过多且矫揉造作，都会给人以不严肃的感觉，以致使患者产生不信任感。

俗话说，"良言一句三春暖，恶语伤人六月寒。"在工作中使用通俗性、礼貌性、安慰性、鼓励性语言，避免简单、生硬、粗鲁、讽刺、侮辱、谩骂性语言，常用"您好""请""对不起""谢谢""别客气""请走好"等，都能令人感到亲切、融

洽、不拘束。

（四）护患交谈中的言语技巧

1. 开场技巧　　良好的开场技巧有利于建立良好的第一印象，患者对护士的第一印象会对护患交谈结果产生较大的影响。如果护士在交谈之初即建立起一个温馨和谐的气氛，会使患者开放自己并坦率地表达自己的思想情感，使交谈能够顺利进行。护患交谈开始前，护士应该先有礼貌地称呼对方，给患者一种平等、被尊重的感觉。护士可根据具体情况选择不同的称呼方式，切忌直呼患者的床号。如某某局长，某某师傅，某某教授，某某老师等，然后主动介绍自己并说明交谈的目的，帮助患者采取舒适的体位以便交谈能够顺利进行。如王护士与一位糖尿病患者交谈时对患者说："王老师，您好！我是您的责任护士小王，在您住院期间，您若有什么问题直接向我提出，我会尽力为您提供帮助。我今天主要是想和您谈一谈关于您的饮食治疗问题，对您的饮食结构做一些合理的调整，这样会对您的疾病治疗有帮助。谈话大约需要10分钟，如果没有什么不便的话，我们现在就开始好吗？"

年轻护士特别是护生，常常因为难以找到合适的开场话题而害怕与患者交流。如何自然地开始交谈，可根据不同情况采用以下方式。

（1）问候式：如"您今天感觉怎样？""昨晚睡得好吗？""昨天是周末，你家里人来看你了吗？""你觉得医院的饭菜可口吗？"

（2）关心式：如"这两天来冷空气了，要多加点衣服，别着凉了。""您这样坐着，感觉舒服吗？""您想起床活动吗？等会儿我来扶您走走。"

（3）夸赞式：如"您今天气色不错！""您看上去比前两天好多了！""您的手真巧！"

（4）言他式：如"这束花真漂亮，是您的爱人刚送来的吧。""您的化验结果要明天才能出来。"

2.提问技巧　提问是收集信息和核对信息的重要方式，也是使交谈能够围绕主题持续进行的基本方法，有效的提问能使护士获得更多、更准确的资料。

（1）提问的方式：包括开放式与闭合式两种方式。①开放式提问又称敞口式提问或无方向性提问，所问问题的回答没有范围限制，患者可以根据自己的观点、意见、建议和感受自由回答，护士可以从中了解患者的想法、情感和行为。注意在提问时不要过多地引导，否则难以获得真实的资料。但开放式提问并非随便提问，所有的问题均应围绕主题展开，从各方面求证。②闭合式提问的特点是将问题限制在特定的范围内。患者回答问题的选择性很小，甚至可以通过简单的"是""否"或"有""无"来回答。护士可以通过这种方法在短时间内获得大量的信息，如患者的婚姻状态、过敏史、手术史、外伤史、输血史等。

（2）提问的注意事项：①选择合适的时机。不要随便打断对方的讲话，在提问前，原则上应向对方说道歉，如"对不起，我能问一个问题吗？"　②提的问题要恰当。根据需要提问题，问题不要提得太多，最好分次提问。一次问得太多，不仅会使患者产生应接不暇、不知所措的感觉，还会使患者产生反感情绪，甚至敷衍或拒绝回答。③遵循提问的原则。首先是中心性原则，即提问应围绕交谈的主

要目的进行，如对一位高血压患者，护士应围绕症状、饮食、休息、用药情况以及相关的社会心理因素等来提问。其次要遵循温暖性原则，即在询问的过程中关心患者，不是为了问题而问问题，而对患者的感受漠不关心。④避免误导。如"你患的是某某病，应该有……症状，难道您就没有这些症状吗？您是不是觉得有这些症状？"等。⑤避免尴尬。提问之前最好对患者及其家庭的基本情况有所了解，以免因提问不当引起尴尬，造成患者不快。

3.阐释技巧　阐释是叙述并解释的意思。阐释有利于患者认识问题，了解信息消除患者的陌生感、恐惧感，从而采取有利于健康的生活方式。如护士在给患者输液时，应主动告诉患者输液的目的、药物主要作用和不良反应，以及用药时的注意事项。

（1）阐释的运用：护患沟通中的阐释常用于以下情况。①解答患者的各种疑问，消除不必要的顾虑和误解。②进行护理操作时，向患者解释操作的目的及注事项意。③根据患者的陈述提出一些看法和解释以帮助患者更好地面对或处理自己所遇到的问题。④针对患者存在的问题提出建议和指导。

（2）阐释的注意事项：①尽量为患者提供其感兴趣的信息。②将自己理解的观点、意见用简明扼要的语言阐释给患者，使患者容易理解和接受。③在阐述观点和看法时，应用委婉的口气向患者表示你的观点和想法并非绝对正确，患者可以选择完全接受、部分接受或拒绝接受。

4.结束技巧

（1）结束交谈的时机的要点：①不要突然中断交谈。结束谈话的时机一般应选在患者的话题告一段落时，护士可通过一些结束谈话语句来告知患者。如"好吧！今天就谈到这里，以后再说好吗？"或者把话题引向较短的内容，作简短交谈后再结束谈话。

切不可突然中断谈话，不可在双方热烈讨论某一问题时突然结束谈话，更不可在冷场之后无缘无故地离开患者，这些结束方式都是一种不礼貌的表现。如果谈话中一时出现僵局，护士应设法转变话题缓和气氛，一定要等到气氛缓和后再结束谈话。②留意对方的暗示：如果对方对谈话失去了兴趣时，可能会用"身体语言"做出希望结束谈话的暗示。比如，有意地看看手表、频繁地改变坐姿、心神不安等，遇到这些情况，最好及时结束谈话。③恰到好处地掌握时间：在准备结束谈话前预留一小段时间，以便从容地停止。

　　（2）结束方式：①道谢式结束语。它的基本特征是用客气话作为交谈的结束语和告别语，如"谢谢你的配合（光临、指导、帮助、支持等）！"②关照式结束语。在交谈即将结束时，护士可关照患者哪些问题是需要特别注意的，这种结束方式体现了护士的职业情感，在护理实践中较常使用。③道歉式结束语。当确实因工作繁忙等原因造成护患交谈提前结束时应用道歉式结束语，如"真对不起，我现在必须去……等明天我们再聊聊好吗？"④征询式结束语。征询式结束语是指当交谈将要完毕时，护士向患者再次征求意见："您还有什么意见和要求吗？"这种结束语给人以谦虚大度、仔细周到的感觉。⑤邀请式结束语。

这种结束的基本特征是运用社交手段向对方发出礼节性邀请或正式邀请，如"有空常来坐坐。"⑥祝颂式结束语。这种结束语的特点是有较强的礼节性和一定的鼓动性，常用于告别时，如"路上多保重！""一路顺风。"

三、护士气质的培养

一个人的气质是指其内在涵养或修养的外在体现。优雅大方、自然朴实的气质会给人一种舒适、亲切、随和的感觉。气质美，是女性美的全部表现；气质美，会使人们忽视其貌而永存其美。用培养气质来使自己变美的女子，比用服装和打扮来美化自己的女子，要具备更高一层的精神境界。

（一）一般气质培养

培养气质美首先是要自信，要接受自己的面貌，相信每一个人在性格或外貌方面，都有其独特的气质和优点。懂得如何加以发挥，就能提升气质增加吸引力。仪态端庄，充满自信最能展现气质美。一个仪态万方、步姿洒脱、意气风发、充满自信的女性，最能吸引别人。一个保持幽默感，懂得在适当的场合和适当的时间展露笑容或开怀大笑的人，也定能受到别人的欢迎。

其次，气质美表现在丰富的内心世界，没有理想的追求，内心空虚贫乏，是谈不上气质美的；品德是气质美的另一个重要方面，为人诚恳、心地善良是不可缺少的；文化水平也在一定程度上影响着人的气质，腹有诗书气自华就是气质美的真实写照。此外，还要胸襟开阔，内心安然。气质美看似无形，实为有形，热情而不轻浮，大方而不傲慢，就会表露出一种高雅的气质。

再次，高雅的兴趣是气质美的又一种表现，如爱好文学并有一定的表达能力，欣赏音乐且有较好的乐感，喜欢美术而有基本的色调感等。

要使气质美日趋成熟还须坦坦荡荡做人，不斤斤计较；谦虚做事，不自视清高；真诚待人，不卖弄聪明。只有落落大方、不卑不亢才能充分展现气质美。也只有把美的外表和美的气质、美的品德

与美的语言结合起来，才能充分展现出气质完美的形象来。

（二）护士气质的培养

护士的气质主要体现在护士的专业形象上，三百六十行，为何独称护士为"白衣天使"？这不仅是社会对护士的赞颂，也是人们在患病需要健康帮助时对护士的期望。良好的护士气质不仅对护理对象的身心健康有积极的影响，可以使护理产生愉悦的心情，获得良好的生理、心理效应，而且能达到治疗和康复的最佳效果，而护士气质的培养除一般气质培养要求外，还有其专业的特殊性。

护士外在气质要展现自然、简洁、大方、健美，护士的工作仪容要求化职业淡妆；护士着装要体现护士干练、整洁与严谨；护士语言要注意保护性、科学性、艺术性、灵活性、安慰性、解释性、鼓励性相统一；护士行为应体现善良、美好、高尚、文明的属性；护理操作过程中应表现出和谐有序、舒展大方、干净利索、规范娴熟、精确细致的护士独特气质。这样不仅给人以美的享受，还能减轻患者的不安和痛苦，增加患者的安全感，令患者愉快地接受或配合治疗、护理工作。

护士内在气质培养要求：内在气质是气质的本质和核心，内在气质是外在气质的灵魂。一位优秀护士的素质应具有敬业精神、责任感、同情心和工作主动性，要有敏锐的洞察能力及良好的沟通、咨询、教育能力；优秀护士的高尚人格要求有自信、自尊、自立、庄重、博学、慎思笃行；优秀护士的职业道德标准为忠诚、求精、守密、慎独、尊重、守法、敬业、勤业、爱业。多元化的护士角色要求护士不仅要掌握扎实的专业知识和技能，还要具备人文科学、社会科学等多学科知识，护士也只有博览群书，才能开阔视野，得到更多的启发和收益，才能高质量、全方位地护理好患者，也只有这样才能显示出当代护士稳重、能干、审慎、优雅的气质。

四、护士的良好习惯培养

护士工作不仅讲究工作效率，更要讲究工作质量，注重工作效果。培养护士养成良好的习惯可以提高工作效率，增进护患感情，减少护患纠纷的发生。护士的良好习惯主要从下几个方面培养。

（一）培养责任意识

责任心是做好工作的前提。这"责任心"的"心"字，早被中国古代哲学家喻指思想、精神，即今日广义的哲学范畴"意识"，与医学上称身体某部位的那个"心"有别。工作上的"心"（责任心）到位，即捧着一颗心来，在班用心去做，不夹私心离班，这样专"心"致志，就能做好护理工作。身为年轻的护士，对刚接手的工作有时是"心有余而力不足"，但只要有这份心，相信自己定会早日胜任此项工作。如果缺乏责任心，无论是新护士，还是老护士，都做不好护理工作。护士工作不能有丝毫的麻痹大意之念，"失之毫厘，差之千里"。加强责任意识才是良好的动因，也是最佳出发点。对护士来说，护理工作有业务水平、经验多寡、病员配合、他事阻碍等，使之方法不得力，或者不到位。这些属外在原因，是客观造成的，非主观所致，这种"错"容易被防止和克服。如果不该出错而因责任心不强出了错，性质就变了，就不属正常范围，也就不能用"出错"来搪塞，就要追究其责任。所以，责任意识对护士来说不是可有可无的，而是必须自我内修、点滴养成这种意识。责任意识与工作职责的要求是紧密联系的，有时能合二为一，但区别是显然的。前者属自我意识、自我要求，强调个体的内控，具有软性的一面；后者属外在制约，强制要求，具有硬性的一面。"硬性"是工作职责、标准，"软性"是个体工作的灵魂，"硬性"好比骨骼，"软性"恰似血肉。

（二）培养平等意识

护士加强责任意识是做好本质工作必不可少的，但仅仅有责任意识还不够，护士在工作中如何才能适应、迎合并得到病人的支持，确立平等意识是其关键，即护士对待病人采用平等的观念，不仅对待所有病人一视同仁，而且时时处处与病人平等相处，护士不能有居高临下之感。在病房里护士是相对固定的，病人是流动的，选择住院的权利在病人手里，若把护士比作主人，那么病人就可比作客人。护士与病人彼此之间的关系就应该是"主便客勤"。主人怎样接待客人，方便客人呢？首先要尊重病人，重视对方的存在，像招待客人一样热情地招待每一位病人，力争使病人感觉到主人待客热情、随和，服务周到。做到这些，主要体现在护士的服务态度上，护士应该做到"说话轻、走路轻、操作轻"，护士的工作对象是一个活生生的生命，平等意识也应包含对生命的尊重。病人在生理上与健康人有区别，但在人格上与健康人是一样的、平等的。如果护士在思想上确立了这种意识，那么在对待病人的态度上就不会有居高临下的表现，代之的是说话和蔼可亲，做事轻巧灵敏。护士不但要有平等意识，还要有同情心和宽容心。以平等的态度对待病人，并不降低护士身份，相反能够促进护士与病人之间的协调工作，相互交流，相互沟通，使病人信任护士，积极配合医护人员治疗疾病。同时，病人得到了平等相待，受到了尊重，减少了因病而带来的失落感，本身就是自我的生理、心理乃至精神状态的有益调理，极大地增强了自觉抵制疾病侵蚀的信心。因此，护士在责任意识的基础上确立平等意识是高质量完成本职工作的重要一环，也是护士创造性工作的一个重要方面。

（三）培养朋友意识

有了平等意识，避免与病人产生不必要的冲突和不协调，达到

了护士与病人之间初步沟通的目的，彼此有了一定的亲近感，但相互间似乎还有距离感，即主人与客人界限分明，在彼此心目中未能融为一体，即尚未达到"你中有我，我中有你"。这种沟通仍须拓展、升华。在平等意识的基础上，护士还应确立朋友意识。有了朋友意识，就可以缩小护士与病人之间的距离感。护理工作中的朋友意识，是指护士在工作中把病人和他们的亲人像朋友一样对待，与病人相处的过程中投入一定的感情（当然这种与男女之间的异性感情是不相同的），这种感情表现在为病人病情好转而高兴，为他们的心情舒畅而共同愉悦。护士有了朋友意识，在主观上确定了这个朋友目标，就能主动地与病人交朋友，在对病人治疗和相处中就能仔细地了解和观察病人：他是什么样的个性特质的人？他的家庭成员对他怎样？他的职业是什么？这种职业对他的性格有什么影响？他热爱他的职业吗？在关心病人疾病的同时，还要关心一个个性格相异的人。我们常常听到这样的议论："这个病人好"，"那个病人不讲理"，"这个病人本人倒不错，可他的家属太夹生。"这就是护士与病人相处中渗透的感情色彩。有些病人入院前位于领导岗位，平时呼风唤雨，唯我独尊，到了医院对待护士也像对待他的下级一样，呼来唤去，发号施令，扰乱了正常的护理工作程序；也有些病人很有钱，认为钱能买到一切，他们对护士的要求特别多，有时超出了护理的范围。遇到这样的病人，确实令护士头痛。如果有了"朋友意识"，护士就会这样想："这位朋友有点傲气，我可要劝劝他，要他知道医院有医院的规矩，不可以随心所欲。""这位朋友观念上有问题，我要开导他一下，让他学会尊重别人。"当然，朋友意识不是让我们放弃原则，放弃严格的操作规程，相反，为了朋友的安全和康复，我们更应该小心谨慎。以朋友之心去待人，也一定能够得到朋友之心的呼应，病人一定能够遵守医院规章

制度，理解护理工作的艰辛，默默地提醒自己：应给朋友增光添彩，不给朋友添乱抹黑；应主动配合治疗，而不消极、作梗；愿把朋友之心作我心，而不负医护人员的情和义。

（四）其他良好习惯

护士在日常工作中要养成随时与病人沟通的良好习惯，良好的护患沟通有利于增进护士与患者的关系，有利于促进双方的身心健康，有利于创造良好的工作环境，也是新型医学模式发展的需要。护士还要养成致谢的习惯，只要得到他人的支持、理解和配合，都应及时致谢。养成积极的职业心态也很重要，护士积极的职业心态，指护士在职业角色扮演中，能始终如一地保持较稳定、健康的身心状态，能较主动、富于同情地关心病人疾苦，能注重凡事多替病人着想，能经常自省自己的行为是否对病人的身心状态有积极影响，对病人的病痛是否真诚关切，为了病人是否能够忍辱负重等。

总之，护士工作琐碎而繁忙，服务患者要做到人性化"三部曲"：第一步空姐式服务，就是微笑服务，主要解决态度问题；第二步亲友式服务，就是换位思考，假设患者就是我或我的家人，真心去为患者帮忙；第三步牧师式服务，是深层次高端服务，主要解决病人的心理思想问题，提倡和病人促膝谈心，沟通感情，建立相互信任。在自始至终的医疗服务过程中，倡导用心、用爱、用行动去关爱每一位患者。

第 8 章

护士社会活动能力培养

社会活动能力是成功的重要素质，是开拓事业的重要底蕴和支撑。运用智力、知识、技能等去认识和改造世界，顺利完成某一活动。一个人的能力包括理解判断能力、组织协调能力、决策能力、开拓能力、社会活动能力、语言文字能力、业务实施能力等。

每个人都是社会的一员，都是属于社会的，只有很好地融入社会，才能更好地发挥其才能，更充分地获得其成就感和幸福感。而融入社会的最基本条件即是积极参加社会活动，并具备一定的社会活动能力，护士也不例外。这个社会中的特殊群体，一直以来被认为是遵医嘱打针、发药、铺床等简单体力劳动的被动执行者。随着医学科学的不断发展、医学模式的改变、人们生活水平和健康需求的逐步提高，护理工作的专业性、护理专业的技术性、护理技术的深广度已越来越受到业界人士的重视，同时，这个群体的自我觉醒，让大家已明确认识到，在担当起疾病治疗康复和人们保护、维持健康的重要使命中不可或缺的作用，应该得到社会的认可。

第一节　护士的社会认可度

所谓社会认可度，就是社会大众对你的接受程度。一般来说，一个人对社会、对人类所做的贡献有多大，其社会认可度就有多大。从现代护理专业创始人弗洛伦斯·南丁格尔以人道、慈善之

心诠释天使形象，以勤劳、奉献开创近代护理事业；到我国著名的护理专家、新中国护理事业的创建者、第一位南丁格尔奖章获得者王琇瑛被人们敬仰和赞颂，我们不难看出付出、成就和认可的必然关系。

王琇瑛1931年在北平协和医院与燕京大学合办的护士学校获护理专业文凭并留校任讲师，1935年被保送到美国哥伦比亚大学师范学院护理系进修，获硕士学位。回国后潜心教学。新中国成立后，她曾任中华护理学会副理事长。朝鲜战争时，曾带领第一支护士教学队赴沈阳，为后方医院培训了50名护士长。王琇瑛1956年创办了北京第三护士学校，1961年，创办了新中国第一个护理系。1983年，获得国际红十字会授予的第29届"南丁格尔奖章"，成为我国获此殊荣的第一人。

受传统观念的影响，一直以来，护士不被尊重、护理工作不被重视，护理人员普遍缺乏职业自豪感。尽管常听人们赞誉：护士是白衣天使，圣洁而美丽，但护士自身体会得更多的却是脏、累、苦、烦。护理前辈曾激励我们："在生命的单程列车上，护士高超的服务，将使人生旅途的终点得到延伸"；"病人无医，将陷于无望；病人无护，将陷于无助"，但精神的指引终究不能替代现实的打造，社会的认可，必须通过具体的形式来体现。

一、护士的晋升晋级

现在，党和政府在加速建设卫生科技队伍、促进医药卫生事业发展、调动广大卫生技术人员的积极性方面做出了很大努力，明确规定了护理人员的技术职称与其他各类卫生技术人员的技术职称，

可等级排序，从而确定了护士队伍技术职称的权威性、合法性，为广大重视专业、热爱专业并准备为专业奉献终身的护理人员在晋升晋级上提供了政策保障。

护士的晋升晋级不仅是专业技术的一种认可，而且关系到自身待遇的高低，在护士的职业生涯中，晋升晋级总是伴随左右。因为要经过专业、外语和计算机考试后，再进行考评，还要撰写论文、填写各种表格、资格审查等，各个步骤严格而又烦琐，所以，部分护理人员往往把晋升晋级作为人生的一道难关，喻为"必过的火坑"，其实，只要认真去对待，也不是太难的事。

首先，要根据自己的资历做好晋升晋级的准备，中专毕业5年、专科毕业3年、本科毕业2年就可晋级护师。晋级护师5年后，就可晋级主管护师，再5年晋级副主任护师。给自己列一个时间表，做好考试的准备，认真复习，就能争取每个环节顺利过关。但在晋升高级职称的时候还要与考评相结合，因此要做好参评的各种准备，不要忘记每一个程序要求，否则，功亏一篑，后悔莫及。

我是一名护士，今年参加职称晋升。我花了好长时间准备考试，结果考试成绩还算不错，论文也合格了，满以为可以顺利晋升，谁知道资料被退回，说我填写表格格式有错误，在资料中还缺少执业执照。这两天，我正好到外地休假。待我回来后，审材料的部门告诉我已经迟交了，不予受理。今年的晋级就这样白白地耽误了。

因此，我们在晋升晋级时要重视每一个环节，以提高自己的技术水平为目的，认真复习，精心准备。

二、护士的各种荣誉获得

多年来，广大护理工作者牢固树立全心全意为人民服务的宗旨，在医疗卫生战线上努力工作，以严谨的工作态度、精湛的护理技术，兢兢业业、勤勤恳恳，为维护和促进人民群众的健康作出了贡献。南丁格尔奖是红十字国际委员会用于鼓励全世界范围内为人道主义事业做出卓越贡献的优秀护理人员所设的，获得该奖是护士一生的最高荣誉。我国自1983年首次参加第29届南丁格尔奖评选活动以来，至2009年的第42届评选，已有54名护士获奖。

近年来，国内各级医疗机构和卫生行政主管部门对护士荣誉的授予都给予了不同程度的重视。在2008年5月12日正式实施的《护士条例》第六条中明确规定：国务院有关部门对在护理工作中做出杰出贡献的护士，应当授予"全国卫生系统先进工作者"荣誉称号或者颁发白求恩奖章，受到表彰、奖励的护士享受省部级劳动模范、先进工作者待遇；对长期从事护理工作的护士应当颁发荣誉证书。县级以上地方人民政府及其有关部门对本行政区域内做出突出贡献的护士，按照省、自治区、直辖市人民政府有关规定给予表彰奖励。这是从政策层面给予护士及护理专业的最大肯定和鼓励。除以上护理专业奖励以外，还有各级各部门举办的"劳动模范""三八红旗手""青年文明标兵""先进工作者""岗位优胜者""十佳护士"等，都是激励护士的荣誉和奖项。

作为一名新时代的护士，怎样来看待这些荣誉呢？第一要明确思想，不是为了获奖而努力工作，而是要树立做好本职工作的思想，在自己的岗位上发光发热。第二是积极创造条件争取获奖。第

三是不放过评奖评优的机会，评奖评优也是对自己成绩的肯定。第四是看淡荣誉，树立正确的人生观，不要患得患失。第五要以先进模范为榜样，以先进人物为楷模，激励自己不断进步。

第二节　护士的社会公务活动

公务活动是一种职务活动，主要表现为与职权相联系的公共事务以及监督管理公共财产的职责，在所从事的活动中代表自己所代表的那个团体的利益。在护理职业活动中，所进行的社会公务活动有参加竞赛、组织学术活动、进修学习、出国援外等。

一、参加竞赛

护理竞赛是护士展示自我风采的平台，通过比赛，来自不同单位、平时很少有机会接触的选手可以互相交流，取长补短。它能促使护士们提高学习兴趣、规范操作流程、增强协作精神。护士技能比武，实质上就是一场精彩的表演，集知识性、专业性于一体，并具有很强的全员互动性。通过护士们的活动展示，能加深各级领导对护理工作的认识和重视，进一步提高护理人员的地位。比赛的方式有知识竞赛、技能比武等。2007年6～9月，卫生部在全国31个省、自治区、直辖市及新疆生产建设兵团开展了全国卫生系统护士岗位技能训练和竞赛考核活动，这是卫生部首次在全国范围内组织的、规模最大的一次护士技术练兵和竞赛。它一方面提高了护士的临床工作能力和业务水平，将人文关怀融入对病人的护理服务中，全面提升护士的综合素质；另一方面促使护理岗位的技术标准更加科学、规范，并体现以病人为中心的服务理念，进一步促进护理工作贴近病人、贴近临床、贴近社会。营造了一个重视和加强护理工

作的良好氛围。同时，通过竞赛和训练，使广大护士的工作能力和服务水平得到了提高，并进一步增强了护士队伍的团结精神和凝聚力及职业自豪感，为护理工作的发展提供了学习和交流的平台。

二、学术活动

学术活动一般是指与学术研究、学术交流有关的社会活动。学术交流即信息交流，其目的是使科学信息、思想、观点得到沟通和交流，开阔视野、启迪思维是其最本质的意义。获得知识和信息是护理人员参与学术活动的主要动机；获取证书，以便晋升晋级，也是参与活动的原因之一。同时，常年工作在临床一线、缺少外出学习机会的护理人员也可以通过学术活动加深与医院和成员间的情感交流。

护理学会是护理科技工作者的学术性群众团体，其主要任务是开展学术交流，组织重点课题探讨，普及护理知识，推动和促进护理学科的发展。具体为举办各种类型的学术会议，如学术年会、国际学术会议、学术报告会、学术座谈会、学术专题讨论会、 学术讲座与学术研修会、学术辩论会以及学术沙龙等。

三、进修学习

医药卫生进修教育是医学教育的重要组成部分。是以学习医药卫生及其相关专业的新理论、新知识、新方法、新技术为主的一种知识更新的医学教育形式，其目的是使基层卫生技术人员通过进修学习，

更新知识，补充本学科、本专业发展的前沿知识与理论，以提高其专业理论水平和工作能力。

护理人员在工作一定时间后，如被认定为有一定培养潜质者，多被选送到上级或专科医院、专业院校进修学习，这是护士专业生涯中极其重要的一个提升手段和过程。进修时间多为6个月到1年。作为护士要争取出去进修的机会，不断提高自己的相关专业护理水平。

四、出国援外

随着中国国力的增强和广大发展中国家的需要，为经济困难、需要帮助的友好发展中国家提供医疗援助，是我国整体外交工作的重要组成部分，是我国实行全球卫生外交的一项长期的具有战略意义的政治任务。从1963年中国向阿尔及利亚派出第一支医疗队，距今已有近50年的援外历史。期间，一批又一批援外医疗队员远离故土，用自己的青春甚至生命去维护受援国人民的健康，用爱浇铸友谊桥梁，使受援国的人们真切地感受到了来自中国人民的深情厚谊。

医疗援外，主要被派往发展中国家，环境艰苦，任务艰巨。它对援外队员既是严峻的考验，也是很难得的锻炼机会。作为一名护理工作者，能在自己的职业生涯中，用自己所学的知识，为友好邻邦服务，使自己成为传播中外友谊的使者，这是一份无上的荣耀，也是体现护理人员职业价值的重要平台。

第三节　护士的社会交往

交往是人与人之间交流思想、观点、感情，求得相互作用、相互影响的方式和过程。社会交往，简称"社交"，是指在一定的

历史条件下，人与人之间相互往来，进行物质、精神交流的社会活动。个人与个人、个人与团体，以及团体与团体之间，都是通过这样的活动，从而使自己的种种社会性需要得以满足的。

人类实践活动需要借助于多种形式才得以实现，社会交往是最基本、最重要的一种形式。从某种意义上说，社会交往直接影响与推进着社会的发展。在当代信息化社会的发展中，伴随着人际交往形式的多样化，人际交往的作用也越来越明显，越来越重要。它是形成和塑造自身健康个性品质的基础。从社会学角度来看，人际关系的建立与维持不仅满足了人类的生存需要，而且也满足了人类健康发展的心理需要。社会文明程度越来越高的今天，人际关系在社会生活中所起的作用也越来越大。任何一个群体内部，都会形成自己独特的人际关系结构，而这种人际关系结构对于整个群体的活动效率都具有重要的意义。所以说，人际关系归根结底是一种社会关系，它在一定的程度上影响着社会生产力的发展和社会的进步。

古语云："天时不如地利，地利不如人和。"人际交往同时也是人们社会生活的重要内容之一。自我的发展、心理的调适、信息的沟通、各种不同层次需求的满足、人际关系的协调，都离不开人际交往。每一个人，都希望通过交往建立起和睦的家庭关系、亲属关系、邻里关系、朋友关系、同学同事关系……这些良好的社会关系可以使个人在温馨怡人的环境中愉快地学习、生活和工作。

随着人们生活水平的提高，对医疗卫生服务的要求也不断提高，护理服务已经不仅仅局限于打针、输液、发药等单纯的护理工作，而是越来越注重于为病人提供全身心、全方位的优质护理服务。护士服务除行业技术外，还需要与病人及其家属、医护人员及诸多相关科室的人员协调交往，从而形成多方位、独特的人际交往网络。同时，面对未来的医疗竞争和社会需求，护士必须与病人及

同行建立起相互理解、相互支持、相互信赖的人际关系以赢得社会效益和经济效益。因此，护士的社会交往，是护士社会活动和职业活动的基本形式。它始于患者需要，终于患者满意。只有通过成功的交往，才能很好地沟通，实现工作目标。

临床护理实践中，护患沟通是护士社会交往的最常见形式，也是产生护患关系的基础。护理人员需要应用适当的沟通技巧收集患者生理、心理、精神、社会文化等多方面的健康资料，以制订护理计划满足患者多方面的需求，促进患者早日康复。因此，护士必须在学习知识技能的同时，接受社会文化的熏陶，使之逐渐形成与社会、职业要求相适应的行为方式，更好地服务于病人，服务于社会。

但在实际交往过程中，总是或多或少地存在着一些不尽如人意之处，影响着人际交往的正常进行。因此，护士必须加强社会交际能力的培养。

一、护士交际能力的培养

有人认为，人际交往能力是与生俱来的特质或属性，社会交往能力强的人天性较外向、善于交际。社会心理学的研究表明，在人际交往中颇受好评，很得"人缘"的人一般具有以下特点：乐观、聪明、有个性、独立性强、坦诚、有幽默感、能为他人着想、充满活力等，而那些在人际交往中不太受人欢迎的人也具有以下特点：自私、心眼小、斤斤计较、孤傲、依赖性强、以自我为中心、虚伪、自卑、没有个性等。有了以上参照标准，大家就可以对照自己，扬长避短。但多数心理学家并不完全赞同这种看法。反之，他们认为只要能辨认出可以预测人际交往能力的因素，便可以设计一些课程来培训这种能力。因此，护士交际能力是可以培养的。

（一）护士交际的含义及原则

护士交际是指护士在社会关系中处理人与人关系活动的总称。在此系列活动中，必须遵循下列原则。

1.平等原则 在工作中，无论对待同事还是病人，都不能有高低贵贱之分，应尽可能以朋友的身份与之交往。唯有如此，交往才能进一步深入。

2.相容原则 主要是心理相容。在与人相处时能容纳、包涵、宽容、忍让。

3.互利原则 互利是指交往双方的互惠互利。人际交往是一种双向行为，只有单方获得好处的人际交往是不能长久的，所以交往双方都要讲付出和奉献。

4.信用原则 信用是指一个人诚实、不欺、信守诺言。诚实、守信，是做人的美德，也是与人交往的成功法则。

5.宽容原则 护士在社会活动中应宽容大度，不能斤斤计较。对非原则性问题，能一笑而过是一种坦然。宽容、克制并不是软弱、怯懦的行为，相反，它是大度、宏阔的表现。宽容，是建立良好人际关系的润滑剂，它能化干戈为玉帛，赢得更多的朋友。

（二）培养护士交际能力的方法

1.提高人际吸引力 人们在人际交往中不断审视认识他人，不断完善自己，不断领悟人生，这是人际交往的内涵之所在，也是提高自身吸引的必要手段。

（1）树立良好的外在形象：护士形象是医院整体形象的关键要

素之一，良好的护士形象能使医院给公众留下深刻的印象。护士工作是集知识、才能、爱心、责任、礼仪于一体的特殊服务职业，一个着装得体、举止得当、风度优雅、外貌端庄的护士能够给患者良好的感觉，能增强医护之间的亲和力和患者对护理人员的信赖感。亭亭玉立的站姿展示护士的挺拔俊秀，稳重端正的坐姿显示护士谦虚、娴静的良好教养，文雅美观的蹲姿显示护士职业的素养，轻盈机敏的步态走出护士的动态美。因此，加强自身内在修养、塑造与护理职业相符的外在形象与业务水平的培养提高同等重要。优美、朴实、大方的仪态是自然美的体现，也是护理价值的体现。

（2）培养良好的心态：情绪因素是影响护士工作积极性不可忽视的因素。愉快、平衡、稳定的情绪，能使人的大脑及整个神经系统处于良好的状态，能保持人体内各个器官系统正常的功能，使心理活动协调一致，有利于发挥人的创造力和思维能力。目前，社会对护理工作的重要性认识不足，独尊医疗、不承认护士劳动成果的现象较为普遍，自我价值得不到充分肯定和尊重，使护士普遍缺乏成就感，这对护士保持良好的心态带来了一定的影响。作为职业女性的护士，应善于调节自己的不良情绪，做到"忧在心而不形于色，悲在内而不形于声"，随时调整自己的心态，以优良的品格、渊博的学识去获得人们的信赖和尊重，努力为患者提供良好服务。护士要保持良好的心态必须具备三种品质：正直、勤奋、淡泊。护士为人正直、待人诚挚，能使医、护、患关系融洽和谐。护理工作是平凡的，护理职业的特点是奉献与付出，无名可逐，无利可图，对职业的热爱源于一种信念和理想，身为护士必须具备淡泊名利的心态，在人际交往中做到克己奉公，不计得失。同时不断进行知识更新，以敏捷的思维及时发现问题，分析解决问题，以勤奋的工作赢得大家的尊重，以营造良好的人际关系氛围。护士要确立正确的

人生观和价值观，自尊、自强、自爱，从自己的职责出发，客观合理地评价自己在社会中的位置，形成合理的心理支点，善于自我肯定和自我承认，努力做情绪的主人，养成良好的性格，保持乐观、恬静、愉悦的心境，有意识地培养自己健康的人格、稳定的情绪和积极乐观的精神，不断提高自身的应激能力和心理承受能力。

（3）处事果断、富有主见：精神饱满、充满自信的人容易激发别人的交往动机，博得别人的认可，产生使人乐意交往的魅力。

（4）培养良好的职业修养：在很多情况下，我们是被动地选择着自己的职业，因为自己学习的专业限制了职业的选择。这就在某种程度上使自己的理想与职业发生矛盾。我们要乐观地把生活看做是一个劳动过程，而不能一味地追求享受。当你确立依靠自己的劳动创造自己的未来时，就会使自己的职业修养建立在一个客观现实的基础上，就会努力创造条件，不断追求，使自己的职业修养不断升华为职业理想。护士职业需要极高的奉献和敬业精神，只有不断加强专业能力的培养，注重专业知识的学习，才能在应对各种情况时做到沉着冷静，处变不惊，把自己的职业理想建立在专业工作上。

2. 不断改善人际关系

（1）切忌锋芒毕露，盛气凌人。与人交往时要谦慎，待人要和气，尊重他人。无论在何种情况下，护士都要学会理性、平静地处理问题，不可自以为是。要学会控制情绪，做到心平气和，这样不仅自己快乐，别人也会心情愉悦。

（2）尊重别人的意见，避免直接指责他人，是处理好人际关系的前提，如果能够学会换位思考，充分理解他人，在理解的基础上以合适的方法提出自己的看法，就为成功的人际交往奠定了基础。

（3）幽默风趣的语言技巧是人际交往的艺术。幽默是一种较高的语言境界，它富有情趣，意味深长，能反映出你的开朗、自信

和智慧，对人际交往大有好处。它会使你显得更容易接触，和你接触很快乐。幽默可以化解人际矛盾，是一种高雅的精神活动和绝美的行为方式。学会幽默将对人的一生赋予重大意义，幽默而不失分寸，风趣而不显轻浮，能给人以美的享受。同时，注意发挥语言的魅力。如果能以高雅脱俗的言谈，与诚挚温馨的笑容、亲切谦逊的态度、庄重稳健的举止相结合，来构建护理语言、非语言交流系统，不仅是对病人进行心理护理的重要方法，而且是护理艺术和护理道德的本质体现。

（4）学会雪中送炭。当一个人生病或碰到困难时，往往对人情世态最为敏感，最需要关怀和帮助，这时一抹温情的微笑，一个体贴的眼神，一句温暖的话语，都能让人感受友爱，感到振奋。因此，当别人遇到困难、陷入困境时，只要你能伸出援助之手，帮助困难者、安慰失意者，就可以很快赢得别人的友谊，建立起良好的人际关系。如果怕招引麻烦而对别人漠不关心、麻木不仁，怕损害自身的利益而斤斤计较、小气吝啬，交往可能因此而终止。锦上添花固然使人愉悦，雪中送炭更能让人铭记终生。

3.善于运用语言和非语言交流技巧　护患交往的过程中护士应根据患者的知识水平、理解能力、性格特征、心情处境、以及不同时间、场合的具体情况，选择患者易于接受的语言形式和内容进行交流沟通。称呼语是护患交往的起点。称呼得体，会给病人以良好的第一印象，为以后的交往打下互相尊重、互相信任的基础。护士称呼病人要根据病人的身份、职业、年龄等具体情况因人而异，力求恰当，避免直呼其名，不可用床号替代称谓。与病人谈及其配偶或家属时，适当用敬称如"您夫人""您母亲"，以示尊重。

4.充分发挥微笑的魔力　微笑传达一种喜悦，一种安慰，一种温馨和一份心情。微笑服务不仅是礼貌，它本身就是一种劳动的方

式，是护士以真诚的态度取信于病人的重要手段。它不花费钱财，但可以带给病人万缕春风，可以让新入院的病人消除紧张和陌生感，使重病人消除恐惧、焦虑感，使老人、孩子消除孤独感，因而产生尊重、理解的良好心境，缩短护患间的距离。护士常常面带欣然、坦诚的微笑，对病人极富感染力。其次是眼神，恰当地运用眼神，能调节护患双方的心理距离。如巡视病房时，不可能每个床位都走到，但以眼神环顾每位病人，能使之感到自己没有被冷落；当病人向你诉说时，如凝神聆听，能使患者意识到自己被重视、被尊重；当病人痛苦呻吟时，护士如主动靠近病人站立，且微微欠身与其对话，适当抚摸其躯体或为其擦去泪水，会给病人以体恤、宽慰的感受。

5.努力提高对环境的辨析能力　辨析能力越高的人，社交能力也越高，懂得审时度势。社交环境瞬息万变，交往的对象亦有不同的特质。要有效地达到社交目标，适应不同社交环境、人物，必须有精锐的观察和认知能力。一个人如果能够对情境间的细微不同之处加以区分，往往更能掌握社交环境的变化而做出合宜的行为，以适应不同性质、千变万化的环境。"因时制宜"不是指盲目顺应对方的旨意。古语云："国有道，共言足以兴国；国无道，其默足以容。"这说明了进谏及保持缄默都是合宜的处世方法，至于朝臣应该采取哪种方法才可产生较理想的后果，则取决于他们身处的国家是有道还是无道之国。

要成功地达成社交目标，便要审裁客观情势的变化，因时变通，以适应各种各类的社交情境。

6.培养对别人心理状态的洞察力　洞察别人的心理状态也是社交能力重要的一环。一些人看到别人的行为时，不尝试去了解对方做事时的处境和感受，便马上从别人的行为去判断对方是一个怎样

的人。这种重判断而轻了解的取向，是社交能力发展的一大障碍。越倾向性格道德判断的人，他们的社交能力便越差。反之，越倾向做内心剖析的人，他们的社交能力也就越高。要增进个人的社交能力，一方面要提高对自己及别人的需要、思想、感受的洞察力，另一方面亦要细心观察不同的情境和人物，分辨其中不同之处并加以理解分析，以加强对千变万化的社交环境的掌握。

二、护士社会活动的注意事项

（一）既不妄自菲薄，也不盲目自傲

在错误的自我估价中，对交往妨碍最大的莫过于自卑和自傲。自卑，即对自己的知识、能力、才华等作出过低的估价，进而否定自我。自卑的人在交往中，虽有良好的愿望，但总是怕被别人轻视和拒绝，因而对自己没有信心。并且，往往过分自尊，为了保护自己，常表现得非常强硬，让人难以接近，在人际交往中变得格格不入。自卑心理源于心理上一种消极的自我暗示，自卑感和本人的智力、受教育程度、所处的社会地位等因素无关，而仅仅是对"自己不如他人"的确信。所以，要克服和预防自卑心理，首先要敢于正视自己的不足。人无完人，每个人都有自己的优缺点。对于一些不可改变的事实（如相貌、身高等），完全可以用别处的优势来弥补，大可不必自惭形秽。其实，人各有所长，自己不可能事事都强过别人，反过来也一样。见贤思齐应当鼓励，但其中还有一个量力而行的问题。所以，要防止和克服自卑感，必须要注意不可对自己提出过高的要求，在选择目标时除考虑其价值和自身的愿望外，还要考虑其实现的可能性。与其追求那些不切实际的东西，还不如设立一些较为现实的目标，经常用小的成功，不断使自己得到鼓励。同时，要锻炼自己的心理承受能力，不要因为一次失败而一蹶不振

或因自己某一方面的过失而全盘否定自己。

自傲与自卑相比，也源于错误的自我估价。自傲者喜欢过高地估计自己，在交往中表现为妄自尊大、自吹自擂、盛气凌人，而且不愿和自认为不如自己的人交往。这样的人当然不会受到别人的欢迎。有自傲倾向者要学会尊重别人，善于发现别人的优点，这样才有利于客观评价自己，还要学会严于律己、宽以待人。

（二）建立良好的第一印象

人际关系是在人们的社会交往中产生的。交往伊始，给对方留下一份美好的印象并以此作为深入交往的基础是成功交往的第一步。而交往中的"SOLER"技术是建立良好第一印象的重要指南。在这里，"S"（sit）代表坐要面对别人；"O"（open）表示姿势要自然开放；"L"（lean）为身体微微前倾；"E"（eye）指目光接触；"R"（relax）表示放松。心理学家发现，在社交场合，有意识地运用"SOLER"技术，可以有效地增加自己给别人的好感，让别人更好地接纳自己，给他人留下良好的第一印象。

（三）了解把握语言环境

交际是一种语言或非语言的行为，必然发生在特定的语言环境中。语言的产生和理解都离不开语言环境。语言环境由主观因素客观因素构成，主观因素包括使用语言者的身份、思想、职业修养、性格、心情、处境等；客观因素包括使用语言的时间、地点、场合、对

象。语言意义和语言环境是相互关联的有机整体，离开了语言环境，语言意义的交流就无法实现。

（四）正确评估自己和别人

在人际交往中应正确地估价自己和别人，"人贵有自知之明"。贵，说明其难。正确地认识自己的确不是一件容易的事。护士既要充分认识自己并不断完善自己，还要学会尊重别人，善于发现别人的优点，这样才有利于客观评价自己。知人者智，自知者明。要正确地认识和了解他人，不以第一印象作为取舍判断的标准。第一印象得之于较短时间的接触，又无以往的经验作参照，主观性、片面性较强。所以，一定要注意既不能因第一印象不好而全盘否定，又要防止被表面的假象所迷惑。要练就一番透过现象看本质的本领，在长期的相处中全面、正确认识和了解他人，而不因一时一事评价人。在较为长期的交往中，最近的印象比最初的印象更占优势，这是一种心理惯性。这种对他人认知的最大失误就在于以偏赅全。"借一斑而窥全豹"并不总是适合于一切人和事，个别和局部并不一定能反映全部和整体。在人的诸多行为或性格特征中抓住某个好的或不好的，就断定他是好人、坏人，无疑是幼稚的。要恰当地、全面地认知他人。

（五）要保持得体的仪表和坦诚的态度

人的仪表，包括相貌、穿着、仪态、风度等，都是影响人际交往的因素。护士衣着整洁、大方，仪表举止自然给人一种亲近感；反之，过分修饰、油头粉面、浓妆艳抹，则会给人一种轻浮、不踏实的印象。同时，与人交流时态度要诚恳，避免油腔滑调，高谈阔论，哗众取宠，垄断话题，否则会使人感到不愉快。建立和发展深入持久的人际交往，最重要的是坦诚相见，表达真实的自我。实事求是、坦荡磊落、态度热情，能给人一种信赖、亲近感，有利于交

往的继续深入；而言不由衷、转弯抹角、态度冷淡，则给人一种虚假、隔阂的感觉，交往很难再深入下去。

（六）要主动交往

现实生活中，有许多人尽管与人交往的欲望强烈，但在社交上采取消极、被动、退缩的方式，总是等待别人先来接纳他们。最终他们不得不常常忍受孤独。因此，我们要想赢得别人，同别人建立良好的人际关系，建立起一个丰富的人际关系世界，就必须做交往的始动者，处于主动地位。交际需要袒露自己，需要主动和热情，一个沉默寡言、性格内向、不爱活动、自我封闭的人，是很难与人交流的。如果我们能主动地与人交往，成功的经验就会越来越多，自信心也会越来越充分，人际关系处境也会越来越好。

一位哲人说过："没有交际能力的人，就像陆地上的船，永远到不了人生的大海。"人们学习知识、进入社会、了解自我、获得爱情等，都是在社会活动中发生的，没有良好的人际交往能力，既无法取得成功，也不会得到生活的幸福和身心的健康。美国著名教育家卡耐基曾指出，一个人事业的成功，只有15%是由他的专业技术决定，另外的85%则要靠人际关系。此话也许说得绝对些，但也从另一侧面说明良好的人际关系对成就事业的重要性。护士在社会活动中努力打造完美社会形象，树立医院行业口碑，在医疗市场竞争日趋激烈的今天，对医院的生存和发展有着至关重要的作用。

第 9 章

护士业余爱好培养

护士每天都要面对很多病人，久而久之难免出现"职业麻痹"和职业厌倦，克服这种"职业麻痹"和职业厌倦，有效的途径之一是加强行业文化建设，提高护理人员的人文素养，树立健康、理性的人格和积极、乐观的心态，为营造融洽的团队氛围与和谐的医患关系打下良好的基础。作为护理人员个人而言，自觉培养适合自己的业余爱好，不失为主动融入医院行业文化建设的积极选择。护士在专业工作之余，从自己的兴趣出发，培养自己健康、有益的业余爱好，就会使生活越来越有意义，工作越来越有干劲。

第一节　培养高雅的生活情趣

用美学术语说，生活情趣是"人类精神生活的一种追求，对生命之乐的一种感知，一种审美感觉上的自足"。就是因为热爱生活，从而追求乐趣，创造乐趣，感受乐趣。一个人的兴趣和爱好，构成了他的生活情趣。每个人的兴趣和爱好是不同的，所以他们的情趣也是不同的。像琴棋书画、种花养草、远足旅游等都是生活中常见的情趣。

生活中的情趣有雅、俗之分。高雅的生活情趣，有益于个人的身心健康；庸俗的、不健康的生活情趣，伤害自己的身心健康，我们应该培养正确品味生活情趣的能力。情趣可以说是人的一种生存

状态，一种具有艺术意趣的生活方式。有情趣，就是懂得生活的艺术化、情感化。人们追求情趣，就是要学会以多种多样的艺术的生活方式来充实自己的生活，长久保持一种健康向上的生态与心态，别让心灵荒芜，光阴虚度。情趣与兴趣有何关系呢？应该培养什么样的情趣呢？

第二次世界大战后，一个美国人在法国巴黎的大街上看到一片片瓦砾、废墟，很担心地问当时美国驻巴黎办事处主任说："你看他们能重建家园吗？""能，他们能做到。""什么东西使你这样肯定呢？"美国人问。"你看见他们地下室里的桌子上放着什么东西吗？""放着一盆花。""对！"主任很有信心地说道："任何一个民族，当他们处在这样一个凄惨的境地时，还能想到在桌上摆设一些花，就一定能在废墟上重建家园。"

情趣是以兴趣为基础而产生的，没有兴趣就谈不上情趣，同时，情趣通过兴趣表现出来。高雅的情趣体现了一个人对美好生活的追求、乐观的生活态度和健康的心理。心理健康的人总能从日常生活的平凡小事中，发现乐趣，体验情趣。

中国的一位学者曾说过，凡是有生活的地方就有快乐和宝藏。丰富多彩的生活，给了我们丰富的体验，我们也在生活中尽情地感受着美的存在。如自然界中的日月星辰、花鸟虫鱼、园林风光、江河湖海、森林大地等，给我们带来无尽的诗意享受。文学、绘画、雕塑、音乐、舞蹈、戏剧、电影、建筑等一系列优秀的作品，又让我们感受到了艺术的无穷魅力。艺术，又来源于真实的生活。在绚丽多彩的生活画卷中，衣着、外貌、人性时时给我们美的感受。

高雅的生活情趣对社会与自然界中的事物和景象的理解是深层

次的，它不仅可以拓展人们的事业，培养人们多方面的能力，而且通过对美的一切感受力又反过来作用于人的思想、感情，又产生一种动力，影响着人的性格、情操，甚至整个心灵。生活情趣低级、庸俗的人，往往看不到生活中丰富多彩的一面，也看不到生活的美好远景，只看到眼前的事物，追求暂时的快乐。庸俗的生活情趣，不利于个人的身心发展，甚至有害于身心健康。

一、文学爱好

（一）文学修养与护理的意义

文学体现生活之美，有助于培养护士对生命的关怀。文学又是生活的反映，在文学作品中，作者通过直接或间接、隐晦或鲜明的方式将现实生活中的点点滴滴传达给护士。陶渊明的"采菊东篱下，悠然见南山"的恬淡惬意之情；张若虚的"春江潮水连海平，海上明月共潮生"的壮阔之境；王勃的"落霞与孤鹜齐飞，秋水共长天一色"的和谐之美，无一不折射出生活的美。徜徉在这样的生活美景里，能使护士紧张的神经得到舒缓、松弛，激发起欣赏生活、热爱生活的审美情趣，引发对生活、对生命的爱，并在以后的职业生涯中去关爱患者、关怀生命。

文学的文化精神教育，有助于培养护士的爱国情操、人道精神和人文关怀。关注民族命运，热爱祖国，这是中国文学和文化中非常突出的一个主题，历几千年而不衰。这样的文学作品能够感染护士的心灵，拨动护士的心弦，陶冶她们的情操，唤起她们的民族自信心和自豪感。从《诗经》《楚辞》、汉乐府、唐宋现实主义诗歌，一直到明清小说；从老子"圣人无常心，以百姓为心"的民本思想，到孟子"老吾老以及人之老"的尊老爱幼思想，都高扬仁爱思想的大旗，表达对百姓及人类命运的同情和关怀。文学作品中的

这种人道关怀精神和责任意识，无疑会在护士的心灵中积淀融化，为护士的道德和精神人格打上一层亮丽的底色。对这些作品的解读和鉴赏，能让护士理解美德、理解尊严、理解生命，最终理解患者，理解自己所从事的职业，培养深厚的人道精神和人文关怀。

《中国护士之歌》就是把文学和艺术结合在一起，使护士的形象得到升华。

中国护士之歌

柔情的双手，迎接生命的希望；

温馨的话语，呼唤健康在起航；

轻盈的脚步，驱散病痛的阴霾。

在你熟睡的梦里，我是那片最宁静的月光。

中国护士，大爱无疆，用奉献浇灌生命，让青春永远绽放；

中国护士，大爱无疆，用生命守护生命，让真情地久天长。

柔弱的臂膀，擎起生命的坚强；

汗水和泪水，流淌誓言的力量；

疲倦的脚步，走过无悔的人生。

当你醒来的时候，我是你那第一缕阳光。

中国护士，大爱无疆，用奉献浇灌生命，让青春永远绽放；

中国护士，大爱无疆，用生命守护生命，让真情地久天长。

中国护士，大爱无疆，用奉献浇灌生命，让青春永远绽放；

中国护士，大爱无疆，用生命守护生命，让真情地久天长。

真情地久天长！

长期有益的文学熏陶可以养成乐观向上的情感趋向，使受教育者依据情感的力量，克服人生道路上的众多障碍。生活中，每个

人都会遇到挫折、困难和痛苦，有的人因此而浮躁或脆弱。如何在挫折中奋起，在困难中前进，在痛苦中解脱，保持冷静、进取、乐观、豁达的精神状态，也可从文学教育中得到感悟和启示。文学中所表现的意志力长期影响受教育者，可以转化为现实力量，这种转化力量有时比生活本身激发的力量更为巨大，教给了我们消融苦难、化解忧闷、战胜逆境的智慧，体现了蔑视富贵、淡泊名利的豁达精神，有利于护士养成健康的心理素质。

（二）培养文学爱好

1.博览群书　文学知识渊博如瀚海，文学是一片丰富、肥沃、美丽的土地，是人类存在的精神家园。只要培养了阅读的兴趣，就会出现对阅读的欲望，尽管护士在繁重的工作压力下不可能有太多的时间和精力去博览群书，但在茶余饭后去翻阅一些文学书籍，也是一种享受。

2.善于积累　对文学的爱好不外乎去读和写，在阅读过程中注重反思，探究论著中的疑点和难点，敢于提出自己的见解。经常借助工具书、图书馆和互联网查找有关资料，了解论著作者情况、相关背景和论著中涉及的主要问题，排除阅读中遇到的障碍。积累知识，培养写作欲望。

3.勇于参与　　多参加一些文化活动、文学活动，如诗歌朗诵会、文学创作竞赛、演讲比赛、文学作品专题讨论会、创办文学社等，既可以活跃护士的业余生活、营造浓浓的文学氛围、丰富护士的文化底蕴、陶冶他们的情操、发展他们的个性，又可以锻炼护士的创造意识和活动能力。

二、艺术爱好

护理专家罗杰斯指出："护理既是科学，又是艺术。"实际工

作中，只有充分认识护理的科学性与艺术性，并能做到二者的完美结合，才是护理工作的一大进步。艺术无处不在，每一行职业，每一个动作，每一句语言，每一种形态都可拥有艺术的成分。艺术是一种可以同时被绝大多数人赞同与惊叹的自然或人类的产物。它的表达方式、种类不同，但都是反映和描述事物及其价值关系的运动与变化过程，从而对人的情感、知识和意志进行交流、诱导、感化和训练。当任何平凡的事物演绎至艺术的层面，将几近于完美。

　　过硬的技术是护理具有艺术性的必要条件。技术方面的知识，护理人员只有系统学习了解剖学、生理学才能熟练，技术给人的艺术感受才强烈。相反，在临床护理工作中技术越生疏，技术所给人的艺术感受也就越差。心理学、社会学、人体关系学与艺术之间，并不存在绝对的界限，从技术向艺术的过渡，关键取决于人对技术的掌握程度。南丁格尔曾经说过："护理是临床护理工作中，要充分体现护理的科学性和一门最精细的艺术。"护理是一动态过程，护理的艺术性，要求护理人员必须完善护理知识结构，不是一种"过程艺术"，也不是静止、固定的"艺术品"。用艺术的形式去从事护理工作，就会成为完美的结合体，使其达到至善至美的境地。因此，护士有艺术上的爱好，可以促进工作。

　　艺术爱好包括绘画、雕塑、音乐、舞蹈等，还包括艺术欣赏。艺术欣赏就是对艺术品的价值进行发现和寻找，是欣赏者、创作者及表演者之间的情感交流与情感共鸣。在艺术欣赏过程中，作者或表演者用动作、色彩、声音以及言词把自己所曾体验过的感情表达出来，以感染观众或听众，使别人体验到同样的感情。

　　一个护士懂得艺术，她就掌握了美的真谛，把艺术和护理融为一体，创造出具有一定时代性的新的护士形象，借以表达审美感受、审美情感、审美理想。

三、其他爱好

人们的爱好极其广泛，除文学爱好和艺术爱好外，还有科学爱好、体育爱好、旅游爱好等。从小时候起，人们就在逐步发展自己的爱好，中、小学校有科研小组、各种球队、各项体育比赛，读大学和到单位后，也组织很多活动，有体育比赛、外出旅游等，还有的人喜欢散步、聊天、看电视剧等，这都是业余爱好。

1.科学爱好 很多人有科学爱好，小学生爱好科学小发明，中学生爱好电学、计算机学等，还有不少的创造发明。还有地球爱好者协会、计算机爱好者协会等，网络上还有很多科学爱好者论坛，如地理、计算机、物理、天文、汽车、无线电、军事等论坛网吧（页）。护士在业余也可以培养自己的科学爱好，结合工作实际，去探索护理学科新技术，开设护理学科论坛网吧（页）。

民间科学爱好者是指在科学共同体之外进行所谓科学研究的一个特殊人群，他们希望一举解决某个重大的科学问题，或者试图推翻某个著名的科学理论，或者致力于建立某种庞大的理论体系，但是他们却不接受也不了解科学共同体的基本范畴，与科学共同体不能达成基本的交流。

2.体育爱好 简单地说就是比较热爱体育，觉得体育活动能锻炼身体，对身体比较有好处。那么体育爱好者能得到什么呢？体育爱好能强身健体，自娱自乐。护士要注意培养自己的体育爱好，工作之余，可以参加各种体育运动，如跳绳、跑步、打球等；也可以经常观看各种体育比赛，欣赏体育运动；还可以参加体育论坛，交流自己进行体育运动和观看体育比赛的体会。这些都可以丰富护士的业余生活，陶冶护士的情操，从而强身健体、促进业务工作的开展。

3.旅游爱好　旅游，在某种意义上说，那是忙碌的人群在繁忙的工作中让身心放松的一种精神寄托，那是人们因为太过劳累而采取慰劳自己的一种方式。护士在繁忙的工作之余游山玩水，让身心在旅游中得到放松。

很多白衣天使有旅游爱好，这是一件好事。我们要在工作之余，去培养、发展我们的爱好，充实生活。

旅游项目很多，有红色旅游、观光旅游、登山旅游、民俗旅游、学习考察旅游、购物旅游等。每个人都可以根据自己的爱好，选择适合自己的旅游项目，游得快乐、游得开心。

第二节　正确看待护士改行的现象

这里所说的"改行"，也包括从事与当时所学专业相近似却也有明显区别的工作。也就是说，虽然看上去，好像你的就业结果偏离了你所学的专业，但实际上二者之间往往存在着千丝万缕的联系，你所学的知识完全能在新的条件下，显现出它的实用性和适用性来。比如，护士改行当医药代表也没有浪费其所学的专业；师范专业的毕业生改行去做公务员、记者、甚至是企业管理，好像是行业跨度很大，没什么相通之处，其实不然，师范专业的好多课程中的知识恰恰都没有荒废掉，其中培养和熏陶出来的写作能力、组织能力、协调能力、交流能力都可以在新的岗位上发挥出很好的作用。

"学以致用"是绝大多数人的初衷，但你确立所学专业时的情况与你毕业时社会的需求情况，不会完全吻合，当时的种种预测和考虑或许已经过时，所以不必拘泥于从前的想法，即便是毕业以后的就业方向与所学专业完全相同，也不能保证今后你不会面对改行

的抉择。据统计，大学毕业生在毕业之初改行的比率为16%，毕业后5年内改行的比率为29%，10年内的改行的比率为45%。由此可见，改行并不是个别的现象。据统计，全国每年约有20%的护士离开护士行业。

工作两年左右，是护士跳槽的一个高峰期。护士们走得匆忙，离职报告理由多为出国进修或是需要调整。可实际上，很多护士是寻求到了更好的发展方向，不是流向了中外合资医院，就是索性走进医药公司当起销售代表。

护士改行的理由是待遇低，得不到应有的报酬；再者是工作辛苦，压力较大；护士"跳槽族"还无法接受专业发展有限、职称晋升困难等局面。事实上，护士职业虽有单独的职称系列，但并没有针对职业特点分设明确合理的考评条件；护士干的又是"青春活"，到了40岁以后，很多护士的眼力及反应、协调能力都达不到岗位要求，不得不退居"二线"，而辅助科室岗位有限，不少护士索性趁年轻及早找出路。当然，我们要用正确的目光去审视这一社会现象，寻求更好的职业和出路无可非议，护士们改行和"跳槽"的行为就不足为怪了。

一、改行的条件

如果你觉得，改行会让你失去在知识上的优势，从而不能胜任陌生工作的话，这个顾虑也许是多余的。

要知道，几年的大学生活所学到的东西，是由专业知识与学习的方式、方法和能力两部分组成的。专业知识当中有很多的内容不能完全应用到毕业后的工作当中，而学习的方式、方法和能力，却能够时时、事事地帮助你应对各种情况，完成各项工作，这也是没有受过高等教育的人和大学生之间的明显区别。

随着医疗体制在逐步的改革，国家对医药政策也在逐步地放开，一些城市已经有外资医院、民营医院，这些医院在规模上都比较大，它们都在广招人才，相信体制的改革，对护士流动将非常有利，而取得CGFNS这样一个国际认可的证书，也必将提升自己的实力，使自己更加有竞争力。

二、改行前要深思熟虑

护士如果要改行，还是要认真地去思考下列问题，然后再做出决定。

1.现在从事的护理工作，有何优势？

2.现在从事的护理工作，环境是否很好？同事关系是否融洽？

3.现在从事的护理工作，每天的心情如何？是否开心快乐？

4.目前，社会各行业的竞争状态、就业难题，你是否有所分析？

5.准备改行做什么专业？是否对相关的行业前景有所了解？

6.选择的新的工作行业的竞争机制如何？你有何竞争优势等？

改行，不是有胆量就可以的，必须要有大量的知识积累，对目前社会竞争的环境有所熟悉，同时，对自己也要有一个明确的判断和评价，才能选择到适合你的行业，才能在新的岗位发挥自己的长处。

掌握病人的心理需求

当正常人患病以后，成为社会的病人角色，就医本身也是一种社会行为，因而病人在就医过程中也有履行社会责任的义务。例如向医务人员正确叙述病情；执行医嘱，接受诊治；文明求医，尊重医务人员；遵守院规和公共秩序；注意个人道德行为，不提不合理要求等。作为护士，首先要明白自己的责任和义务以及所处的位置，你与病人的关系和病人的权利等。在医疗活动中，护士不但要尊重病人的权利，还要掌握好病人的各种心理，这样才能真正了解疾病、了解病人，做出正确的诊断和治疗。

第一节　病人和病人角色

一、病人与病人角色的定义

病人是指各种疾病患者，包括那些没有器质性病变的患者，即虽有病痛的症状和感觉，但未发现躯体病理改变的人。病人角色是指社会人群中与医疗卫生系统发生关系的那些有疾病行为、求医行为和治疗行为的社会人群。当一个人患病时，他便会受到不同的对待，人们期待他有与病人身份相应的行为，即担负起"病人角色"。角色是社会期待的行为模式。病人角色反映了社会期待的病人的行为模式。当一个人被认为患病以后，他便获得了病人角色或身份。他可以休假，减轻或不负担工作和社会责任、家庭事务，得

到医疗等方面的照顾。

二、病人角色的变化

从社会的常态角色转为病人角色的过程中有一个角色适应问题。在角色适应中可出现一系列角色适应不良的表现，综合起来主要有下述几种。

1.病人角色缺如　病人角色缺如的主要表现是意识不到自己有病或对疾病所持的一种否认态度。人们期望病人按病人身份行事，但病人的行为有时与人们的愿望相反。例如，不承认自己有病或虽然承认自己有病，但没有意识到自己病情的严重性，不顾体弱而从事不应承担的活动，不配合治疗。角色缺如的不良后果可能是拒医，贻误治疗的时机，使病情进一步恶化。

2.病人角色强化　病人角色强化的主要表现是对自己所患疾病过度关心、过度依赖医院环境、不愿从病人角色转为常态角色。他们往往不承认病情好转或痊愈，诉说一些不易证实的主观症状，不愿出院，不愿离开医护人员，不愿摆脱帮助，按时打针、吃药、按医嘱办事成了自己的行为模式。虽然躯体疾病已康复，但病人的依赖性加强和自信心减弱，心理上产生了"衰弱感"，不愿重返原来的工作、学习和生活环境。

3.病人角色消退　病人角色消退与角色强化的情形相反，它表现为疾病还未痊愈，病人却从病人角色过早地转入常态角色。这种情形多发生在疾病的中期，是角色冲突的再现。它对疾病的进一步治疗和康复不利。此时，病人不顾病情而从事力所不及的活动，表现出对伤病的考虑不充分或不重视，从而影响疾病的治疗。

一位患高血压病住院治疗的老先生，得知患癌症的老伴想吃

水果，于是就偷偷跑出医院买水果送到家中，结果因劳累使病情加重。

这是丈夫角色冲击了病人角色，造成病人角色减退的表现。

4.病人角色恐惧　角色恐惧表现为对疾病的过度惧怕、担忧，缺乏对疾病的正确认识和态度。他们过多地考虑疾病的后果，而对自己的健康过度悲观。他们往往四处求医，滥用药物。一旦疗效不好，还可能任疾病发展，拒绝继续治疗。因此，护理人员要对这些病人进行心平气和的、有目的的心理护理和药物治疗护理。同时，耐心地讲解疾病知识，必要时用各种方法来驱逐焦虑和恐惧，如护士应主动给病人以帮助，细心地倾听他们的不满，满足其需要，尽可能地排除不良刺激等。

5.角色假冒　这类人并无疾病，但为了摆脱某种社会责任、义务或获得某种利益而诈病。

6.角色认同差异　医护人员通常从理性的角度看病人，强调病人应遵从病人角色和义务，行为符合病人角色或身份。而病人往往较多强调自己的权利而忽略了义务，很容易与医护人员发生冲突。病人角色适应不良在多数病人身上都会发生，医护人员对此要有所理解和思想准备，注意引导和解决这类问题。

角色的变化和心理冲突，主观感受和体验与正常时有了差异。除病体反应外，主要因为病人患病之前集中精力忙于工作和学习，心理活动经常指向外界客观事物，对自己的躯体状况不太留意。病人一旦患了病，就会把注意力顿时转向自身，甚至对自己的呼吸、心率、胃肠蠕动的声音都异常地敏感。由于躯体活动少，环境又安静，感受性也提高了。不仅对声、光、温度等外界刺激很敏感，就连自己的体位、姿势也似乎觉察得很清楚。比如，有的病人一会儿

觉得枕头低，一会儿觉得被子沉，一会儿埋怨床单不平展，不时地翻身。有的病人会出现空间知觉的异常。正常人认为鲜美的味道，却可能引起病人反感；正常人认为美丽的颜色，病人看了却感到讨厌；甚至正常人的嬉笑也会引起病人的厌烦。护患关系建立在护患双方的良好沟通的基础上，才能全面了解病人，如从病人心理方面来说，由于疾病的影响，会产生不同程度、不同形式的心理问题和心理需要，表现出来就是病人角色的适应与偏差问题，因为人患病后，在出现身体上的不适等生理反应的同时，也会产生各种不同的心理反应，这些心理反应的产生会在一定程度上影响病人角色的适应。人们都期望病人完全按病人角色行事，但是有的病人从社会常态角色转为病人角色或从病人角色返回社会常态角色的过程中，存在角色适应和角色偏差问题。

第二节　病人心理

病人的心理状态与疾病的发生存在着一定的关系。例如，恐惧、愤怒、焦虑、忧郁、疑病心理等对机体的生理影响及其致病的刺激量、中介机制、个体差异和疾病种类等。病人到医院住院治病，就和医护人员接触，对其责任护士产生第一印象，任何病人都希望有一个技术高超，态度和蔼的护士与他治疗和接触。但在实际看病过程中，病人达不到他的期望值，就会对医院和医护人员形成各种各样的看

法。病人本身也存在着一定的性格特征，有的要求较高，有的要求较低，如A型性格者具有时间紧迫感和好胜心过强的特征，当他们达不到预定目标时，容易发生焦虑、不耐烦、恼火、激动、发怒等情绪反应。

一、病人的怀疑心理

怀疑是一种消极的自我暗示，它是缺乏根据的猜测，会影响人对客观事物的正确判断。一些病人对诊断表示疑惑，主观上不愿意得病，常有"我实际上没有病""我怎么会得这种病"等想法。怀疑临床诊断的正确性，认为治疗措施不对症下药，此类病人到医院就诊常常抱着"试试看"的态度，他们在就诊前可能道听途说了解一些肤浅的医学常识，甚至对自身疾病事先做了"自我诊断"，并确信不疑。当医护人员诊断与其"自我诊断"发生矛盾时，即怀疑临床诊断的正确性，进而对医护人员的治疗和护理不感兴趣，不按处方服药，自服并不对症的药物。这种现象常发生于某些慢性病患者身上，且多见于那些虽经多次就诊，但一直未正确诊断的病人。病人一旦得知自己得了癌症，坐立不安、多方求证、心情紧张、猜疑不定，怀疑检查结果的准确性。

曹某无意中发现自己左侧乳房内上限有一小包块，经医院检查，确诊为乳腺癌，当时她一下就懵了，她思想上根本接受不了这个残酷的事实，用了6个月的时间，她带着切片跑遍了全国十多家大型医院，但最后的结果都是她不愿意听到的。最后病魔把她折磨得周身疼痛、难以行走，后来痛得她实在不行了，经检查全身有广泛转移。

被确诊癌症的病人大都怀疑是误诊，心理矛盾，情绪紧张，想方设法地从各种渠道获得有关癌症的检查和诊断方法。因此，医务人员应言行谨慎，要探明患者的询问目的，科学而委婉地回答患者所提出的问题，不可直言，减轻患者受打击的程度，以免患者对治疗失去信心，对医疗技术产生怀疑，对自己战胜疾病的信心不足，生怕手术失败、术后感染、并发症发生，对治疗充满种种疑虑。

某男，30岁，教师，因患精索囊肿入院，患者入院前对自己的病情并未重视，入院后说要进行手术，于是怀疑自己得了重病，怀疑手术会失败，术后是否影响生育能力。后来，通过医护人员的耐心解释，向患者介绍本病的手术方法，消除了患者的顾虑，愉快地接受了治疗。

多数病人认为，凡需手术治疗的皆为重病。因此，多会怀疑自己的病能否治好，担心手术失败。希望了解医生的技术水平，术中可能会发生哪些意外，手术医生对这类手术的把握性多大。作为护士在病人面前要树立医生的威信，使病人获得安全感，护理人员应根据不同病人的文化背景，用适宜的语言交代手术前应做的准备及简单介绍手术过程，使病人做好精神上的准备并取得他的合作。

很多病人对现代医院的诚信度产生了疑虑，对医护人员的医疗技术和服务质量以及医疗收费也产生怀疑。

董先生因胃病住院治疗，他对每天的住院清单进行仔细核对，拿着单子到护士长那里问个究竟，一天，董先生发现上面多了一项20元的麻醉费。怀疑收费有误，董先生向护士长询问，护士长解释不清，他去问主管医生。医生告诉他，医院都实行"打包"收费，

胃镜检查的收费项目都是固定的。董先生因此认为自己并没有享受到麻醉的服务，医院涉嫌违规收费。

现在，因为医院管理、服务还没跟上，不能完全方便患者就医。正是因为市民处于医疗信息的"弱势"位置，对于自己疾病的无知而产生的恐惧让他们很信任、依赖医院，但又怕医护人员不负责任，所以才会产生怀疑。"在托熟人看病的背后其实隐藏着广大市民看病时的精神需求得不到满足。"正是因为求医时没有安全感，精神需要如尊重、理解、同情、安慰等得不到，所以他们希望找个熟人，现在不少医院推出了导诊、首诊负责制、投诉待岗制，都是因为患者存在疑虑心理而制定的规则。

二、病人的期待心理

病人的期待心理乃是指向未来的美好想象的追求。人生病之后，不但躯体发生了变化，心理上也经受着折磨。因此，不论急性或慢性病病人都希望获得同情和支持，得到认真的治疗和护理，急盼早日康复。这种期待心理促使病人四处求药，八方投医。他们寄托于医术高超的医生，寄托于护理工作的创新，寄托于新方、妙药的发明，幻想着医疗奇迹的出现。那些期望水准较高的病人，往往把家属的安慰和医生、护士的鼓励视为病情减轻，甚至是即将痊愈的征兆；当病情加重时，又期待着高峰过后即将出现好转；当已进入危险期，也期待着有起死回生、转危为安的可能。

所谓期待心理，是指一种缺乏的感觉与求得满足的愿望，就是说，期待是病人自身对健康的不足之感与渴求健康之愿的统一，两者缺一都不能称为期待。而期待也是一种心理需要。需要的满足与否决定了病人康复的程度，同时，需要具有无限性、周期性和动力

性，需要的这种特点也是推动病人康复的重要精神动力。在医疗实践中又可以通过什么方法来发掘病人的期待动力，以促进他们更好地配合治疗并取得良好的治疗效果。我们不妨看一下心理学中的著名效应——"皮格马利翁效应"。皮格马利翁是古希腊神话中的塞浦路斯国王，他在雕一座少女塑像时对她产生了爱情。最后他的期望竟使少女变成真人，成了他的伴侣。据此，美国心理学家罗森塔尔曾做过一个著名实验。他在一所学校用随机抽样的方式随意抽取样本，组成一个实验班和一个对比班。他对实验班学生各方面的条件进行充分肯定，对他们赋予殷切的期望，而对对比班学生不作任何鼓励。在实验终结测试中，实验班的学生的测试结果远远高于对比班。此所谓"罗森塔尔效应"，亦称"期待效应"。同理，把这种"期待效应"应用于医疗实践之中，医生的"期待效应"对病人的康复将会产生奇迹般的影响，也是病人康复的不可缺少的重要的精神力量。

　　疾病状态下的病人就像一个学步的孩子，需要医生、护士精心的呵护和生理及心理的广泛治疗与支持。在医疗实施过程中，病人特别关注与医务人员的语言及非语言的交流。我们常常看见医生、护士的一个微笑、一句温暖的问候、一个鼓舞的眼神、一个爱抚的动作会产生奇迹般的效果：使烦躁不安的病人安静、使疼痛中的病人减轻疼痛、使抑郁的病人感到温暖、使绝望中的病人看见一丝曙光。这是因为病人感受到了来自医务人员的关注与期待。它是一种无形的精神力量，是疾病康复过程中任何药物无法取代的。启动了病人潜在的"期待效应"，对病人的康复将会产生奇迹般的影响，是对健康和生存的期望不可缺少的重要的精神力量。现代医学愈来愈重视心理期待是病人康复的原始动力所起的作用。患者期望得到医务人员的重视和尊重，渴求以真诚友好的态度对待自己，有较多

的时间与其交流，并在精神上给予支持。站在病人的需求角度给予人文关怀。

"当我到病房时看到护士面带微笑友好地称呼我，不厌其烦地向我介绍病区环境时，我那颗紧张不安的心稍微平静下来。医生、护士的一个表情我都不断地揣摩。我非常希望医务人员能耐心地倾听我的感受。他们教导我一些分散注意力的方法，我觉得还是比较有用的。当我得知自己被怀疑患癌症时，我的心凉了半截，现代医学对癌症还没有好的办法，看来只能等待死亡了，但通过与医生、护士充满关爱的沟通，让我渐渐地理解了生命的意义，如果真的诊断是癌症，我也能比较平静地接受。"

病人所期望的理想护士形象是性格温柔、情绪稳定、善于忍耐、技术精良、工作负责、始终把服务态度放在第一位。病人对医疗的期望值过高，往往失望也越大，一旦医护人员的诊治方法与其主观愿望不符时，便会产生挫折感。例如，有的门诊病人将医护人员开的处方撕掉，将药物搁置不服用，甚至扔掉药物；有的住院病人拒服入院前已服过的药物。他们对医护人员的态度和医疗技术水平和能力有着强烈的期待，希望医护人员关心他们，认真负责，并有能力治好他们的疾病。对此类病人，医护人员应该做好说服解释工作。一方面降低病人过高的期望值，另一方面让病人接受治疗须循序渐进的事实，使病人明确治疗需要一个过程，不能急于求成。

三、病人的恐惧紧张心理

当病人到医院的那一刻起，就意味着要查出某一种疾病，当病理报告判定是癌症或濒临死亡的疾病，对病人来说如晴天霹雳，

一时难以接受，有的甚至昏迷过去，患者因病来到医院，有些检查和治疗，如剖腹探查、骨髓穿刺、碘油造影、胃镜检查、膀胱镜检查、放射治疗、截肢、摘除器官或切除病理组织等，确实给病人带来疼痛、不适和痛苦。对神秘的手术、治疗中的疼痛、不适也会产生恐惧的心理。恐惧也是病人常见的心理反应之一。表现为害怕、受惊的感觉，有回避、哭泣、颤抖、警惕、易激动等行为。生理方面可出现血压升高、心悸、呼吸加快、尿急、尿频、厌食等症状。恐惧与焦虑的区别在于恐惧是有比较具体的危险或威胁，威胁不存在时，恐惧也就消失。

　　许多患者一听到"手术"这个词，便开始紧张、恐惧，甚至会焦虑不安。这种心理对要做手术的患者是很不利的。高血压的病人可能会导致血压升高，心脏病病人可能会诱发心绞痛的发生。不但如此，还可能使机体抵抗力下降，机体耐受力降低，使术中应激能力下降，对手术造成一定的危险性，并且不利于术后的康复，导致并发症的发生。病人患病后，往往有一种肉体上的痛苦和心理上的不安，而且手术对病人来讲常是万不得已的，以致手术前患者产生极大的精神压力，出现焦虑、恐惧心理。老年病人性情较怪癖、固执、易怒，不易合作，同时又害怕孤独，希望有人探视，有人真正关心他们，为他们解除寂寞。另外，手术是一种强烈的心理刺激，因此恐惧和焦虑是术前病人最普遍的心理状态，病人在局部麻醉下接受手术，除了承受某些局部的疼痛外，更重要的是体验一系列复杂的情绪变

化，如忧虑、恐惧、紧张、烦躁、疼痛等。手术病人尤其是首次手术病人，一般对麻醉也有强烈的恐惧心理，一是担心手术失败，担心让实习医生在自己身上"练刀子"。二是担心麻醉后一睡不醒，对生命安全的担忧。特别是在手术前晚与送入手术房间的时刻，应激反应最为强烈，单纯术前药并不能有效抑制病人入室时的心理应激反应，这可能与术前药并不使病人意识消失，入室后恐惧心理油然而生，交感-肾上腺髓质系统兴奋不能避免或减轻。因为心理应激反应除与外界环境变化有关外，还取决于人对环境变化和生活条件改变的认知与接受能力。假如病人对将要发生的事情有心理准备，则心理应激反应可能大大减轻，甚或完全不发生。术前访视工作，使病人对麻醉手术已有所了解，对麻醉医师已产生信任，心理应激反应得到一定的阻抑，再加适量术前药，入室时的心理应激反应得到有效控制。病人希望在术中能避免或减轻疼痛，并且希望亲属能给予同情、理解、关心和支持，医护人员能尽心尽力地精心照顾和给予帮助。

门诊手术均在清醒状态下进行，患者多较紧张，个别病人往往可出现晕厥现象，以致术后酿成严重后果。病人可以体验到手术的全过程，尽管在术前要注射一些镇静药，但大脑在应急状态下仍然十分清醒，手术室器械的声响、医务人员的言行都会给患者产生影响。

一个星期前，张小姐因手部肿物，在医院手术治疗，由于是第一次上手术台，她当时的心情非常紧张。躺在手术床上，医生开始为张小姐消毒，然后注射局部麻醉。由于是局部麻醉，所以张小姐的大脑一直保持清醒，对当时的情形记得很清楚。她回忆道，手术进行了大约15分钟后，手术室里突然响起了手机电话铃，"当时听

到手机铃声我觉得很奇怪：怎么会有人把手机带进手术室呢？"可接下来的事情更是把张小姐吓了一跳，一个护士竟然将电话放在医生耳边，医生就这样边讲电话，边为我做手术。

张小姐说："医生这一通电话大约持续了5分钟，我躺在手术床上全身发抖，被吓出了一身冷汗，病号服都湿了。"

可更让张小姐没料到的是，到了缝针的时候，医生竟然叫护士打通电话，再次边给张小姐缝针边讲了起来。在短短半小时的手术时间里，医生打了两次电话。虽然从内容上判断这位医生是在讲公事，并且好像是一个科研项目，但张小姐仍然十分不解，她说："医生在这种情形下手术，能保证不出事吗？病人能不捏一把汗吗？"

医务人员的言行举止及医疗环境对其的影响，如医生对病人的心理支持不足或医生轻率的言行举止造成病人的误解，而导致病人对医生缺乏信任感以及陌生的医疗环境等易使病人产生不良的心理反应。医务人员的行为，直接影响病人的心理感受，对违反手术室规定的行为要坚决制止。手术前，医师要与病人多沟通，让他们了解更多的关于他本人这种疾病的知识，以达到很好地配合医师手术的效果。即将面临手术的病人，病人术前对手术了解不足，缺乏医学知识，把手术、麻醉想象得很神秘，乱猜想，强烈的求知欲望的获得促使他们如何渡过手术关的信息资源显得迫切需要，术前和术中对

病人的心理干预是医师必须熟悉的课题。

曾经体验过疼痛的患者，对疼痛会有十分强烈的恐惧感，尤其是小儿对疼痛害怕，哭闹就是一种对疼痛的心理反应，一则是通过哭泣来释放自己的压抑和恐惧心理；另外是通过反抗，不与医务人员配合，就可能不会有疼痛的体验。当然，成年和老年病人也畏惧疼痛，他们的情感释放只是另外一种方式罢了，有的表现为缄默无语或语无伦次，有的全身寒战，直冒冷汗。这时家属和医务人员的安慰会给患者舒解心理压力。在治疗中给予语言安慰，辅以镇痛和镇静药物的应用，有的产妇在分娩时有丈夫的陪伴，可解除产妇的紧张，使疼痛减轻。有的医院在手术室内播放音量适中的轻音乐，可缓解病人在等待手术期间的陌生、紧张、恐惧和焦虑感。对人体能够产生镇静、降压、安定、调整情绪等不同效能，既有利于麻醉诱导，又能带给病人人性化的关怀，安抚医患情绪，使麻醉和手术顺利进行。

手术后的病人心理问题集中表现在伤口疼痛、对预后的担忧、以及疾病的最终结果，这段时间更需要家人和医务人员的照顾和安慰，因为疼痛心理和生理上产生了一系列变化（如失眠、做噩梦、厌食、脾气暴躁等症状），有的还可产生孤独、抑郁的心情，如果手术病人清醒后医务人员及时向他们报告手术成功的消息，对病人是莫大的安慰和鼓舞，对改善病人的心理有重大的影响。

一项调查表明，首次入住肿瘤科的患者其心理除具有一般依赖性增加、自尊心增强、主观感觉异常、情绪易波动、急切盼望得知手术后病理报告外，其突出的心理特征为恐惧。患者平时身体健康，由于体检或身体突然不适来医院就诊被收入院治疗，毫无思想准备，看见入住"肿瘤科"便忧心忡忡，望而却步，感到自己得了不治之症，突然丧失了生活的勇气，加之周围人的紧张和过分关

心，加重了其心理负担。女性乳腺肿瘤患者在手术前后，常出现自身脏器的损失感，担心手术失去女性特征，减少了吸引力，致使夫妻感情破裂，感到精神压力很大，加之突然的环境改变导致患者的不适应感增强。另外，患者对疾病的治疗缺乏了解，害怕手术等更加重了患者的恐惧，由此产生一系列的心理反应。患者有不同程度的猜疑心理，在疾病确诊前，既想了解自己的病情和预后，又害怕知道真相，而对医务人员和亲属的言行、表情特别敏感，怀疑对自己不讲真实病情，怀疑自己得了不治之症。患者同时存在焦虑不安的心理，患者感觉极度紧张、恐惧伴有难以忍受的不适感，有的表现为严重自卑。他们害怕因患病失去职业、地位，减少或失去经济来源，由当初恐惧或侥幸转为自怜和怨恨，愁闷不已，情绪极度消沉，怨恨世界对自己的不公平。有一定职位的人表现更为强烈。癌症晚期的病人，肿瘤侵犯神经有难以忍受的疼痛或广泛转移呈恶液质，患者极度痛苦，而产生绝望心理。表现为焦虑不安、易激动、暴躁、孤独消沉，丧失治疗的信心或拒绝治疗，甚至产生轻生的念头。

要消除病人的恐惧心理，不但需要医务人员的配合，还需要家属一起参与，以更好地"读懂"病人的真正需求。

我有个朋友是一个非常独立、自信的女性。她妈妈患了癌症，由于癌痛使妈妈的心情非常不好，情绪低落，所有的注意力都放在疾病上，并将病痛发泄到丈夫身上。女儿采取的方法非常另类：她很少询问母亲的病情，她总是打电话寻求母亲的帮助，比如事业不顺、老板误解，让妈妈帮她出主意？过几天，又撒谎说男朋友花心，她伤心极了。她在电话里哭哭啼啼，妈妈一听女儿这么"可怜"，心急如焚，天天把心思放在女儿身上，本来以为女儿大了，

自己撒手走了也没有什么担心的了，可现在女儿不开心，做妈妈的怎能袖手旁观呢？女儿在电话里"作秀"，希望妈妈去她所在的城市帮助她。这招非常灵，妈妈天天惦记女儿的事业、爱情，因此转移了病痛的注意力。

在这个例子中，让生病的母亲觉得自己仍然是孩子的主心骨，她倒下了，孩子的事业、生活会一塌糊涂，这种精神力量会支撑她，给予她战胜疾病的勇气，从而消除对肿瘤的害怕心理。

四、病人的保密和回避心理

病人若得知自己患了重病时，往往非常惊慌、恐惧、忧虑，对人生悲观失望，对治疗前景更不抱任何希望。病人家属要求对病人的病情采取保密，是因为担心病人受不了，避免病人对治疗失去信心，精神崩溃而加快病情的恶化。除此以外，对于本身有高血压、心脏病的病人，采取保密可以避免病人因情绪的大幅度波动，引起心肌梗死和急性脑出血的发生。但在经过一段时间的绝望之后，就会变得冷静，此时，若能策略地将部分病情告诉病人，详细向病人介绍国内外治疗该病的新信息、新技术；又向病人介绍一些能看见的真实病例，解除病人的思想顾虑，鼓励病人奋起拼搏，往往可以收到良好的效果。临床事例说明，应该适当地告诉病人部分病情，以解除病人不必要的顾虑。随着治疗的进展，大部分病人的病情会有转机，当出现良好转机的时候，应抓住时机，向病人逐步讲述疾病的性质、治疗方案、治疗效果、预后情况及康复方法等。经过医护人员和家属积极的思想开导，病人逐渐了解了自己的病情，增强了战胜疾病的信心，大部分患者会积极地按照医护人员制定的方案进行治疗，并取得较好的疗效。

实行保密性医疗的病人，绝大部分都表现为怀疑、猜测，随着病情的加重和恶化，其对现行医疗措施感到不满、失望，甚至把上述情绪转移到周围的医护人员和家属身上，进而发展为不合作甚至拒绝治疗。因为保密而失去开诚布公的交流，影响护患建立信任关系。病人往往猜忌，不配合，这样会严重影响治疗效果。

李大爷今年七十多岁，这次因为咳嗽、胸闷去医院检查发现患肺癌已到晚期。家属要求院方对患者绝对保密，所以李大爷一直以为自己只是肺部感染。随着病情的渐渐加重，李大爷开始怀疑并抱怨医生医术不高，又花去了大把的钱，而李大爷的家属仍坚持对他隐瞒实情。不长时间后，李大爷带着失望和疑惑独自回到了乡下。

其实，对癌症患者隐瞒实情，会严重妨碍医患之间、家属和病人之间的深入交流，不利于手术、放疗、化疗等特殊治疗的实施，不能充分发挥病人的主观能动性，不能令病人很好地配合治疗和护理，不利于病人充分利用有限的生存期，安排好工作和生活，提高生活质量。凭多数医师的经验，只有告诉患者的实情，才有利于患者积极配合治疗。

性滥者一旦感染上性疾病，出现外阴部疼痛、剧痒、异物增生、白带增多、生殖器红肿等一系列症状，担心自己会受到社会道德舆论的谴责及公众的歧视，甚至身败名裂，担心家庭会因此破裂。病人往往求治心切，多方投医，迫切希望能有一个保密的治疗环境，以防性滥行为败露。艾滋病患者为了不受社会的歧视，在就诊时也要求保密。

青年中的未婚先孕和患有难以启齿的疾病，在就诊时隐瞒病史，给医师的诊断带来一定的困难。

20岁的姑娘在某年秋天由她父母带到门诊，说是孩子去北戴河旅游，受凉后高热已1周多。初步检查，除一般发热外，皮肤有散在瘀斑，肢端还有几个坏疽形成的黑斑，即诊断为"败血症"收入住院。我作为护士长同医师们一起进行了查房，查房时发现患者阴毛整齐，长4～5mm，末端扎手。问其原因，据称因下身局部瘙痒，自己用剪刀剪掉的。根据病史来看，医生们不知如何诊断。这时，站在一边的她妈把我拉到一边，说是女儿确系未婚先孕，于2周前在一个非正规医院做水囊引产，导致严重的产道感染，前述病史纯属伪造。我把这个消息告诉了主任，这时病人情况已日益加重，出现重度偏瘫及双眼全盲。由于及时查出了厌氧菌，给其做了针对性强化治疗，其才得以治愈，未留下任何后遗症。

病人羞于说出他们的病史，有他们的担心，如果症状、体征与病史不相符，医生在这类事情上和刑侦人员有一个重要的区别，就是不追寻责任者。无论是病人瞒住亲属，还是病人和亲属一道欺骗医生，对医护人员来说都不是什么原则问题，没有深究的必要，因为需要医务人员搞清的是病情而不是"案情"。

有心理疾病的病人，绝对要求医护人员保密。做过美容整形手术的女士一般也要保持着她们秘密，她们的缺陷弥补不愿让公众知道，很多名演员静悄悄地跑到国外做整形手术，毕竟整形手术是后天的弥补，是一种负面效应，她们希望自己以最靓丽的容貌出现在众人面前。特别是女性做乳房的美容整形手术，更不愿意让人知道，乳房是女性的标志，让人知道了，好像会给人有一种先天不足的感觉。如果在大街上遇到了为她整形的医护人员，她会有意躲避或装作不认识，这是病人一种正常的心理，因为她

要维护自己的尊严。

五、病人的求助和依赖心理

大多数病人对医生都多少有些依赖心理，尤其是人格不太健康的人，而医师往往自觉或不自觉地扮演了父母亲的角色。病人由于疾病自控能力下降：当人患病后就会受到社会的关注，并被人们当作弱者加以保护，给予同情和帮助。他作为病人的角色不得不求助和依赖医护人员。但病人毕竟是人，需要得到医护人员的尊重和理解，而不是被当成一个"床号"或"病例"。病人的依赖心理表现为对自己日常行为生活自理的自信心不足，事事依赖别人去做，行为变得被动顺从；情感脆弱；一向独立、意志坚强的人也变得犹豫不决；一向自负好胜的人变得畏缩不前等。出现软弱依赖、情绪多变、意志力减弱和自我调节能力、适应能力、控制能力下降等；严重依赖者生理方面可出现血压升高、心悸、呼吸加快、尿急、尿频、厌食等症状。

有些病人不能对自己的决定和行动予以合理的调节，表现盲从、被动或缺乏主见；有些病人则缺乏坚毅性，稍遇困难便动摇、妥协、失去治疗的信心；还有些病人变得缺乏自制力，感情用事。配合医护人员医治疾病，力求达到复原的目标，这是对病人意志的一个考验。由于疾病使自理能力下降，加之渴望得到周围人的帮助与关心，病人产生依赖心理与行为，这对于病人接受和顺应病人角色是有益

的，也是正常的心理反应。出现依赖心理的病人，是为了能够减少病痛的折磨和尽快痊愈，希望有积极寻求他人帮助的强烈愿望。病人的严重被动依赖心理对疾病是不利的，姑息迁就病人的依赖心理难以培养病人与疾病作斗争的坚强信念。然而，如果病人变得过度依赖，则可能是意志变化的一种表现，应当加以干预。医护人员应尽量发挥病人在疾病过程中的积极主动性，严重依赖者应采用必要的心理治疗方法。

自我的退化状态表现为过分要求照顾和依赖他人，病人患病后有时会出现行为退化的表现，其行为表现与年龄和社会身份不相符。此时的突出表现就是孩子似的行为，其主要特征有以下几点。①高度的自我中心：把一切事物和有关的人都看成是为他而存在的。进食要求首先照顾他，要求适合他的口味，要求别人陪伴他，替他料理一切生活琐事。与这种自我中心平行的是情绪易激惹，要求增多。②兴趣狭窄：病人对环境和他人的兴趣减弱，只对与他自己有关的事情感兴趣。③依赖别人：病人像孩子依赖大人一样依赖别人的照顾，即使自己能做的事情也不愿做，等待别人来服侍他。他的情绪不稳，有时反复无常。思考时部分地丧失逻辑性与现实性，以致产生许多不合理的恐惧和幻想。④对自身状况的全神贯注：病人总是想着自己的身体情况，对身体功能的轻微变化也特别敏感，对自己的食物、大便以及睡眠非常关心。病人过分依赖别人帮助和照料，以自我为中心，认为别人照顾自己是天经地义的，缺乏自立自强的信念，向周围的人提出各种无限制的要求，不愿意通过康复治疗来达到个人生活自理或减少对别人的依赖。

慢性病患者常会产生一种依赖心理，心理学家称之为病人角色。虽然病情已基本痊愈，但他们通常认为自己还需要继续治疗，仍需别人的照顾。这一心理在患病初期对病人康复是有好处的，它

有助于病人遵从医嘱，配合治疗。但慢性病患者也很容易由此产生依赖心理，给康复造成障碍。因此，对慢性病患者的关怀要适度，以免产生负面影响。

我是张大爷的责任护士，他因偏瘫进行康复治疗在我科住院6个多月了，已经可以借助拐杖步行。有几次他正在家属的陪同下练习行走时，当见到我后，他便顺着拐杖溜到地上，不断地叫喊着我，他的眼神像儿童一样，期盼着我过来帮助他，我总是过去推他一把，他要说很多感谢的话和问一些与疾病毫不相干的问题。我觉得这老头真有点怪怪的。有一次他看到了我，又倒在地上，我因有急事匆匆离开了，从此以后他不再答理我，并说了我很多不好的话，不久，他就出院了。

这类病人对医护人员有一种特殊的依赖心理，他倒地的目的是要护理他的人过分地注重他。还有些类似的病人，对许多事情都需要问医务人员或周围的人，并要求家人和周围的人给予关心，这种情况属于康复过程中的心理行为问题或者抱怨医生甚至有公开的敌视心理。他们似乎缺乏独立自主精神，自信和自尊受到了损害，甚至丧失了生活的勇气，自卑而沮丧。病人情感脆弱，容易生气和不满，也容易伤感。或者病人自暴自弃，拒绝与医生合作，不肯服药、打针，甚至发脾气、摔东西、不吃饭，病人似乎变得像小孩一样，甚至像幼儿一样需要医生护士时刻不离地给予哄劝和安抚。如有的病人疾病并不严重（至少不危及生命），或者病情已有好转，而病人心理的困难却不见改进，医生对问题的性质就会看得日益清楚："不是狭义的医疗问题"，同时却感到很难对病人有所帮助。

还有一类病人是被动依赖，他是一种顺从而娇嗔的心理状

态。一个健康人一旦生了病，自然就会受到家人和周围朋友的关心照顾，即使往常在家中或单位地位不高的成员，现在也突然升为被人关照的中心。同时，通过自我暗示，病人自己也变得软绵绵的不像以往那样生气勃勃了。这时，病人一般变得被动、顺从、娇嗔依赖，情感变得脆弱甚至带点幼稚的色彩。只要亲人在场，本来可以自己干的事也让别人做，本来能吃下去的东西几经劝说也吃不下；一向意志独立性很强的人变得没有主见，一向自负好胜的人变得没有信心。即使做惯了领导工作和处于支配地位的人，现在对医务人员的嘱咐也百依百顺。这时他们的爱和所属感增加，希望得到更多亲友的探望，希望得到更多的关心和温暖；否则就会感到孤独、自怜。

还有的病人患病后人格发生变化，一般认为，人格具有稳定性的特点，然而"稳定"是相对的，在某些条件下（如患病），一个人的人格也可发生变化。例如，一些人患病后变得过分依赖或易激惹，可以说这些病人的人格变得较少独立性、较多依赖性或易感情用事、性情不稳定。另一些病人提出过分的要求或要求过多，明知无用也要求医护人员或家属去做某些事以寻求心理安慰。这些可以说他们的意志缺乏自制力，不善于抑制同自己的治疗目标相违背的愿望、动机与行为，也可以说他们的人格变得以自我中心、放纵自己。

六、病人的焦虑和狂躁心理

任何人在一生当中都难免因故焦虑。病人患病，当然更避免不了焦虑情绪。焦虑乃是一个人感受到威胁而产生的恐惧和忧郁的感受。这种威胁主要分两大类：一是躯体的完整性受到威胁，一是个性受到威胁。对病人生理及心理上的威胁往往是统一的，而且会一

直持续下去，直到病人在生理与心理再度达到安全稳定为止。

引起病人焦虑的因素很多。例如，疾病未确诊和预后不明确，可导致与疾病无关的焦虑。这时，如果医生不及时向病人讲清楚，就会出现夸大病情严重性的倾向。正如Fletcher讲的："无可奉告，并非好事，它会诱发病人的恐惧。"某些病人对带有机体威胁性的检查和治疗，对诸如癌症等预后不良的疾病均可引起强烈的焦虑反应。引起焦虑的因素有下几种：①对疾病的病因、转归、预后不明确或是过分担忧。病人希望对疾病做深入的调查，但又担心会出现可怕的结果，他们反复询问病情，对诊断半信半疑，忧心忡忡，因而产生焦虑。②对某些对机体有威胁性的特殊检查不理解或不接受。病人对将要发生在自己身上的检查程序茫然不知，特别是不了解某项检查的必要性、可靠性和安全性，常引起强烈的焦虑反应。③手术所致焦虑。大多数病人对手术有顾虑和害怕，特别是越接近手术日期，病人的心理负担越重，焦虑和恐惧越明显，甚至坐卧不安，食不知味，夜不入眠。④医院环境的不良刺激，易使病人心情不佳，情绪低落。例如，看到危重病人或是听到病友间的介绍，特别是看到为抢救危重病人来回奔忙的医护人员，产生恐惧和焦虑，好像自己也面临生命威胁。⑤临床上许多躯体疾病也可使病人出现焦虑症状，如甲状腺疾病、心脏疾病、更年期综合征、脑血管病、长期应用激素、手术前应激等。如果焦虑症状长期得不到控制，将成为许多躯体疾病包括中枢神经系统疾病的重要危险因素，如糖尿

病、高血压、冠心病和脑血管意外等。⑥特质性焦虑，与心理素质有关。一定程度的焦虑反应可以调动机体的心理防御机制，有利于摆脱困境。但是长期过度的焦虑会导致心理上不平衡，妨碍疾病的治疗和康复。

病人焦虑可进一步分为3类。　①期待性焦虑：感到即将发生，但又未能确定的重大事件时的不安反应。如病人感到自己患病，但又尚未明确诊断，对自己患了什么病、病的性质和程度、预后情况不了解时的情境。初入院的病人对医院情况不熟悉，并期待医护人员尽快给予合理的治疗等。上述病人常容易发生期待性焦虑反应。②分离性焦虑：病人住院不得不与自己的配偶、子女、父母、家庭、同事以及熟悉的环境分离，暂时离开了维持心理平衡和生活需要的环境和条件，便会产生分离感，同时伴随情绪反应，特别是依赖性较强的老年人和儿童则更加明显。③阉割性焦虑：是一种自我完整性的破坏和威胁时所产生的心理反应。特别是需要手术的病人，最容易产生这类焦虑反应。

我有近1年的甲状腺功能亢进症病史了，现在正在服药中，并且病情也得到了有效控制。但是在不久前，我发现自己有莫名的焦虑。其实根本没有什么事情能让我如此不安，就是在日常生活中常感到很焦虑，莫名的害怕，好像老担心有什么不好的事情要发生，害怕电话铃响起，害怕走进人群中，害怕和人打交道。这种状态甚至影响了我的工作，上次出差途中莫名其妙的就因为费用问题担心得不得了。

病人生了病，是桩不愉快的情绪刺激，容易形成不良的心境。心境不佳，就容易出现焦虑、激怒或消沉。所以，有的病人动不动

就生气、发脾气，甚至变得任性起来。病人的这种情绪反应，男性多表现为为一点小事吵吵嚷嚷，女性多表现为抑郁哭泣。尤其当遇到病情有变化或做特殊检查，或准备手术时，情绪更易激惹，以致焦虑、恐惧、睡不好觉，吃不下饭。也有的把内心烦躁转化为外部行为，如有的突然梳洗打扮，有的理发刮脸，有的挥笔大量写信，有的狼吞虎咽地吃起东西来，也有的长时间向窗外眺望，还有的蒙头大睡等。有的焦躁不安、动辄发怒，责怪家人，埋怨医护人员，常因一些小事与家人或他人发生冲突。反复冲突的结果，在住院期间和病人、陪护人员吵架，有的还与医护人员争吵，使人际关节恶化。人际关系中的矛盾，又反过来影响病人的情绪，使之更觉得人们对不起自己。这类病人心理改变的关键还是对疾病的好转缺乏信心，从而产生焦躁情绪。

七、病人的抑郁和孤独心理

抑郁是一种消极的情绪反应，患者最突出的症状是持久的情绪低落，表现为表情阴郁、无精打采、困倦、易流泪和哭泣。患者常用"郁郁寡欢""凄凉""沉闷""空虚""孤独"之类的词来描述自己的心情。患者经常感到心情压抑、郁闷，常因小事大发脾气。在很长一段时期内，多数时间情绪是低落。

产生抑郁的原因包括：①抑郁多见于重危病人或有严重丧失的病人（如器官摘除、截肢或预后不良的病人）。②病情加重时常会产生忧郁。③易感素质者更易产生忧郁。这些人常性格内向，易悲观，将生活看得灰暗，总认为事情的将来会比现在更糟，缺乏自信，表现为孤独。④病理生理因素。如分娩或绝经期的激素变化，某些疾病后感受性的增强（如流行性感冒、慢性疼痛等），均可使患者发生忧郁。⑤有些疾病目前没有好的治疗方法，虽经多种方法

治疗，但一直疗效不佳，将急性病拖成慢性病。病人长期经受疾病折磨，非常痛苦，渐渐对治疗丧失信心，回避或拒绝治疗，任病情继续发展。这种情况并不少见。任何疾病的患者都可能出现抑郁心理，但并非都是有害的。患病过程中，抑郁可使病人重新分配能量，具有保护意义。但在恢复期，对病人的康复是不利的，这时医护人员要充满同情心，以高度负责的服务态度温暖病人的心，努力使病人改变想法，引导和鼓励病人做些力所能及的活动，培养其兴趣，树立信心，使其看到希望，消除负性情绪反应。这是一种无能为力、无可奈何、悲愤自怜的情绪状态。这种情绪状态往往发生在患有预后不良或面临生命危险的病人身上。它是由于心理应激的失控，自我价值感的丧失，自信心的降低而造成的，是一种消极的心理，塞利格曼（Seligman）认为，当一个人认为他对情境没有控制力，并因此无力改变它的时候，就会产生失助感。

　　抑郁主要出现在住院时间较长、缺少亲人陪护的病人。这类病人多性格内向，不善交往，很少言语，其他病人亦不愿同其交往，加之很少有人前来探视，病人感到非常孤独，十分寂寞，表现为无所事事、情绪低沉、常常卧床等。这时建立与病友进行感情交流的渠道是消除孤独、寂寞的最好方法。这类病人虽表面沉寂，但内心情感丰富，家人和医务人员要主动与病人接触，交流思想，首先成为病人交往的对象，然后帮助病人与其他病友建立交流的通道，还可引导病人参加一些切实可行的活动，如读书、下棋、打太极拳等。

　　现在我国已步入老年社会，老年人体弱多病需要照料、护理，而更多的老年人由于子女忙碌无暇顾及，存在着"有话无人说，有结无人解"的孤独心理，导致老年性抑郁病人大量增加。一个人因生病而离开了家庭和（或）工作单位，住院期间失去了同亲人及朋

友的交往，周围接触的都是陌生人。医生只在每天一次的查房时和病人说几句话，护士定时打针送药，又极少言谈。有的老年患者的听力下降，说话吃力，失去了同子女及亲人之间通过语言的感情交流，常有孤独感、寂寞感，感到自己被别人遗弃了，自己成了家庭及社会的累赘。如果这种孤独感得不到及时的纠正，常会越陷越深，形成沉重的心理压力，久而久之，对他们疾病的治疗及预后是十分不利的。治疗环境（如静谧的病房），也能让病人感到陌生、恐怖或孤独。

艾滋病、癌症等患者在发病前都遇到过程度不同的生活变故，重要情感的丧失使他们长期处于悲哀和孤独之中，当这种悲哀和孤独达到不可控制的程度时，他们就会处于一种失控状态，开始封闭自己，不愿与他人交谈，他们往往会脱离正常生活，并且失却了应有的社会地位和作用，甚至游离于社会之外。

八、儿童患者的心理

儿童患病后，轻者引起不良的心理反应，重者可阻碍儿童正常的心身发育。因此，医师要对儿童的心理特征和生病后的心理反应有充分的认识，采取相应的措施，减轻或消除儿童患者的心理反应，才有可能使患儿获得治疗上的配合，使其迅速康复。

儿童由于生病，需进行治疗，干扰了儿童的日常活动，也影响了心身发展的顺利完成，从而产生一定的心理反应。许多研究结果表明，大多数儿

童在就医过程中有明显的消极心理反应，而且因儿童的年龄、疾病、人格等因素的差异，其心理反应的强度和形式又有所不同。一般而言，6个月至4周岁幼儿对住院诊治的心理反应最为强烈，1岁半时反应达到最高峰，以后缓慢减弱。4岁以上的儿童患者已开始对生病的概念有所了解，并能意识到住院诊治不会与父母分离太久，因此心理反应比年幼儿童弱，如既往有过住院痛苦体验或入院前父母未解释住院原因，也可能产生较强的心理反应。学龄儿童一般可以陈述自己的主诉，在病房可以主动交朋友，常常对医护工作比较合作。但对疾病的担忧，对学习成绩落后的顾虑，也时常困扰着学龄儿童。此外，住院患儿比门诊患儿的心理反应强烈，故应尽可能地避免住院治疗，采用门诊治疗的形式。儿童患者常常表现如下几种典型的心理反应。①分离性焦虑：儿童从6个月起，开始建立起一种"母子联结"的关系，在这种以母爱为中心的关系上保持着对周围环境的安全感和信任感。一旦孩子离开妈妈，大都恐惧不安，经常哭闹、拒食及不服药，而母亲与孩子一起时，这些反应很快消失。②恐惧不安：入院或进行某项诊疗措施前，未详细地向孩子解释其理由或孩子曾经有过一些痛苦的诊疗经历，都会使孩子入院后误认为被父母抛弃或惩罚，患儿也会对医护人员的白色工作服及各种医疗措施有一种生疏感，从而产生惶惑不安、恐惧感。医护人员严肃的面容，医院抢救的紧张气氛，患儿有过曾经被强迫进行某些诊疗措施经历如胃镜检查、打针、手术等，均会增强这种紧张感。

Melamed和Siegal曾对4～12岁癌症患儿术前心理反应进行过研究，该项研究将一批患儿随机分为实验组和对照组，实验组患儿在入院后观看一部录像片，内容为一手术患儿从入院、治疗到出

院的整个过程，以及该患儿怎样在医护人员的帮助下，逐渐地克服了恐惧感，顺利完成了治疗，不伴有消极的心理反应等情景。对照组患儿则不看此录像片，研究人员在手术前晚和出院后3周分别观测每位患儿的皮肤温度、自我焦虑报告、行为表现。结果发现实验组患儿的焦虑水平明显降低，合作性增强，说明患儿对有关诊治情况的了解程度与其心理反应有密切的关系。

　　儿童患者的恐惧不安有时表现为沉默、执拗、不合作；有的表现为哭吵不休、逃跑等。此时，若护士对患儿的态度不当，呵斥恐吓患儿，则更不易建立相互信任的关系，从而加重患儿的心理反应。①反抗：有的患儿抗拒住院治疗，趁人不备逃跑；有的患儿即使不逃跑，对医护人员也不理睬，或者故意喊叫，摔东西，拒绝接受各种诊疗措施；或者对前来探视的父母十分怨恨，面无表情，沉默抗拒，以此种不愉快情绪表示反抗。当前我国儿童大都是独生子女，一旦生病，父母过于紧张、焦虑，因而对患儿过分照看，在孩子面前夸大病情或对医护人员要求过高或加以指责，家长这种心态对患儿有一定影响，家长对护士的不满倾向可以转变为患儿对护士愤怒或抗拒，如拒绝护士喂药、打针等。②抑郁自卑：疾病久治不愈，长期疾病的折磨，会使患儿丧失治愈的自信心。年长患儿已能意识到严重疾病的后果，难免有所担忧。某些疾病会引起患儿外貌、体形的改变，产生难以见人的心理。因住院治病，患儿长期不能上学，其会担心影响学习成绩，从而加重忧虑，过去学习成绩一直优秀的儿童更易表现出这种心理反应。这些儿童在病房里有的表现为沉默寡言，唉声叹气；有的则不愿继续治疗，认为其病已不能治好，严重者出现拒食、厌世和自杀的观念；有的则怕自己外貌改变被同学、朋友看见，故拒绝别人探视；有的怕上学后成绩赶不

上，低估自己的能力，出现严重的自卑感。

九、老年患者的心理

一般把年龄大于65岁者称为老年人，老年是毕生发展过程中一个特殊的阶段，具有独特的心理和生理特点。随着医疗条件的改善，人均预期寿命的延长，老年人口迅速地增加。而老年人一般都有慢性和老化性疾病，其中25%的老年人患有多种较为严重的疾病。

尽管衰老是一种自然规律，但老年人一般都希望自己健康长寿，也不愿别人说自己衰老。因此，一旦生病，意味着对健康产生了重大威胁，故而易产生比较强烈的心理反应，而老年人对疾病的态度通常是宁愿被动地接受，而不愿主动寻求有效的治疗，这样更加重疾病的进展。老年人常见的心理问题有以下几种。①人格改变：较多的老年人表现为比较顽固，习惯按自己的观点看问题，守旧，不易接受新事物和他人意见，猜疑心较强。有的则过多的感慨、伤感，喜欢回忆往事，沉溺于对过去成功事例的追溯之中，通过这种顽固性以获得一定的心理平衡。②生活方式：老年人多已退休在家，子女大都离家独立生活，经常是家里仅剩老夫妻两人，这种生活环境和角色的变化构成了老年人孤独的主要原因。孤独寂寞、社会活动减少使老年人选择更多的不良生活方式，如吸烟、酗酒、缺乏运动等，不良的生活方式与心脑血管疾病、糖尿病等慢性疾病的发生和发展有着密切的关系。此外，老年人睡眠时间短，易醒，白天爱打瞌睡，这种睡眠习惯的改变要与失眠进行区别。③孤独感和无价值感：住院患者远离亲人，周围都是陌生人，与医护人员交谈的机会较少，有度日如年之感，很容易产生孤独寂寞感。特别是长期住院患者感到病房生活单调乏味，有的整夜难眠，烦躁不

安，有的干脆起来踱步。由于病房内病种形形色色，病情千变万化，更加重了患者的不安全感和孤独感。医护人员应关心理解患者孤单寂寞的心情，耐心安慰患者，尽量满足患者的心理需要，安排亲人探访或陪伴，组织病友间交谈，多与患者沟通等。老年人从忙碌的工作岗位上退下来之后生活重心发生了根本变化，与同事往来明显减少，若老伴去世，子女不在身边，又抱病在身，就会感到生活空虚，孤独寂寞，随着年龄的增长，视力、听力明显下降，对周围事物反应迟钝，有被抛弃感，内心易产生无价值感，导致自卑、抑郁等不良情绪。曾有位做骨髓移植的患者，本来住在大病室里，此时病情稳定，一般状态较好，活动自如。手术前对患者进行了无菌隔离，搬到小病室去住。不料，该患者感到孤单、害怕，有与世隔绝的感觉，变得失眠拒食，结果未待手术，就因极度衰竭而死亡。④心情抑郁、焦虑、恐惧心理：抑郁是一种闷闷不乐、忧愁压抑的消极情绪，它主要是由于丧失或预期丧失引起的。老年疾病具有年龄高、病程长、残疾率高的特点，造成对老年人健康的威胁，老年患者由于对自身疾病及治疗缺乏认识，对病情估计较为悲观，容易产生烦恼、焦虑、抑郁情绪，加上对治疗费用的担忧，疾病迁延不愈给家人造成的经济和精神负担所致的内疚，对生命的恐惧，都会产生一系列复杂的心理活动。⑤自尊心强：由于社会角色的改变，特别是一些老年人从领导角色进入患者角色，心理上很难接受，加上内心的孤独感和无价值

感使感情变得脆弱、敏感，易从行为上表现出自尊心过强，对自体功能过于关注，特别在意家人及医护人员对其的态度，稍有不如意就反应激烈，甚至暴跳如雷，不听解释。⑥情绪不稳定，行为改变：在老年人群中，情绪改变差异很大。许多人年事已高，对生活兴趣不减，内容丰富，心情舒畅，不为一般小事而烦恼，但也不乏一些思想贫乏、生活单调的老年患者易为小事所困扰，易在心理上产生老而无用之感。主要表现为愁眉不展、心事重重、沉默少语或多语、多疑等，还出现食欲减退、失眠等，对外界环境缺乏兴趣，刻板，常不愿改变过去的老习惯，不易适应新的环境。有的老年人却表现为童心复萌，如爱吃、贪玩、表现天真；有的喜欢追忆往事，留恋旧日的朋友，喜欢炫耀自己年轻时的自豪之事。个性较强的老人常自以为是，顺从性差，不配合治疗，心胸狭窄，好猜疑，妒忌，易激惹等。⑦消极、悲观：老年慢性病病程长，反复发作，疗效不明显，患者对疾病的发生、发展和预后均有不同程度的了解，往往对疾病的恢复缺乏信心，特别是一些农村老年患者因经济较困难，害怕拖累儿女，放弃治疗，有的甚至产生轻生的念头。⑧智力功能：主要表现为反应速度减慢，快速做出决定和解决问题的能力下降，容易健忘。如果伴有比较严重的慢性疾病或者因失去亲人而变得孤独，可加快智力功能的减退。有的老年人保持良好的生活规律，经常参加各种社会活动，进行脑力和体力锻炼，其智力功能可保持相当长的时期。

第 11 章

护士如何处理好各种关系

第一节　护患关系

一、护患关系的基本概念

护患关系是指在特定的条件下，护士与病人在医疗、护理互动过程中形成的一种职业性的人际关系。但不同于一般的人际关系，是帮助者与被帮助者之间的关系，护士通过执行护理程序帮助患者满足要求、达到康复。作为帮助者的护士是处于主导地位的，这就意味着护士的行为可能使双方关系健康发展，有利于病人恢复健康，但也有可能是消极的，使关系紧张，病人的病情更趋恶化。当病人因多种原因而无法满足基本需要时，护士就要运用自己的专业知识和技能为他们提供帮助。这在护患关系交往水平中称为技术型，表现在执行护理措施时护患交往行为的主动性与自主性方面。

根据护患双方自主性行为表现的程度，护患关系可以分为以下三种类型。

1.主动-被动型　又称纯护理型，是一种沿用已久的古老模式。在这一模式中，医护人员居主导地位，病人完全处于被动，一切听从医护人员的安排。就像ICU或新生儿科室那样，即患者不能或丧失了表达意愿和主动行为。他只能被动地接受护士的安排，不能选择，无从比较，所以护士在护理这样的患者时一定要提高责任心，为患者制订一个最好、最适合他的护理计划。

对于全依赖型的患者，护士应该时刻想到必须为患者做什么，怎么做才是最好的。因为有时对于这些无声的患者，人们会有某种习惯性的漠视，因为他们不会发表意见。

2.指导-合作型　又称指引型。在这一模式中，护理人员与患者同处于主动位置，但护理人员仍具有权威性，从患者的健康利益出发，提出决定性的意见，患者则尊重权威，遵循其嘱咐去执行。这种主观能动性的发挥是有条件的，只有在一定限度内才能发挥。落实各项护理措施需要患者的配合，如翻身、注射、灌肠、洗胃等。这种关系类型相对主动-被动型进了一步，但护士的权威仍是决定性。要强调的是护理人员在与这一型患者交往中一定要在取得患者的信任和合作的情况下，指导并协助患者。

如胰岛素依赖型糖尿病患者。一般来说，胰岛素注射频率为每天1～4次。这个病不要求患者必须住院治疗，在患者开始自己注射胰岛素之前，医生或护士只要教会患者如何使用胰岛素，可以自己在家或在学校或工作的地方按时注射就行了。

当然，如果是儿童糖尿病患者，其父母或其他监护人应当学会注射胰岛素的方法。医护人员指导并帮助患者学会自己注射胰岛素，并指导患者掌握注射剂量、规律饮食。患者配合并接受医护人员的帮助和指导，自己坚持，定时、定量注射，并结合饮食治疗、运动治疗，使血糖控制在要求的范围，以便更好地生活。

3.共同参与型　是指人际交往过程中，双方之间同处于平等的相互作用位置，即护理人员与病人均为主动，双方都有治疗疾病的共同愿望，互相支持共同配合。其特点是调动了患者的积极性。患者在治疗护理的过程中不仅主动配合，而且还主动参与，如诉说

病情、与护士共同制定护理目标、探讨护理措施、反映治疗和护理效果等。特别是在患者身体力行的情况下，自己主动完成一些力所能及、有益于健康的活动，如日常生活料理活动、个人卫生护理、整理床单位、留取大小便标本、康复锻炼、病情变化或疾病复发症状的自我监护、用药后不良反应的观察和效果评价等。共同参与型护患关系是目前"以患者为中心"的整体护理理念的较为理想的护患关系。这种关系在治疗和护理的过程中能充分发挥患者的主观能动性，能促进护患相互交流，使患者心理状况达到最佳水平；注重对患者的健康教育，通过教学互动过程，患者主动学习有关自我保健的知识与技能，参与自我护理活动，尽可能地发挥自我潜能，加快疾病的康复。强调参与并不是可以把一些由护士亲自执行的护理专业工作交给患者或患者家属来完成。例如，去病区药房取药、取检查报告单、打扫病室卫生、更换输液液体、拔静脉穿刺针、吸痰等，这些都是不恰当的。共同参与的目的在于调动患者的主动性，认识自身疾病，正确评估自身健康状况，树立战胜疾病的信心和提高患者的自我护理技能。

产后的新妈妈，自然分娩的一般在床上休息两三小时就可以下床活动、进食等，剖宫产后的一般要在床上平躺6～8小时，十几小时后基本上也可以下床活动了，像这样的产后妈妈继续待在医院主要是观察她的阴道流血情况，医护人员的主要任务是向她或者是她的家人介绍最新的、最科学的育婴知识。

现在的新妈妈自己都还是家中的小孩，虽然有十个月的孕期作为缓冲期，但一个软软的小生命抱在手上和怀在肚子里的感觉那又是不一样的，所以护理人员要和她们的家人一起安抚好新妈妈的情

绪，以便帮助她们很好地度过月子期。

二、护患关系现状

不可忽视的是，现在的医患关系是个严峻的社会问题，无论是护患关系还是医患关系都呈现出日益紧张的趋势，尽管引起这些现象的因素多种多样，但医、护、患总是矛盾的主题。

据广州某医院2006年3月到2006年7月对广州市的某某4个区共10所二级以上医院做的调查得知，在护理人员中，认为护患关系比较融洽的占61.6%，关系一般的占36.5%。大部分的护理人员认为和患者之间的关系还是比较融洽的，没有出现护患关系的紧张；而觉得与患者之间相处不融洽的只占2.9%。如果事实真是这样，那为什么紧张的护患关系一直没有得到缓解呢？在后面对患者的调查中发现了问题所在。原来在患者里，认为护患关系融洽的只占了23.1%。这与护理人员的61.6%相比存在较大的悬殊。为什么护患的认识会相差这么大呢？通过对患者的访问得知，因为他们不懂医疗知识，主要依靠医生和护理人员解决自己的病痛，怕说出自己的看法影响疾病的治疗。这种想法的存在，导致了医患、护患关系和谐的假象。所以紧张的护（医）患关系一般在患者出院后才会出现，常常让医护人员忽略。护患关系的紧张与护士本身、患者、医院和社会有着密不可分的关系。

（一）护理方面

护士自身素质不够，护理队伍年轻化，综合素质不高，没有扎实的理论知识和过硬的业务技术。

1.没有严格地按照操作规程进行操作　规范的护理行为是减少护患纠纷及护理差错的重要措施，在临床护理工作中，护士工作琐碎、繁杂、患者多、病情重、工作量大，有些护理人员工作作风不

严谨，随意性大，不按照操作规程和行为规范行事，工作中执行查对制度不严格，实施错误治疗，使患者对护理人员不信任，甚至给医院带来了不良影响。轻则造成患者对护理工作不满意，重则出现差错事故导致护患纠纷和医疗诉讼。

2.*缺乏法律意识* 患者对护理质量、护理安全提出了更高的要求，用法律衡量护理行为和后果的意识不断增强。护理人员一旦侵犯了患者的权利，不管其行为是故意还是过失。都有可能引起护患纠纷，导致护患关系的恶化。医疗服务的高风险性、护患关系的特殊性、护理行为的双重性决定了护士这一职业处在高风险状态中，其一言一行都要经受法律的考量。而广大的护理人员法律意识淡薄，自我保护意识不强，工作随意性大，不严格要求自己。

3.*服务意识差* 以患者为中心的服务意识不强，服务不主动，护理人员对患者的生命表现出冷漠或不以为然，对待患者提出的要求置之不理或不耐烦，甚至指责患者或家属，导致护患关系紧张。

4.*责任心不强* 工作时精力不集中，擅自离岗，依赖陪护，交接班不认真，不及时巡视病房，未仔细检查所有药品、物品，未做好准备工作等，从而出现错、漏、忘工作等。护理从本质上说就是尊重患者的生命和权利，护士不但要用精湛的技术给患者以照料，而且要使患者得到精神支持和心理安慰。良好的职业道德、伦理道德是获得患者理解信任的必要条件。

内科护士万某是一个年资较高的护士，她上晚班配药后，让实习生独自到病房给患者输液，这是给32床一个结核性胸膜炎的女性患者输液，当点滴快要输完的时候，患者家属急忙叫值班医师，说患者心悸、气喘、面色苍白，医生马上叫万某去停止输液，并及时做了处理，患者的症状得到了控制。在取下输液袋的时候，患者家属发现输液卡上写着33床患者的名字，家属立即把余留的药液收藏了起来，并向医院索赔，这是一起因责任心不强而引发的护患纠纷。

5. 缺乏交流　　护患之间缺乏应有的沟通和交流，更谈不上为患者进行健康指导和心理护理。因此，无法建立一种和谐的、良好的、朋友式的护患关系。随着护理观念的不断更新，人们对健康需求的不断增加，使护理工作由原来的功能制护理发展为现在的系统化整体护理。也就是说护理人员不仅要关心一个人患的什么病，而且要关心患病的是什么样的人。最常见的是护理人员在交往中使用"术语""行语"，患者使用"方言"来表述病情，结果使双方都感到难以理解，影响交往顺利进行。护理人员应重视反馈信息。所谓反馈是说话者所发出的信息到达听者，听者通过某种方式又把信息传回给说者，使说者的本意得以澄清、扩展或改变。患者与护士谈话时，护士对所理解的内容及时反馈给患者，例如，适时地答："嗯""对"，表示护士在仔细地听，也听懂了，已理解了患者的情感。同样，护士向患者说话时，可采用目光接触、简单发问等方式探测患者是否有兴趣听、听懂没有等，以决定是否继续谈下去和如何谈下去。这样能使交谈双方始终融洽，不致陷入僵局。

6. 缺乏人文关怀

(1) 同情心不够：患者往往从临床知识经验和同情心两个方面

来评价一位护士，所以他们更愿意对同情理解自己的护理人员进行交流以求得心理上的平衡和安慰。人对自己、对他人和对社会现象的认知多趋向于自己，朝对自己有利的方向思考，这就容易导致看问题的错误和偏见。

（2）护士的人文素质及医护关系：护理专业的工作服务性的内容比较多，除给予患者疾病康复的帮助外，还要给予患者各式各样的周到的服务。因此，护士除了有扎实的专业知识外，还应具备渊博的人文知识和良好的人际协调能力、礼仪知识。在实施护理服务时，不能很好地与患者沟通、交际礼仪、交际心理、服饰礼仪、语言技巧、艺术欣赏等知识的欠缺，往往是引起护患矛盾的重要因素。医疗和护理是两个不同的学科，有着各自的体系，在临床医疗过程中两者是密不可分的，不协调的医护关系也会引起护患纠纷。

（二）患者方面

1.信息需求的差异　　临床上，双方都需要掌握有关的各种信息。患者迫切需要及时了解对疾病的诊断、治疗和预后的有关信息，而护理人员则需要及时了解病情发生、发展和转归过程的变化信息。及时沟通信息，会使患者感到护理人员可亲可信，而护理人员也会及时地做出准确判断。否则，缺乏信息，容易造成双方间的不信任感，导致患者对病情的胡乱猜测和误解，从而影响进一步的交往。又如手术前患者期望了解手术的必要性及危险性，手术中是否疼痛，麻醉师及手术医师的业务水平，疾病预后等问题；而护士术前交流内容主要为术前准备及注意的问题，以及如何配合等。手术后患者希望了解术中的情况和疾病严重程度等；而护士术后交代的注意事项包括导管护理、疼痛程度评分、饮食要求、指导功能锻炼等。护患间信息需求的差异常在于护士以护理工作操作的内容为沟通主题，而患者渴望得到有关自己切身利益的信息为沟通切入

点，更希望通过护士的心理安慰而减少焦虑。

曾某，男，15岁，患儿神志不清，嘴唇发绀，牙关紧闭，诊断为癫痫，120急救中心送往医院急诊室，入院后进行了输氧、输液、心电监护紧急处理，护士遵医嘱为患者肌内注射地西泮，注射后患儿的病情不见好转，患者死亡，家属怀疑护士用错药，找医院闹事，后经尸检证实患者是脑血管畸形破裂出血致死亡。

2.患者期望值过高　患者对医疗的期望值过高，往往失望也越大，一个人患了病，希望尽快治愈，往往对医护人员抱有过高的期望，要求用新技术、新药物诊治，一旦医护人员的诊治方法与其主观愿望不符时，便会产生挫折感。甚至对医护人员的诊治措施不理解，进而采取消极态度，被动接受诊治或抵制诊治。尤其是疗效不太明显时，更易发生此类情况。例如，有的门诊患者将医护人员开的处方撕掉，将药物搁置不服用，甚至扔掉药物；有的住院患者拒服入院前已服过的药物。

3.顺从性差　指患者对护理人员的嘱咐执行程度降低。顺从性差的原因是多种的，但其中护患交往不良是一个重要因素，反过来又成为影响双方沟通的因素。

如护士要求一位阑尾切除术后的患者早期下床活动，以促进早日恢复，减少并发症。患者非但没有遵从，反而认为护士态度生硬，工作刻板，无同情心。若护士除了提出下床活动的要求，同时还示范指导如何减轻伤口疼痛，并在一旁鼓励。此时患者不仅积极配合，还对这位护士有很好的评价，建立了良好的护患关系，并对今后的护理活动能主动的依从。

4.缺乏应有的就医道德　无端提出不合理要求，患者及其家属

的过度维权。患者不了解医疗服务的特殊性，不懂医学道理，将自己作为商品消费者对待，导致过度维权。"医闹"现象增多，医患双方冲突加剧。纠纷引起的群体性事件呈快速上升之势。

5.患者的负性心理 人患病后，在出现身体不适等生理反应的同时，也会产生各种不同的心理反应。如焦虑、恐惧、猜疑心加重、情绪易激动、孤独感、依赖性增强。患者的这种心理反应，如果得不到护士的理解和及时疏导，良好的护患关系就难以确立。据资料报道，有80%患者存在负性心理。严重焦虑的患者，常把自己的痛苦归罪于别人，护士与其接触最多，故矛盾最突出。由于受社会环境、新闻媒体导向等影响，有的患者对医疗服务的目的有成见，患者由于受社会观念及传统思想的影响，认为护士只能打针、输液、知识水平低，因此，对护士的信任度和依从性远远低于医生，造成患者不配合护士工作，难以建立和谐的护患关系。

（三）医院方面

1.护士配备不足 护士队伍严重缺编，我国平均每千人口护士比例为100：1，而世界大多数国家千人口护士比例在100：5以上，1名医生配备2~3名护士，而我国医护比为1：0.61，由于临床一线护士配置不足，护士超负荷的工作影响了护理质量，在一定程度上损害了护患关系。

某高位截瘫的患者在某二甲医院住院治疗，护理人员应注意防范患者发生压疮。由于护士人手少，任务重，不能每天定期给患者翻身，于是交代患者陪床人员两小时给患者翻身一次。陪床人员是受家属雇用的临时工，没有任何陪护经验，觉得给患者翻身太麻烦，因此就很少给患者翻身，家属对此也没有要求和检查。患者住院1周后，在受压部位出现了褥疮。护士向家属和陪床人员了解，

才发现陪床人员没有按照护理人员的要求给患者翻身。陪床人员和家属都强调，并不知道为什么要两小时翻身一次，护士也没有解释，从而要求医方予以赔偿。

2.治疗与费用引起的矛盾　患者住院期间欠费，护士催交费，通常患者入院进行有关的常规检查或做完手术后，往往已经欠费，需要补交费用，而通知患者交费也是由护士来执行，护士一催款，患者及家属对护士厌烦，从而引起不满。医疗保险制度改革，医保患者的治疗受病种及药物的限制，自认为是护士乱收费、乱记账造成的。使护士成为患者到医院"看病贵"冲突顶替者之一。

3.后勤服务不到位　服务设施、休养条件与患者的需求尚有距离，如厕所下水道堵塞不能及时疏通、患者因地滑而摔跤、急救时停电而影响病人的抢救等，在当今竞争激烈、复杂、多变的环境里，医院管理者应树立忧患意识，时时注意与各方面进行有效地沟通与交流，努力消除自身的缺点和对医院不利的各种影响因素，以防患于未然。

4.管理不到位　医院管理部门由于对危机管理重要性的认识不足，使得医院大多是在出现了护患纠纷后才进行解决，不能及时妥善地处理患者的投诉，造成患者及家属的不满。通过加强护理风险管理，强化护士的风险意识及质量意识，同时加强与患者的沟通，密切护患关系，将可能影响护患关系的因素预先给予解决，从而减少护患纠纷发生的概率。

（四）社会方面

1.新闻媒体的负面报道　当前国内的医患关系跌到了国外罕见、国内历史上从未有过的低谷，医患之间的诚信度大大降低。一是普通大众、社会舆论极力要求扩大患者就医的自主权、选择权；

二是又用过高的期望值要求医务人员"只能成功不能失败"；三是一些人对发生在医患之间的类似事件作壁上观，甚至弹冠相庆；四是一些媒体对医患纠纷带有浓厚情感色彩而非客观公正的报道，直接影响了公众对事件的正确判断。

2.赔钱求平安　医患纠纷的日益增多以及处置失原则、责任缺认定、赔偿无标准，医方"息事宁人"的心态和患方"有闹有赔、大闹大赔"的经验助长了"医闹"的增多和升级，造成医患双方均不满意，社会反响大，负面影响深。医疗机构和医护人员执业环境恶化，人人自危、时时自警，消极医疗重新抬头。患方的诉求索赔行为本身带给医方以监督和警示，有利于推进全社会医疗服务水平的提高，但当前许多患方的无序过激行为，对社会的负面作用同样很大。

3.百姓维权意识增强　社会进步带来的人们的维权意识增强，老百姓对享受优质、适宜的医疗公共服务的合理需求在显著增强。

4.医疗体制问题　转型时期，资源和利益分配不公、贫富差距拉大，加之因病致贫、因病返贫现象时有发生在老百姓身边，使得医患纠纷成为社会矛盾的表达处和转嫁点，在市场经济条件下，护患关系出现了经济化、人机化、多元化、社会化、法制化的趋向，医患纠纷常转变为社会矛盾集体转嫁、集中反映的舞台。患者面对高额医药费，因病致贫或看不起病，愤怒怨气转嫁到医院及临床一线的护士身上，护患纠纷日益增多。

三、如何处理好护患关系

护士的独特功能就是帮助服务对象恢复、维持及促进健康，故护患关系也是一种治疗性的人际关系。它不是一种普通的关系，它是一种有目标的、需要谨慎执行、认真促成的关系。由于治疗性关系是以患者的需要为中心，除了一般生活经验等因素有影响外，护士的素质、专业知识和技术也将影响到治疗性关系的发展。所以这就要求护士与患者要有良好的互动，护患双方的感受和期望都将影响护理效果，并影响着护患关系，所以护患关系又是一种专业性的互动关系，通常还是多元化的，即不仅是限于二人之间的关系，还与患者家属之间也存在着互动。由于护患双方都有属于他们自己的知识、感觉、情感、对健康与疾病的看法以及不同的生活经验，而这些因素都会影响互相的感觉和期望，并进一步影响彼此间的沟通和由此所表现出来的任何行为和所有行为，这就是护理效果，而护理效果的好坏就决定了护患关系是否融洽。

1.护理人员要有良好的职业修养　护理人员应具有良好的职业修养，要有开阔的胸怀，高尚的情操，面对危机妥善处理，化解矛盾。护士开朗、热心、随和、乐观、情绪稳定、能面对现实、安静、成熟（自我控制）、活跃、无忧无虑等人格特质及其所影响的行为方式在对患者的服务中可能会让患者产生轻松、愉快、恬静、安全等舒适的感觉，患者对这种性格类型的护士的服务更容易感到满意。医院管理者要重视服务补救，注重服务技巧的培训，建立跟踪、识别服务失误系统；迅速为患者解决问题；培养医护人员解决问题的技巧。

2.赢得患者的信任，建立和维持良好的护患关系　娴熟的技术是取得患者的信任、建立和维持良好的护患关系的重要环节，

而且技术性关系是护患关系的基础，是维系护患关系的纽带，应注重护理人员专业技术培养。通过专题讲课、业务查房、晨间提问、定期专题知识和技术操作考核等方法，提高护理人员的业务素质。要求做到护理工作程序化、技术操作标准化，以减少护士工作中的随机性和盲目性，重视重危、抢救患者的护理质量，严防差错事故发生。

3.充分发挥护士长在防范护患纠纷中的作用　护士长在护患纠纷中要做转化工作，充当化解矛盾的人，"大事化小，小事化了"。护士长应强化护理安全质量管理，把护患纠纷控制在萌芽状态。护士长在处理患者投诉时要做到：耐心接待和倾听，调查核实，找出矛盾焦点，及时处理反馈，强化服务理念，进一步提高护理质量。注意满足患者入院后的心理需求，为使患者尽快适应角色转换，把护士长与患者24小时内见面作为一项制度来执行。

4.应用系统化、个性化健康教育　满足了患者对健康教育的需求，增加护患之间的信任度。护理健康教育是社会发展和医学进步的产物，是整体护理的重要组成部分，开展健康教育受到患者的好评，对改善护患关系能取得积极的效果。

总之，护患关系是一种特殊的人际关系，是人际关系在医疗情境中的一种具体化形式。其影响因素是多方面的，有来自社会的、患者的、医院管理的。在护患关系中，作为帮助患者的护士始终处于主导地位，以患者的需要为中心。其严谨的科学态度，高度的负责精神，精湛的专业技术是防范护患矛盾和建立新型护患关系的关键。因此，护理人员应树立正确的观念，建立和谐的护患关系是实施一切护理措施的基础，是促进患者康复和提高护理质量所必需的，自觉规范自身的言行。医院管理部门则应通过加强护患接触的各个环节的管理，改善人员状况，加大培训力度等来改进服务、构

建和谐的护患关系。

第二节 同事关系

一、同科护士关系

护士姐妹处在同一个医院或同一个科室，在工作中、在语言上难免磕磕绊绊，正确处理好同事间的关系是工作中非常重要的一件事，搞好同事之间的人际关系也是一门技术。关系融洽，心情就舒畅，可发挥护士的积极性、创造性和主动性，提高护理的工作效率。也有利于自己的身心健康。倘若关系不和，甚至有点紧张，那就会给工作和生活带来乏味。那么怎样才能搞好同事之间的关系呢?

首先，要处处替他人着想，切忌以自我为中心。要搞好同事关系，就要学会从其他的角度来考虑问题，善于作出适当的自我牺牲。要做好一项工作，经常要与别人合作，在取得成绩之后，要求共同分享，切忌处处表现自己，将大家的成果占为己有。每个护理人员都应热爱自己的工作，正确处理好个人与集体的关系，护理是一个连续的过程，护士之间要密切配合，互相帮助，互相补充。低年资护士应尊重高年资护士并及时向她们请教;高年资护士应为人师表，言传身教，爱护培养下级护士，营造和谐、温馨、富有凝聚力的集体。高年资护士不要"倚老卖老"，要接受新观点、新技术，要理解和帮助年轻护士，这样才会赢得她们的尊重。替他人着想还表现在当他人遭到困难、挫折时，伸出援助之手，给予帮助。良好的人际关系往往是双向互利的。你给别人的种种关心和帮助，当你自己遇到困难的时候也会得到回报。提供给他人机会、帮助其实现生活目标，对于处理好人际关系是至关重要的。

其次，要胸襟豁达、善于接受别人及自己。同事之间要理解互谅，充分交流，理解互谅是和谐人际关系的基本原则。护士在一起工作产生摩擦的机会较多，因此每个护理人员都应以宽厚为怀，互相理解、互相原谅，切忌互相埋怨、相互猜忌、互不相让，使矛盾激化。

护士之间遇到问题应及时沟通，充分交流，消除隔阂。并且护理是高风险职业，也只有护士才能了解护士做事的艰辛，所以平常关系的融洽显得尤为重要。学会去欣赏同事的优点，并且给予及时的肯定，记得一定要说的真诚，若做不到真诚，那干脆就别说。要不失时机地给别人以表扬，但须注意的是要掌握分寸，不要一味夸张，从而使人产生一种虚伪的感觉，失去别人对自己的信任。

再次，要掌握与同事交谈的技巧。在与同事交谈时，要注意倾听他的讲话，并给予适当的反馈。聚神聆听代表着理解和接受，是连接心灵的桥梁。在表达自己思想时，要讲究含蓄、幽默、简洁、生动。含蓄既表现了你的高雅和修养，同时也起到了避免分歧、说明观点、不伤关系的作用，提意见、指出别人的错误，要注意场合，措辞要平和，以免伤人自尊心，产生反抗心理。幽默是语言的调味品，它可使交谈变得生动有趣。简洁要求在与人谈话时掌握该说的说，不该说的不说。与人谈话时要有自我感情的投入，这样才会以情动人（此谓之生动）。当然要掌握好表达自己的技巧，需要不断地实践，并不断地增加自己的文化素养，拓宽自己的视野。

最后，要抽时间和同事打成一片。培养自己多方面的兴趣，以爱好结交朋友，也是一种好办法。另外，互相交流信息、切磋自己的体会都可融洽人际关系。

搞好人际关系是一门艺术。所有的人都需要不断地学习和实践，才能臻于娴熟。希望你能根据自己的具体情况，作一个自我分析，从而冲破自我封闭的篱笆，虚怀若谷，去建立一个和谐的人际关系。

二、上下级护士关系

在医院里，护士有不同的职称和专业分工，上级护士是下级护士的业务指导者，既是上下级关系，又是同事关系。但双方担任的角色不同，看问题的方式和角度也不一样。上级护士认为自己的职责是指导和管理下属工作，常常会自觉地将自己定位于领导角色，容易产生自信武断和支配性的行为，影响沟通。而护士（倾向于上级护士）应注意下级护士的需要和愿望。假如两者的关系没有处理好的话，将会影响整个科室的团结发展。

上级护士作为学术带领者，不仅要在专业理论上比下级护士更为熟悉，在操作技术上也应当比下级护士更为精湛，同时还应有较高的自身涵养和较好的沟通能力。工作中有带头的作用，而且要严于律己，真诚友善，乐于助人。以良好的修养赢得大家的尊重和信赖，为建立良好的人际关系奠定基础。

护士长作为科室护士的最基层领导人，既是行政上的上下级关系，又是科里的同事关系，处理好本科室护理人员的关系，是护士长有利于开展工作的基础条件。首先，护士长平时要严格约束自己，要求护士做到的，自己先要做到，身先士卒赢得护理人员的尊重和信赖，使其心悦诚服地自觉接受领导，积极努力地做好工作。

其次，善于发掘和发挥护理人员的特长和作用。护士长必须注意了解护理人员的心理状态，注重培养发挥她们的才智。做到用其长，帮其短，对护理人员的学习、进步要给予关心，积极创造条件，促进护理人员的提高和发展。对护理人员的生活要关心照顾，合理排班，既要保证工作的完成，又要为护理人员的健康着想，必要时征求护理人员的意见。在工作允许的前提下，对有特殊情况的给予照顾。此外，应关心护理人员的恋爱、婚姻、家庭等情况，及时为她们排忧解难，免去后顾之忧，安心护理工作。为保证这个整体有序运转，护士长应起桥梁纽带的作用，处理好与医疗之间的关系。护士长要指导护理人员及时正确地执行医嘱，做好各项护理工作。带头并教育护理人员与医生交流协助，互相理解，互相支持，创造团结和谐的工作氛围。护士长在处理医护之间的矛盾时要一视同仁，实事求是，公正处理，并耐心地做好矛盾双方的思想工作，使之心服口服。护士长必须善于领会上级的意图，完善地传达信息，并根据上级的安排和部署，积极组织实施并以最短的时间完成任务。要以最大的努力克服工作中的困难，不要矛盾上缴，给领导增加麻烦。工作中要勇挑重担，为领导排忧解难，做领导的好助手。如果对上级精神不理解、有不同的意见时，要心平气和地、有礼貌地提出个人的见解，绝不可以急躁、大声顶撞，要维护领导的威信。当发现领导有错误时，不应在下属中评头论足，说长道短，应以真诚的态度、善意地向领导提出意见。要从组织上服从领导的指示和决定。

　　护士长应注意工作方法。护士长还要学会宽容，才能创造一个和谐的工作环境，共同把工作做好。护士长应真诚，忌讳出言不逊，即使发现了错误，也应明确对方的优点，再提出不足，然后详细说明正确的方法。少用质问或命令式的语言，避免伤害护士的自

尊心。同时应充分考虑到护士的心理特征，针对她们不同的特点，运用不同的方法，如对待直爽型的护士，可以直截了当地提出批评。而对敏感型的护士，则采用旁敲侧击等间接的方式。护士长应站在说话者的立场上，运用对方的思维构架去理解，同时客观地倾听，不轻易打断对方谈话或转变话题，更不自作主张地将认为不重要的问题随意忽略。

人与人之间要相互尊重，作为护士长对科里的每位护士不应带有偏见，应多关心护士的身心健康，以人为本，关爱护士。护士在与护士长之间的交往中，要彼此尊重，相互支持，尤其在人力、物力等方面更应彼此支持、互通有无。例如，当某病房因抢救危重患者而需要人力、物力、仪器等支持时，护士长应从全局出发，全力以赴，给予热情的支持。在日常交往中，多虚心向他人学习，汲取对方的优点和长处，取人之长，补己之短。切忌在取得一点成绩时，沾沾自喜，骄傲自满，贬低或蔑视他人。

护理工作与医技、后勤等部门都有着密切的联系，在这些联系中，护士长是主要的沟通角色。为保证及时诊治和处理好有关事项，护士长必须了解各科的工作特点、规律和要求，做好各项配合工作。在联系中既要一切从病房的利益出发，又要顾全大局，尽量减少其他科室的麻烦。要善于理解他人，搞好协作。

护士长要把一些工作做合理的安排，如适当安排护士承担科研教学管理任务来调整工作压力，满足自我实现的心理需求，增加职业自豪感。另外，需加大护士的专业素质培养，加强"三基"训练，培养她们严肃认真、一丝不苟的工作作风，强化竞争意识、法律意识、学习意识。同时肯定她们工作中的成绩，对一点一滴的进步给予表扬，鼓励增强自信心，对出现的困难、问题给予诚恳的帮助解决，必要时进行耐心示范指导，避免差错事故的发生。在排班

上年轻的与年长的护士相搭配，提高综合能力。在生活上尽可能地给予关心照顾，使她们充分感受到护理队伍的温暖，心情愉快，精力充沛地投入到工作当中去。

三、医护关系

医疗和护理是医学科学领域中两个不同的专业，在医院的诊疗活动中是一个不可分割的整体。医护关系是指医生和护士为了患者的健康与安危所建立起来的人际关系。它的好坏直接影响到患者的就医心理和康复情况，以及医患和护患关系，也影响到整个医院的人文环境。

长期以来，医护关系中，医生是主，护士是辅。随着现代生物-心理-社会医学模式的建立，逐步形成了责任护理以及现在普遍采用的整体护理模式。多年来，护理工作模式的转变，整体护理工作的开展，渐渐形成了新的观点，即在医疗、护理工作中，护理与医学、护士与医生是不同学科之间平等的分工合作关系，而并不是护士服从于医生。工作形式也逐步由主导-从属型关系转向交流-协作-互补型关系，使医护工作既有区别又有联系，既有分工的不同又有相互配合和互补。工作中，护理虽然要根据诊断、治疗进行，但不等于说护理工作没有相对独立性。护士教育经历了中专、大专、本科，甚至硕士、博士研究生等阶段，通过这些教育使护士掌握了大量护理专业知识。在理论上，护士具有分析患者病情、护理

疾病的知识；在实际工作中，护士可以根据自己的临床经验作出决策，对患者进行分级护理，组织安排护理措施的有效实施。医生可从整体护理的资料中获得较多的信息，护士则可以从同医生的查房和交流中学到更多的知识，进一步充实自己，拓展思维。在临床实践中，医生制定的治疗方案为护理工作提供了依据；护士认真执行医嘱，对医疗工作提供了护理支持。这是医护双方互相支持的重要方面。

医师和护士处在同一个科室，共同为患者服务的目标使其组成一个集体团队，关系处理较好，能够使其心神愉悦。因此建立良好的医护关系，有利于医护人员的身心健康，提高医疗和护理质量，打造医院的服务品牌，更好地为广大患者服务。在合作中步调一致，做到相互理解、密切合作形成融洽的医护关系。医护沟通过程中，要相互尊重，相互支持，共同为患者做好治疗、护理，只有一个团结友爱的医护集体，才能有效地提高医疗护理质量，才能使患者满意。建立互相协作、互相信任的新型、和谐的医护关系，只有这样才能充分发挥医生和护理人员的积极性。处理好医护关系，要做到以下几点。

1. 平等合作，相互信任　　旧的医护关系常被总结为"医生的嘴、护士的腿"，这样的话总被理解为医生是说话的人，护士是听话的人。正是这种无形中形成的传统观念，禁锢了护士的思维，影响了公众的认识，损害了护士的形象。在新型医学模式下的医护关系中，医护双方都渴望对方理解自己的工作特点，希望以相互尊重为基础，分清各自的职责，同时希望双方尊重自己的人格，信赖自己的能力，珍惜自己的劳动，以有效的沟通增进彼此的感情，达到真正的精诚合作。医生可从整体护理的资料中获得较多的信息，而护士从同医生的查房和交流中学到更多的知识，进一步充实自己，

拓展思维。

　　2.交流沟通，互相促进　医护沟通就是良好的合作，虽然护士在工作中要遵从医嘱完成治疗和护理工作，但不要盲目依赖医生。虽说医疗和护理是两个不同的学科，有着各自独立的体系，但在临床医疗过程中两者是密不可分的，在整个治疗疾病的过程中发挥着同等重要的作用，两者缺一不可。只有医生和护士协同工作，才能满足患者各方面的要求，从而提高医疗水平。随着护理科学的发展，鉴于现代护理工作在临床工作中的地位和作用，应建立一种"并列－互补"的新型医护关系。医、护本为一体，医护是一个团队互相促进、相辅相成的。医疗要关注护理，医生要关注护士。护理工作的开展是更好地配合治疗和促进患者康复。护士应尊重医生，主动协助并对医疗工作中的问题提出合理的建议，认真执行医嘱。而医生要理解护理工作的辛苦，重视护理人员提供的患者情况，不可一意孤行。在工作中，两者要互相监督，及时发现和预防医疗差错，不可只顾及一方。

　　3.彼此理解，互补不足　工作中医生与护士看似各司其职，其实是紧密相连的。护士与医生的联系和配合是由于彼此在治疗患者的疾病时所起的作用各不相同。护士战斗在第一线，与患者有着最密切的接触，发现问题最早，无疑第一信息也是护士最先为医生提供。为此，在与医生配合的工作中，护士特别希望对方充分考虑到自己的工作性质和特点，理解自己的工作，能够在最大程度上获得支持与配合。由于护士与医生的关系是既紧密联系又相互独立，就为双方的互补提供了可能。在临床工作中，有些问题难免会发生，护士与医生通过互相监督、互补不足，可以有效地减少差错事故的发生。研究证实，医生与护士之间的交流与合作更有利于解决工作中由于学科不同所引起的冲突。

现代医学要求，一名合格的医护人员要具备过硬的专业素质、良好的心理素质和人际关系的协调能力。医疗、护理工作是医院工作中两个相对独立的系统，服务对象虽都是患者，但工作侧重点不同，新型护理观的建立，使护理工作在很多方面都发生了改变。主动宣传和介绍护理的专业特点、新型的护理模式，以及护理工作程序，使其他医务人员对护理工作有更多的了解，将有助于护士获得同行更多的理解与支持。这样一来，对医院不同专业间更有效、更密切的配合也会有所促进，防止在日常工作中其他医务人员因不了解整体护理特点和工作程序而发生双方配合失误。

4.提供信息，配合协作　在临床工作中，护士与患者接触最频繁，因此能够最快、最直观地了解患者的信息。护士除了为患者提供基本护理外，就是为医生提供信息，以协助医生做出正确的临床判断。因此，在医生诊治时，护士最重要的作用之一就是在第一时间为医生提供信息。在危重患者抢救时，静脉通路的开通是最为重要的，如果由护士及时、迅速为患者同时开通数条静脉通路，就可以保证抢救过程中用药的顺利进行，此时，一位有经验的护士在医生的眼里是非常了不起的。在面对同一个患者和同一种病时，医护双方所关心的角度也是各有侧重的，护理可能缺少医生开颅剖腹的经验，但护理会像春雨滋润心田一样，调动患者内在的力量战胜疾病、维护健康。护士不应无原则的从属于医生，否则不会有"南丁格尔"。仅仅是注射、发药，并不能显示护士的专业特征，护士的作用更多的应是与医生的合作。

医学是最能体现人类互助精神的领域，医生与护士的精诚合作，建立良好的医护关系，既是医护人员医德修养和医德实践的具体体现，也是完成医疗过程、解除患者疾病、促进患者康复的重要保证。

第三节　与其他人员的关系

一、与家人的关系

护士作为一个特殊群体，医院复杂的人际关系会使护士产生很大的工作压力，家庭是宁静的港湾，是力量的源泉，家人是给其温暖和爱护的亲人，是从事护理工作的坚强后盾。所以如何处理好与家人的关系是保证护理工作顺利进行的很重要的一面。家人是指与己有血缘关系及婚姻关系的人，包括丈夫，子女，父母，兄弟姐妹等。

（一）与丈夫的关系——沟通多一点，问题少一点

护士是很辛苦的，往往患者因为病痛心情不好，很多时候脾气都发在了护士身上，而她们却不得不默默地承受着，所以有时候护士回到家在最亲密的人面前，就会把所受的气出在他们身上，丈夫首当其冲成了出气筒，甚至因为鸡毛蒜皮的小事而引发家庭矛盾。

曾经有位护士，在单位年年评为先进，是公认的优秀护士，但有次家庭聚会时，她丈夫开玩笑说，你们护士是不是上班是"绵羊"，回家就变"母老虎"了。她无奈地回答，这是护士的职业病。每个护士都希望能够得到别人的理解、关心和爱护，但是不可以只考虑到自己的委屈，而没有顾忌到他们的感受。

所以，平时要和丈夫多一点沟通，换位思考，多站在他的角

度去考虑问题，去感受他的感觉如何。

（二）与子女的关系——心平气和点，问题解决多一点

由于我国医疗机构中护士普遍缺编，临床护士不足，护理任务繁重，护士长期处于超负荷工作状态，且因医学的局限性，护士不可能为患者解决所有的问题。很多患者亲属不了解护理工作的特点，不理解护士工作的难处，护士的工作稍有耽搁，就会埋怨、指责甚至殴打护士。委屈太多，就会出现消极心理，很多护士面对子女时，甚至会不知所措。

《三字经》中写道：苟不教，性乃迁，教之道，贵以专。说的是，如果小孩从小不好好教育，善良的本性就会变坏。为了使孩子不会变坏，最重要的方法就是要专心一致地去教育孩子。

在家庭这个温暖的港湾中，子女是与自己有血缘关系的亲人，在他们面前，护士应该更加注意自己的形象，要先学会自我调节，多和他们聊一下自己的心情，让自己冷静下来，时刻明白自己在做什么，知道自己最需要什么，以取得他们的理解。对子女，要多关心其身心健康，遇事要心平气和，事理通达，问题才会迎刃而解。

（三）与父母及兄弟姐妹的关系——肚量大一点，脾气小一点

《三字经》中写道：首孝悌，次见闻。说的是，一个人首先要学的是孝敬父母和兄弟友爱的道理，接下来是学习看到和听到的知识。《弟子规》也这样写道：首孝悌，次谨信。意思是，首先在日常生活中，要做到孝顺父母，友爱兄弟姐妹。其次在一切日常生活言语行为中要小心谨慎，要讲信用。

古人尚且如此，作为新时代的护士该怎样处理呢？

护士除了事业外，爱情与家庭也是人生很重要的一部分。和父母及兄弟姐妹相处一起，除了基本的孝顺和友爱以外，更重要的是理解，理解别人才能被别人理解。

护士在工作中会有许多的不如意，但家人却不是十分了解这份职业的艰辛，有时会产生一些误会，所以护士要学会肚量大一点，脾气小一点，想想看怎么才能和他们相处，可以主动和他们沟通一下，知道了他们的想法，相处起来也比较容易一些。

如果没有和父母同住在一起的话，没事的时候打个电话问候一声，遇到节假日要是方便的话买点东西去看望一下，多和他们说点贴心的话，即使实在没时间也要多回家看看。作为父母，其实并不需要你买多少东西或是给多少钱，至少知道你关心他们。因为在父母眼里，你可能永远是孩子，有了成绩，他们会欣慰，会开心地看到你的成长；有了困难，他们会担忧，会竭尽全力帮助。

兄弟姐妹之间也是如此，团结友爱，彼此间应多点关心，多点谅解，用自己的实际行动去处理好家人的关系。

二、与亲属的关系

亲属关系的本质是夫妻双方婚姻所强加的人际关系，也就是说这些亲属关系非人际之间自愿的、相互的情感吸引所自然形成的亲密关系，而是附着婚姻的联系产生出来的，这种关系貌似密切，却缺乏感情作基础，因此在大多数情形下却毫无亲密可言，甚至在感情上相互排斥。主要包括与夫妻对方的父母及兄弟姐妹。

人们把护士誉为白衣天使，是对护士职业的肯定，也是对护士美好形象的期望。许多患者和亲属也以此来勾画理想的护士形象，对护士有过高的期望，但人无完人，护士不是神，复杂的亲属关系在护士所面对的众多关系中占非常重要的地位，那么护士应该怎样处理好这种关系呢？

（一）与对方父母的关系

常言道："家家有本难念的经"，其中一本就叫"婆媳经"。婚姻会给人们提供一种机遇，使夫妻中一方或双方与对方亲属发展出甚至高于与自己父母、兄弟姐妹之情的感情或迅速融于对方家庭中，与对方父母关系融洽，这是一种理想而少见的亲属关系。

但是在家庭中，两代人之间的矛盾和冲突是避免不了的。最明显和最常见的，是出现在婆媳关系上，翁媳关系不和者则比较少见。因为母亲对于男人的影响是非常巨大的，所以，在母亲的感觉中，无论儿子长多大，始终还是个孩子，还会像照顾孩子一样去照顾、担心和娇惯他，所以，男人很多坏的习惯和个性也是母亲的纵容和培养而成的。作为妻子进入生活想要得到幸福，首先面对的就是婆婆。而婆媳不和，是使不少人提起就摇头叹息的问题。

那么怎样念好这本"难念的经"，使得婆媳和睦呢？

首先，做媳妇的要尊重、关心婆婆。据有关方面调查，现在多数家庭是媳妇"执政"，因而在解决婆媳矛盾中，媳妇负有首要的责任。做媳妇的要注意尊重、关心婆婆，遇事多和老人商量，尽量做到"经济公开"，并定期或不定期地给婆婆一些零用钱。每逢时节或婆婆生日，要记着给婆婆也准备点礼物。平时媳妇给自己的母亲送吃的、用的，最好同时给婆婆也准备一份。要照顾到老人的生理心理特点，经常做一些婆婆爱吃的食物，一家人同桌吃饭，要注意先把好菜给婆婆，不能只顾自己的孩子和丈夫。要尊重、关心婆婆，还必须学会适应婆婆。现在的婆婆在思想上、生活上、习惯上有时难免带些旧的痕迹，媳妇思想较新，不易理解婆婆的习惯，故一些举动常会引起婆婆的反感，从而引起婆媳不和。在这种情况下，媳妇要注意控制自己，尽量照顾老人的性情和习惯。

其次，灵活转变观念，巧妙消除隔阂。只要不是什么原则性问

题，就要尽可能地使自己的举动适合老人心意。必要时，甚至迫使自己迁就老人的某些习惯。等得到婆婆的认可，再将老人的一部分旧习惯，用巧妙的办法渐渐改变过来。这样，婆婆就会慢慢消除隔阂，使关系和谐融洽。

最后，在处理婆媳关系当中，儿子的作用很重要。婆婆有了烦恼，就找儿子诉说；媳妇受了委屈，要向丈夫倾诉。在这种情况下，做儿子的倘若只听一面词，信一面理，偏袒一方，指责另一方，那就是火上浇油，使矛盾加剧。做儿子的只有一碗水端平，既不使母亲感到失望，也不让妻子有苦无处诉，才能缓解婆媳矛盾。比如，遇到婆婆数落媳妇的不是时，作为丈夫要尽量替妻子承担责任，缓和对方气氛。若是遇到妻子诉苦，则宜向她多做解释和安慰，要她看在夫妻情分上，原谅老人，使她消去怨气。由儿子充当调解人，做好缓冲工作，婆媳矛盾才能日益好转，家庭和睦才可能实现。

（二）与对方兄弟姐妹的关系

兄弟姐妹中的经历不同，修养也不同，素质有高有低，道德水平也有高有低，性格也不同，既然是兄弟姐妹就没必要故意去相处，那么怎样与他们和睦相处，和谐处理双方的关系呢？

首先应该互相尊重，只有尊重对方了，对方才能尊重你。然后就是互相关心，让他们觉得在家里面还有兄弟姐妹的关心，能得到家的温暖。最后就是要去理解他们，无论做错什么事，先把自己放到对

方的立场上考虑问题，然后再用客观的事实去解决事情。另外，不需要刻意讨好老公的家人，但礼貌还是要的。至于兄弟姐妹之间真有什么隔阂的，保持距离，尽量少见面就是了，真要见面也就客客气气的，不喜欢就少说话。不管多么讨厌某人，也不要在老公面前说其不是，老公批评他的家人可以，你不要发言。但是，真心、真诚、真爱地对待他的家人倒是很重要的，如果你是发自内心地关心他们，他们都会感受到的。对姐妹可以亲近、亲热一点，最好跟她做好朋友，因为当她也结婚了，就会和你的身份相同——都是做人家的媳妇，那时候就有更多共同语言了。

所以正确处理好亲属关系是护士维持夫妻关系亲密、家庭稳定的重要内容，这仅凭一腔热血或冲动是不够的，更不能为盲从于某些传统观念和讨好对方，而不顾及自身的心理，结果往往是欲速而不达，适得其反。要用心体会，妥善处理。

三、与朋友的关系

《弟子规》中写道：闻过怒，闻誉乐，损友来，益友却。说的是，如果一个人听到别人说自己的缺点就生气，听到别人称赞自己就欢喜，那么坏朋友就会来接近你，真正的良朋益友反而逐渐疏远退却了。反之，如果听到他人的称赞，不但没有得意忘形，反而会自省，唯恐做得不够好，继续努力；当别人批评自己的缺失时，不但不生气，还能欢喜接受，那么正直诚信的人，就会渐渐喜欢和我们亲近了。

医院是一个复杂多变的环境，护士面对的是饱受疾病折磨、心理状态不同、层次不同的患者，护士还需应对患者的愤怒、恐惧和悲伤等情绪变化，而护士由于职业的需要，没有选择的余地，只有全身心地投入，以维护良好的医患关系，这无疑会增加护士的工作

压力。多交朋友，可以令视野开阔，与朋友之间的交流可以让自己身心放松，朋友是人生中必不可少的心理良药。

朋友是两个人友谊的象征，是情谊深重的双方的代称。朋友在许多人眼里是一个神圣的词，所以要处理好与朋友之间的关系，应该正确理解"朋友"一词的含义。

1.朋友具有彼此的独立性　朋友之间最重要的是相互尊重，求同存异，双方都有人格的独立性，如果双方密切到使对方感到受束缚，友谊将难以维系。

2.朋友不具有专一性　你的朋友有权同时选择别的朋友，并且不一定以你的喜好作为选择的标准。

3.朋友具有阶段性　某一时期内，两人可能很投机，随着时间的推移，双方会在主观上、客观上发生许多变化，朋友关系就可能淡化或解除，这很正常。只要他没有故意伤害你，就无所谓背叛。当然，珍惜每一段友谊，并用心培养和维护是非常必要的。但也有即使长时间不联系也一见如故的友人。任何人之间的感情都需要灌溉，有的友情是以时间作为养料的。

护士处理与朋友的关系要注意采用"五心"策略。

诚心　结交朋友要靠自己的为人，是真朋友不会因为你有难处的时候，离开你；不是你的真正的朋友，即使在你最困难的时候，离开了你，你也不必懊恼，因为你可以认清了什么是真正的朋友。在与朋友交往的问题上，要多结交朋友，在朋友最需要你的时候，你不要袖手旁观，不要对朋友远离，这样的朋友才是真正的朋友。

真心　真正的朋友是不会在你受伤的伤口上再撒上一把盐的人；真正的朋友是不会因为小人对你的栽赃而远离，而是在这个时候，伸出援助之手来关心你、关怀你的人。

善心　真正的朋友不会随风倒，不会对有用的人就阿谀奉承，

对无用的人就一脚踢开的人。友谊需要用心经营，需要付出感情来灌溉。

公心 真正的朋友不会因为一点私利，就把朋友的情谊抛开一边。他会在你需要帮助的时候，不顾一切地对你呵护，他会是一直对你最忠诚的人，他会承诺你们以前的一言一行，不会因为你暂时的不顺利，而把你忘掉。

仁心 真正的朋友是有道德的，在你有困难的时候，他不会对你施加任何的压力让你喘不过气来。真正的朋友会是理智的、有头脑的。他不会看到你此时的不顺而袖手旁观。他会在私下里劝解你，在私下里与你交流，他绝对不会把对你的看法直接说给别人听的，也就是说，他会给你留面子。

你的生命里或许可以没有感动、没有胜利、没有其他的东西，但不能没有朋友。朋友不一定常常联系，但也不会忘记，每次偶尔念起，还是感觉那么温暖、那么亲切、那么柔情；朋友是把关怀放在心里，把关注藏在眼底；朋友是想起时平添喜悦，回忆时更多温柔。朋友的可贵不是因为曾一同走过的岁月，朋友最难得是分别以后依然会时时想起，依然能记得；有朋友的日子里总是阳光灿烂，花朵鲜艳；有朋友的时候才发现自己已经拥有了一切。我们可以失去很多，但不能失去朋友。朋友也许并不能成为一段永恒，朋友也许只是你生命中某段时间的一个过客，但因为这份缘起缘灭，更使生命变得美丽起来，朋友的情感更加生动和珍贵。

四、与领导的关系

随着社会的发展和医学科学的进步，生物医学模式向生物－心理－社会医学模式转变，转变为以患者为中心的整体护理模式，在新的模式下，护理管理成为医院管理的重要部分，是护理管理工作

的主体，护士是实施和配合护理管理的主体，如何协调好与领导的关系，直接影响医院护理的宏观调控管理和护理发展，因此，护士不仅要处理好服从理性规律的"物"的管理， 同时还要处理好受心理因素支配的有感情的"人"的管理。

（一）尊重

熟悉领导的心理特征，进行正常的心理沟通。

心理学家亚伯拉罕·马斯洛（Abraham Maslow）在1943年提出人的基本需要层次论中，尊重的需要排在了较高的层次上。任何人都需要得到尊重，而作为独当一面的护理工作基层组织者和领导者更需要被管理者心理上的尊敬、信服、顺从和依赖。护士长作为护理工作的管理者，面临着错综复杂的人际关系，管理学者Mintzberg 认为护士长承担着10种角色，即领导者、联系者、陪伴者、监督者、传播者、代言人、企业家、资源调配者、调停者及协调者。承受服从着理性"高"管理，还应承受支配感性"人"管理。护士应进入角色尊重、关心、理解领导，应双方心理上接近与相互帮促，减少互相之间的摩擦事件和冲突，反之，情感差异很大，就免不了要发生心理碰撞，影响工作关系。社会心理学研究认为，交往频率对建立人际关系具有重要的作用，与领导的沟通，采取回避态度，很难与领导达到管理工作的共识，没有一致的共识，相互之间的支持、协调、配合都将大受影响，局限了护理的质量与安全、"以人为本"的护理理念。

1.尊重领导，服从指挥　作为

管理型和技术型双重性的复合型人才的领导及决策者，具备着大局观念、组织观念。护士应服从指挥，对个人来讲意味着组织纪律性，对团队来讲意味着战斗力，对领导来讲意味着执行力。多请示、多汇报、多沟通、多商量，快速、准确、高效、认真完成领导下达的工作和任务。

2. 换位思考，设身处地为领导着想　护士长作为护士的代言人，关心、爱护、尊重、理解护士，与护士同甘苦、共患难，这是不言而喻的。但在人际交往中，特别是在对领导的交际中，领导者的决策有时会损害自己的利益，作为护理工作的服从者，要从大局出发，怀着善解人意的心态考虑问题，服从命令，设身处地理解领导的意图。

3. 为领导分忧　下级对领导的帮助有着得天独厚的条件。护士工作在临床的一线，是所有计划，决策的最终执行者和具体操作者。大量的工作实践，丰富的工作经验，往往能够提出领导意想不到的办法。虽然这些办法由于受下级自身能力与视野的局限，未必能全部直接用于领导决策，但最起码给领导提供了一个可供参考的、有价值的方案，对领导开阔视野会起到积极的作用。再者，在护理管理中，实施创造型管理明确表示努力创设一种氛围，使其中的成员做任何事情都要尽自己的最大努力，挖掘自己的潜能。要使护理队伍具有创造力，领导应注意：要想摆脱困境，必须先钻研，对于下属的新建议应采取赞许、鼓励的态度，不要扼杀下属的任何新建议，应鼓励下属积极、独立地思考；在组织内部奖励勤于思考、善于创新者；让成功的创造者享有专利。

4. 敢于指出和弥补领导的失误　护理管理者作为决策、制订计划、实施指挥者，囿于各种限制，难免会出现失误。如发现失误之后，应提倡"补台"精神，在积极维护领导威信的基础上，在执行

命令过程中积极、主动地想办法把事情向好的方向扭转。也可采取"以迂为直"的战术，走迂回路线，这样有可能收到更好的效果。

5.踏实工作、善于思考 无论做任何事情或履行南丁格尔的奉献职业，都需要有踏实的作风。关键处多请示，征求意见和看法是主动争取领导的好办法，也是做好工作的重要保证。也只有善于思考，才能准确地理解领导的意图，才会创造性地执行领导的决策，高效地完成本职工作。善于思考的下级，会以自己独特的思维去帮助领导者形成正确的决策，会以自己的经验去帮助领导开辟新的思路，会以自己有效的行动去弥补领导决策中原有的缺陷。

6.善于学习、有创新能力 在新的历史条件下，社会对护理工作提出了新的要求，护理事业必将实现自我发展和完善，护士必须勤学本专业的新知识、新技术、新方法，应用于工作实践中，正确理解领导的精神和意图，更好地完成自己的本职工作，而且还为自己将来承担更重要的职责、取得更大的进步打下了坚实的基础。要有创新精神和创新能力，挑战现实，在工作中创造出出人意料的业绩。只有在工作中作出突出贡献的同时，才能更充分地展示自己的能力。

7.处理好人际关系 良好的护理专业价值观，满足护士群体利益的需要及达到患者的满意度与领导意见同等重要。领导总是垂青工作能力强、人际关系好的下级，在一般情况下，他不会顶着众多人的反对去强行提拔一个虽有一定能力但人际关系不好的下属。因此，护士在完成本职工作的同时，加强与护理相关部门、科室、人员的有效沟通与合作，成为必修的功课。

（二）赞美

马克·吐温曾说过："一句精彩的赞词，可以代替我十天的口粮。"赞美是最悦耳的音符，在适当的时间和适当的场合道几句赞美

或恭维领导的话，就能够增强领导的自信，调和沉闷的气氛，使彼此找到共鸣的感应。同时，定期向领导汇报工作，及时同领导交流心得，逢节日热情问候、祝福，注重提高自身素质，这些都是增进情感、获得领导赏识、争取最大发展空间的有效方式。

综上所述，护士与领导协调的艺术可概括为：选择高素质的领导人、采用共鸣的交往方式、适度建议、不随意评价领导人、保持适当的距离、适当的赞美和恭维、善于表现自己、注重情感交流、不断提高自身素质。

五、与邻居的关系

比邻而居叫做邻居，每个人都有家，有家就有邻居。法国有邻居节，这节日由1999年时任巴黎17区议员、主管青年人和社团升华事务的阿达那斯·培利方发起的。1999年5月30日，首届邻居节在巴黎17区举办。2000年，法国政府正式将5月的最后一个周二确定为"邻居节"庆祝日。俗语说：远亲不如近邻。团结互助的精神不仅是中华民族的美德，在推崇博爱与人文主义的欧洲也是一种美好的人生价值观。"邻居节"为大家架起了一座沟通、交流的桥梁，缩短了邻里间的距离，消除了邻里间的陌生。曾经，邻居对很多人来说胜似亲人，随着社会的发展，水泥钢筋和防盗门隔断了邻居之间亲密的关系。处好邻居的关系，既能增加相互交谊，又有利于家庭生活。有困难，也可以得到及时的帮助。那么，如何处理好邻居之间的关系呢？

1. 多想他人　邻里关系处理得好的关键，就是凡事要先想到他人。诸如，当你白天准备放开音量收看电视或听音乐时，应先想想邻居有无上夜班的在家休息；当你在高楼阳台为花浇水时，应先看看楼下是否有人，有没有晒着衣被；当你的孩子与邻居小孩吵架

时，就应先看看别人的孩子有否受伤，并主动带孩子去邻居家问个究竟、道个歉；当你要在宅基上砌房造屋时，应主动请左邻右舍共同找出宅基界……这不就避免了一些不必要的矛盾和纠纷了吗？

2.串门走走　平时还是常到邻居家串门走走，这样不仅能融洽关系、增进感情，而且双方有什么事，彼此还能够相互照应，既促进了邻里关系的和谐，也有利于邻里关系的稳定。但凡事都要有个适度，若频繁地串门，可能令邻里感到不快，也就是说要适可而止。

3.宽容谦让　邻里相处的重要一条就是要有宽容心，古人都能做到"让一让，三尺巷"，如今的我们就要珍惜以和为贵，切不可"得理不饶人，无理搅三分"。更要知道，你对别人的过错能够宽容谅解是一种美德！因为邻居的家庭环境、性格脾气、社会阅历、文化素养与自己存在着不同的差异，应尊重邻居的生活习惯、兴趣爱好和个性特点。不可强求邻居遵从自己的意愿和习惯，以便维护邻居之间的平等意识。对其显露的缺点或不当之处应加以宽容和谦让，这样才能保持邻居相处长久、和睦！

4.互送东西　可以不送什么贵重的东西，比如过年时，在贴年画时，也可以随意的帮邻居也贴上，邻居不是亲人，他可以从你小小的作风中，可以感受到的好心和温馨。过节时，也可以叫上邻居，大家一起热闹。或者平时里有什么新鲜菜，大家都会互相送去尝个鲜。

5.微笑　话"远水救不了近火"就是说明邻里关系的重要

性。其实，邻里之间做好邻居，有时只需一个小小的微笑，一个让人如沐春风的微笑。

六、与老乡的关系

老乡是个貌似清楚却不能认真定义的模糊概念，有大小老乡之分，很大程度上依赖双方对原籍的地理范围和方言文化的认同，老乡作为一个符号，它是天然渊源。真正要让老乡转变成和谐、帮助性关系，还需增添一道启动程序，即人情往来。

1.运用乡音　运用你的语言技巧与老乡谈起家乡的话题，以此触动思乡情绪，达到共鸣。

2.运用乡情　老乡是一种不可忽略的资源，古今成大事者，无不注重乡情。护士应懂得运用乡情凝聚人心，比如建立"睦乡情"会馆，多联系老乡之间的感情和关系，即使在自己遭遇困难时，老乡也会伸出援助之手；再者共同的生活背景、共同的地域特点有利于在护理领域发展的基础起到促进的作用。

3.遵守职责范围，出力而不越位　老乡作为一种天然的人脉，固然有许多可取的优势，但乡情的心理情结也会因环境存在着弊端，如利用乡情向你索取工作之便等，这时，一定要保持清醒的头脑，在遵守职责范围的前提下，出力而不越位。

护士作为南丁格尔"提灯女神"的继承和履行者，是服务的提供者，又是健康问题的咨询者、代言者、解决者和健康教育者。因此，善于转换角色正确处理老乡关系，不仅能起到联络感情、传播信息、交流思想、互相帮助、互相启发的作用，还能满足人们合群和交友的需要。

第 12 章

护理基本操作技巧与艺术

护理是临床治疗工作的一部分，具有很强的实践性，要求护士在进行各项护理技术操作中，在熟练掌握基本护理技术和操作规程的同时，还应重视善于处理和解决工作中遇到的问题，这就需要一定的技巧和技术。

第一节　血液标本采集

一、婴幼儿头皮静脉采血技巧与艺术

婴幼儿头皮静脉采血是从婴幼儿的头皮静脉采集血液标本的护理技术。无论是在急救工作中还是在普通的治疗中，及时获得静脉血标本，明确诊断，可为有效的治疗争取时间，提高患儿的生存质量和疾病的治愈率，对于婴幼儿头皮静脉采血应具有以下几个方面的技巧与艺术。

1.患儿的准备技巧与艺术　患儿大多对医院的环境陌生，产生恐惧心理，再加上身体上的不适，情绪表现的比较烦躁，所以给患儿静脉穿刺前，要有耐心，多给予表扬和鼓励，尽量取得患儿的合作，使患儿身心处于接受治疗的最佳状态。

2.沟通的技巧与艺术　当绝大多数患儿哭闹不配合时，许多家属不知所措、非常的紧张，反而增加了患儿的心理负担。因此应根据婴幼儿特点及家长的不同心理需求，灵活运用语言艺术，根据情

况予以心理护理，并取得家长对采血的配合。必要时可以请家长站在外面等候，待采血成功后将患儿交给家长。

3.头皮静脉选择技巧与艺术

（1）患儿头皮静脉的选择：首先，应区别头皮静脉和动脉，动脉用手指触摸有波动感，外观颜色淡红。其次，根据患儿的血液循环及局部血管的情况、标本血量的多少选择合适的头皮静脉，避免反复穿刺，以减轻患儿的痛苦。头皮静脉穿刺部位的选择从解剖角度来说，小儿头皮浅静脉较大的有前额静脉、颞浅静脉、耳后静脉及枕静脉。前额静脉有粗直、不滑动易固定、暴露明显、不外渗等优点，是头皮静脉穿刺的最佳部位，一般首选额正中静脉；耳后静脉皮下脂肪厚，较粗、略弯曲，易滑动，不易掌握深浅度，而且大多数有头发覆盖，穿刺时应注意掌握进针的深度及血管的走行；颅骨缝间静脉较粗，易滑动，进针时应注意绷紧头皮，从血管侧面进针。若采血量在2ml左右，也可选择表浅的细小静脉。

（2）肥胖患儿头皮静脉的选择：肥胖患儿头皮厚，血管不易显露，常在头皮边缘才有细小静脉显露，应沿着头皮边缘耐心寻找，仔细辨别毛细静脉的走行。必要时可用乙醇棉签多擦几次头皮静脉刺激血管扩张，分辨头皮边缘细小静脉的粗细、弯直以及血管的走行，为穿刺做好准备。根据静脉的解剖位置，用手指触摸，体会静脉在皮肤上的"沟痕"感，以确定部位及走向，如额骨正中和沿冠状缝处用手触摸皮肤时有"沟痕"感，即找到额静脉；从耳屏前方、颧弓根再向上触摸到"沟痕"感即颞前静脉；在耳郭后相应部位触及明显的"沟痕"感时，即耳后静脉。沿着患儿的额缝、冠状缝、矢状缝、人字缝的静脉走向，遵循便于操作的原则，选择合适的颅骨缝间静脉。

（3）脱水或休克患儿头皮静脉的选择：此类患儿的血管因血容

量不足管腔塌陷，应根据静脉的解剖位置，用手指触摸、体会静脉在皮肤上的"沟痕"感，选择额正中静脉、耳后静脉等粗直的头皮静脉。

4.患儿穿刺时固定的技巧与艺术　患儿穿刺时固定的方法分两种：抱位穿刺法和卧位穿刺法。抱位穿刺能使患儿始终在家属的怀中，有安全感，恐惧感明显减少。而对家属而言，能一直抱住患儿能让其觉得是对患儿的一种保护，能减轻家属自认为是对患儿照顾不周而致小儿患病所带来的愧疚心理。家属、患儿的密切配合，能使护理工作顺利进行。而卧位穿刺法则使患儿脱离家属的怀抱，产生分离性焦虑及恐惧，会使患儿有被惩罚、被遗弃的体验，在以后单独睡床时会留下心理阴影；还有剧烈的哭闹会使家属于心不忍，甚至会放弃穿刺，特别是在穿刺不成功时，更使家属、患儿都很焦躁，并且需要护理人员协助按压，增加护理工作量。所以说，抱位穿刺法优于卧位穿刺法。

（1）抱位穿刺法：采取横抱法，家属双腿夹住患儿双下肢，头部靠在家属的肘部，紧贴家属的身体，家属一手固定患儿的双手，一手向内侧固定患儿的脸部，选好静脉，剃除局部毛发，消毒后迅速进针并妥善固定，固定后嘱家属抱好患儿。

（2）卧位穿刺法：将患儿置于床上，选好静脉剃除局部毛发，消毒后一人固定头部，一人固定四肢，穿刺者迅速进针，固定后家属抱好患儿。

5.头皮静脉穿刺的技巧与艺术

（1）选择合适的针头：选择针头的原则是根据静脉的大小及深浅部位而定，头皮静脉穿刺一般选择4.5～5.5号一次性头皮静脉针，它具有以下3项优点：①能减轻患儿疼痛；②减少对血管壁的损害；③既利于血液顺利地抽出，又可减少皮肤针眼及皮下淤血。

由于婴幼儿血管管径小，若穿刺针头过大，易使针头斜面紧贴管壁或无法抽出，甚至血管破裂出血。

（2）持针的方法：传统的持针方法是右手拇、示指置针柄的下面，进入皮肤后改为执针的前后面刺入血管，此手法的缺点是手掌心朝上，手的灵活性欠佳，不好掌握进针的力度和速度，易造成速度过快或过慢的现象，过快容易穿破血管，过慢不能顺利进入皮下，且进入皮下后变换执针手法容易视线分散及针梗的摆动，造成针尖失准，导致穿刺失败。近些年来改进的持针方法是右手拇、示指置针柄的前后面，指尖顶到针梗的根部稳妥执针。此执针手法的优点是手背朝上，手比较灵活，且进入皮下后不用变换手法，一气呵成，大大地提高了头皮静脉穿刺的成功率。

（3）进针的手法：进针手法多为直刺法与斜刺法。直刺法是指在欲穿刺的静脉上，针头与皮肤成10°～15°。在穿刺过程中用力速度及大小要得当，当穿刺针进入皮下组织时，用力稍大，速度要快，切忌针头斜面在表皮与真皮之间停留，否则疼痛剧烈且进针不畅；穿刺血管壁时，用力轻、稳，同时速度宜慢，否则易穿破血管。

根据头皮静脉的深浅度采取适宜的力度、速度进入皮肤。进针时用力稍大，速度要快，切忌针尖斜面在表皮与真皮之间停留，引起进针不易。针头进入皮下后放平针头，针头与血管平行，用力轻稳，速度易慢。一般肉眼看到的血管比较浅，穿刺时用力要轻；而看不到、凭手感摸到的血管比较深，穿刺时用力要适当的重一些。头皮静脉管壁两端无压力差，静脉回心血流无阻力，回血慢且少，所以当觉得针头已进入血管、穿刺有空虚感而不见回血时，可以试着回抽注射器，一般可见回血。

（4）穿刺要点：头皮静脉的特点是静脉管壁两端无压力差，穿

刺时又不能使用止血带，所以穿刺时应慢、轻、稳、准。当患儿哭闹时，因静脉回流压力上升，头皮静脉血管会有一次短暂的充盈过程，这时应巧妙抓住时机，顺利完成穿刺。采用向心行和逆心行两种进针方法的区别是逆心行进针因血流压力大，穿刺时比向心行进针方法回血要快，故向心行进针比逆心行进针要更慢且更稳。

　　婴幼儿头皮静脉采血穿刺技术要求高、难度大，而且婴幼儿操作配合能力差，更加大了穿刺的难度，为提高穿刺的成功率，掌握好婴幼儿头皮静脉采血技巧与艺术至关重要。

二、静脉采血技巧

　　在护理工作中，静脉采血是常用的手段之一，多采用位于体表的浅静脉（如肘部静脉、手背静脉、内踝静脉或股静脉），小儿可采颈外静脉血液。在采血过程中，常见的且易于掌握的技巧如下。

　　1.沟通技巧　　有效的沟通能促进静脉采血成功。护士应仔细寻找合适的静脉，并对患者保持沟通以分散注意力，询问其以往采血的部位，以便快速地寻找到合适的静脉，在此基础上进行穿刺操作。

　　2.物品准备技巧　　根据采血标本要求准备不同类型的试管，一般提倡使用真空采血管，此管透明并配有采血针。也可根据取血量的不同选择合适的注射器，注射器后接头皮针进行穿刺，头皮针一般选择7号，如为婴儿头皮针宜选择5.0～5.5号。

　　3.静脉选择技巧

　　（1）部位选择：宜选择静脉走向直、粗大、充盈、弹性好、易固定的血管，一般以上肢肘正中静脉、头静脉、贵要静脉为首选，避开静脉瓣、静脉结节、水肿或瘢痕部位。当肘部静脉充盈不明显时，可选择手背部、手腕部、外踝部静脉甚至股静脉。

（2）左、右手选择：一般人选择右手静脉，因日常活动以右手为主，相对左手静脉更充盈。平时左手活动多者可考虑选择左手手臂的血管。

4.**止血带捆扎技巧**　采血时止血带的压力要尽可能小一点，防止由于压力过大及束缚时间长而引起局部血液浓缩和内皮细胞损坏，引起纤维蛋白溶解（纤溶）活性增强，血小板受到破坏。止血带可以扎在较薄的衣袖上面，一是可以减轻痛苦，二是如果是血小板减少的患者，可以减少皮下出血。

5.**静脉穿刺技巧**　使用无痛穿刺技术：进针快、拔针快。首先在肘弯上5～10cm扎上止血带，嘱患者握拳，肘下垫一棉垫，如静脉明显凸起时，常规消毒，左手拇指固定静脉穿刺部位的下端，右手持注射器针头斜面和针筒刻度向上，直接将针头经皮肤刺入静脉腔中，待回血后，抽至所需血量，解下止血带，用无菌棉球压住进针处拔针。如静脉不明显时，可用左手轻拍肘弯或轻轻揉搓，使之充血，或嘱患者重复几次握拳运动，使静脉充盈后采血；较肥胖的患者，可用左手示指在肘前轻压、再抬起，如触到有弹性感，即为肘前静脉。在此处用示指甲轻压上一痕迹，再行无菌消毒，直接将针头刺入血管进行采血。

手背静脉、手腕静脉、踝静脉与肘前部静脉采血的方法基本相同。

6.**拔针技巧**　"先慢后快"无痛拔针法。针头纵轴与血管纵轴平行，慢慢向外拔针，当针头即将拔出血管壁时再快速拔出体外。

7.**防止皮下血肿产生的技巧**　采血点上方的衣服不宜过紧，防止因压力使血液回流受阻，使血液从针眼处溢出，形成血肿。按压时要顺着血管走行的方向按压，勿用棉签揉搓针眼处，防止血液的凝集时间延长，加重出血，同时按压力度不宜过轻。正常人按压

3～5分钟即可，对于有凝血功能障碍的患者需适当延长按压时间。

三、动脉血气标本采集的技巧

　　动脉血气标本采集是通过采集动脉血，以进行血气分析来判断患者血液中所含氧和二氧化碳气体的情况，它能真实地反映体内的氧化代谢和酸碱平衡状态，为治疗提供依据，对临床中急、危重患者的监护和抢救甚为重要。动脉血气标本采集时存在固定困难、一次穿刺成功率较静脉穿刺低、患者比较疼痛的特点，故掌握采集的技巧很重要。

　　1.沟通技巧　调整护患双方的心理状态。操作前细致、耐心地向患者和家属介绍操作的目的和过程，解释动脉采血的特点，如它是皮肤表面无法直视的操作，难度相对较大，一次穿刺成功率较静脉穿刺低，以取得患者和家属的理解和配合。护士操作时应充满自信、放松心情、沉着冷静，避免焦躁和紧张情绪，同时通过交流来分散患者的注意力及减轻疼痛。

　　2.选择恰当的穿刺血管　根据患者的病情及个体差异恰当地选择穿刺部位，常选用容易触及、较表浅和相对固定的动脉。股动脉因搏动感强、血管粗大、容易采血的优点，病情危重、年老体弱、桡动脉搏动减弱或消失者，应首先考虑股动脉穿刺。而桡动脉位置表浅，容易被患者接受，故桡动脉搏动明显、身体素质好、肥胖者可首选桡动脉穿刺。

　　3.掌握操作技巧　护士应认真

学习并掌握血管解剖位置，精确穿刺点，熟练操作流程。桡动脉穿刺点在掌横纹上方1～2cm动脉搏动最明显的地方。操作前在患者手腕处垫软枕，手臂伸直，略向外展，可由助手或家属配合将手掌下压，使手掌呈反弓状态，使穿刺部位皮肤绷紧。常规消毒穿刺部位及操作者左手示指，操作者用左手示指指尖成70°触摸并固定动脉。进针角度30°～50°，但桡动脉穿刺时的进针角度应根据动脉位置深浅、穿刺部位皮下脂肪多少进行调整。穿刺成功无须用力抽吸便可见鲜红色血液流出。股动脉采血时患者取仰卧位，下肢伸直略外展，操作者站于穿刺侧，常规消毒穿刺部位及操作者左手示指、中指，在腹股沟韧带中下2～3cm股动脉搏动最明显处垂直进针，一般进针2～3cm，在针头缓慢刺入的过程中，见有回血即停止穿刺。拔出针头后立即将针头刺入软木塞或橡胶塞以隔绝空气，用双手轻轻搓动注射器使血液和肝素充分地混匀，以免血液凝固而影响结果。同时嘱患者用一定的力度压迫穿刺点5～10分钟，直至不再出血为止。

四、特殊患者采血的技巧

给一些特殊患者，如老年、水肿、肥胖、休克、吸毒等患者采血有一定的难度，因此要求护理人员不仅要有良好的沟通技巧和沉稳的心理素质，还需拥有过硬的操作技术。对于普通的静脉，做到一针见血并不难，而对于特殊的静脉就需要护士掌握一定的技巧，才能在临床应用时得心应手。

1.沟通技巧　当静脉穿刺不能"一针见血"时，患者往往产生抱怨、不信任心理，且特殊患者静脉采血的难度高，因此促进及培养护患沟通技巧尤为重要。

患者知晓采血的难度高，容易产生紧张、恐惧情绪，护士应更

多地关心患者，安抚其紧张心理，鼓励其提出自己的疑虑与想法，对患者的问题应耐心解答且尽量满足患者的要求，以取得患者的信任，使其配合，从而提高采血的成功率。

由于特殊患者常选用大静脉采血，大多数患者难以接受，应向患者做好解释工作，使其了解浅静脉采血可能因为采集不到足够的血量而需再次穿刺，且大静脉采血并不会对身体造成任何影响，消除患者的思想负担。

2.操作技巧　在采血过程中，尽量做到一针见血，这需要护士有良好的操作技能，而对于不同患者应采取相应的操作技巧。

（1）老年患者：老年患者皮肤松弛，血管壁缺乏弹性和韧性，血管脆性大而容易穿刺失败，因此扎止血带时不宜过紧，以免小血管破裂产生瘀斑，见回血后马上固定，在有把握的情况下可再平行进针少许，否则容易穿破血管。

（2）水肿患者：水肿患者肉眼看不见血管，应根据解剖位置压迫采血部位，使组织中的水分挤向周围，在凹陷部位复原前消毒，在静脉上方直接穿刺。

（3）肥胖患者：肥胖患者可采用双止血带结扎法。在患者肘关节上方6cm处先结扎一根止血带，稍等片刻，在肘关节下方6cm处再结扎一根止血带，常规消毒后穿刺，采血后应先松肘关节下方的止血带。此法可起到双重阻断静脉回流的作用。

（4）休克患者：休克患者由于循环衰竭，血容量不足，皮肤表面难以触摸到血管，且一般外周静脉不能抽取足够血液，因此常选用股静脉采血。股静脉采血时选用5～10ml注射器，患者取仰卧位，大腿外展，膝关节成90°屈曲。常规消毒后于腹股沟韧带中、内1/3交点下方1～1.5cm股动脉搏动点内侧0.5cm处垂直进针，一手固定针头，一手抽动注射器针栓，边退针边抽吸，见回血后固

定针头，抽取血液。

（5）吸毒患者：吸毒人员由于长期静脉注射毒品使浅表静脉破坏，且反复注射导致静脉炎，静脉呈条索状硬化，加大了采血难度。护士应评估静脉情况来选择合适的采血部位，常选择颈外静脉、股静脉等大静脉。颈外静脉采血时患者取仰卧位，肩下垫一小枕，头偏向对侧，充分暴露颈外静脉，常规消毒后嘱患者深吸气后用劲鼓腮，绷紧皮肤，沿静脉方向以15°～30°进针后刺入血管，见回血后固定针头，嘱患者鼓腮，抽取血液。

总之，只要护理人员在工作中不断总结经验，在操作中沉着镇定，对病人有高度的责任心，必将提高对特殊患者的静脉采血成功率。

第二节　粪便、尿液便标本采集

一、尿液标本采集

临床上常采集尿液标本做物理、化学、细菌等检查，以了解病情，协助诊断或观察疗效。但尿液标本的采集往往存在采集不及时、标本污染以及保存与运送方法不当等问题，这些都可影响检查结果的准确性。针对这些问题具有以下几方面的技巧。

1.护士的准备技巧与艺术　护理人员了解小便标本的重要性，加强主动服务意识，对标本的留取班班交接从而提高尿液标本留取率，缩短尿液标本的留取天数，提高医师对粪便、尿液便标本成功送检满意率，也提高了患者对护理工作的满意度。

2.沟通的技巧与艺术　首先应向患者介绍采集尿液标本检查在疾病治疗中的重要性，告知患者正确采集尿液标本的方法，卧床的患者和家属一起协助采集，导尿的患者向其说明采集的方法，并

向患者解释在采集过程中会保护患者的隐私，缓解其紧张、焦虑的情绪。

3.环境准备的技巧与艺术　尿液标本的采集过程中会涉及患者的隐私，可能会使患者紧张。所以提供一个安静、安全、隐蔽的环境，可以让患者感觉自在，体现出人性化的关怀；对于不能下床的患者，收集标本后，病室要通风，保持病室空气新鲜，让患者感觉舒适。

4.标本采集的技巧与艺术

（1）尿常规检查：最好留清晨第一次尿样，保证尿液在膀胱内停留了4~6小时。要用清洁容器留取新鲜尿标本。尿液不少于10ml。尿标本应避免经血、白带、精液、粪便等混入，女性患者月经期不宜送检尿标本。

（2）尿液细菌培养标本：标本需在应用抗菌药物之前或停用抗菌药物5天之后留取尿液标本；尿液在膀胱内应停留6~8小时或以上，使细菌有足够的时间繁殖，尿液标本收集前先用肥皂或清水洗净会阴后留取。培养标本需取中段尿，一次排尿的过程中，按先后可将其分成前段、中段、后段（注意一次直接排完，不要间断分3次排），因前段尿和后段尿容易被污染。所以，做尿常规和尿细菌学检查时，一般都留取中段尿。对于排尿困难的患者可行导尿术留取尿标本。

（3）12小时或24小时尿标本：12小时尿标本，是晚上7时开始留尿，次晨7时排完最后一次尿，将12小时的尿液均留于清

洁带盖的广口容器内，全部送验。若需24小时标本，则自清晨7时开始留尿至次晨7时止，夏天应防止尿液变质、可将容器放在阴凉处，并根据检验要求加防腐剂。

5.**标本保存与运送**　尿液标本采集后应在2小时内完成检验，最好在30分钟内完成。如果标本采集后2小时内无法完成分析，可冷藏于$2\sim8℃$，但最好不要超过6小时，避免细菌污染。放置太久，尿液中原有的成分发生变化，化验结果就失去了意义。对12小时或24小时尿标本则根据不同的检查项目按要求加入指定的防腐剂以稳定尿标本中的成分。运送时要先查对化验单与标本名字是否相符，检查标本是否符合送检要求，避免污染，提高实验室检查结果的准确性。

二、粪便标本的采集与艺术

正常的粪便是由已消化和未消化的食物残渣、消化道分泌物、大量的细菌和水分组成。大便标本的检验结果有助于评估患者的消化系统功能，协助诊断，治疗疾病。根据检验目的的不同，大便标本分为4种：常规标本、细菌培养标本、隐血标本和寄生虫或虫卵标本。

1.**标本容器准备的技巧**　常规标本、隐血标本和寄生虫或虫卵标本一般采用检便盒，内放棉签，排便于清洁便器内，以清洁、干燥、无吸水性有盖的容器为宜；培养标本应采用无菌培养瓶、无菌棉签，排便于消毒便器内；检查蛲虫选用透明胶带或透明薄膜拭子，检查阿米巴原虫要将便器加热至人体的温度。

2.**粪便标本采取的技巧**

（1）粪便标本的采取直接影响结果的准确性，通常采用自然排出的粪便，以新鲜的标本为宜，不得混有尿液、水、消毒剂或其

他物质，以免破坏有形成分，使病原菌死亡和污染腐生性原虫、真菌孢子、植物种子、花粉等易混淆检验结果。采集标本时应用干净棉签选取含有黏液、脓血等病变成分的粪便，外观无异常的粪便须从表面、深处及粪端多处取材，其量至少为大拇指末段大小（约5g）。腹泻的患者应排便于清洁的便盆内，连同便盆一起送检。

（2）检查蛲虫卵须用透明薄膜拭子于晚12时或清晨排便前自肛门周围皱襞处拭取并立即做显微镜检查，有时须连续采集数天。检查阿米巴原虫应排便于加热至人体温度的便盆，连同便盆一起送检。

（3）检查寄生虫虫体及做虫卵计数时应采集24小时粪便。前者应从全部粪便中仔细搜查或过筛，然后鉴别其种属；后者应将粪便混匀后检查。对某些寄生虫及虫卵的初步筛选检验，应采取三送三检。因为许多肠道原虫和某些蠕虫卵都有周期性排出现象。

（4）隐血试验：检查前3天禁食肉类、动物肝、血和含铁丰富的药物、食物、绿叶蔬菜，3天后收集标本，以免造成假阳性，应连续检查3天，选取外表及内层粪便。

（5）粪胆原定量检查：应连续收集3天的粪便，每天将粪便混匀称重后取出约20g送检。

（6）脂肪定量检查时，应先食定量脂肪饮食，每天进食脂肪50～150g，连续6天。从第3天起，收集72小时粪便，也可定时口服色素（刚果红），作为留取粪便的指示剂，将收集的粪便混合称量，从中取出约60g送检。简易法为在正常膳食情况下，收集24小时的全部粪便，混合称量，从其中取出约60g送检，测脂肪含量。

（7）细菌检验用标本应全部用无菌操作收集，立即送检。

3.标本存放、运送的技巧　标本采集后一般情况应于1小时内检查完毕，否则可因pH及消化酶等影响导致有形成分破坏分解。

隐血标本应迅速进行检查，以免因长时间放置使隐血反应的敏感度降低。查胆汁成分的粪便标本不应在室温中长时间放置，以免阳性率减低。查痢疾阿米巴滋养体时应于排便后立即送检，寒冷季节要注意标本的保温，因为阿米巴原虫在低温下可失去活力而难以查到。患者的标本中可能含有大量致病菌，不管标本运送距离远近，都必须注意安全防护。对于烈性传染病标本送检时更要特别严格，专人运送。

第三节　分泌物标本采集

一、痰标本采集技巧与艺术

痰液是气管、支气管和肺泡的分泌物，通过检查痰液内细胞、细菌、寄生虫等，观察其性质、颜色、气味和量，可以协助诊断呼吸系统的某些疾病。临床上常用的痰标本分为3种：常规痰标本、痰培养标本和24小时痰标本。采集痰标本的主要技巧如下。

1.能自行留痰者咳痰的技巧　取普通痰标本或痰培养标本时，让患者自然咳痰，清晨留取，用清水反复嗽口3次，以清除口腔中的细菌。嘱其在呼气的2/3时用力咳嗽，深呼吸数次后用力咳出气管深处的痰液置于干净消毒的小瓶内。

对于痰量少或无痰者可用加温45℃左右的10%盐水雾化吸入，痰咳出后立刻放入无菌痰盒内，立即送检。

取24小时痰标本时，让患者自然咳痰，晨起7时漱口后第一口痰起开始留痰，至次晨7时漱口后第一口痰止。收集时嘱患者不可将口水、鼻涕等混入，将所有痰液全部收集在痰盒内，收集容器放置在阴凉少尘处，容器加盖。

2.协助无力咳痰或不合作者咳痰的技巧与艺术　由于身体虚

弱、切口疼痛或咳痰无力，不能正确掌握咳痰方法者，当患者有咳嗽意向时，嘱其取半坐位并深吸一口气，护士用右手以轻柔的力量按压以刺激患者的胸骨上窝大气道的位置，使患者引起咳痰反射。如此反复进行，直至患者将痰液咳出。

昏迷患者留取痰标本时，先清除口腔内分泌物，再取一个1ml注射器，先拔出活塞放入外包装内，注射器空筒口接负压吸引器，乳头部位接吸痰管，吸痰时当痰液经过注射器空筒时迅速分离吸痰管，然后将活塞推入。或者先用长50cm的普通吸痰管，吸出气道外部的痰液，然后更换一次性婴儿吸痰管连接吸引器，用左手拇指将接头处折曲，并持一次性婴儿吸痰管，右手持无菌镊夹持吸痰管吸痰，此时痰液会自动收集至吸痰管末端的储液器中，直接送检即可。

二、咽拭子标本采集技巧与艺术

咽拭子标本采集是从咽部和扁桃体取分泌物做细菌培养或病毒分离，来协助疾病的诊断或确定治疗方案，为临床医生提供很好的诊疗依据。掌握咽拭子采集的技巧与艺术既能提高检验的准确性，又能减轻患者的思想负担及痛苦。

1.操作者的准备技巧　操作前查阅病历，掌握患者疾病种类、心理状况、口腔黏膜和咽部感染情况，针对患者的病情准备相应的健康宣教资料，熟练掌握咽拭子操作步骤；了解患者的进食时间，避免在进食后2小时内取标本，以防患者

呕吐；操作前洗手，着装洁净。

2.做好患者的解释工作　咽拭子标本采集在临床不是一个常见的操作，患者首次接触往往会产生一种恐惧心理。护士应充分地做好解释工作，告知患者此操作并非侵入性操作，整个操作时间很短，只要患者很好地配合，不会有痛苦。

3.环境的准备　咽拭子培养标本的采集必须在一个清洁的环境中进行，以确保实验结果的准确性。因此应避免在人多和空气污浊及有灰尘的环境进行咽拭子培养，标本采集前30分钟病房内应停止其他的护理操作，以避免尘埃飞扬。

4.咽拭子标本的采集技巧与艺术

（1）严格无菌操作，注意操作者的双手不能触及培养管的内面。

（2）操作时充分暴露患者的咽部，嘱患者发"啊"的声音，必要时可用压舌板，注意长棉签不要触及其他部位，保证所取标本的准确性。

（3）最好在使用抗菌药物治疗前采集标本。

（4）标本采集后应立即送检。

第四节　无菌技术操作

无菌技术是指在医疗、护理操作过程中，防止一切微生物侵入人体和防止无菌物品、无菌区域被污染的技术。无菌技术是预防和控制医院感染和防止疾病传播的一项基本而重要的操作技术，在进行无菌技术操作时，要严格执行无菌技术原则，时刻要有无菌观念，掌握一定的技巧及艺术，注意每一个小细节，才能保证操作符合标准。

一、环境准备技巧

选择一个环境清洁、宽敞、明亮的场地进行操作，操作前30分钟停止清扫地面，减少人员走动，避免尘埃飞扬，湿抹治疗台、治疗盘。抹治疗台与治疗盘的毛巾应分开使用，毛巾要以拧不出水为度，抹擦时注意每个面积都抹到，不能留有空隙，台面及盘内不能留有水迹，保持清洁、干燥。

二、自身准备技巧

洗手前衣帽穿戴整洁，修剪指甲，然后在流动水下按七步洗手法洗手，注意每个部位至少搓擦5次，洗手时身体稍前倾，以免水溅湿衣服。在戴口罩时注意将接触口鼻面视为清洁面，接触空气面视为污染面，在取口罩后用拇指和示指转动口罩带，将取下的口罩污染面（接触空气面）折向内面，清洁面（接触口鼻面）在外面，放入清洁口袋中。

三、物品准备技巧

按操作要求合理、有序地摆放物品，查看无菌物品的名称、灭菌日期及效果，检查包布是否有潮湿、破损、污染，检查有盖方盘侧孔是否密封。查对无菌溶液时，将溶液瓶瓶签举至与视线平行处，先查对瓶签是否完好，查对溶液的名称、浓度、剂量、有效期，检查瓶盖是

否有松动、瓶身及瓶底是否有裂缝，再倒转并轻晃瓶身，避开瓶签，对着光线检查溶液是否有沉淀、变色、浑浊。

四、无菌技术操作技巧与艺术

1.无菌持物钳使用技巧

（1）开包：依次打开无菌持物钳筒包的包布，先打开外角，再依次打开右角、左角、内角，注意手臂不可跨越无菌区域，手不能触及包布的内面，先取出无菌持物钳，再将镊子筒取出放于治疗台上，注意右手持无菌持物钳始终保持在腰部水平以上，且钳端闭合，在放入镊子筒以后再打开轴节。

（2）取钳：手持无菌持物钳上1/3，闭合钳端，将钳移至容器中央，垂直取出，注意不可在盖孔中取或放，也不可触及容器口缘及液面以上的容器内壁。

（3）使用：保持钳端闭合向下，在腰部水平以上范围内活动，不可倒转向上。

2.无菌容器使用技巧

（1）开盖：一手托住无菌容器的底部，另一手打开容器盖，将盖的内面朝上置于稳妥处或拿在手中，不可触及盖的边缘及内面，不能在无菌容器上方翻转容器盖，防止污染容器内物品。

（2）递物：在传递无菌物品时，手臂不可跨越无菌区，不可污染盖的内面、容器边缘及内面。

（3）关盖：取物后，立即盖严，避免容器内无菌物品在空气中暴露过久。

3.铺无菌盘的技巧

无菌盘是将无菌治疗巾铺在洁净、干燥的治疗盘内，形成无菌区，以供无菌操作用。无菌巾的折叠有纵折和横折两种方法。①纵折法：治疗巾纵折两次，再横折两次，开口边

向外；②横折法：治疗巾横折后纵折，再重复一次。

（1）开包：打开无菌巾包时，先打开外角，再打开右角、左角。在夹取治疗巾时注意无菌持物钳不可触及包布，手不可跨越无菌区域，包内未用完的无菌物品按原折痕包起，扎好并注明开包日期及时间，24小时内可再使用，如包内物品被污染或包布受潮，必须重新灭菌。

（2）铺盘：①单巾铺盘。打开治疗巾时手指不可触及无菌巾的散边边缘和内面，注意不要碰到自己的衣服和台面，以免污染治疗巾，轻轻抖开后，准确、果断地将治疗巾双折铺于治疗盘上，注意不可拖动治疗巾。②双巾铺盘。双手捏住无菌巾一边外面两角，轻轻抖开，注意治疗巾保持在腰部水平以上，再从远到近、准确、果断地将治疗巾铺于治疗盘上，注意头部和身体不能跨越无菌区，手不可触及无菌巾内面，不要拖拉治疗巾。

（3）放物：放入无菌物品时注意保持物品无菌，不可跨越无菌区域。

（4）覆盖：要注意露出治疗盘边缘，且上、下层治疗巾的边缘要对齐，在折叠治疗巾时注意手臂不要跨越治疗盘。铺好的无菌盘应注明铺盘时间，其有效期为4小时。

4.无菌溶液使用技巧

（1）开瓶：启开铝盖，用75%乙醇环形消毒瓶塞后，将瓶塞边缘向上翻起，再用75%乙醇消毒手接触部分，捏住瓶塞边缘，拉出瓶塞，注意手不可触及瓶口和瓶塞内面。

（2）倒液：一手示指和中指套住橡胶塞，另一手拿起瓶子，标签面朝向掌心，先倒出少量溶液冲洗瓶口，再由原处倒出所需溶液量至无菌容器中。注意倒液时，勿使瓶口接触容器口周围，瓶子离弯盘和无菌容器的高度要合适（约10cm），不可使水珠回溅，标

签不可浸湿，倒液的力量要适中，不能太小或太大，以防液体顺着瓶口流至瓶身或溅到容器外面。注意不可将无菌敷料堵塞瓶口倾倒无菌溶液或伸入无菌容器内直接蘸取，以免污染瓶内溶液，已倒出的溶液不可再倒回瓶内。

5.戴、脱一次性无菌手套的技巧

（1）戴手套：将两手套五指对准，先戴一只手，再以戴好手套的手指插入另一只手套的翻边内面，同法戴好。

（2）调整：戴好后，为了使手套与手贴合，可用双手手指交叉相互推送，也可用无菌纱布推送，不可强行拉扯，以免损坏。

（3）冲洗：使用前，应用无菌生理盐水或蒸馏水冲净手套上的滑石粉，使用过程中，如手套有污染或有破损，应立即更换。

（4）脱手套：一手捏住另一手套腕部外面，翻转脱下；再将脱下手套的手插入另一手套内，将其往下翻转脱下，注意戴手套的手不可触及手套的外面，脱手套时手套的外面不可触及手，以防污染。

第五节 静脉输液（血）操作

一、四肢静脉输液的操作技巧和艺术

静脉输液是利用液体静压和大气压形成的输液系统内压高于人体静脉压的原理将一定量的无菌液体直接滴入静脉内的方法。熟练掌握及准确地运用静脉输液的操作技巧和艺术，在临床护理工作中具有十分重要的作用。

1.加强人文关怀，加强交流与沟通　护患沟通交流是一种科学的工作方法，同时也是一门艺术。护士需掌握沟通技巧，针对不同的患者采用不同的交流方式，穿刺前向患者做自我介绍，拉近和患者的距离，减轻患者的恐惧和焦虑感；护士在进行治疗时主动向患

者介绍药物的名称和作用以及药物输入所需的时间，加强巡视，及时更换液体；根据需要告知输入速度，依据患者的病情、年龄、药物作用调节好滴速；对老年患者更要多安慰和鼓励；对具有理解力的患儿可以讲解一些他们感兴趣的东西，以取得和他们的信任。

2.血管的选择技巧 正确选择血管是提高穿刺成功率的关键，评估血管的粗细、弹性、充盈度和部位。穿刺前应放低准备输液的血管位置，对血液循环差者给予热敷使血管充盈；四肢明显水肿的患者，用拇指或手掌轻按穿刺部位使血管显现以利于穿刺成功。

3.四肢静脉输液的技巧

（1）排气的技巧：排气时把莫菲滴管倒转向上打开输液管调节器，当液体流入莫菲滴管1/2～2/3时，左手环指和中指将莫菲滴管上端的输液管反折，并迅速将莫菲滴管倒转回来，使液体顺利通过莫菲滴管与下段输液导管交界处，避免形成气泡。当药液从针头滴出1～3滴时，将调节器关闭，以示排气成功。

（2）扎止血带的技巧：采用2根止血带，上下相距10～15cm结扎肢体，约1分钟后松开下面的一根止血带，可见该处靛蓝色的静脉，穿刺时用指推和压指法，将皮下组织间液暂时推开，使血管充分显露后再进行穿刺。本方法比较适合老年患者不能配合握拳、肢体偏瘫、水肿明显者。

（3）进针角度的选择：增大针头与皮肤之间的进针角度可减轻进针引起的疼痛或达到无痛注射，一般患者穿刺可选择45°或接近45°进针；对老年患者浅小静脉穿刺，可选择

35°进针；对指（趾）背侧静脉穿刺，选择10°～15°进针；对老年血管壁厚、硬、易滚动的患者，选择超过40°进针；对小儿头皮静脉、手背及足背浅静脉、指（趾）间静脉，选择10°～45°进针；肘静脉、大隐静脉、小隐静脉，选择20°～30°进针。

（4）穿刺易回血的技巧：按常规输液排气后夹紧调节器，调节器下部的输液管前端返折，并挤去前端液体0.2～0.5ml，固定返折处，穿刺针进入皮下后，松开返折处，按常规法穿刺血管，一旦刺入血管，可见快速回血。

（5）固定输液贴的技巧：输液贴固定不当可引起针头滚动滑脱、针尖刺痛、刺破血管等情况。固定时，先粘胶布中间，然后两手拉紧两端贴至两侧皮肤。这样可使皮肤及针柄粘贴紧密，不会松动。固定针头软管时，将软管由下向上，再由上向下绕圈，使胶布横跨软管两段后固定与穿刺部位上方皮肤。三条胶布平行，与针梗垂直，这样既美观又牢固，一些穿刺部位稍隆起、针尖轻微上翘者，固定软管时可将软管斜压于针尖部位再固定，这样可使针尖平稳地置于血管内，不用在针柄下垫无菌棉签。

（6）拔针的技巧：拔针的最佳时间为输液管中液面下降速度明显减慢或停止时，以便让患者输入尽可能多的药液。拔针时多与患者交谈，分散其注意力，可减轻疼痛感。通常讲究"一轻、二快、三按压"，在拔针时，先分离胶布，只留下贴于针眼的那条胶布不分离，将针头拔出后应快速按压，切忌边拔边按，这样不仅让患者感到疼痛，还容易把胶布上棉条纤维带入血管，也不可边按压边揉，这样容易引起重新出血。为了更好地止血，应鼓励患者用多指一起按压。对于凝血功能正常的患者，一般要求患者按压2～3分钟即可，对于凝血机制较差者则需按压20分钟以上。当针眼完全凝血后，应告知患者勿急于用力活动血管，以免引起针眼处出血，出现

皮下血肿。

　　静脉输液是临床重要的治疗手段之一，掌握好操作的技巧和艺术，在输液各个环节上严把质量关，制订详尽的输液计划，输液整个过程中仔细观察、规范操作，注意各细节的处理，可有效降低差错事故的发生率，减少护患纠纷的发生，减轻患者的痛苦，提高输液治疗的安全性，从而提高临床护理质量。

二、头皮静脉输液操作技巧与艺术

　　小儿头皮静脉输液在儿科护理工作中应用非常广泛，尤其对于婴幼儿来说是临床给药的重要途径，同时也是抢救危重患儿的一个重要手段，其水平的高低，直接关系到护理质量、患儿康复及护患关系。因此，掌握头皮静脉输液操作技巧，在穿刺中做到一针见血，不仅能减少患儿的痛苦，提高家长对护士的信任度，而且能够保证治疗计划的顺利进行。

　　1.操作前的准备技巧

　　（1）环境准备：护士可穿着粉红色的工作服，室内床单及窗帘可设计为淡粉色碎花样或卡通样图案，从而营造一种活泼、亲切的环境，给人以温馨、愉快之感。光线的明亮及照射角度直接影响穿刺的成功率，自然光线最佳，晚上或阴暗天气时可借助100～150W的日光灯，并置于操作者的正上方。

　　（2）患儿准备：穿刺前安抚患儿，语调亲切、态度和蔼，消除其陌生感和恐惧感，以避免哭闹。小儿哭闹时尽可轻轻拍一拍，摸一摸他们的脸颊、四肢等，并亲切、温柔地安抚他们。告知患儿家属在进行静脉穿刺前不要喂奶、喂水，以免在穿刺过程中患儿因哭闹引起恶心呕吐，造成窒息，发生意外。

　　（3）自身准备：护士要有良好的心理素质，稳定的情绪、坚

定的自信心。如今的小孩大多是独生子女，平时家属对孩子的呵护和关爱，来到医院就变成对医护人员医疗服务和护理技术的苛刻要求。为此，护士必须加强自身修养，对患儿要有爱心，还要有宽容豁达的胸怀和良好的自我控制能力，同时要坚定信心，沉着、冷静，做到轻、稳、准，才能穿刺成功。如果一针未成功，面对家长的质疑，要用心理学知识来自我调节，避免多余信息的干扰，保持良好的心态，才能穿刺成功。

(4) 与患儿家属进行有效的沟通：多与患儿家属沟通，建立良好的护患关系，增加信任感。在给患儿进行输液治疗时，家属的心情往往会比较紧张，故操作之前，护士要以温和的态度、通俗易懂的语言简要说明小儿血管的特点、疾病与血管的关系等，并用风趣幽默的话语，减轻患儿父母的思想负担，解除顾虑，使其主动配合护士完成静脉穿刺。

2.选择血管的技巧　小儿头皮静脉输液应选择自己认为最有把握的血管穿刺，因为头皮静脉穿刺重要的是一次成功。头皮静脉呈网状分布，血液可以通过侧支回流于颈内静脉和颈外静脉至心脏，因此，顺行和逆行进针都不影响静脉回流。正中静脉是头皮静脉较大的一支，此静脉直而较大、不滑动、易固定，但易外渗，逆行进针可克服外渗缺点。额静脉及颞浅静脉具有不滑动、易固定、暴露明显、不外渗等优点，是头皮静脉输液的最佳部位，但此静脉较细小，穿刺难度稍大。耳后静脉较粗，略弯曲，易滑动，不易掌握深浅度，要剃去头发，才便于穿刺固定。

3.患儿头部的固定技巧　在穿刺时，小儿头部固定正确与否决定穿刺的成功率，固定时助手或家属双手抱住小儿颧骨、颊部及下颌部，双肘为支撑点，固定住小儿头部，并将患儿双手轻压于助手双肘下，避免患儿双手挠抓，不要强行压住小儿的躯体，以免引起

抵抗。

4.头皮静脉穿刺技巧

（1）进针手法：一般可采用直刺法，以4.5号头皮针为宜，如头皮血管较粗或根据治疗需要，也可选择5.5号头皮针或静脉留置针。左手拇指与中指以穿刺点为中心将血管向两边拉直绷紧，右手示指与拇指分别垂直持针柄前后进针，因小儿头皮静脉浅表细小，这样持针减小了手指与头皮间的摩擦，使针头能与血管紧贴，操作者可随意掌握针头斜面进入血管的深浅度，进针角度因人因血管而异，一般使针头与皮肤成10°～15°适宜。进入皮肤后根据血管的粗细曲直，在皮肤内潜行0.3～0.5cm，缓慢进针，见回血后即停止进针。

（2）判断回血：判断穿刺成功与否的关键要看回血，但由于一次性输液器内的负压小，穿刺后回血少或不回血，这就要凭经验来判断穿刺成功与否。针头进入血管后有一种落空感后，可用力挤压近端头皮针管就会有回血，或穿刺前用5ml注射器抽吸少量生理盐水连接头皮针穿刺，进血管后抽吸有回血，推注少许生理盐水，局部无肿胀即证明穿刺成功。

5.针头固定技巧 稳妥贴好第一条胶布是关键，穿刺成功后用左手示指固定针柄于小儿头皮上，左手拇指置于接近针柄的软管下方，可随意调整针体与皮肤成一适宜的角度，保持针体与血管平行，防止针尖翘起。右手打开输液器开关，观察输液通畅后，用第一条胶布将针柄粘贴牢固，如针柄悬空可在针柄下垫一个干棉签头部，用第二条带有棉纱的输液贴宽胶布贴在针体并遮盖针眼。用第三条胶布从靠近针柄的头皮针软管下方穿过并向上、向前交叉固定。把头皮针的软管向上自然弯曲成一圆弧形后用第四条胶布固定。第五条胶布将头皮针软管的末端固定于近侧耳郭上。如遇到有

患儿因哭闹或应用退热药物引起头部多汗而影响胶布固定时，可用头围固定法固定于穿刺点所粘胶布之上，可避免因出汗胶布脱落。

6.拔针技巧　拔针是静脉输液的最后一个环节，如果方法不当会使患儿感到疼痛。拔针时，固定针柄处的胶布，要从一侧向针柄侧方向撕开；一手持针，一手沿血管纵向按住针眼处胶布，在拔针后的瞬间按压，使患儿不会感到疼痛，同时沿血管纵向按压针眼处，不但按压了皮肤穿刺点，而且按压了血管壁上的穿刺点，能有效的减少皮下淤血的发生，保护穿刺部位的静脉，提高下一次穿刺的成功率。

护士熟练的穿刺技巧、良好的心理素质和与患儿及家属的良好沟通，是提高小儿头皮静脉穿刺成功率、保证输液顺利完成的重要因素。作为一名儿科护士，必须从这些方面去总结经验，练就过硬的本领，才能不断提高小儿头皮静脉穿刺的成功率，从而提高护理质量。

三、静脉留置针输液技巧与艺术

静脉留置针输液是一项较新的临床护理操作，其优点是可保护静脉，减少因反复穿刺而造成血管损伤和患者的痛苦，保持静脉畅通，利于抢救和治疗。适用于长期输液静脉穿刺困难者。

1.静脉留置针的种类　静脉留置针有多种型号，操作细节上也不尽相同，病房常用的为"Y"式，手术室常用的为加药口式。

2.注射前准备的技巧

（1）协助患者取舒适卧位，由于操作过程稍复杂，难度略大，最好取平卧位。

（2）告知患者静脉留置针的特点及相比普通头皮针的优缺点。

（3）告知患者静脉留置针相对较粗大，穿刺时会比普通头皮针

痛些，让患者提前有心理准备可以减轻疼痛以及避免突然刺激造成患者本能性地移动手臂。

3.穿刺部位选择的技巧

(1)"Y"式留置针常选择四肢表浅静脉，如手背静脉、贵要静脉、头静脉、大隐静脉等；加药口式留置针则较少选用手背静脉，常选择手腕近端的前臂静脉，因手术要求有时须选择大隐静脉。

(2)做手术的小儿不宜选择头皮静脉，而应选择手背静脉或大隐静脉，在小儿的手背尺侧靠近腕部常有一根较粗的静脉利于穿刺，大隐静脉则通常更容易穿刺成功。

(3)穿刺血管要选择弹性好、走向直、清晰的避开关节、骨隆突、瘢痕处，虽然留置针管是软的，但也应尽量避免使其弯曲，以减少打折或脱出的可能。

(4)充盈不好的血管可扎起止血带后确定穿刺部位。

4.留置针准备的技巧　根据血管粗细和临床需要选择合适型号的留置针，宁小勿大，以减少静脉炎发生的概率。"Y"式留置针，需将输液器上的针头插入留置针的肝素帽内，排尽"Y"形管内的空气。排气时，可先将针头插入约1/3，打开调节器，同时使针头向上，待肝素帽内充满液体后再将针头全部插入，以保证"Y"形管内没有空气。对输液有特殊要求如输血、迅速扩容时可将输液器针头取下，用三通直接连接在静脉留置针"Y"形管的另一个接口，封管时需更换一只肝素帽。

加药口式留置针，由于要穿刺

完毕后才能连接输液器，故只需用三通替换输液器针头备用。

5.留置针穿刺的技巧　止血带不宜扎得太紧，太紧会使患者在输液前就感觉到疼痛。另外，可能会使本来直的血管弯曲变形影响操作。

酌情嘱患者握拳或放松手，实践证明握拳并不适用于所有患者，以保持血管直的形态为宜。

穿刺前须松动外套管，"Y"式留置针用旋转方式松动外套管，调整针头斜面，切不可拔出套管（因为套管极软，拔出后很难再完好地套上）；加药口式留置针则只能通过拔出套管再套回的方式松动套管。

无论哪种留置针，均应保持针尖斜面向上，对准静脉上方以15°～30°进针，直接穿入血管，不宜在皮下游走后再从血管侧面穿刺，因为静脉留置针的外套管是塑料，光滑度不如金属，在皮下游走会增加患者的疼痛，另外针尖较钝，难以穿入血管。

进针宜慢，以免穿破血管，见回血后不要立即退针芯，应降低角度继续推进2mm，保证金属针尖和塑料套管前端全部进入血管后，撤针芯2～4mm，继续将外套管送进血管。

通常将套管全部送入静脉，但对于肥胖患者等进针角度大的情况，全部送入后使得套管根部被皮肤挤压，形成一定的弯曲，易导致输液不畅，这种情况应保留3～4mm套管在外面。

对于加药口式留置针，退出针芯前必须用一只手压住近端血管以免血液流出，压时应用虎口处整体下压，以免有较细的交通支没被压到而出血。

6.留置针固定的技巧　"Y"式留置针用专用的无菌贴膜固定，为固定牢固，贴无菌贴膜前应确保皮肤干燥，贴好后在针眼水平和贴膜边缘分别以普通胶带加固。加药口式留置针的固定与普通

头皮针输液相似，但也要用胶带加固。输液管应弯曲180°返回，弯度要自然，可略增大转弯半径，以免打折。

将以上操作技巧和护理沟通艺术有效结合，大大提高了静脉留置针穿刺的成功率，延长留置时间，使患者在轻松的环境中接受治疗和护理，增加了护理工作的时效性和艺术性。

四、静脉输血技巧与艺术

静脉输血是将血液通过静脉输入体内的方法。输血作为一种替代治疗可以补充血容量、改善循环、提高血浆蛋白、改善凝血功能，外科领域应用是非常广泛的。输血属于特殊治疗，具有一定的风险，大多数患者对输血有恐惧心理，为了确保输血的安全，促进患者的身心舒适，要求护理人员不断探索，提高输血技术，加强自身修养，从而更好地为输血患者服务。

1.输血前的准备技巧　护士在输血前应充分掌握患者的病情（如疾病的诊断、输血史、过敏史、妊娠史、传染病史、有无休克和肝、肾衰竭等）、输血的目的、输注的血液类型等资料，有助于护士在输血前合理安排输注的顺序、速度和时间，预计输血中可能发生的潜在危险；同时还要了解患者在输血前，是否已检测输血前五项，医师是否已履行告之义务，并按要求签定《输血治疗同意书》；与患者良好沟通，护士是输血操作的直接执行者，合适、得体的语言或非语言交流，如耐心倾听患者的提问，详细、全面地做好解释工作，可增强患者对护士的信任，帮助其更好地消除紧张心理，促进身心舒适，减少输血反应的发生。

2.输血过程中的技巧

（1）输血是临床上重要治疗方法：做到安全输血，除临床医务人员严格遵守规范的输血操作程序外，最重要的就是建立一条可靠

的输血通路。传统的头皮针输血，不但限制了患者的活动，易引起血液渗漏，造成患者的血管、局部组织损伤，增加了患者的痛苦，同时也增加了护士的工作量，影响了患者的治疗和抢救工作。因此，护理人员在输血过程中尽量使用静脉留置针。

（2）掌握各种成分血液的输注技巧：①输注全血和红细胞前需将血袋轻柔反复颠倒数次，使红细胞与添加剂充分混合，必要时在输注过程中轻摇血袋使红细胞悬起，以避免出现越输越慢的现象，若已出现滴速不畅，则可将少量0.9%氯化钠注射液通过"Y"形管（双头输血器）注入血袋中加以稀释并混匀；严格掌握输注时间，先慢后快，输注时间一般不超过4小时；洗涤红细胞应尽快输注，必须在2小时内输完，如因故未能及时输注，只能在4℃冰箱保存24小时；红细胞内不能加任何药品，尤其是乳酸钠复方氯化钠注射液、5%葡萄糖液或5%葡萄糖氯化钠注射液，否则会发生凝固、凝集或溶血。②输注血小板时，因血小板功能随保存时间的延长而下降，所以取回后应立即输注（输注前将血液混匀，切忌剧烈摇动，以防血小板损伤），以患者可耐受的最快速度输注，以便迅速达到一个止血水平。如因故未能及时输注，应在常温（22±2）℃下保存，并每隔10分钟左右轻轻摇动血袋，防止血小板聚集，不能放冰箱暂存。③输注血浆前必须检查血浆外观，正常应为淡黄色半透明液体，如颜色异常或有絮状物则不能输注；新鲜冰冻血浆应尽快输注，以避免血浆蛋白变性和不稳定的凝血因子丧失活性；新鲜冰冻血浆一经融化不可再冰冻保存，如因故融化后未能及时输注，可在4℃冰箱暂时保存，但不能超过24小时。

输血袋与输血器之间连接时很容易插偏，导致输血袋被扎破而使血液污染，同时造成浪费，护理人员在插入输血器针头时，尽量使接口处与输血袋在同一个水平面，针头以旋转式插入接口。

输血过程中多巡视病房，和患者交流，听取患者的主观感受，细心观察、分析，及时发现潜在的问题，防止输血反应的发生。

第六节 常用注射操作

一、皮内注射的操作技巧与艺术

皮内注射法是将少量药液或生物制品注射于表皮与真皮之间的方法。

1.加强沟通交流，做好解释　患者住院期间，情绪不太稳定。在接受治疗的过程中，难免恐慌与不安。因此，在操作过程中，护士应态度温和地向患者做好解释，让患者感觉到像亲人一般的呵护和信任。

2.提高操作技能，减轻疼痛与不适　熟练的操作技巧是患者信任护士的基本保证，操作时才可以得心应手。穿刺与拔针时让患者丝毫不觉得疼痛，推药时手法娴熟，使形成的皮丘达到最佳效果。

3.不断加强自身修养，微笑服务　微笑服务可以缓解患者的压力，使患者更加积极地配合治疗，甚至会使患者忘记皮丘形成时的短暂胀痛。

二、皮下注射的操作技巧与艺术

皮下注射是将药物注射到皮下组织中达到治疗疾病的一种方法。适应于局部麻醉用药、预防接种和某些药物（如胰岛素、低分子肝素）的治疗。护

士操作过程中要合理使用注射部位，保证药物剂量注入准确，同时注意减轻患者的痛苦，观察药物的不良反应。

1.注射前心理护理的技巧　注射前做好患者的解释工作，告知患者及家属皮下注射药物的目的及方法，大多数患者对穿刺时的第一感觉就是紧张、恐惧、怕痛，特别是幼儿患者。这些负性情绪会导致肌肉张力的增加，肌张力增加又会给神经末梢增加压力，这些都会伴随着穿刺而加重疼痛感。护士应理解并对患者进行正确的引导，可通过微笑交谈的方式把自己穿刺成功的自信传递给患者，告知患者，自己会以最熟练轻巧的注射技术为其进行操作，通过与患者有效的沟通交流缓解其紧张情绪，取得患者最大程度的配合，使其在和谐的气氛中接受治疗。

2.注射部位选择的技巧　合理使用注射部位，应遵循注射部位轮换原则，注意局部应当避开炎症、破溃或有肿块的部位。一般常用的注射部位有上臂三角肌下缘、腹部、大腿外侧、臀部。经常注射者，应制订轮流交替注射部位的计划，下一次注射部位与上一次注射部位的距离应大于2cm，已达到在有限的注射部位吸收最大药量的效果。

3.注射时分散患者注意力的技巧　分散注意力是一种非药物的认知-行为的疼痛治疗法。能使患者暂时忘记将要进行的注射，而将注意力从疼痛或伴有的恶劣情绪转移到其他话题或事情上，从而减少对有害刺激的神经元反应。这样患者是在相对完全自由、放松的情况下，体会到的是无痛或微痛的注射。

4.注射药物的技巧

（1）选择合适的注射器：注射器与针头的选择应以注射药物的剂量而定，注射药物少于1ml时，必须用1ml注射器抽吸药液，以保证注入剂量的准确无误。药液剂量大于1ml时，一般选用2ml注

射器抽吸药液。

（2）体位的摆放：协助患者摆放正确体位，姿势自然，肌肉放松，这样能使药液顺利进入皮下组织，以利于药物的吸收，如选择三角肌下缘注射时可嘱患者手叉腰。

（3）排气：皮下注射前常规是排净注射器内空气，以免空气进入皮下，但皮下低分子肝素注射时不用排气，按常规方法注射会排掉0.02ml的药物，同时由于排气不当药液会从针尖处溢出附于针头表面在注射中误伤表皮毛细血管，导致局部皮肤瘀斑形成。因此在注射前应将针头向下，把空气弹至药液上方，注射时不需要再排气。注射完毕后刚好使0.1ml空气遗留于注射器乳头部位。这样可大大避免药液浪费，同时可保证注射后针尖无药液污染，能避免针头表面的药液损伤毛细血管而起瘀斑。

（4）注射时：左手绷紧皮肤或捏起局部肌肉（过度消瘦者），右手持注射器进针，进针时针尖斜面向上，针头与皮肤成30°～40°，迅速将针梗的2/3刺入皮下，勿用力过猛，以免刺入肌层或更深的组织，回抽无回血后缓慢推药，注意注射时进针要快，进针越慢，患者疼痛感越强。进针和推药时可能会有一些疼痛，请患者不要活动肢体，以免发生意外。注射完毕应快速拔针，进针和拔针时要保持一个方向，用干棉签按压进针点。

应用胰岛素时，应将其从冰箱中取出，放至室温下，如温度低，注射时可能会引起疼痛，胰岛素笔的针头十分纤细，应定期更换针头，如多次重复使用后，会导致针头变钝或出现倒钩，引起注射疼痛。应用75%乙醇消毒注射部位，应等乙醇挥发后再注射，否则，乙醇被带到皮下组织，可能引起疼痛。注射后要交代注意事项，嘱患者按时进食，以免发生低血糖反应。

应用低分子肝素时，应选择腹壁皮下注射，注射前注意避免针

头附着药液，常规消毒皮肤后，操作者用左手示指、拇指捏起患者注射部位皮肤及皮下组织，使其形成皱褶，右手以握笔式持针，在皱褶顶部垂直进针，回抽无回血后，将药物缓慢注入，注射完毕停留3～5秒后垂直拔针，放松皱褶，再用棉签按压15分钟，其按压深度为皮肤下陷1cm为准。注射后应注意观察患者皮下出血、淤血情况。如注射低分子肝素后出现皮下出血禁忌热敷、理疗或用力在注射处按揉，以免引起毛细血管破裂出血。如有皮下出血，可告知患者2cm×3cm的瘀斑、局部出现硬结或疼痛时应让患者适当减少活动，给予冷敷，冷敷可减轻局部疼痛和皮下出血的面积。如果注射前和注射后给予冷敷5分钟可减少皮下出血的发生。

三、肌内注射操作技巧与艺术

肌内注射是指用注射器将少量药液注入肌肉组织内，达到治疗目的的一种常用的药物注射治疗方法。由于肌内注射本身存在一定的缺陷，如注射后引起的肌肉疼痛，吸收不完全，易造成血管、神经或组织损伤，出现局部淤血、感染、硬结等。如护理人员能在肌内注射中掌握一定的技巧与护理艺术，就能减轻甚至消除上述不良影响。

1.注射环境的准备技巧　注射环境过于安静与肃穆，难以分散患者对注射部位的注意，易使患者情绪紧张，会增加患者的注射疼痛感，但过于喧嚣又不利于护理工作的开展。选择在病室内注射，让患者之间自然相处，有利于分散患者的注意力，减轻疼痛。

2.护患沟通的技巧　在注射前，护士根据自己所掌握的心理学、医学理论知识，介绍该药的治疗作用，用药后的注意事项及科普知识等，以分散患者的注意力，同时取得患者信任，使疼痛减轻到最低限度，即使有一时性疼痛，由于患者心理上得到安慰与鼓

励，也易忍耐与克服。

3.无痛注射技术的技巧

（1）舒适的体位：舒适的体位会使患者心境平静，也可辅助注射成功的实施。上臂肌内注射应以坐姿为佳。

（2）掌握无痛注射的部位：取髂前上棘与尾骨联线的外上1/3的交界点，此点与髂前上棘连线的内上1/3处为无痛注射点。

（3）运用无痛注射技术"两快一慢"，即进针快、拔针快、推药慢。

4.特殊药物肌内注射的技巧

（1）高浓度、黏稠针剂的注射技巧：长效青霉素是一种高浓度、黏稠针剂，采用常规方法肌内注射易阻塞针头，需要在患者进行常规皮试后，取5ml注射器抽取0.9%氯化钠注射液4ml，注入长效青霉素瓶中，充分摇匀。把药液抽吸入5ml注射器中，排尽注射器内空气，再抽取少许0.9%氯化钠注射液（以充满注射器的乳头部和针头为宜），然后按常规方法进行肌内注射，推注速度稍快。用0.9%氯化钠注射液充满注射器的乳头部和针头，防止高浓度、黏稠的药液在开始注射时就与肌肉接触而堵塞针头，从而降低了注射难度，减轻了患者的痛苦。

（2）速凝药物注射的技巧：速凝药物均配有溶酶，用5ml无菌注射器抽吸溶酶时有意留下溶酶0.1～0.2ml（能吸满针梗与注射器乳头为适）。首先让溶酶与药品充分溶解成混悬液，抽吸在注射器内。再抽吸留下的溶酶充满针梗及

注射器乳头，固定好注射器活塞，给予肌内注射，能达到很好的效果。同时应注意药物配制时有意留下的溶酶以能够充满针梗及注射器乳头为宜，过多可引起药物混合成混悬液的溶酶相对不足，药液更易凝固，引起针头梗阻。抽吸留下的溶酶后，就要固定好注射器活塞，以免进行肌内注射时，因药液的自身重量，活塞常被动摧下，针头及注射器乳头内的溶酶反流入注射器内与药液混合，肌内注射时易发生针头阻塞。

5.特殊患者肌内注射技巧

（1）患儿肌内注射的技巧：患儿在注射前常表现为强烈的反抗行为，哭闹不止，从而增加注射难度，有时还会发生意外事故，引起护患纠纷。因此，护士在注射前要取得患儿的信任，面带笑容，用亲切的语言、和蔼的态度主动接触患儿，鼓励他们注射时要勇敢，不怕痛，如"阿姨打针只有一点点痛，就像被蚊子咬一口一样"等，这样就能稳定患儿的情绪，顺利完成注射。另外，护士要与家长做好沟通，取得他们的理解、配合与信任，让他们保持镇定、平静。

取合适的体位：家长取坐位，抱患儿趴于家长大腿上，患儿双腿夹于家长双腿之间，家长的双手分别放于患儿腰、臀部。

注射中要注意转移其注意力，多采用积极、肯定、鼓励性的语言。如"你真勇敢，你真坚强"。注射完毕立即对患儿给予充分的肯定和表扬，如"你是阿姨见过的最勇敢的孩子"，使患儿的心理得到充分的满足。

（2）水肿患者注射的技巧：选用7号针头，消毒注射部位皮肤，消毒操作者的左手示指和中指，用此二指将注射部位的皮肤及皮下水肿液推向一侧，快速进针，注射毕，按压3分钟。此方法使穿刺点不在各层组织的同一位置，注射后错开的皮肤回到原来的位

置，故药液不易反溢和外渗。给水肿患者用传统方法注射，极易引起药液反溢和外渗、药液注入水肿液中，影响药效；还易引起患者恐慌不满，注射时间长者还会引起局部硬结。掌握好这种注射技巧可克服传统注射方法的缺点。

（3）肥胖、超重患者注射的技巧：①合理选择针头。对于男性患者在临床护理操作时，轻、中度肥胖患者一般选用7号针头，进针2/3就行。对于肥胖女性患者，其脂肪厚度与其体重、身高成线性关系，计算出体重指数再根据直线回归方程可得出脂肪厚度，然后根据皮肤脂肪厚度来选择针头。重度肥胖患者也选用7号针头，但进针深度将接近针梗处。②调整给药途径。对于皮肤脂肪厚度超过肌内注射所需深度的患者，可建议医生考虑其他的给药途径如口服、皮下注射及静脉注射等，以保证正常的药效，同时避免不必要的并发症。③采取压延法注射。可用手指将注射处向下并向旁舒伸，促使脂肪展开压紧，便于针头进入肌肉而不至于将药物注入脂肪层。

肌内注射是一种有创性操作，护士在执行此操作前要掌握良好的操作技巧与艺术，避免发生并发症，减少不必要的护理差错事故的发生。

第七节　口服给药

口服给药法是最常见的给药途径，正确提供给药的剂量，按时给药，以达到预防、诊断和治疗疾病的目的。药物经胃肠道吸收，有给药方式简便，不直接损伤皮肤、黏膜等优点。由于口服药物吸收较慢，不适用于急救。对意识不清、呕吐不止者也不宜采用此法给药。

一、配药的技巧与艺术

1.评估的技巧与艺术　部分药物在其联合使用时表现出药效增强或减弱，甚至是不良反应。因此，护士配药前应先了解药物的作用、不良反应及其注意事项，以免因配伍禁忌而发生意外。

2.配药的技巧与艺术　查对服药本上患者床号、姓名、药名、浓度、剂量、方法、时间并进行配药（要注意用药起止时间）。先配好固体药，放于一个药杯内（口含药另放），然后配水剂，若同时用几种药液，应分别放置。一个患者的药配完后，才能配另一个患者的药。

固体药（片、丸、胶囊）应用药匙取药，不可直接用手取药。

水剂用量杯计量。先将药液摇匀，左手持量杯，拇指置于所需刻度，举量杯使所需刻度和视线水平，右手持药瓶使瓶签朝上（避免药液污染标签），倒入药液至低液面达所需刻度，再将药液倒入小药杯中盖好。若同时用几种药液，应分别放置。倒毕，瓶口用湿纱布擦净，放回原处。更换药液品种时，应洗净量杯，以免更换药液时发生化学变化。

油剂、需按滴计算或药量不足1ml的药液，须用滴管吸取计量，滴管应稍倾斜，使药量准确（按1ml为15滴计算）。为使服药量准确，应滴入盛有少量温开水的药杯内，以免药液黏附在杯内，影响服药的剂量。

药物不足1片时要分装均匀，粉剂药物或口含片应用纸包好。若使用单剂量包装的药物，则在发给患者时再拆开。

全部药物配完后，应根据服药本逐个对药盘内的药物重新核对1次。准确无误后关上药盘。

严格执行查对制度，防止差错，在发药前需请别人再核对1

次，无误后方可发药。

二、发药、喂药的技巧与艺术

1.发药的技巧与艺术

（1）操作前准备：在用药前护理人员要认真查阅药物说明书，查阅病案并询问患者用药史及药物过敏史，必要时在用药前需做皮肤过敏试验。例如，头孢菌素类说明书规定对头孢菌素类抗生素过敏者禁用，对青霉素过敏者慎用；阿莫西林胶囊说明书上规定青霉素过敏者慎用；而阿莫西林分散片及青霉素V钾片说明书上则明确规定青霉素类药物过敏者禁用，在服用前必须做青霉素过敏试验，阳性反应者禁用。而用药前一般不需做皮肤过敏试验的大环类酯类及喹诺酮类抗生素在用药前也必须询问有无此类药物的过敏史，过敏者禁用。另外，在服药过程中，加强病情观察，如有皮肤瘙痒、荨麻疹及其他过敏反应立即停药，并给予处理。

口服给药法在预防、治疗或诊断疾病中都起着重要作用，护理人员必须熟悉药物的性能、作用及不良反应，掌握药物的剂型、剂量和给药方法，加强细节管理，注意观察用药效果，加强健康宣教，增强患者的服药依从性，防止或减少药物不良反应的发生。一般情况下，健胃药宜在饭前服，助消化及对胃黏膜有刺激性的药物宜在饭后服，催眠药在睡前服，驱虫药宜在空腹或半空腹时服用。

在临床口服给药中，必须从态度入手，加强对患者的健康教

育，提高其对不坚持服药带来严重后果的认识。严格指导、督促患者坚持用药，让患者及家属了解药物的名称、剂量、用药时间、注意事项及不良反应等。

（2）沟通：护士在发药的过程中，如与听力困难者交谈时要靠近患者的耳朵；对讲话困难者要耐心倾听，切不可表现出不耐烦或敷衍的情绪。对患者的指责或疑问，要适当解释，以取得患者的理解。在护理工作中，要求护士语言要具有科学性、严肃性，必要时也要讲究一点幽默。比如，因发药的时间比较固定，有的患者甚至是三餐间隔都需服药，这时发药可以说成"某某，您的餐后'点心'来了，请按时服用。"①非语言沟通：护士的行为举止大方得体、有朝气、面部表情温和，可使患者产生愉快、安全的感觉。但有时应注意护士的面部表情应与当时的环境相一致，比如，患者心绞痛发作时，护士给患者喂服硝酸甘油时表情应严肃、认真。同时，还要注意语言内容与面部表情相统一。②其他非语言沟通：接触也是非语言沟通的一种，可使患者产生良好的心理效果和治疗效果。比如，在给患者喂服难以下咽的药物过程中，可以用手抚摸他的背部，让他能感受到护士的体贴。

2.喂药的技巧与艺术　婴幼儿、老年患者、危重患者服药时可能会有些困难，这就需要护士要有耐心，并且使用正确的方法来进行喂药。对于婴幼儿可将药物碾碎溶于水后灌入奶瓶中喂服；而对于不合作者、老年患者或危重患者则可用不带针头的注射器喂药，若是留有胃管者则可将药物溶于水后从胃管注入，并用温开水冲管。不过避免在婴幼儿哭闹时喂药，以免引起呛咳，甚至窒息。

3.服药技巧与艺术

（1）服药的细节：某些磺胺类药物如复方磺胺甲噁唑经肾排泄，尿少时即析出结晶引起肾小管堵塞，服药后应指导患者多饮

水；舌下含片如硝酸甘油，应放于舌下或两颊黏膜与牙齿之间待其溶化；服用强心苷类药物如洋地黄、地高辛等，应先测脉率、心率，并注意其节律变化，脉率低于60/分钟或节律不齐时则不可继续服用；某些药物对牙齿有腐蚀作用或使牙齿染色的药物如酸类或铁剂，服用时避免与牙齿接触，可将药液由饮水管吸入，服后再漱口；口服凝血酶严禁注射，但其外形与针剂十分接近，所以要与针剂严格分开，以防意外发生。

（2）服药的姿势：服药的姿势比较重要，躺着服用药片、药丸，如果送服的水少，药物只有50%到达胃内，另外50%会在食管中溶化或黏附在食管壁上。由于有的药物是碱性的，有的是酸性的，有的具有很强的刺激性，如果在食管壁上溶化或停留时间过长，就可引起食管发炎，严重的甚至引发溃疡。所以最好是站着服药，多喝几口水，服药后不要立即躺下，或站立或走动1分钟，以便药物完全进入胃内，不可干吞药品。如果感觉吞咽1粒胶囊或1片药很困难，尤其是老年患者因唾液分泌减少，吞咽胶囊或药片更加困难，则在服药前可先漱口或喝些温水以湿润咽喉，然后将药片或胶囊放在舌的后部，用水吞服。

4.**药杯处理的技巧与艺术** 药杯可分一次性使用药杯和可重复使用药杯。一次性使用药杯可在使用后废弃。可重复使用药杯则应在使用后浸泡于含有效氯150mg/L的消毒液中，30分钟后再取出用清水冲净，待干备用。同时应清洁药盘及发药车。

5.**药物的保管技巧与艺术**

（1）药物的正确存放：药柜应置于通风、干燥、光线明亮处，柜内药品应按内服、外用、注射、剧毒等分类放置，药瓶应有明显的标签，标签使用按内服药为蓝色边、外用药为红色边、剧毒药为黑色边配置，标签脱落或辨认不清应及时处理。而对于贵重药、麻

醉药、剧毒药应有明显的标记，专锁保管，专本登记，并实行严格的交班制度，有专人负责定期清洁和检查药品质量，若发现药物如有沉淀、浑浊、异味、潮解、霉变甚至变质或过期等现象，应立即停止使用。先领先用、以防失效。

(2) 药物的保管方法：对有使用期限的各种抗生素、胰岛素等，应按其有效期先后，有计划地使用，避免浪费。对易挥发、潮解或风化的乙醇、过氧乙酸、碘酊、糖衣片等，应装瓶、盖紧。对易氧化和遇光易变质的维生素C、氨茶碱、盐酸肾上腺素等，应装于有色密封瓶中，放于阴凉处或放在黑纸盒内。对易被热破坏的某些生物制品、药物如抗毒血清、疫苗、胎盘球蛋白等，根据其性质和对贮藏条件的要求，置于2～10℃冰箱内保存。对易燃易爆的乙醇、乙醚、环氧乙烷等，应密封瓶盖置于阴凉处，单独存放，并远离明火。

第八节　其他操作

一、铺床的技巧与艺术

病床是患者在住院期间活动的主要地方。由于疾病的限制和治疗的需要，患者的许多活动只能在床上进行，因此常出现未等到下次护理时间，床单就出现了皱褶、松散的现象。为了实现病床符合平整、舒适、实用、安全的原则，那么护理人员就要掌握它的操作技巧。

1.铺备用床的技巧与艺术　操作者衣帽整洁、修剪指甲。洗手、戴口罩。铺床前要检查床的安全、性能，患者没有进行治疗、进餐或换药等，而且铺床操作时不会影响患者。备完好的床褥、床垫、大单、被套且无破损、无污染。棉胎（毛毯）符合季节要求。评价床头信号装置、负压装置、氧气是否完好。

（1）大单的折叠方法：正面向上，将头端从左至右，尾端相反，将大单对折，散边复折于中线，将尾端向头端对折，再将散端向整端对折。

（2）被套折叠法：①卷筒式。其正面在内，被套印字在下。②"S"式；其正面在外，被套印字面在上。两者均将头端从右至左，尾端相反，其余同大单折叠法。操作前，备齐物品，按使用顺序将物品放置于护理车上。计划周到，以减少无效的动作。

（3）铺备用床的技巧：将护理车上备好的物品推至床尾，移开床旁桌约20cm，便于操作。将床褥湿扫干净，根据需要翻转床垫，齐床头将床褥铺于床垫上。湿扫床褥时，将其分为床头、床中、床尾3个部分。床头、床中部分从近侧竖扫到对侧，床尾部分从对侧竖扫到近侧。最后从床尾最尾端对侧横扫至近侧结束。取大单和被套时，左手拿大单和被套整边，右手拿散边，放大单和被套时将右上角对齐床垫的正中点，并与床中线对齐，分别散开，正面向上。铺床头角，右手托起床垫，左手伸过床头中线将大单包塞于床垫下，离床头30cm处向上提大单，与床边垂直，以床沿为界将三角形分为两半，将上半三角形覆盖床上，下半三角形塞在床垫下，再将上半三角形塞在床垫下。沿床边拉紧大单中部边缘，双手掌心向上呈扇形将大单平塞于床垫下。这样使大单平紧，不易产生皱褶。操作时，身体应靠近床边，尽量减少走动，正确运用人体力学原理。两脚左、右分开，两膝稍屈，有助于扩大支持面，增加身体稳定

性。其优点是既省力，又能适应不同方向的操作。同时手和臂的动作要协调，使用肘部力量。尽量用连续动作，避免过多的抬起、放下等动作，以节省体力消耗，缩短铺床时间。

（4）套被套：常采用"S"形套被套法和卷筒式套被套法。打开被套时被套上端平床头，其中线与床的纵中线对齐，尾端开口打开1／3。套被套时，棉胎或毛毯要完全打开，其边与角必须与被套的边与角基本吻合。被套式备用床则将套好的被子或毛毯其头端与床头平齐，平铺在床上。两侧被缘于床缘平齐向内折叠，尾端于床尾平齐向内折叠。

（5）套枕套：将枕套反面向外，其枕芯与枕套角、线吻合。两手伸入枕套内顶端两角，抓住枕芯两角，反转枕套，然后一手抓住已套好的枕套中，另一手拉平枕套。

2.铺暂空床的技艺与艺术　备橡胶中单、中单。同大单折叠法一样，但中单必须大于橡胶中单。根据病情需要选择其放置的位置来铺橡胶中单或中单。将盖被三折叠于床尾，并使之平齐。

3.铺麻醉床的技巧与艺术　铺麻醉床前要评估患者的诊断、病情、手术部位、名称、麻醉种类及术后需要的抢救或治疗物品等。除备用床用物外，另按要求准备抢救药物和用物。备一条橡胶中单和中单，备麻醉护理盘，天冷时按需备热水袋。检查中心导管吸氧和负压装置是否处于备用状态。要根据需要在床头、床中或床尾铺上橡胶中单和中单，多余部分分别塞于两侧床垫下。所用的中单要遮盖橡胶中单，以免引起患者不适。套好被套后将盖被上端与床头对齐，被尾内折与床尾齐，盖被三折、上下对齐叠于一侧床边，开口处对门。将套好的枕头横立于床头。

铺床是护士的基本功，也是基础护理中一项较重要的技术操作。平整、舒适、安全、实用、清洁的床铺，可直接关系到患者的

睡眠、休息和治疗，也可给患者带来感观的舒适和身心的愉悦。

二、导尿的技巧与艺术

导尿术是在严格无菌技术操作下，用导尿管经尿道插入膀胱引流尿液的方法。导尿技术容易引起医源性感染，如果操作不当还会造成膀胱、尿道黏膜的损失。故熟练掌握导尿的技巧和艺术具有重要的意义。

1.物品准备技巧　所有用物要准备齐全且必须严格消毒灭菌，并以方便操作为原则摆放好所需用物。根据患者的年龄、性别及是否插过尿管选择合适型号的导尿管。导尿管应光滑且粗细适宜。

2.与患者的沟通技巧　告知患者及家属导尿的目的、意义、过程及应该注意的事项，取得患者的配合。尊重患者，为患者创造一个安全、舒适、隐蔽的环境，减轻因充分暴露外阴给患者所带来的窘迫感和紧张感，使之放松，缓解其紧张与不安的情绪。老年患者因年老体弱或尿潴留，存在紧张与恐惧感，或因部分老年患者曾有多次导尿而增加紧张和恐惧心理，此时应耐心解释，使其放松。

3.导尿管插入的技巧

（1）尿道口的辨别：女性患者尿道短，但是由于尿道外口与阴道口较近，容易造成误插。所以导尿的关键在于找准尿道口。一般尿道口在阴蒂下方，呈矢状裂。有患者外尿道闭锁，尿道开口于阴道、会阴部，一定要确认清楚。有时尿道黏膜水肿或增生、处女膜伞，尿道口难寻，也需仔细寻找。老年女性由于萎缩的阴道牵拉尿道口使之陷入阴道前壁之中，此时应先暴露尿道外口再插管。可用左手示、中二指并拢，将阴道前壁拉紧外翻，即可在外翻的阴道黏膜中找到尿道口。

（2）导尿管的润滑：为使导尿管顺利地插入，减少导管对尿道

黏膜的刺激和损伤，应在插管时使用润滑剂充分润滑导尿管，一般常用的润滑剂为无菌液状石蜡。

（3）外阴的清洁：女患者由外向内、自上而下消毒阴阜、大阴唇，并以左手分开大阴唇，同样顺序消毒小阴唇和尿道外口，最后一个棉球从尿道外口消毒至肛门部。男患者则依次消毒阴阜、阴茎、阴囊，然后推包皮暴露尿道外口，自尿道口向外向后旋转擦拭尿道口、龟头及冠状沟数次。每个棉球仅限使用一次。

（4）外阴消毒：消毒时戴无菌手套、铺洞巾，使洞巾和无菌导尿包布内层形成一无菌区，检查尿管通畅后润滑前端。给女患者消毒时，操作者用左手分开并固定小阴唇，自尿道外口开始由内向外、自上而下依次消毒尿道外口及双侧小阴唇，最后再次消毒尿道口。给男患者消毒时，操作者用左手将阴茎提起与腹壁成60°，将包皮后推，用消毒棉球消毒尿道口、龟头及冠状沟数次。

（5）插导尿管：嘱患者张口呼吸，右手用无菌镊子夹住涂以无菌液状石蜡的导尿管端6～7cm处缓缓插入尿道（动作宜轻柔）。若不慎误入阴道，应更换导尿管重新插入。在插管过程中，可用止血钳代替右手插入尿管（以避免手滑），但注意不要过于用力，不要把钳子锁紧，否则容易出现气囊通道闭塞、粘连，使气囊不能抽出水，会出现拔管困难。如插管时遇阻力，可嘱患者深呼吸，再缓慢插入，忌用暴力。女性患者插入尿管4～6cm，男性患者插入20～22cm。见尿液流出后，均再插入1～2cm。

（6）导尿管固定：气囊尿管的气囊一般采用生理盐水灌注固定导尿管。在气囊注入口都标有容量，如果标注容量注满容易引起气囊爆裂，太少则会漏尿，一般注入标注容量的2/3为宜。一般认为，导尿管插入见尿后再进入3～5cm即可打气囊固定。由于气囊导尿管的开口在侧方、气囊前2cm左右处，这时可能气囊还没有进

入膀胱而位于尿道前列腺部就被充气了，此时充气，不但阻力大，而且压迫尿道前列腺，导尿管开口部可能也未进入膀胱，不能有效导尿。所以插入导尿管见尿后至少再进入5～8cm，或者将导尿管全部插入再充气回拉，这样就能保证导尿管开口在膀胱内。导尿管插入后要将导尿管摆放在一个良好的位置。

4.特殊患者的插管技巧

（1）前列腺增生的患者：先用利多卡因注入尿道内，局部麻醉后再插入，若再受阻就借用导丝将尿管送入。当尿管准备进入后尿道时，嘱患者张口深呼吸，以减轻腹压，松弛尿道外括约肌，减小插管阻力。

（2）尿道狭窄的患者：可用尿道扩张器先行尿道扩张，再插入导尿管。用F20号以上的导尿管，不但可以导尿，还可以支撑尿道，减少瘢痕挛缩和尿道狭窄的发生率。

（3）尿道有异物、结石、假尿道存在的患者：盲目地插入只会导致尿道的进一步损伤，此时最好在膀胱镜直视下清除异物、结石，寻找到真尿道后，经镜鞘先置入一条输尿管导管，再在导管的引导下插入导尿管。

（4）尿道断裂的患者：不能顺利插入时，切不可强行插入，以免加重尿道损伤或假尿道形成，应手术治疗。

（5）尿潴留时间过长的患者：有的患者因尿潴留的时间过长而膀胱过度充盈，挤压尿道内口使尿道内口几乎关闭，导尿管不能插入，可试行耻骨

上膀胱穿刺（注射器），放出部分尿液（200～400ml）后，再次插尿管就可以通过。

三、灌肠的技巧与艺术

灌肠法是将一定量的液体由肛门经直肠灌入结肠，以帮助患者清洁肠道、排便、排气或由肠道供给药物或营养，达到确定诊断和治疗目的的方法。

1. 大量不保留灌肠

（1）操作前准备：①酌情关闭门窗，屏风遮挡患者。②保持合适的室温。③光线充足或有足够的照明。④协助患者取左侧卧位，双膝屈曲，脱裤至膝部，臀部移至床沿，该姿势使乙状结肠、降结肠处于下方，利用重力作用使灌肠液顺利流入乙状结肠和降结肠。⑤要盖好被子，只暴露臀部，注意保暖和保护患者的隐私。⑥准备灌肠筒、戴手套，将灌肠筒挂于输液架上，筒内液面高于肛门40～60cm，保持一定的灌注压力和速度，灌肠筒过高、压力过大、液体流入速度过快，不易保留，而且易造成肠道损伤。⑦伤寒患者灌肠时灌肠筒内液面不得高于肛门30cm，液体量不得超过500ml。

（2）操作的技巧与艺术：连接肛管，润滑肛管前端，排尽管内气体，夹管，防止气体进入直肠。显露肛门，嘱患者深呼吸，右手将肛管轻轻插入直肠7～10cm。固定肛管，使患者放松，便于插入肛管。顺应肠道解剖结构，勿用力，以防损伤直肠黏膜。如插入受阻，可退出少许，旋转后缓缓插入。患儿插入深度为4～7cm。开放管夹，使液体缓缓流入，灌肠时患者如有腹胀或便意时，应嘱患者做深呼吸，以减轻不适；灌肠过程中应随时注意观察患者的病情变化。

密切观察筒内液面下降的速度和患者的情况，如液面下降过慢或停止，多由于肛管前端孔道被阻塞，可移动肛管或挤捏肛管，使堵塞管孔的粪便脱落。如患者感觉腹胀或有便意，可嘱患者张口深呼吸，放松腹部肌肉，并降低灌肠筒的高度以减慢流速或暂停片刻，以便转移患者的注意力，减轻腹压，同时减少灌入溶液的压力。如患者出现脉速、面色苍白、大汗、剧烈腹痛、心悸气促，此时可能发生肠道剧烈痉挛或出血，应立即停止灌肠，与医师联系，及时给予处理。

待灌肠液即将流尽时夹管，用卫生纸包裹肛管轻轻拔出，放入弯盘内，擦净肛门，避免拔管时空气进入肠道及灌肠液和粪便随管流出。

（3）注意事项：①妊娠、急腹症、严重心血管疾病等患者禁忌灌肠。②伤寒患者灌肠时溶液不得超过500ml，压力要低（液面不得超过30cm）。③肝性脑病患者禁用肥皂水灌肠，以减少氨的产生和吸收；充血性心力衰竭和水钠潴留患者禁用0.9%氯化钠溶液灌肠。④准确掌握灌肠溶液的温度、浓度、流速、压力和溶液的量。

2.小量不保留灌肠　先固定肛管，松开止血钳，缓缓注入溶液，注毕夹管，取下注洗器再吸取溶液，松夹后再行灌注。如此反复直至灌肠溶液全部注入完毕。注入速度不得过快过猛，以免刺激肠黏膜，引起排便反射。如用小容量灌肠筒，液面距肛门不能超过30cm，注意观察患者的反应。灌肠时插管深度为7～10cm，压力宜低，灌肠液注入的速度不得过快。每次抽吸灌肠液时应反折肛管尾端，防止空气进入肠道，引起腹胀。擦净肛门，取下手套，协助患者取舒适卧位。嘱其尽量保留溶液10～20分钟充分软化粪便再排便。对不能下床的患者，给予便器，将卫生纸、呼叫器放于易取

处。扶助能下床的患者上厕所排便。

3.**保留灌肠**　　首先根据病情选择不同的卧位，慢性细菌性痢疾，病变部位多在直肠或乙状结肠，取左侧卧位。阿米巴痢疾病变多在回盲部，取右侧卧位，以提高疗效。其次，将小垫枕、橡胶单和治疗巾垫于臀下，使臀部抬高约10cm，抬高臀部防止药液溢出。

（1）操作步骤：戴手套，润滑肛管前段，排气后轻轻将管插入肛门15～20cm，缓慢注入药液。药液注入完毕，再注入温开水5～10ml，抬高肛管尾端，使管内溶液全部注完，拔出肛管，擦净肛门，取下手套，嘱患者尽量忍耐，保留药液在1小时以上，使药液充分被吸收，达到治疗目的。注意观察患者的反应。

（2）注意事项：①保留灌肠前嘱患者排便，肠道排空有利于药液的吸收。了解灌肠的目的和病变部位，以确定患者的卧位和插入肛管的深度。②保留灌肠时，应选择稍细的肛管并且插入要深，液量不宜过多，压力要低，灌入速度宜慢，以减少刺激，使灌入的药液能保留较长的时间，利于肠黏膜的吸收。③肛门、直肠、结肠手术的患者及大便失禁的患者，不宜做保留灌肠。

第 13 章

临床护理中的技巧与艺术

第一节　门诊的分诊艺术

医院为患者提供服务的业务科室包括门诊部、急诊科和病区。门诊部是医院与社会联系的窗口，同时也是患者接受医疗服务的前沿阵地。根据门诊患者拥挤、病种繁多、交叉感染可能性大、随机性强等特点，门诊各楼层均设有导诊台或分诊台，安排了导诊护士和分诊护士，为患者进行初步分诊、预检分诊、刷卡分诊、安排候诊与就诊并维持就诊秩序，必要时协助医师检查，做好健康教育和消毒隔离工作等，从而有效地分流患者，加快患者流动速度，同时在一定程度上避免了交叉感染。

一、与患者有效的沟通技巧——充满艺术性

护患沟通是护士与患者之间的信息交流和相互作用的过程，所交流的内容是与患者的健康直接或间接相关的信息，同时也包括双方思想、情感、愿望和要求等方面的沟通。护患沟通包括语言沟通和非语言沟通。非语言沟通包括面部表情、声音的暗示、目光的接触、手势、身体姿势与外观、着装、沉默以及空间、时间和物体的使用等。

1.为患者留下美好的第一印象　导诊和分诊是患者就诊的第一道程序，导诊护士、分诊护士的形象在一定程度上折射出医院的形

象，因此要特别注意自身仪表、仪容和仪态。精神饱满充满自信地上岗；导诊护士要特别注意站姿和行姿，分诊护士尤应注意坐姿。

2.正确的态度是良好沟通的开始　导诊护士、分诊护士每天接待一批又一批来自不同地方、病情复杂、文化程度不一、性格各异的患者，这就要求她们牢固树立"患者至上"的服务宗旨，把患者当客人，转变服务观念，变被动服务为主动服务，换位思考，热情、友善地对待每一位患者，耐心解答患者及家属提出的问题，有问必答，对专业性较强的问题可敬请专家帮忙解答，尽量为患者解决困难，使其满意；语言要轻柔，简洁，需反复交流者，要口齿清晰，注意语调和语速，争取一句话说到位，以免患者来回跑、重复问，同时提高了自己的工作效率。如患者手持B超申请单迎面走向分诊护士，分诊护士先向其问好："您好！您是做B超吧？"然后接过患者或其家属手中的申请单，查看有无交费的发票，如没交费则应引导其去收费窗口交费，如已交费，则告知先去某某室登记排序，然后在B超候诊大厅等待广播叫号或显示屏出现患者名字再去相应检查室做检查，并根据申请单上所开的检查部位告知其注意事项，如消化系统B超检查须空腹8~12小时才能进行；避免使用命令式和质问式的语言，不得说服务忌语。

3.充分发挥个人的行为魅力　把微笑写在脸上：面部表情是世界通用的语言，全世界表达快乐和悲伤的面部表情基本上是一致的，微笑是与患者最好的沟通，是最好的语言回答，用真诚的微笑面对每一位患者，使患者倍感亲切，从而消除陌生感。

尊重患者正确选用合适的称呼，使患者心情愉悦。注意使用文明规范及关切的语言，使患者感受温情。语言是护患沟通的桥梁，同时也是护士素质的体现，无论城乡患者都要注意文明礼貌用语，"请"字为先。如"请去一楼挂号窗口购买健康卡""请到分诊台

刷卡分诊""请问您哪里不舒服？我将根据您的病情分诊至一个合适的科室。""请您朝这边走""我带您去，请跟我来。""对不起，现在某某诊室患者较多，麻烦您在候诊大厅休息一下，耐心等待广播叫您的名字或显示屏上出现您的名字再去某某诊室看诊，多谢配合。"

4.几种特殊患者沟通的艺术

（1）与感知障碍的患者沟通的技巧：对听力障碍的患者可运用手势、书面语言等针对性的有效方法努力达到沟通目的；视力障碍患者在院内则由导诊护士全程陪同，当接近或离开患者时要及时告知。

（2）与发怒的患者沟通的艺术：面对发怒的患者，分诊护士必须先忍耐，避免火上浇油，耐心倾听，了解其感受及愤怒的原因，并表示接受和理解，同时尽可能及时满足其要求，使其恢复正常情绪。如坐诊医师因手术未能及时上岗，患者在分诊台发怒，分诊护士暂且先忍让一下，等待适当的时机向其解释清楚并马上通知相关人员解决问题，同时安抚患者。

（3）与苛刻、挑剔的患者沟通的方法：少数患者或家属要求过高，甚至不讲道理，分诊护士这时不能急躁，做好感动服务和安抚工作，必要时适当保持沉默，不得与之发生正面冲突，注意窗口形象。

（4）与不合作的患者沟通的技巧：有部分患者不遵守医院的规章制度，不与护士配合，分诊护士可以反复向其讲解不配合将弊大于利，尽量使其合作而又不影响护患关系。如有的患者不按顺序就诊，在分诊台刷卡后分诊护士立即告知某某诊室要看诊的患者较多，请求其在大厅等候，其就是不配合，而且直接奔向诊室，这时导诊护士可紧跟着他（她），并反复耐心地向其说明按顺序就诊的

目的和意义。可以向其解释说：诊室"一医一患"，首先可以保护患者自身的隐私，其次为医师也为患者本人创造一个安静的看诊环境，还不会给医师和患者人为地造成心理压力，从而使医师保持清晰的思路和恬静的心态，提高医师的看诊质量和速度，更有利于疾病的诊断和治疗，请求其配合。还有的患者或家属在候诊大厅、走廊吸烟，劝其熄烟就是充耳不闻，分诊护士可起身走至其面前，态度诚恳、和颜悦色地解释：真对不起，我们医院是无烟医院，不能吸烟，麻烦您将烟熄灭，再说医院是患者聚集的场所，烟味对他们来说是一种刺激性气味，尤其是呼吸系统疾病的患者不能耐受，更何况吸烟对自身健康不利，旁人吸"二手烟"更不利，可致肺癌，为了您和他人的健康请将烟熄灭；熄烟是我们应尽的职责，敬请配合，如果您实在是要吸，请到室外或告知的具体位置吸烟。

二、熟练和灵活掌握分诊技巧

1.熟练掌握分诊的基本方法

（1）发热患者先预检分诊至预检室；预检后需看发热门诊或去隔离病房者引导其走专门的通道；腹泻必检者引导其经过特殊规定的路径先看肠道门诊。

（2）十四岁以下的患者没有外伤史及外科系统疾病指征，又非五官科方面的疾病者，先分诊至小儿科。

（3）凡是患者要求只做生化检验或医学影像检查等而不看病者直接刷卡分诊至简易门诊。

（4）凡是急腹症或外伤后皮开肉绽、鲜血直流者及担架运送的急危患者初步分诊至急诊科，最好有导诊护士陪同并协助办理相关手续。

（5）熟练掌握各种疾病症状的分诊科室。如外耳道异物与外耳

道疖、传导性耳聋、鼻出血、鼻咽癌、咽喉炎和扁桃体炎、气管异物、喉头梗阻、阻塞性睡眠呼吸暂停综合征患者分诊至耳鼻喉科；需正畸（戴固定矫治器）、洁牙者和牙周炎、牙本质过敏症、氟牙症、急性牙髓炎、龋齿、齿龈炎、口腔黏膜疾病等患者分诊至口腔科；女性生殖器官炎症、肿瘤及月经病等患者分诊至妇科；妊娠各期检查者分诊至产科。

2.分诊步骤及人性化服务　首先观察患者入院方式、面色、表情等，根据具体情况做好患者"四测"并记录在病历本上，适时询问患者或家属："请问您哪里不舒服？"然后由患者说出自己的观点和感受，这时分诊护士要全神贯注地倾听。有部分患者特别是年老患者谈到自己的症状时就唠叨不停，分诊护士要耐心倾听并表示理解，同时注意认真仔细地将交流中心集中在信息的关键要素或概念上，即善于抓主要矛盾。

如一患者主诉上腹疼痛，这时分诊护士可询问他的这种疼痛性质与节律及是否与进食有关，其疼痛是否伴放射性疼痛并询问其饮食情况与大便颜色。如果说是进食痛或空腹痛可考虑为消化性溃疡，可分诊至消化内科；如果疼痛放射至右肩胛区或右上肢，判断为胆道系统疾病可分诊至肝胆外科；当然极少数心肌梗死患者尤其是年迈者疼痛不表现在胸前区，而表现为中上腹痛伴恶心、呕吐，这时分诊护士应提高警惕，根据其年龄详细提问有无心血管方面的病史、疼痛性质、节律、生活习惯等，争取正确分诊，为患者赢得时间，争取早发现、早治疗。

见到残疾、高龄、久病体弱及行动不便者应主动热情接待，搀扶其到诊室就诊，必要时使用轮椅，合理安排优先就诊，对用担架抬来的危急患者，应立即协助送急诊科处理，实施接力式、一站式、一条龙服务，建立绿色通道；面对急、危重症患者或慢性患者

及其家属时，根据所学心理学知识，及时给予心理疏导，减轻患者及其家属的心理压力，树立战胜疾病的信心，正确面对现实，防止心理冲突。

3.不忘做健康教育工作　分诊护士应选择适当的时机为患者进行健康教育。如患者在候诊过程中坐在大厅内大多会感到无事可做，分诊护士可抓住这个机会给患者进行健康教育，口头告诉患者一些常见疾病的预防、判别和紧急处理；在门诊大厅免费提供卫生宣传资料；根据季节流行病特点，分诊护士可通过候诊大厅的电视做低音量的科普宣传（不影响候诊秩序），既普及健康教育增强患者的保健知识，又使患者安心就诊，同时使患者感到受益匪浅。

4.注意消毒隔离　预检分诊护士对疑似传染病患者及时采取消毒隔离措施，减少交叉感染，同时根据病情转送至传染病房，或隔离室或转送至传染病医院。做好体温表的消毒处置，每天更换并监测浸泡体温计的消毒液。分诊护士每日督促导诊护士将诊室开窗通风两次以上，每次不少于30分钟，以达到置换空气的目的；候诊大厅应开窗，保持空气对流、清新（冬季定时开窗通风）。预检室每日用紫外线照射消毒；每周六对儿科诊室和呼吸内科诊室用紫外线移动灯管进行照射消毒，传染病流行季节每天照射消毒。每周四下午更换血压计袖带，并做好消毒处置。每月25日做好预检室、儿科、呼吸内科诊室的空气培养及医师、护士手指和物体表面（电话机、门把手、饮水机、电脑键盘）细菌培养并登记；每双月15日做好紫外线灯管功率的监测工作。对门诊诊室的办公桌、椅、地面、墙壁、大厅座椅等定期消毒处理，特别是传染病流行季节尤应加强。

第二节　院前急救的护理艺术

近十多年来，随着经济的发展和社会的进步，各种灾害事故、意外伤害、突发事件以及日常院外发生的各种急、危、重症，加速了急诊医疗服务体系（EMSS）的发展。而院前急救是急诊医疗体系的首要环节，在伤病员发病现场及转运途中及早实施准确、有效、不间断的医疗救治，在最大程度上减轻患者的痛苦和伤害，成为院前急救的工作核心。

一、做好急救的准备工作

护士要做好出诊前的思想和物质准备，对救护车上急救物资做到四定：定数量、定种类、定位放置、定期检查维修，并做到班班交接，用完及时补充和消毒。车窗经常打开通风，每日对车厢进行紫外线消毒，每次接诊后用消毒水擦拭车厢内各物品表面，创造一个干净舒适的临时病房环境，随时准备出诊。

二、现场紧急处理

1.快速反应　接到"120"急救电话时，在较短的时间内问清患者的详细地址、患者人数、主要病情及联系电话，出诊医护人员立即带上相应的急救物品，迅速出车并用电话联系以便应急。如心脏病的患者，要备好心电图机；心室颤动的患者，要备好心电除颤器，呼吸

差的患者要备简易呼吸器、气管插管用物等。

2.迅速、准确地估计伤情及伤检分类　护理人员到达现场后，立即察看现场，让伤员迅速脱离致伤环境，迅速判断病情危急程度；测生命体征，包括意识、呼吸、心率、血压；询问发病情况，在最短时间内明确脑、胸、腹是否存在致命伤。遇到重大灾害及事故发生时，要及时对伤员进行伤检分类；佩戴红色标志的伤员为窒息，昏迷，严重烧伤或严重出血，严重头颈、胸、腹部创伤等。佩戴黄色标志的伤员为脑外伤、腹部损伤、骨折、大面积软组织损伤、严重压伤。佩戴蓝色标志的伤员为软组织损伤（皮肤割裂伤、擦皮伤）、轻度烧伤、烫伤、扭伤、关节脱位等。佩戴黑色标志的伤员为死亡。按病情先重后轻的处理原则进行抢救。

3.进行生命支持　保证呼吸道通畅。经伤情评估后，立即就地对危重伤员进行紧急处理。呼吸、心搏骤停者，立即行心肺复苏术，进行口对口人工呼吸或配合医师进行气管插管接简易呼吸器辅助呼吸、氧气吸入以及呼吸兴奋药的应用。注意使患者平卧并头偏向一侧，清除口腔、呼吸道内的呕吐物、分泌物。如果是舌后坠而自主呼吸存在的患者，使用口咽导气管或用舌钳将舌体拉出，以保持呼吸道通畅。注意给患者保暖，但对于猝死、创伤、烧伤等患者应适当脱去某些部位的衣服，以免进一步污染，便于抢救和治疗。迅速开放静脉通路，尽量选用静脉留置套管针，选择较大静脉穿刺并固定牢靠，使患者在烦躁或搬运时针头不易脱出血管，保障液体快速而流畅地输入体内，如创伤大出血、各种休克等危重患者要建立两条以上的静脉留置通路（一路可接输血管进行穿刺注射以备输血时应急使用）。同时进行对症处理，协助医师进行止血、包扎、固定及搬运，应用药物或其他方法，进行解痉、镇痛、镇吐、平喘、止血等对症处理。

4.准确转送和监护 对患者进行了现场初步急救处理后,应迅速将患者转送至医院进一步检查、治疗及手术等。应及时与有关科室取得联系,为进一步院内急救做好准备,尽量争取时间和条件。在转送之前,要配合医师做好患者及其家属的解释工作,如根据患者的病情交代搬运患者时的注意事项及转运途中可能发生的危险情况或并发症,以尽可能取得患者及其家属的理解和支持。转送时要做到"轻、稳、快",保证患者的安全。搬运过程中,方法要正确,体位要适当。如脊柱受伤患者要保持脊椎轴线水平稳定,搬运时担架下面放置硬板,休克患者将担架水平位或头部稍低,急性心肌梗死的患者要安静、平卧,轻轻抬放至平车上,推车时要平稳,一切动作要以不增加患者的心脏负担为宜。昏迷、呕吐患者应头偏向一侧,保持呼吸道通畅。若病情变化、车辆行进中有操作,应立即停车急救。转送途中监护与护理:途中要充分利用车上设备对患者实施生命支持监护,给氧或机械通气,保持气道通畅,心电监测,密切观察患者的生命体征及瞳孔、神志变化,维持有效的静脉通路。用药时要注意三清一复核,即听清、问清、看清和复核药名、剂量、浓度及用法,并保留空瓶,以便记录和再次核对,以避免出现用药差错。要严格执行院前急救护理无菌操作原则。并详细做好抢救记录,内容包括患者症状、体征、所做抢救措施和用药名称、剂量、用后效果等,记录要客观、真实、准确、及时,以备医护人员交班查询。

5.心理护理 大多数院前急救患者病情复杂、症状严重,对于遭受突然的意外伤害,缺乏思想准备,因此常表现为惊慌、焦虑和恐惧,此时患者及家属视医护人员为救星。因此,医护人员要有良好的应急能力、敏锐的观察力,既要沉着冷静又要迅速敏捷、忙而不乱、急中有序的态度,熟练精湛的技术,以运用非语方交流手

段给予患者及家属安全感和信任感。院前急救所遇病情较复杂、治疗较困难的情况时，护士既要做好急救指挥官，合理利用现场的人力、物力资源，又要察言观色，迅速捕捉现场某些不良气氛，摸清伤病员与周边人群关系，言语恰当，不要妄自评价是非过错，使用通俗易懂的语言，以缓解患者及患者家属的紧张情绪。

第三节　急诊科护理艺术

急救医学是一门新兴的跨专业的边缘学科，而急救护理是急救医学重要的组织部分，是研究各种急性病、急性创伤、慢性病急性发作患者抢救护理的一门新专业。急诊的急救与护理工作承前启后，对伤病员的存活和预后起着十分关键的作用。

一、急诊科沟通艺术

护理沟通是以患者为中心，利用一定的符号载体，护理人员与患者及其家属之间进行信息传递并取得理解的过程。它属于情感关怀和治疗康复以及提高生活质量的沟通。

1. 沟通技巧　　急诊患者普遍存在急躁、忧虑、恐惧心理，都认为自己的病最严重，都希望得到最迅速、最优先的救治，如医护人员的行动稍有怠慢或有无所谓的态度，都会引起患者及家属的不满。尤其是医护人员忙于抢救危重患者而无暇顾及其他患者的时候，又没有及时解释，最容易引起患者的误会，因此，护士应了解急诊就诊患者的常规心理，用恰当的语言向患者及家属进行解释和精神安慰，避免使用刺激性和冲突性语言。对爱发脾气的患者家属，护士要体现宽广的胸怀，用救死扶伤、仁爱的理念对待患者及家属，态度温和诚恳，耐心照顾患者，体现指导与合作的新型护患

关系。交流时尽量减少专业术语，同时要注意说话艺术，护士可以通过使用安慰性、解释性和同情性等语言形式或动作、眼神、表情等非语言形式与患者及其家属进行交流，说话时面对患者，语言表达清晰、准确。

2.沟通方式 语言是人与人之间直接交流的必需手段。对急诊患者及其家属，急诊护士的语言更能起到初步的心理护理和心理治疗作用。护理时应态度温和，语气轻柔，避免采用刺激性和冲突性的语言。应用良好的语言给患者以安慰、关怀、开导，带给患者及其家属温暖、信心与信任。正确地使用护理性语言，有助于患者和家属了解医院，消除恐惧和不安全感。

医护人员的形体语言会向患者传递语言以外的信息，保持良好的行为举止对患者及其家属来说是非常重要的。护士应以最快的速度与娴熟的技术做好抢救中的各项护理工作，配合医师争分夺秒地进行抢救。严密观察病情变化并做好重症记录。护士的一言一行、一举一动及护理操作的娴熟程度，在护患心理沟通中起着举足轻重的作用。医护人员的形体语言能够增强患者及其家属对医护人员的信任感。当危重患者在抢救时，家属除焦虑外，往往对医务人员的言谈举止、面目表情、技能高低有一种特殊的心理关注和衡量标准。他们通过目光搜索着，从不放过医务人员细小的动作，就连医务人员说话声音的大小、走路的急缓程度似乎也能揣摩出几分。因为家属们心里十分焦急，他们明知自己是外行，却不厌其烦地向医务人员询

问病情，此时，家属们把医务人员视为希望，护士与家属之间的沟通给了他们极大的安慰。而当面对猝死家属时，尽管急诊护士对死亡可以说是司空见惯，但是对于患者家属来说并不多见，此时护士不应对家属的反应视而不见，表情冷漠或谈笑风生。要求护士要有耐心，同时保持严肃、庄重的表情，沉着冷静的神态，以娴熟、沉稳的动作以及救死扶伤的高尚医德感染家属，取得他们的信任和敬重。

二、急诊护士的接诊艺术

1. "急"字当头　急诊患者前来就诊时，接诊护士要反应迅速、及时，热情接待，体现出一个"急"字，尽快给患者灵活、机动地展开接诊救治。问诊要直接切入主题，如问"你哪里不舒服？"，按部就班地分诊接诊只会让急诊患者产生误解，认为你服务态度差，一点都不关心患者，还用这些琐碎的问题烦他，有时甚至会招致脾气大的患者的抢白和呵斥。

2. "稳"定人心　面对站立的急诊患者应礼节性地起立接待，耐心细致地为患者指明具体就诊地点及方位，必要时护送患者。如果不能回答或解决患者的问题，不要说"不知道"，应向患者指明到相关科室或部门询问或寻求解决，并细致地为其电话联系，先行安排为妥。在医师未到达之前，根据病情可先行做些检查，如量体温、测血压等，还要安抚焦急的患者和家属，如"您请坐，医生马上就到。""别紧张，我们马上送您到检查室。"

3. "准"确判断　急救车转运到的急诊患者，要有专人负责出迎，立即为之打开车门，推出担架平车或轮椅安全稳妥地迎接转运患者，送入抢救室或诊室。在医生开具检查单时，要有人陪护患者，严密观察病情变化，切不可出现断档。转送急诊患者到辅助

检查科室协助诊断或送到病区前，要提前电话联系，安排好相关事宜，先行开辟绿色生命通道，避免贻误患者的病情。如果接诊到急、危、重症患者，在及时通知医师的同时，立即采取必要的救护措施展开救治，如吸氧、建立静脉通道、止血、包扎等，医师到来后，积极配合医师抢救患者。遇到意外灾害事件时（如有大量急救患者需要救治），应立即启动"重大意外事故护理急救程序"，并按应急预案立即组织展开抢救。

4. "细"心解释　对初次来院看病的患者，护士在接诊时要用和蔼的语言，向患者介绍医院和本科室的情况，使其尽快熟悉环境，并感到这里的医务人员温暖可亲，增加其安全感。急、重症患者心理较复杂，总是有一种恐慌和绝望感，急诊护士在与之交流时，说话要轻，要用自己的行动感染患者，把患者当朋友、当亲人，在他们允许的情况下，帮助他们多做些生活护理，讲解医学知识，做好心理护理，增强他们战胜疾病的信心。

三、急诊操作的艺术

1. 严格执行操作规程　严格的操作规程和查对制度是保证患者安全和护理工作质量的基础，也是减少差错事故、避免纠纷的重要前提条件。因此，护士必须具备认真负责的工作态度，严格遵守消毒隔离、无菌操作规程，严格落实"三查八对"等制度。不可随意简化操作规程，保证治疗、护理准确无误。与此同时，还应注意在患者和家属提出质疑时及时地进行核对并给予解答，切不可简单、草率、生硬地回答"没事""不知道""去问医师"等。

2. 积极争取患者的配合　护理人员在做每一项操作前向患者及家属交代清楚治疗的目的，告知相关内容，说明各种检查的必要性和紧迫性，可能出现的不良反应及风险，如给服毒自杀的患者洗

胃，应向其交代洗胃的必要性，还有操作过程中患者情绪激动拒绝洗胃，有可能损伤食管黏膜而出血。急诊患者在出现并发症或病情恶化时，如心搏呼吸骤停，痰液、血块阻塞气管造成窒息等，医护人员要对可能发生的情况做好充分估计和准备，并及时与患者家属沟通，告知其面临的危险，以使他们理解可能发生的危险，并通情达理地接受和承担风险。

3.熟练操作技巧　急诊护士应熟练掌握静脉输液、洗胃、导尿、灌肠等基本功，掌握心肺复苏术、气管插管术。并且熟练掌握各种仪器的使用，如监护仪、呼吸机、除颤仪、心电图机等。积极配合医师参与患者的抢救，抢救患者时做到紧张有序、准确熟练，同时应具备较强的应变能力和敏锐的观察力，认真观察病情，及时发现变化，制定出正确的护理对策与措施，昏迷患者向病房转运时应将头偏向一侧防止窒息。护理人员在严格执行医嘱时，要以坚实的理论基础为依据，绝不可以凭印象、想象行事，遇到医嘱有疑问时，要查问清楚再执行。医院应经常组织业务理论学习及业务培训，提高整体的技术水平，培养成为全科（内、外、妇、儿、五官）业务的护理人员，这样可大大减少和预防纠纷的发生。

第四节　ICU护理技术

随着现代急诊医学分工日趋精细，也有力地促进某一领域向纵向发展，ICU就是从急症医学分离出的专科。这样，对于危重患者的治疗和护理，其难度和要求已非一般临床专科能力所及，有必要将危重患者作为一个特殊群体给予单独治疗和管理。

1.与患者和家属的沟通　没有一个清醒的临终患者可以承受医师的一句"你已无药可救了"，特别在患者极度痛苦时，医护人

员的安慰和鼓励对于患者增强抗病的信心有着很大的作用。医护人员在与清醒的危重患者沟通时应尽量安慰，特别注意可以使用"善意的谎言"。药物治疗和精神上的支持都是抢救时不容忽视的。医护人员应在积极救治患者的同时与其家属进行沟通，取得其理解与配合，因此急救时应有一个小组参与。沟通的内容主要包括患者的病情、抢救措施及可能预后。沟通时应注意照顾家属的情绪，态度温和，并用通俗易懂的语言来交流。

医师解释病情时应客观、全面，既要讲清情况，让患者和家属心中有数，又要为自己留有余地，千万不能因为措辞不当而引起误会，从而引发不必要的纠纷。在进行有创性、风险大的诊疗操作前，在时间允许的前提下应详细说明其利弊。如反复不成功的动脉穿刺、深静脉穿刺、气管插管等可能会使已经心情焦急的家属怒火中烧，但稍加解释就可避免不必要的纠纷。

2.积极配合医师进行抢救　ICU患者病情变化快，随时有危及生命的可能，当病情突然改变时，患者的生命在几秒、几分钟内通过瞬间诊断和处理被挽救，这常常被认为是护士的职责。遇到危重患者，医护人员应争分夺秒、务必立即到达患者身边，详细询问病情，迅速组织抢救。对生命体征不平稳的患者，医护人员应该始终在其身边，边治疗、边密切观察其病情变化。

3.冷静处理患者　ICU的患者病情变化快，要求注重培养护士良好的应急、反应能力，心理素质是人体对客观世界思维的反映，ICU护士的心理素质主要表现在应急应变上。如何对急诊重症患者的病情做出正确的判断和处理，护士必须具有沉着冷静的心理素质、较强的鉴别能力和较快的反应能力。因此，要求ICU护士遵循"生命第一，时效观念"的工作原则，增强护士的时间观念和急救意识，提高护士的应急应变能力。

4.精通专业知识　　ICU护士因担负着急、危重患者的抢救、治疗、监护工作，因此要求ICU护士具有较高的业务能力和临床经验，精通专科知识，能够熟练掌握呼吸机、除颤起搏监护仪、心电图机、心肺复苏仪等仪器设备的使用。ICU护士是危重患者管理最直接、最主要的人员，ICU护士要有丰富的临床知识、多专科医疗护理及急救基础知识。强调ICU护士对各种急、危重病症的认识、病情演化的理解，还应掌握各种监测参数和图形的分析及临床意义。

第五节　内科护理艺术

内科护理的服务对象是从青年、中年、老年直至高龄老人的成年人，服务对象的年龄跨度大，给内科护理工作带来一定的难度；护理工作的场所从医院逐渐扩展到社区和家庭，给内科护士提出了新的更高的要求。目前，我国绝大多数护士在各级医疗机构工作。住院期间，不同疾病阶段的患者出现不同的生理和心理特点，下面主要介绍不同疾病阶段患者的特点和护理艺术。

一、急性病期患者的护理艺术

1.密切观察　　体温、脉搏、呼吸、血压是人体的生命体征，是衡量机体基本情况的可靠指标，必须认真测量和记录；同时还要注意观察患者的神志、瞳孔变化，及时向患者和家属提供病情好转的动态信息，以增强患者战胜疾病的信心；但对于精神高度紧张、神志清醒且目前情况不稳定的患者，注意做好保护性医疗。

2.认真护理　　全面、仔细评估患者，根据患者存在的护理问题，采取相应的护理措施，以促进患者的恢复和增加患者的舒适

度。如针对患者感染后出现高热、食欲减退等问题，可以遵医嘱给予抗感染治疗、降温护理，补充液体、改善膳食，做好口腔护理、皮肤护理等以保证患者营养、增强抗病能力，增加患者舒适度。

3.心理疏导　　因为急性期患者不是面临生命威胁，就是身体遭受巨大的痛苦，心理处于高度应激的状态。此时，如果进行良好的心理护理，就会缓和其紧张、焦虑情绪，有助于其转危为安。因此，护士在接待此类患者时，态度应和蔼、热情，动作应稳妥、迅速，对患者要同情、关心和体贴，真正做到急患者之所急，想患者之所想。一方面用简明易懂、和蔼亲切的语言给予患者解释与安慰，使其消除紧张、恐惧心理；另一方面，积极组织抢救，在抢救时做到沉着、冷静，护理技术操作准确、熟练，给患者及家属以安全感。同时还要劝说家属稳定其情绪，取得他们的理解和配合。主动向家属交代病情的严重程度及预后，使家属有思想准备，共同做好患者的思想工作，使患者以最佳的心理状态接受治疗与护理。对于慢性疾病突然恶化的患者，应给予患者适当的心理支持和心理疏导工作；对急性患者，无论预后如何，原则上都应给予肯定性的保证、支持和鼓励，尽量避免消极暗示，使患者能够身心放松，感到安全。

二、慢性病期患者的护理艺术

1.心理护理　　针对慢性疾病病程长、见效慢、易反复等特点，引导患者正确调节情绪、变换心境，对患者不断进行安慰鼓励，使之树立与疾病作

斗争的信心。给患者提供安静、舒适的环境，鼓励病友之间相互交流，定期召开病友座谈会。根据他们的不同情况，组织必要的文娱活动，如下棋、绘画、看电视等，丰富患者的病房生活。对于因病情反复、病程长而失去治疗信心的患者，护士和家属需要多关心、鼓励患者；对垂危患者更要态度和蔼、语言亲切、动作轻柔，落实基础护理，使之生理上舒适，心理上也减轻对病危的恐惧。

2. 补充营养　因疾病对患者较长时间的身体功能的影响，有长期消耗增加和食欲缺乏的现象，所以需要注意患者营养的补充。患者的饮食，不仅要考虑到患者的营养需要和治疗要求，也要讲究食物的色、香、味、形以及就餐的环境等，以刺激患者的食欲，满足患者营养的需求。

3. 不良反应的预防和护理　护理人员应密切注意患者用药后的治疗效果和不良反应，协助患者服药或看服到口。经常主动与患者交谈，了解患者服药的心理反应，取得患者的信任。对于拒服药物的患者，要了解其原因，针对性地做好解释工作，消除患者的疑虑；对病情稍有好转的患者，宜及时告诉他们，给予祝贺与鼓励。

4. 指导自我护理　指导患者了解所患疾病的病因、临床表现、诱发和缓解因素、治疗和护理方法、常见并发症等，以防止病情反复和预防并发症的发生。消除患者的依赖心理，根据实际情况进行自理能力的训练，鼓励患者参加力所能及的工作、社会活动，提高患者的社会适应能力。

三、康复期患者的护理艺术

1. 心理护理　恢复期，患者机体的器官组织的器质性变化已基本消除，疾病的痛苦也基本消失。如护理不当，急性病可转为慢性病，慢性病可再次复发，因此，也必须重视患者这个阶段的护

理。帮助康复期患者克服过于急躁或过于小心谨慎两种不良的心理状态，指导患者逐渐康复。对于性情急躁的患者，要防止过早参加工作；而对那些好静不好动、自卑胆小的患者要鼓励其积极参加活动，早日返回工作岗位；对有性格障碍及残疾的患者要解除其思想顾虑，提高主观能动性，努力恢复和适应生活。

2. 功能锻炼　　根据患者具体的情况进行指导，康复锻炼的种类、强度、时间和次数也要根据具体情况的变化适当调整。

3. 培养患者自我保健意识和能力　　帮助患者心理康复，正确对待康复锻炼；帮助患者制订适宜的锻炼计划，提出合理的膳食建议。使患者以积极的心态坚持锻炼和自我保健，对生活充满信心。

四、老年患者的护理艺术

1. 心理护理　　患者入院后，护理人员应主动、热情地接待患者，陪同或搀扶患者到安置的床位。介绍医院的环境与制度、患者的主管医师及责任护士、病区的主任和护士长和同室的病友等，消除患者紧张、焦虑感；尊重患者，经常与患者交谈，了解其思想情况，耐心解答患者提出的各种问题，尽量满足患者提出的合理需求，使患者感受到温馨和被尊重。与患者进行沟通时，忌讳用高频率、高声调的声音说话，应做到语速稍慢、声音适中，特别是当与听力障碍、反应迟钝的患者交流时，在提高嗓音、放慢语速的同时一定要配合关切的眼神、微笑的面容及必要的手势，并适当缩短说话的距离，让老年患者既能听清又不感到护士是在对其吼叫。在护理过程中应适当减慢速度，便于老年患者穿衣、进餐、沐浴和谈话有充裕的时间，心情放松，以维护老年患者的自尊和自信。老年患者精力不足、行走不便，要集中时间安排好其各项检查、治疗和护理，尽量减少其体力消耗和痛苦，建立良好的信任关系。对于孤

独、忧虑的患者，外出检查时应有护士陪同，同时鼓励亲友前来探望及照顾，营造一种家庭气氛，消除患者的孤独感；对于急躁易怒者，多巡视、关心他们，及时解决患者的具体困难，满足其合理要求，同时指导患者进行放松训练，如深呼吸、听轻音乐等。

2.临床护理　老年患者由于胃肠运动减弱，黏膜萎缩，消化、吸收功能下降，饮水、进食少，患病后食欲更差，因病程长、体质弱、消耗蛋白质及热量多，加之牙齿脱落或残缺不全，易发生营养不良和水、电解质紊乱，应给予适量高蛋白、高维生素、高热量、易消化软质饮食，少食多餐。长期应用抗生素的患者易引起口腔内的菌群失调，出现口臭、口腔炎、真菌感染等使病情加重，应根据情况，选用合适的漱口液漱口，如生理盐水、碳酸氢钠、硼酸或朵贝尔液等，保持口腔清洁和湿润，增加患者的食欲和降低吸入性肺炎的发生。老年患者便秘的发生率高，应指导患者调整饮食结构，摄入适量的水分和纤维素，并保持适当的活动，以促进排泄。由于老年患者睡眠时易受环境、情绪等因素干扰，造成入睡困难，长期的睡眠不良，患者性情烦躁，从而加重原发病，影响治疗效果。故应做好睡前护理，提供一个安静、整洁、舒适的休养环境，尊重患者睡眠前的习惯，如热水泡脚、喝牛奶等，各项治疗、护理集中进行，保证患者充足的、高质量的睡眠。疼痛是引起患者不舒适的最严重形式，疼痛常与焦虑伴随，因此护士要多加关注，可采取减轻或消除疼痛的一些措施，如与老年患者多交流、按摩、听音乐等，必要时遵医嘱采取药物治疗。

3.加强用药监护和指导　老年人由于记忆力减退，对用药的目的、服药方法难以熟练掌握，加之老年人肝、肾功能减退，其用药的不良反应发生率较年轻人高。因此，在为老年患者拟定治疗方案时，护理人员应熟悉患者的病情，掌握常用药物的药理作用、用

法、不良反应、使用的禁忌证及注意事项等，提出用药方案的合理建议。用药前要严格执行 "三查八对" 制度，做到正确给药；用药过程中要密切观察药物的治疗效果和不良反应；静脉输液时应调节合适的输液速度，发现不良反应立即停药，及时报告医师，同时采取必要的处理措施；对老年患者的用药指导，要反复进行，并对健康教育的效果进行测试，直到完全掌握为主。

4.并发症的预防　老年人患病后卧床时间长、抵抗力低，容易发生坠积性肺炎、下肢深静脉血栓形成、泌尿道感染、褥疮等。在病情允许时，应鼓励患者早期下床进行适当的功能锻炼，绝对卧床休息的患者可适当的在床上活动肢体，定期变换卧位，以预防下肢深静脉血栓、褥疮的发生；指导患者进行深呼吸、有效的咳嗽、咳痰等，以预防坠积性肺炎的发生；如病情允许，鼓励患者适当地饮水，尤其是留置导尿的患者，以预防泌尿系感染的发生。由于老年患者常伴有多种慢性病，病情易出现变化，在临床护理中，应做到预见性护理，以减少并发症，保证患者的安全。如血压波动是发生脑血管意外的重要原因，因此在治疗时要缓慢降压，使血压尽量稳定在正常范围；由于夜间心肌供血减少，易发生心律失常、心绞痛，甚至出现心搏骤停。夜班护士要对每位患者做到熟悉病情，提高责任感和警觉性，进行预见性护理，及时为医师提供准确可靠的病情信息，以便做出正确的诊断和治疗。

5.意外事件的预防　加强巡视，做好安全防范。如患者外出活动或去厕所时要有人陪伴；保持病房地面干燥、适当的照明，防止跌倒；患者睡觉时，竖起床栏，防止意外坠床；患者进食不宜过快，以防哽噎；老年人皮肤干燥角化，洗澡不宜过勤，洗澡水温宜在40℃以下，洗澡时间不宜超过30分钟；患者使用冷疗或热疗时，严格控制温度，防治冻伤或烫伤；大小便宜用坐位，防止久蹲站起

时引起一过性脑缺血；对服用降压药的老年患者，变换体位时动作要缓慢，防止直立性低血压的发生。

6.保健指导　如病情允许，老年人应进行适宜的活动，运动的形式应温和、不激烈为原则；活动的强度应适宜，活动后感觉轻松或稍有疲劳，食欲、睡眠好，精神振作最为适当；要保持积极、稳定的情绪；在力所能及的原则下，注意提高患者的生活能力和社会能力。

第六节　外科手术护理艺术

外科范围较广，包括普外科、泌尿科、骨科、胸外科等很多二级或三级学科，每一个科都有自己特殊的护理方法，这里就外科手术需要共同注意的一些护理艺术或技巧介绍于下。

一、外科术前护理艺术

手术治疗是治疗外科疾病的一种主要手段，但患者面对麻醉、手术的打击，身心都要经历巨大的创伤，因此围术期的护理就是指术前、术中及术后整个治疗过程中对患者的护理，重视并做好围术期护理，可以提高患者承受手术的能力，帮助患者顺利度过手术期，对促进患者术后早日康复有重要意义。

1.心理护理　患者术前难免有恐惧、紧张及焦虑等情绪，常见的心理问题有：①怕所患疾病是恶性肿瘤；②怕手术、麻醉出现意外；③对医术的怀疑；④对家庭、子女、经济的考虑；⑤怕手术后疼痛；⑥怕出现并发症等。认真做好心理护理有助于减轻患者的紧张、焦虑情绪，可减少术中麻醉药的应用，对维持手术患者的血压、血氧、脉搏平稳有一定的意义。常用的护理措施有：①认真倾

听患者的陈述；②工作认真、细致、稳重；③加强沟通；④讲解与疾病手术有关的知识；⑤讲解患者应如何配合术前准备；⑥讲解术后注意事项；⑦邀请同类成功手术患者现身说法等。

2.生理护理　要了解患者的全身情况，有无潜在的健康问题、能否承受手术。观察患者的生命体征、饮食、睡眠等情况，帮助患者进行血、尿、便常规检查和凝血机制、心、肺、肝、肾功能等检查。特殊情况还要进行水、电解质、酸碱及血气分析检查，使患者能在较好的状态下安全度过手术和术后的恢复过程。

3.术前常规护理

（1）呼吸道护理：术前训练患者做深呼吸运动及有效咳嗽排痰，有利于术后肺的膨胀，减少术后肺不张、肺炎并发症的发生。腹部手术者，教会患者能做胸式深呼吸；胸部手术者，则指导患者做腹式深呼吸。有效咳嗽排痰法，即在排痰前，先轻轻咳嗽几次，使痰液松动，再深吸一口气，用力咳嗽，可使痰液排除。有吸烟嗜好的患者，入院后应劝其戒烟。对于有肺部感染的患者，护理人员要遵医嘱进行各种治疗。

（2）排便练习：因手术创伤和麻醉的影响，很多患者易发生尿潴留和便秘，术前应指导患者练习床上大小便。

（3）营养护理：由于手术创伤和术前、术后的饮食限制，使机体摄入不足。因此，对于择期手术的患者，通过口服或静脉途径，遵医嘱提供充分的热量、蛋白质和维生素。

（4）胃肠道护理：从术前12小时开始禁食，术前4~6小时开始禁饮，以防因麻醉或手术过程中的呕吐而引起窒息或吸入性肺炎。胃肠道手术者，术前1~2日进少渣饮食。行胃切除术者，手术前晚、术日晨进行洗胃。对一般性手术，在术前一日用0.1%~0.2%肥皂水灌肠，如果施行的是结肠或直肠手术，于术前2~3天开始口服肠道制菌药物，并在术前一日及手术当日清晨行清洁灌肠或结肠灌肠。

（5）手术区皮肤护理：术前一日清除皮肤上的微生物，必要时剔除切口周围的毛发，同时患者还应洗头、理发、剪指（趾）甲、更换清洁衣服。

4.手术日晨护理

（1）测量生命体征并记录，有异常及时通知医师。

（2）检查前一日各种准备的情况，排空膀胱，需置胃管、尿管者妥善安放固定。

（3）取下义齿、贵重物品、发卡等交家属保存。

（4）更换清洁病服，根据医嘱给予麻醉前用药。

（5）将病历、X线片、CT片等术中特殊物品一并清点，交给接患者的手术室护理人员。

（6）准备手术后监护室物品。

二、外科手术后护理艺术

手术中的技巧是治疗外科疾病的重要手段，但外科手术后护理对创口的愈合、疾病的转归及防止并发症的产生有着积极的意义，真正有"三分治疗，七分护理"的说法。

1.了解患者术中情况 当患者回房后，通过护士交接班，了解患者的手术方式和术中病情变化，做了哪些相应的处理，如精神状况、输液多少、输血多少、尿量多少等，以便制定相应的术后护理

措施。

2. 术后必要的处置 将患者摆放适当的体位,如全身麻醉患者需要头部稍高并偏向一侧,椎管外麻醉者则上半身要稍高一些,根据病情及病种改变体位。根据手术的大小及病情定时监测体温、脉搏、呼吸、血压,做好记录,术后应观察伤口有无出血、渗血、渗液、敷料脱落及感染的征象。对特殊专科患者(植皮、骨折等患者)应给予必要的制动措施,肢体手术者应抬高患肢,促进静脉回流并观察色泽、温度。引流管应保持通畅,防止阻塞、扭曲、折叠、脱落,严密观察引流液的量、色及性状,发现异常及时报告医师。

3. 疼痛的护理 早期疼痛分为3期,即麻醉清醒至24小时内、术后2~3天以及术后3~4天。

(1) 第1期疼痛一般为切口疼,腹部手术患者有30%~40%在此期间经受剧烈的疼痛,精神承受着极大的痛苦,患者感到沮丧、烦躁。此时,护士除了尽早给予镇痛药以外,更重要的是给予精神鼓励,向患者说明肌肉松弛是自己缓解疼痛的方法,并解释镇痛药可使肠蠕动恢复减慢。为消除患者的焦躁情绪和对镇痛药的依赖性,在进行指导时,应使用安慰性语言。为提高语言的效果,护士在说话时可握住患者的手或把手放在患者的额上,使其感到温暖,有安全感和依赖感,从而增强对疼痛的耐受力。

(2) 第2期疼痛一般为增加切口张力引起的,如翻身、咳嗽等。此时,护士首先做到的是应使患者卧位舒适。通常取半卧位,床单要整洁、干燥,一边向患者讲明半卧和床上活动的好处,一边鼓励患者翻身,同时帮助患者拉平压在身下的衣服和床单,使其感觉到你在关心他。当患者因咳嗽引起切口疼痛时,护士应向患者解释痰液滞留肺内的危害,取得患者合作,并双手轻按切口两侧,看

着患者嘱其"深吸气……"患者既感到安全又受到鼓励，同时也减轻了咳嗽引起的切口疼。

（3）第3期疼痛一般是肠蠕动引起的，护士应向患者解释。由于手术和麻醉的作用，胃肠的蠕动受到抑制，肠管内因气体潴留可有胀痛。肠蠕动一旦恢复，便会引起牵涉痛，这是胃肠功能恢复的标志，使患者对康复充满希望，从而忽略疼痛问题。手术期疼痛常预示有异常问题的发生，如切口感染、肠粘连等。此时患者极度恐惧，预感到自己会遭到更大的痛苦。这时，护士除积极配合医师对症处理外，最关键的是向患者表明决心，说服患者要放松，讲明紧张对治疗无益，使患者相信护士，耐心积极地配合治疗。

还可以采用其他减轻疼痛的方法如采用分散注意力，使患者的注意力集中到某个人为的刺激，从而忘记手术造成的疼痛；如拿给患者一束鲜花，或向患者介绍一本新书，或谈某体育明星、影星、歌星的轶事等；还可以选择其喜欢的轻快、舒畅的乐曲，通过音乐优美的旋律、曲调和感染力使患者的精神得到放松，从而缓解了患者的痛苦。

4.术后常规处置　术后恶心、呕吐常为麻醉反应，待麻醉作用消失后症状自行消失。若恶心、呕吐持续不止或反复发作，应根据患者的情况综合分析，对症处理。术后6~8小时未排尿者，观察膀胱充盈程度，先诱导排尿，必要时留置尿管。手术后患者的水和营养的摄入非常重要，它直接关系到患者的代谢功能和术后的康复。禁食期间应静脉补充水、电解质和营养。加强口腔、尿道、褥疮的护理，防止并发症的发生。术后无禁忌者，应早期活动，包括深呼吸、咳嗽、翻身和活动非手术部位的肢体，但对休克、极度衰弱或手术本身需要限制活动者，则不宜早期活动。

第七节 儿科护理艺术

在儿科临床护理工作中，选择符合不同年龄阶段儿童特点的护理艺术，影响和转化患儿的消极情绪，激发和调动其积极情绪，促进儿童疾病早日康复。作为一名儿科护士，除了要具备丰富的专业知识和扎实的专业技能外，采用有效的心理护理艺术，让孩子们信任自己、喜欢自己，这是做好儿科护理的前提和关键。

1. 取得儿童信任的艺术　要想患儿能积极配合治疗，亲近患儿、取得患儿的信任、消除陌生感是关键，因此一定要给患儿创造良好的第一印象。首先，医护人员的服装要干净整齐，无破损及血迹，因为肮脏破旧、带血迹的衣服会给患儿恶性刺激，产生不良的第一印象；其次，医护人员说话要和蔼可亲、耐心、细心，像妈妈一样关心、爱护、疼爱他们，使他们产生亲近感容易接受自己，形成良好的心理环境；再次，操作时动作要轻柔，尽量减少或减轻患儿的疼痛感，否则容易使患儿产生恐惧心理。良好的第一印象关系到今后心理护理的效果及护理措施的顺利实施，绝不可轻视。

2. 取得儿童亲近的艺术　微笑能给患儿带来亲切感，消除患儿的紧张、恐惧心理。灿烂的笑容，可以赢得患儿的喜爱，给患儿心里留下持久的温暖感受。当你想与患儿进行情感交流，微笑无疑是一座无形的桥梁，它可胜过千言万语。亲切的微笑，顷刻间把患儿与护士间

的距离缩短了许多，作为护理人员，千万不要吝啬微笑。

3. 激励和表扬儿童的艺术　在临床护理工作中，可采用口头表扬、登榜表扬、竖大拇指表扬、微笑点头、向父母汇报表扬等方法，只有分寸适度、恰到好处的表扬才会收到良好的效果，言过其实、随心所欲、过度的表扬只会适得其反。另外，要切忌根据个人喜好选取患儿一味地加以表扬，这样会挫伤其他患儿的积极性，不利于护理工作的开展。

不要吝啬对孩子的鼓励和赞美，要善于挖掘患儿不明显的细小优点加以表扬。护士应仔细观察，及时寻找患儿细小的与众不同的优点，用和蔼可亲的态度、柔和的语调、友善的言辞，充分利用时效性，不失时机地给予表扬。孩子在这样的激励下，会越做越好，不断进步。体贴入微的表扬，必定源于护士对患儿更多的关注，满足了幼儿患病期间对爱的心理需求。

患儿经过努力，积极配合穿刺治疗，就该对患儿给予表扬，让他明确知道受表扬的原因，激励他继续发扬。

4. 与孩子沟通的艺术　首先要尊重孩子的个性，不论是外向好动的孩子还是内向文静的孩子，都有融入陌生环境被人接受的心理需求，这就要求护士一定要根据孩子的个性特点，因人而异，选择不同的沟通交流方式。其次，要调动孩子的兴趣。与孩子交谈，如果护士有一种良好的愿望，想要孩子能接受的话，不要只是单纯地下达死命令，试用一种平和的心态、一种新颖的方式来调动孩子的兴趣，拉近彼此的距离。还要掌握孩子的心理。护士要学会以孩子的方式、角度，保持和孩子一样的高度进行交流。还要陪孩子聊天、做游戏，在陪伴孩子的过程中了解孩子的想法、精神需求和个性特点。只要掌握了孩子的心理，再循循善诱，以一种亲切、平等的态度去与孩子交流，沟通将会变得轻松愉快。最后，要注意沟通

的方法。这包括语言的沟通、非语言的沟通、情感的沟通及亲情的沟通。

5.操作技巧与治疗艺术 儿科护士应具有良好的技术操作技能，患儿在接受治疗时，各有差异。新生儿、婴幼儿皮肤细嫩，感知力比较弱，治疗时，动作要轻快，力求做到一针见血，尽量减少刺激引起的哭闹；学龄前和学龄期儿童，对疼痛敏感性较强，可给予相应的心理治疗，在做各种治疗前，耐心地向患儿交代操作过程及目的，使患儿有良好的心理准备，并以沉稳的工作态度及过硬的基本功，取得患儿的信任和配合，达到治疗的目的，在大病房做各种治疗时，应注意从"老病员"或年龄稍大的患儿做起，利用榜样的作用，势必会收到良好的效果。

6.化解矛盾的艺术 儿科患者大都由父母陪同，因此做好家长的安抚工作同样重要。对于一些焦急的父母，护士应耐心地加以解释，在不影响治疗的情况下，尽量满足他们的要求。当患儿的父母埋怨病房拥挤或太吵闹，抱怨医师未用好药并以此为理由发泄怒气时，那只是他们对患儿病情担忧的一种情绪反应，护士一定要有良好的修养，不要急于反驳或严肃批评，应灵活机动地给予恰当的解释。反之，当家属火冒三丈、非常气恼的时候，护士若给予针锋相对，只会使局面更糟，所以，护理人员要有开阔的胸怀，高尚的情操，面对危机，能坦然处之。

第八节 产科护理艺术

围生期是指分娩前后即产前、产时、产后的一段时期。孕妇从确诊怀孕开始到分娩结束，生理、心理上都经历了一系列的巨大变化。做好这段时期的护理工作，对保障母儿健康、防止并发症的发

生具有重要意义。

一、妊娠期的护理艺术

进行产前检查的指导，对孕妇能够及早发现疾病及早治疗；对孕妇进行孕期常识、营养与饮食等方面的指导；进行产前诊断，及早发现胎儿发育等异常，实行优生；发现孕妇因健康情况不允许怀孕或分娩时，可及时终止妊娠以保孕妇和胎儿平安健康。

产前检查的时间安排：在妊娠28周前，每4周1次；妊娠28～36周，每2周1次；妊娠36周后，每周1次，直至分娩。高危孕妇应酌情增加产前检查次数。每次检查后要预约下次检查时间和内容。

随着妊娠月份的增加，孕妇从怀孕初期的喜悦，可转为焦虑甚至恐惧心理，如担心性别不符合婆家期望、害怕分娩痛苦等。因此，每次产前检查时要了解孕妇的心理适应程度，适时地予以心理干预。告知孕妇及家属，孕妇若经常心境不佳、焦虑、紧张、恐惧或悲伤等，会影响胎儿的脑部发育；向孕妇说明形体改变为正常生理现象，分娩结束后适当地锻炼会逐渐恢复；宣传男女平等的思想，让家属多给予心理上的支持和生活上的照顾，使孕妇保持愉悦、轻松的心情。

同时还要进行健康指导，如告知孕妇如出现以下情况应立即就诊：阴道出血、流水、腹痛、头痛、视物模糊、水肿、胸闷、心悸、气短、发热、血压≥140/90mmHg、自感胎动突然增多或减少、超过预产期1周仍无宫缩、妊娠12周后仍剧烈呕吐者等。指导孕妇养成良好的卫生习惯，晨起、睡前及进食后均应刷牙、漱口，勤洗澡、换内衣，保持清洁卫生，孕36周后避免盆浴。乳罩大小要合适，衣服宜宽松、舒适，不宜束胸、束腹和穿高跟鞋，可穿弹力裤（或弹力袜）以防止下肢静脉曲张。合理均衡的营养是保证孕妇和

胎儿生长发育的物质基础，孕妇要适当地增加富含蛋白质、钙、铁等微量元素及维生素的食物，如鱼、鸡、瘦肉、鲜奶、蛋类、豆制品、新鲜蔬菜、水果等。饮食宜清淡，注意粗细粮、荤素搭配，避免偏食。少食辛辣刺激性食物和咖啡、可乐、浓茶等饮料。健康的孕妇可照常工作，但应注意劳动保护，避免有害因素影响，如放射线、噪声等，做好防辐射保护。妊娠28周后应减轻工作量、避免重体力劳动及夜班。保持充足的休息和睡眠，每天睡眠8～9小时，中午应保证30分钟至1小时的休息，采取左侧卧位，以增加胎盘供血及解除右旋增大的子宫对下腔静脉的压迫，缓解下肢水肿及防止仰卧位低血压综合征的发生。孕期可适当做些家务，但应避免提重物、攀高及弯腰。多外出散步等，注意要有家人陪同，并避免到人群聚集、空气污秽的场所。家中不要养猫、狗等宠物，以防寄生虫感染等。如果孕妇乳头过小、凹陷或偏平，应经常用拇指与示指压住乳头根部，将乳头多次向外牵拉，使乳头突出，便于吸吮。教会家属用胎心听诊器听取胎心音并做好记录。嘱孕妇每日早、中、晚各数1小时胎动，每小时胎动应不少于3次，12小时累计胎动不少于10次。凡12小时胎动少于10次，或逐日下降大于50%而不能恢复者，或胎心音<120/分钟或>160/分钟均应视为异常，应及时就诊。

许多药物可通过胎盘进入胚胎体内，影响胚胎的发育，尤其是孕最初2个月是胚胎器官发育形成的时期更应注意。孕妇要做好预防保健，注意保暖，防止感冒等，如有不适，应在专科医师指导下用药。孕

妇或家属可抚摸孕妇腹壁，呼唤胎儿名字、与胎儿对话、讲故事或朗诵诗歌等；亦可让孕妇听轻柔、舒畅的音乐对胎儿进行音乐训练等。

如出现阴道血性分泌物或有规律性腹痛（间歇5~6分钟，持续30秒）则为临产征兆，应尽快就诊。如突然出现阴道大量流水，应嘱孕妇平卧、稍抬高臀部并迅速送医院。指导孕妇及家属提前准备好柔软舒适的宝宝衣物、包被、尿布和孕妇的衣服、卫生护垫及日常用品等；教会孕妇及家属正确的新生儿包裹法、新生儿沐浴法、更换尿布法、衣物器具消毒方法等。宣传母乳喂养的优点，做好产后授乳准备。

如果孕妇出现恶心、呕吐症状，清晨起床时动作宜缓慢，刷牙漱口时避免刺激咽喉部。尽量避免空腹，可少量多餐，每天进食5~6餐，饮食要清淡易消化，避免油炸、生冷或有异味的食物。呕吐严重时可用示指稍用力地交替按摩左、右两侧的内关穴，每次20~30下，具有止吐功效。

如果出现白带增多，嘱孕妇每日清洗外阴，保持外阴清洁，严禁阴道冲洗；穿宽松棉质内裤并每日更换。分泌物过多时可用卫生护垫并经常更换。应全面检查排除滴虫、真菌及其他感染，并针对原因给予处理。

如果孕妇出现水肿现象，嘱孕妇左侧卧位，下肢适当垫高；注意劳逸结合，尽量避免长时间站立或久坐不动；给予低盐饮食，少吃腌菜等，但不必限制水的摄入。指导家属从足背开始向心脏方向按摩双下肢以促进静脉血液回流，以及判断是否凹陷性水肿。如下肢明显凹陷性水肿或经休息后不消退者，应及时就诊。

如孕妇下肢出现痉挛，应指导孕妇增加饮食中钙的摄入或按医嘱补充钙剂，禁止滥用含钙、磷的片剂，以免加重体内钙、磷的

不平衡情况。指导孕妇穿低跟鞋，同时避免腿部受凉、劳累。当小腿肌肉发生痉挛时，让孕妇平卧，护士或家属按住孕妇膝盖（患侧），协助其伸直小腿，同时使足背屈曲，症状即可缓解。亦可行局部热敷、抬高下肢、按摩腿部肌肉等。

二、分娩期的护理艺术

分娩是指妊娠满28周及以后，胎儿及其附属物从母体全部娩出的过程。妊娠满28周至不满37足周间分娩为早产；妊娠37周至不满42足周间分娩为足月产；妊娠满42周及以后分娩为过期产。临床上将分娩的全过程分为三个产程。第一产程为宫颈扩张期；第二产程为胎儿娩出期；第三产程为胎盘娩出期。

1. 入院护理 协助孕妇办理住院手续，介绍病区、待产室、产房的环境和助产士及产科医师的情况，增加孕妇安全感，协助做好产前检查并做好相关记录，剔除外阴部阴毛并清洗干净。

2. 密切观察产程进展

（1）观察子宫收缩：最简单的方法是助产人员的手放在产妇腹壁上观察，监测宫缩持续时间、间歇时间、强度并做好记录。或用胎儿监护仪描记宫缩曲线。

（2）观察宫颈扩张和胎头下降程度、绘制产程图：适时在子宫收缩时进行肛门检查。一般宫口＜3cm时，每2～4小时做一次肛查；宫口＞3cm时，每1～2小时做一次肛查；每次不要超过2人检查，查好后记录并描绘产程图。有阴道出血或

疑有前置胎盘者禁肛查。若肛查胎先露部不明,宫口扩张及胎头下降程度不明,疑有脐带先露或脐带脱垂者可行阴道检查,但必须在严密消毒后进行,以防感染。

(3)监测胎心音:正常情况下每1~2小时测1次胎心音,如宫缩强或有妊娠高血压综合征等情况者每30分钟测1次,每次测1分钟,并注意心率、心律、心音强弱并详细记录。测胎心音应在宫缩间隙时,胎心率>160/分钟或<120/分钟,或不规律提示胎儿窘迫,应立即给待产妇吸氧,改为左侧卧位并报告医师。亦可将胎心监护仪的探头固定于待产妇腹壁,连续观察胎心率的变异及其与宫缩、胎动的关系。

(4)破膜的护理:胎膜多在第一产程末期自然破裂。破膜后,应立即听取胎心音,观察羊水的量、性状、颜色,有无脐带脱落并记录破膜时间。如破膜后胎头未入盆或横位、臀位者应绝对卧床休息,必要时抬高床尾,预防脐带脱垂。如羊水呈黄绿色,提示胎儿窘迫,应及时处理并与医师联系。若破膜超过12小时仍未分娩遵医嘱给予抗生素预防感染。

(5)每2小时测量血压1次,若血压升高,应增加测量次数并遵医嘱予以处理。

(6)如产妇有腹痛,指导产妇正确认识,利用宫缩间歇期放松休息,给予抚触或放些轻音乐分散其注意力。如产妇有腰痛,协助产妇按摩腰骶部。如产妇有排便感,提示即将分娩,应进行肛查。如因枕后位所致,应向产妇说明不能用力,以免宫颈水肿。如产妇有小腿肌肉痉挛,帮助产妇按摩腓肠肌,解除痉挛。

3.指导产妇屏气 指导产妇正确运用腹压以加速产程。让产妇仰卧,两腿屈曲,足蹬于产床上,双手拉住产床两边的把手,宫缩时,先深吸一口气,然后随着宫缩的加强如排大便样向下用力屏

气，宫缩间歇时让产妇全身放松，安静休息，以恢复体力，等待下次宫缩。

4.接产准备 初产妇宫口开全，经产妇宫口扩张4cm时，将产妇送至产房做好接生准备。①外阴清洁及消毒：用肥皂水擦洗外阴部，擦洗顺序为大阴唇、小阴唇、阴阜、大腿内1/3、会阴及肛门周围，再用温开水冲洗1遍。注意从上往下擦洗，并用纱布球盖住阴道口防止冲洗液流入阴道。然后用0.5%络合碘消毒后铺好无菌巾。②准备好产包、新生儿用物等物品。③接生者按手术要求刷手消毒，戴手套，穿手术衣后打开产包、铺巾，准备接产。

5.接产 接生者站在产妇右侧，当胎头着冠前，阴唇后联合张力较大时，开始保护会阴，并协助胎头俯屈，让胎头以最小径线在宫缩间歇时缓慢通过阴道口，正确地娩出胎肩，待双肩娩出后，才可松开保护会阴的手。必要时行会阴侧切术。胎头娩出过程中如发现脐带绕颈应妥善处理，勿伤及胎儿。胎儿娩出后记录好娩出时间，并在1～2分钟在距脐根部15～20cm处断扎好脐带。

6.新生儿的护理

(1)清理呼吸道：用新生儿吸痰管轻轻吸除新生儿咽部、鼻腔黏液和羊水。呼吸道黏液和羊水吸净后，可用手轻拍新生儿足底，哭声洪亮表示呼吸道已通畅。

(2)新生儿评估：①Apgar评分。出生后1分钟内评估新生儿的心率、呼吸、肌张力、喉反射及皮肤颜色，若评分为10分属正常新生儿；7分以上尚属正常只需进行一般处理；4～7分为轻度窒息，需清理呼吸道，给予人工呼吸、吸氧、用药等措施才能恢复。②一般评估。测体重、身长及头径；观察胎头有无产瘤及颅内出血；四肢活动情况及有无损伤、有无畸形等。

(3)保暖：新生儿体温调节中枢发育不完善，易受外界环境温

度的影响，造成体温降低。胎儿娩出后及时做好初步处理和保暖，断脐后即刻将新生儿置于预热的辐射保温台上，迅速用预热的干毛巾擦干，以减少蒸发散热。

（4）结扎脐带：在距脐带根部0.5～1cm处用气门芯结扎脐带，在结扎处0.5cm外剪断脐带，挤出余血，用0.5%络合碘消毒断面，待干后用无菌纱布覆盖，再用脐带卷包好。

（5）新生儿标记：在新生儿记录单上印上新生儿足印和母亲的拇指印，系上标明新生儿性别、体重、出生时间、母亲姓名和床号的标记和手腕带。包好后抱给母亲进行早吸吮。

7.母体的护理

（1）协助胎盘娩出并评估胎盘、胎膜：胎盘剥离征象出现时，于宫缩时左手按压宫底，右手轻拉脐带，协助胎盘娩出。当胎盘娩至阴道口时，接产者双手捧住胎盘，向一个方向旋转并缓慢向外牵拉，协助胎盘、胎膜完整剥离娩出。胎盘娩出后，将胎盘铺平，先检查胎盘母体面胎盘小叶有无缺损，然后将胎盘提起，检查胎膜是否完整，再检查胎盘胎儿面边缘有无血管断裂，以及时发现副胎盘。测量产时出血量并做好记录。

（2）检查软产道有无裂伤：胎盘娩出后仔细检查会阴、小阴唇内侧、尿道口周围、阴道及宫颈有无裂伤。准确地评估后及时进行缝合或行会阴裂伤修复术，缝合前应用无菌生理盐水冲洗伤口，预防伤口感染。

（3）预防产后出血：胎儿娩出后即肌内注射缩宫素10U，胎盘娩出后可静脉滴注缩宫素，若胎盘娩出后出血多时，可经下腹直接注入宫体肌壁内或肌内注射麦角新碱0.2mg。胎盘娩出后2小时内产妇留产房观察，内容包括宫缩情况、宫底高度、膀胱充盈情况、阴道流血量、会阴伤口有无出血、血肿等。每15～30分钟测

量血压、脉搏1次，并询问产妇有无头晕、乏力等不适。

（4）生活护理：为产妇擦浴，更换衣服、床单，垫好会阴垫、保暖，提供高热量、易消化、营养丰富的流质，以帮助恢复体力，观察2小时后无异常者送产妇至母婴同室病房休息。

三、产褥期妇女的护理

产褥期是指从胎盘娩出至产妇全身各器官（除乳腺外）恢复或接近妊娠前状态所需的时期，一般为6周。在这一时期内，产妇由于妊娠和分娩的巨大应激反应，生理和心理上都发生了很大的变化。产褥期是产妇身体和心理恢复的一个关键时期，如处理不当，极易发生各种并发症。因此给产妇提供全方位的人性化护理有着非常重要的意义。

产后24小时内应密切观察产妇血压、脉搏、体温、呼吸的变化。以后每天测血压、脉搏、呼吸2次，测体温3次，同时注意询问产妇的个人感受，如体温超过38℃或出现其他异常现象，应及时报告医师。

产妇的休养环境应安静、舒适、冷暖适宜。房间要经常通风，保持空气新鲜，但产妇不宜直接吹风，冬季应注意保暖，夏季要注意防暑，尽量减少接触外来人员，预防呼吸道感染。产后24小时内以卧床休息为主。24小时后，无特殊病情者可下床在室内活动，第一次下床应在床边适应片刻，以防发生意外。产褥期应避免负重劳动或蹲位活动，以防子宫脱垂；保证充分的休息和睡眠，保持心情舒畅，有利于产

后机体的恢复和乳汁的分泌。

产后1小时让产妇进清淡易消化的流质或半流质，以后进普食。整个产褥期以营养丰富、易消化、少量多餐为饮食原则。多进汤汁，多食新鲜蔬菜和水果，不仅可促进乳汁分泌，提高乳汁的营养成分，而且可以促进肠蠕动，预防便秘。

指导产妇进食后用温热水刷牙、漱口，保持口腔清洁。衣服薄厚要适宜，勤用热水擦身或淋浴，洗发时须注意保暖勿受凉，勤换衣裤及床单被服。及时更换会阴垫，大小便后用温水清洗会阴部。

产后4小时要鼓励产妇及时排尿，以防子宫收缩欠佳而发生产后出血。不习惯床上排尿者，可在床边加屏风，扶产妇下床或去厕所排尿。若仍不能自行排尿者，可用热敷、暗示、针灸等方法诱导其排尿，必要时予以导尿。同时，鼓励产妇多饮水、多吃含纤维素的食物，以保持大小便通畅。

分娩结束后，随着体内雌激素水平的下降和社会角色的转变，产妇的心理也发生很大的变化，各种生理、心理、经济、社会因素都可影响产妇的心情，处理不当极易引起产后抑郁症。因此，分配床位时应尽量将正常产妇与生育畸形儿、死胎等的产妇分开，以免互相影响情绪。实施母婴同室，增进母子感情。各项治疗、护理相对集中，减少不必要的打扰。用亲切、友善的语言表达对产妇的关心，多给予心理上的支持与开导。嘱咐家属不要因为新生儿而忽视对产妇的关心等。

通常通过对子宫底的触诊来了解产妇子宫复旧的情况，一般在产后即刻、30分钟、1小时、2小时应各观察宫缩、宫底高度及恶露1次，每次观察时均按压宫底挤出宫腔内积血，以免积血影响子宫收缩。协助产妇更换会阴垫，记录好宫底高度、恶露的性质和量。以后每天均应及时评估并记录子宫复旧及恶露情况，如发现异常及

时排空膀胱、按摩腹部（子宫部位），并遵医嘱给予宫缩药。正常情况下，恶露应由鲜红色转为淡红色再转为白色，顺序不应颠倒，若浆液性恶露、白色恶露之后又出现血性恶露或恶露中含有血块常提示子宫复旧不佳；恶露有异味提示有感染的可能，应及时报告医师，做进一步的检查和治疗。

四、会阴及痔疮的护理

观察会阴伤口有无渗血、血肿、水肿及分泌物等，发现异常应及时报告医师。水肿者，可用50%硫酸镁湿热敷，每日2～3次；产后24小时用红外线照射外阴，以促进水肿的消散、吸收。血肿小者可用50%硫酸镁湿热敷或远红外灯照射，大的血肿需配合医师切开处理。有硬结者则用大黄、芒硝外敷。用1:5 000高锰酸钾溶液、1:2 000苯扎溴铵或用1:5 000左右的稀释络合碘液冲洗会阴部，每日2次。勤换会阴垫，大便后用温开水清洗会阴，保持会阴部清洁。嘱产妇向健侧卧位，侧切伤口拆线1周内避免下蹲姿势，以防伤口裂开。有痔疮肿痛症状者，可用50%硫酸镁湿热敷，也可涂以20%鞣酸软膏或戴橡胶手套将痔核轻轻推入肛门内。

耐心指导并帮助产妇于产后30分钟开始哺乳，此时乳房内乳量虽少，但通过新生儿吸吮动作可刺激泌乳。哺乳时间原则上是按需哺乳。但产后1周内是母体泌乳的过程，哺乳次数应增加，每1～3小时哺乳1次，最初哺乳时间只需要3～5分钟，以后逐渐延长至15～20分钟。哺乳前，产妇应洗净双手，母亲及新生儿均应选择舒适的姿势，最好坐在直背椅子上，如无法坐起可取侧卧位。哺乳时乳头应放在新生儿舌上方，用一手扶托并挤压乳房，协助乳汁外溢，并防止乳房堵住新生儿鼻孔。每次哺乳后，应将新生儿抱起轻拍背部1～2分钟，排除胃内空气，以防吐奶。产妇要注意加强营

养，保证充足的睡眠和休息，保持精神愉快。哺乳期一般为10个月至1年，3个月以后应在专科医师指导下添加辅食。

产后运动可促进子宫复旧，避免腹壁松弛，预防尿失禁、子宫脱垂，增进食欲并预防便秘等。产妇在产后第2天便可开始锻炼，产后健身操应包括能增强腹肌张力的抬腿、仰卧起坐动作；锻炼骨盆底肌及筋膜的缩肛动作；锻炼腰肌的腰肌回转运动。产后2周时开始加做胸膝卧位，以预防或纠正子宫后倾。产后健身操的运动量应由小到大，循序渐进，要避免过于劳累。产后运动必须要持之以恒，这样才能达到恢复肌肉张力和体形的作用。

一般产褥期间恶露尚未干净时不宜性生活。应在产后6周检查完毕、生殖器官已复原的情况下，恢复性生活，但应注意避孕。

医疗保健人员应在产妇出院后第3天、第14天、第28天上门探访，了解产妇及新生儿的健康状况。分娩后第42天产妇应带婴儿一起到医院进行全面检查，内容包括产妇全身及生殖器官恢复的情况，会阴、阴道伤口愈合情况，骨盆底肌肉张力，乳房及泌乳情况。同时测量血压，必要时做血红蛋白及红细胞计数、尿蛋白及尿常规检查。同时对婴儿进行全身检查，了解喂养及发育状况，进行保健咨询。对有并发症的产妇应及时给予治疗处理，有合并内、外科疾患的产妇，应到相应的科室随诊，继续治疗。

第九节　五官科护理艺术

一、眼科护理技巧与艺术

　　眼是人体十分重要而特殊的感觉器官，由于其解剖学的特点及功能的复杂性，决定其护理方法与其他临床护理学科有很大的差别，并已逐渐形成一门独立的护理学科。护理人员应掌握眼科护理中的技巧与艺术，对患者实施整体护理，以促进患者康复。

　　1. 学会沟通的技巧　眼科疾病的特点及治疗、护理操作的特殊性决定了眼科患者与医务人员的沟通主要靠语言，与视盲患者的语言沟通技巧要求更高，所以"语言沟通技巧"是眼科护患沟通的重要工具，是眼科心理护理艺术的重要体现，其次是要掌握非语言性沟通——"触摸"方法。

　　护理用语应注意清晰、明了、通俗、易懂，选择对方能正确理解的词语，富有情感性、道德性、亲切性、规范性，体现伦理意义。医务人员对患者病痛的安慰，其温暖是沁人心脾的。此时，安慰性语言的力量比任何时候都显得生动、有力，易引起患者与医务人员情感的共鸣，进而稳定患者的思想情绪，有利于患者疾病的治疗。

　　如一位角膜炎的患儿害怕进行球结膜下注射，护士若说："上次我给某位小朋友打针时，他对我说'阿姨打针一点都不痛'。这次，阿姨也要给你轻轻地打针，用最细的针，也不会痛的。"这样孩子大多会相信你说的话。

　　医务人员对患者的鼓励，实际是对患者的支持，它能调动患者

的积极性和与疾病作斗争的信心。

如某眼科护士准备给一位70岁的白内障患者进行白内障超声乳化摘除术及后房型人工晶体植入术术前指导，患者当时担心年纪大了，怕手术效果差，情绪十分低落。该护士意识到患者现在需要鼓励，于是现身说法，将科室内一些成功的例子讲给他听，让患者重新树立了信心，很乐意地接受了护士教给他的健康教育知识，做到与医护人员积极配合，手术取得了成功。

护理中有时会碰到对患者有要求而患者一时又不愿意接受的事情。面对患者的这一心理障碍，护理人员应该积极地进行说服工作。

例如，超急性细菌性结膜炎的患者需要隔离时；视网膜脱离患者行眼内气体填充术后，需根据裂孔位置取相对应的体位时；白内障、青光眼等内眼手术的患者术前有吸烟嗜好需戒烟时，护士应根据患者的心理给予劝说，让患者认识到问题的严重性，好好配合医护人员，以利于疾病的康复。

触摸是一种无声的语言，是一种有效的沟通方式，触摸可以交流关心、体贴、理解、安慰和支持等情感。

2.眼科护士的操作技巧　眼科护理操作要求护士做到轻、稳、准，不能有丝毫的偏差。但特别强调如球后注射、泪道探通术等操作要将损伤眼球、视神经、眼部血管、泪道等眼部组织的风险降到最低程度。操作前护士必须了解操作的目的、意义、方法、程序及注意事项。同时，操作前针对患者护士也须认真执行护理评估及患者告知制度，以取得患者的合作，更好地完成护理操作。高超的护

理技术不仅能大大减轻患者的痛苦，而且能增强自己的自信心，给人一种美的享受。

实施眼科护理技术操作前，应严格"三查八对"制度。核对患者的身份及眼别。评估患者的病情、精神、心理状况和配合程度。

向患者或家属解释实施眼科技术操作的目的、方法、程序、可能发生的并发症及风险，操作过程中可能出现的不适及配合方法。对一些侵入性的操作（如泪道探通术），应与患者或家属签订知情同意书。

检查、治疗、操作的环境应宽敞、明亮、整齐、清洁、安全（特别是角膜异物剔除术）和舒适。

操作前必须备齐所需物品、急救物品。严格执行无菌技术、消毒隔离、标准预防原则，防止职业暴露。

二、耳鼻喉科护理艺术

1. **密切观察病情** 耳鼻咽喉部疾病急症多，症状变化快，且较凶险，有时甚至危及生命，所以，作为一名耳鼻咽喉科护士要具有扎实的专科理论知识，敏锐的观察力，能够根据患者的症状和体征的变化及时发现病情的变化，以便做出准确迅速的处理，防止出现并发症或不可逆转的后果。例如，一位鼻出血行前、后鼻孔填塞的老年患者，如果出现嗜睡的情况，并不是病情稳定的表现，而可能是患者出现慢性缺氧症状，要及时通知医师，给予测量氧饱和度、吸氧、改变体位等措施，防止慢性缺氧导致不良后果。再如，气管、支气管异物的患儿反射性喉痉挛而出现憋气、面色发绀时，一定要严密观察呼吸情况，避免患儿躁动、哭闹，并备好气管切开包、吸引器、氧气，给患儿及家属安慰。

2. **积极配合抢救** 耳鼻喉科患者病情变化快，为了挽救患者

的生命，经常需要随时随地的抢救，例如鼻腔大出血的患者，如果抢救不及时，患者很快就会出现休克、昏迷，危及生命，这时应该立即给患者采取半卧位，头侧向一边，防止误吸，同时立即准备鼻止血包、凡士林纱条、弯腰灯、吸引器、吸痰管等一切止血用品，配合医师进行前、后鼻孔填塞，挽救患者的生命，必要时立即建立静脉通路，配血做好输血准备，所有这些措施都要在数分钟之内完成。所以，作为一名耳鼻喉科护士，要经常演习和操练各种应急抢救的本领，以使在抢救患者时能做到迅速准确，争分夺秒。

3.专科操作娴熟　作为一名耳鼻喉科护士，除了应掌握基础护理各项操作外，许多专科操作也需要掌握，如上颌窦穿刺冲洗、鼓膜穿刺抽液、外耳道冲洗、鼻腔冲洗、咽鼓管吹张等技术，以达到帮助患者治疗的目的。

4.关爱同情患者　先天性耳郭畸形出生时即存在，影响美观，患者常感到孤独与自悲，不愿与人交往，要注意评估患者的心理状态，及时采用对策消除其不良心理。鼻腔、鼻窦和喉部病变或手术的治疗，会使患者的口腔或鼻腔发出强烈的异味，气管切开或喉切除的患者术后经常吸痰，痰液多的患者会无法控制地喷出，作为医务人员应充分理解、关心和同情患者，不要表现出厌恶、嫌弃的表情或躲避的姿态，以免对病人的心理造成不良刺激。

5.实施心理治疗　不同心理因素会对疾病的转归带来不同的影响，乐观开朗的心理，可促进机体的新陈代谢，增强机体的抗病能力，而焦虑、忧郁等不良心理会使各器官的功能受到抑制，削弱体质和抗病能力，影响疾病的康复。如前所述，耳鼻喉科患者易产生各种心理障碍、性格改变甚至过激行为。某些疾病如癔病性失音、伪聋、幻嗅、幻听均与患者的不良心理状态密切有关。因此，作为耳鼻喉科护士，要善于体察患者的心理和情绪，了解患者是否有不

良心理反应及相关因素。对于有心理障碍的患者，除汇报给医师外，采用细心倾听患者的倾诉、详细的解释、行之有效的鼓励和安慰、言语暗示等一般的心理治疗方法，可帮助患者解除心理障碍，树立信心，建立主动积极配合治疗和护理的乐观精神，促进患者的康复。

6.正确健康教育　　耳鼻喉科患者住院结束后，许多治疗并没有结束，而需要患者或家属回家后将继续自行治疗，如鼻腔冲洗、滴鼻、洗耳和滴耳、上颌骨截除术后清洗牙托、气管切开或全喉切除后需每日清洗气管套管等，喉切除术后患者的语言训练要循序渐进，多指导。这些知识和技能都需要耳鼻喉科护士教会患者或家属，以达到继续治疗的目的。因此，护士需要具备讲授、演示、反馈和纠正等教学能力，而且针对不同文化层次、不同接受能力的患者，要会采用不同的语言深度表达、不同的教学方法，使患者都能掌握。

三、口腔科护理艺术

1.密切观察病情变化　　口腔颌面外科手术以后，患者的呼吸、语言、进食等功能受到限制，不能直接与护士交流，因此难以知道患者的真实诉求，护士与患者接触时，应细心观察病情，通过直接与间接方式了解患者，运用视、听、触觉等去获得患者资料，如让患者用手写字表达意思，及时发现新问题和潜在的危险，如颌面外伤患者要密切观察病情，及时清除口腔内的分泌物，防止呕吐物或血液吸入气管引起呼吸障碍或窒息。口腔颌面外科全身麻醉手术结束时虽然全身麻醉已停止，但患者仍处于麻醉药物继续作用之下或刚从麻醉状态下逐渐复苏，可能遇到一些危急并发症等。因此，术后的严密观察和呼吸管理至关重要。

2.具备专业护理知识　口腔科护士必须懂得口腔专业的基础知识，熟悉口腔解剖知识，把口腔科专科护理做细，特别是口腔护理和进食方法、种类要因人而异，要保证营养的供给，并具有较强的无菌观念，保持口腔清洁，预防口腔感染和其他并发症的发生。

3.注意患者的心理感受　高度的同情心、丰富的人文知识和心理护理知识：颌面外伤患者、唇腭裂、面部存在不同的畸形、功能障碍（语言、张口、进食困难）与自卑孤僻心理，要用不同的疏导方法，鼓励患者增强自信，消除自卑感和心理创伤，掌握自我护理知识技能，积极参与社会活动和人际交往。

4.良好的人际沟通能力　要懂得尊重患者，认真倾听患者的感受和要求，特别是对唇腭裂患儿和颌骨骨折患者，他们口齿不清，更要耐心听取，并高度重视，利用丰富的专业知识，解答患者的提问，取得患者的信任，消除患者的疑虑。

第十节　肿瘤科护理艺术

肿瘤患者的护理是一项特殊的工作。在所有疾病中，癌症是人们心理上认为最可怕的一种。人们往往认为癌症就等于死亡，同时要经历一个受尽疾病和痛苦折磨的过程。护理人员有责任和义务在肿瘤患者确诊时和整个治疗过程期间及直到临终时，一直给予耐心细致的护理，其中包括心理护理、专科治疗护理、饮食康复指导以及临终关怀等。

一、肿瘤患者护理中的常用技巧

1.一般技巧　在对肿瘤患者进行常规护理时应该特别注意以下几个方面的内容：①尽量满足患者的合理需求，与患者建立起良

好的护患关系，取得患者的信任。②经常陪伴患者，尽量为患者创造舒适、安静、整洁的就医环境。③把握时机，争取在患者处于情绪最佳状态时对其进行健康教育。④向患者及家属解释疾病引起的不适或疼痛，尽量让患者本人参与整个病症的治疗方案制定、实施过程。

2.与患者及其家属交流和疏导的艺术　交流是最好的疏导方式，通过交流，了解患者的社会文化背景、个性特征、生活习惯对疾病的认识和态度等。从而掌握其心理变化，进行有步骤的暗示、引导、讲解有关疾病和治疗方面的新进展，可以调动其内在的心理抗衡能力，从而缓解紧张情绪并恢复心理平衡。

与患者谈话时要坐下，姿势自然放松，身体倾向患者，并保持与患者的目光接触。耐心倾听并移情，使患者感到舒适和温暖。向患者提出的问题应是开放式的而不是封闭式的。例如，"我看你今天很烦恼，能和我谈谈吗？"而不是"你今天怎样？一切都好吗！"后者使患者不必再回答。

有时可重复患者的话语，以诱导患者说下去。不可随意改变话题，或者发表个人意见，这些都能阻断患者的谈话。防止不适当地表示乐观或做出保证，因为它并不能解除患者内心的忧虑和痛苦。注意患者的非语言表情，以验证是否与语言表达一致。遇到患者不愿意谈时，不可勉强，只是默默地坐在一边，握着患者的手或抚摸其额部，就能使患者感到对他的同情和理解。

临床上，年轻护士常顾虑与晚期患者接触，怕被问到一些尖锐的问题，不好回答。作为护士，应尽量帮助患者，但绝不可答应做不到的事情，如果患者提出死的问题，可问患者为什么想到死？常常患者指的并不完全是"死"，而是难以忍受的痛苦，那么就避开"死"来谈痛的问题。可了解患者用过哪些镇痛药，镇痛效果如何。向患者提供有关镇痛信息，更重要的是有效地解除其疼痛，从而取得患者的信任，但若患者已知癌已扩散，则不必回避患者提出的问题。

二、肿瘤患者心理护理的技巧

不同个性特征的患者在心理变化分期方面存在很大的差异，各期持续时间也不尽相同，出现顺序也有所不同，因此，在护理上应因人而异，注意个体差异。

1.确诊阶段　合理选择向患者及家属告知病情的时间和方式，在患者尚未知道诊断前，护理人员应注意语言恰当，不要随意向患者和家属透露可能是癌症的言辞。医护人员不要在患者面前交头接耳，使患者怀疑是在谈论自己的病情。如果已经有了确切的诊断，则应先向家属说明情况，共同商讨向患者告知的时间和方式。护士要耐心做好解释工作，需与医师的意见保持一致，以免引起患者的疑虑，注意不要一次谈得太多，应分次、逐步使患者真正理解所谈的问题。在确诊阶段，往往需要进行各种检查，患者由于缺乏必要的知识，对检查可能存在顾虑，对检查的目的、方法、不良反应、注意事项等不了解，产生猜疑、恐惧等情绪。因此护理人员应对各种检查的目的、意义、配合要求做耐心详细的解释，帮助患者尽快完成各种检查。

2.治疗阶段　开始治疗前向患者详细解释治疗的目的、简要

步骤、需要配合的事项、疗效、可能出现的不良反应和解决方法，使患者有一定的预见性，取得患者的理解和配合。对于患者因知识缺乏而出现的不遵医行为，应检讨医护人员工作方面的缺陷而不应过分责怪患者。当患者出现严重并发症时，会表现出急躁、缺乏信心，护士应及时给予患者信息和情感上的支持，同时请成功完成同样治疗方案的病友谈治疗过程中的感受，鼓励患者坚持治疗。

手术患者进行系统的术前宣教和术后访谈是非常必要的措施，可以解除患者和家属对手术的恐惧和顾虑，促进术后的恢复。对于某些根治性手术可能造成身体部分功能的缺失或机体正常功能的改变等，则应详细说明手术的必要性，用实例说服患者，只要处理得当，不会影响患者日后的生活。

3.康复阶段 做好出院指导，使患者离开医院后，仍能按照治疗计划、康复计划进行。不可以忽视按时复查的重要作用，因为即使癌已复发或转移，早期发现、早期治疗仍然十分必要。与患者和家属制订切实可行的康复计划，建立健康的生活方式，进行力所能及的活动和锻炼，以充分调动机体免疫系统的抗癌能力。鼓励患者参加社会活动，例如培养业余爱好，尽早恢复部分工作，可以转移患者对其疾病的注意力，并使患者从自身的价值和在社会中的作用中重新振奋。与患者保持联系，例如通过开通热线咨询、定期访谈、组织康复期患者的沙龙活动等，及时询问患者在康复阶段的情况，可增强患者的安全感和康复的信心。

4.晚期阶段 晚期肿瘤患者的恐惧常表现为疼痛、衰弱、厌食等，出现倒退和依赖，即倒退到心理发展的早期，像孩子一样寻求保护，依赖更多的照顾。这是一种防御机制，应允许患者较平时有较多的依赖，不能对患者厌烦冷漠，需要对其进行安慰和疏导，并采取积极措施解除患者的疼痛、躯体移动障碍、睡眠形态紊乱等

问题，以缓解其对死亡的恐惧。不应过多考虑价值观，应注意满足患者每一个细小的愿望。应主动向家属做好有关患者死亡的知识教育，使家属对痛失亲人有充分的思想准备，有效地应对。由于对待死亡的态度与患者及家人的信仰有关，护士应尊重患者的信仰，满足患者临终前在信仰上的需求，使患者和家属得到精神上的满足。

三、肿瘤疼痛护理的技巧

疼痛是一种与组织损伤或潜在的组织损伤相关的不愉快的主观感觉和情感体验，既是一种生理感觉，又是对这一感觉的一种情感反应。而癌性疼痛是与癌症本身有关或在诊断、治疗过程中所引发的疼痛。疼痛是一种主观感觉，因此，医护人员进行疼痛评估时应更多地考虑患者的感受，对疼痛的程度、部位、性质、镇痛效果进行正确评估、治疗与护理。

1.药物镇痛的护理技巧　目前国内外均主张对于晚期肿瘤患者为了消除其剧烈的疼痛，应及时足量地使用镇痛药，药物成瘾之虑则放在次要地位。给予镇痛药的途径有口服、舌下含化、肌内注射、皮下注射、静脉注射、硬膜外注射、蛛网膜下腔注射、外周神经封闭、灌肠等方式。无论哪一种途径，护士均须正确掌握药物的种类、剂量、给药途径和给药时间。

2.非药物镇痛的护理技巧

（1）采取认知行为疗法：①松弛术。松弛是身心解除紧张或应激的一种状态。成功的松弛可带来许多生理和行为的改变，如血压下降、脉搏和呼吸减慢、氧耗减少、肌肉紧张度减轻、代谢率降低、感觉平静和安宁等。冥想、瑜伽、念禅和渐进性放松运动等都是松弛技术。这些技术可应用于非急性不适的健康或疾病任何阶段。②引导想象是利用对某一令人愉快的情景或经历的想象的正向

效果来逐渐降低患者对疼痛的意识。例如，护士可描述一个绿草茵茵、溪水潺潺、花香馥郁的情景，使患者对此投以更多的注意，从而减少对疼痛的关注。③分散注意力。护士可通过正确引导，共同讨论患者感兴趣的问题、听音乐（通常应根据患者喜好进行选择，如古典音乐或流行音乐。患者至少要听15分钟才有治疗作用）、唱歌、大声地描述照片或图片、愉快地交谈、下棋、做游戏、看影集、回忆值得留恋或愉快的事情来分散患者的注意力，去除患者的焦躁和忧虑。在疼痛加剧时护士可指导患者做放松操，有意识地训练患者的意志和毅力。患者短暂疼痛可采用叹气、打哈欠的方法，持续疼痛可采用腹式呼吸，并嘱患者屈膝、屈髋，放松腹肌、背肌、腿肌，闭目缓慢地呼气。

（2）物理镇痛：表面刺激镇痛也是常用的辅助方法。①冷湿敷法是用毛巾裹冰块或冷湿毛巾放在疼痛部位，可减慢痛觉向大脑皮质传导的速度，并可减少运动中枢向疼痛区域肌肉发出冲动；②温湿敷法是用布包裹温水袋敷于疼痛处或将毛巾放在65℃水中浸透、取出拧干、装入塑料袋内，再用布包裹敷于疼痛处，敷30分钟可减轻疼痛。推拿、按摩和理疗（电疗、光疗、超声波治疗、磁疗等方法）也是常用的物理镇痛措施。

护士通过观察，首先确定疼痛的性质（生理、病理、心理），建立相应的护理措施（给药护理、非给药护理），通过正确给药和恰当的语言或辅助语言，与患者接触，可镇痛或缓解疼痛。

四、肿瘤患者的康复指导技巧

在对肿瘤患者采取积极的、合理的治疗并使肿瘤得以控制或消除之后，康复则成为患者的主要目的。使患者全面康复或使其在身体条件许可的范围内能最大限度地恢复生活和劳动能力，需要根据

具体情况制订出一个行之有效的康复计划或方案，其具体的实施应在医师、护士、患者本人及其家属、亲友的共同努力下进行。

重新建立生活规律、培养良好的习惯、积极参加有益的社交与娱乐活动、加强营养的摄入、坚持适度的体力和功能锻炼，经过一段时间的散步和徒手操的锻炼，自觉体力增强者可进一步学练气功、太极拳、五禽戏等轻柔舒缓、动静结合、内外兼修的健身功法。如果患者年纪较轻，平素体质不错，病情恢复也好，体力允许的话，可进行一些器械锻炼（如哑铃、拉力器、健身器等）。或参加一些对抗性不强的体育项目（如慢跑、高尔夫球、乒乓球、游泳等），为肿瘤患者创造一个良好的康复环境也非常重要。护士应尽量营造一个方便于患者的生活起居、活动锻炼并远离污染、喧闹的环境，使患者处于亲切、温暖、轻松自在的氛围中，这种环境为肿瘤患者的康复创造了有利条件，它对患者情绪的稳定、心理的平衡、体力和功能的恢复、治疗效果的巩固都有很大的帮助。

第十一节　手术室护理艺术

手术室是外科治疗的重要场所，而手术治疗是一种有创操作，风险大。手术室护士不仅要协助手术医师完成手术，同时注意手术过程中患者的组织损伤、出血、疼痛导致的手术风险及术中出现不同程度的心理反应。作为一名手术室护士除了要具备丰富的专业知识和扎实的专业技能外，更要有广泛的人文学知识和心理学知识，在专科护理的同时积极实施有效的心理护理。采用有效的心理护理艺术、最佳的心理护理措施来影响患者的心理活动，帮助他们建立起有利于治疗和康复的最佳心理状态，使之利于手术的成功、疾病的康复。

一、接待手术患者的艺术

对婴幼儿、老年人、昏迷、休克、经抢救的患者，接待患者时要先了解病情、在思想上制订出可行的护理计划。如对幼儿，以长辈的身份出现，以和蔼的态度与其玩乐，消除其戒备、恐惧心理；对老年患者以晚辈的身份与其亲切的沟通，并且尽量满足其身心需要。对昏迷、休克、经抢救的患者，不仅应有高度的责任，还应像父母或子女一样努力去挽救与呵护其生命，以熟练的操作技能完成抢救配合，保证安全，提高患者及家属的信任度。对病情较重、神志清醒的患者，首先建立一种良好的护患关系。护士应熟练掌握无菌技术、各种抢救技术和各种仪器的使用，操作娴熟、稳、准，医护配合默契。让患者对医护人员感觉有安全感，放心将自己的生命交给医护人员来守护。对于受过良好教育、意识清醒的手术患者，他们把自己看作是战胜疾病的主体，有强烈的参与意识，护理人员在术前探视患者时，应详细查阅病历，了解患者的一切情况，注意沟通技巧，让患者感到护患是平等的，是知心的朋友，自己有什么话、有什么事可以无拘无束地说出来，然后共同参与护理措施的决策与实施，以便在手术过程中主动配合医生。

二、手术室护理人员的沟通艺术

手术室作为医院的一个特殊环境，相对来说比较封闭，护士与患者的接触可能仅局限于手术这段时间，而手术作为一

种应激源，常可导致患者产生强烈的生理与心理应激反应，如果不能及时疏导，则可能干扰手术的顺利实施，也影响疾病的治疗及预后。因此，手术室护士应掌握一定的语言沟通技巧，运用得体、恰当的语言和患者进行有效的沟通，以减少患者术前的紧张、恐惧、焦虑心理，使身心处于接受手术治疗的最佳状态，术中能积极主动配合，使手术得以安全、顺利进行；术后能减少和预防并发症，使身体尽快地恢复、痊愈和康复。

手术室的工作已不仅仅局限于简单的器械传递、机械地手术配合，而是集心理学、社会学、伦理学等诸学科于一体的整体护理。对患者使用规范化用语，实现对患者的心理调控和心理支持，往往可以达到事半功倍的效果。

比如，术前手术室护士查访手术患者："您明天早上进手术室时，会有护士接您，而且手术室内会播放背景音乐。在手术等待期间，我们希望您可以借助音乐得到适当的调整和放松。整个手术过程中如果您有任何的不适或需要，可以随时向巡回护士或麻醉医师反应，我们会及时为您提供周到的服务，请您放心。"

三、手术室护理人员行为艺术

手术室护士自身形象应举止端庄、语言文明、衣帽整洁，符合手术室环境要求，当患者进入手术室时，通过亲切的问候、简短而友好的交谈和严肃认真的工作态度，使患者感到安全和放心。同时也要做到文明礼貌、稳重端庄、态度诚恳，对患者的痛苦表示同情并安慰鼓励患者。手术过程中，不要谈与手术无关的话题，也不要议论患者的病情，以免日后引起医疗纠纷。对特殊患者，应对其某些隐私保密。护理技术要过硬，熟悉掌握各种手术过程中的每项手

术操作步骤，及时、准确、快捷地传递各种手术器械，作风严谨，思维敏捷，反应灵活，有较强的应急能力。手术室护士要高度认识自己工作的重要性，认真地核对每一位患者，仔细检查每一件手术用物的完整性，随时掌握仪器的使用情况，加强术中巡视，严格把好无菌技术关、清点查对关。认真执行各项操作规程，防止手术室差错事故的发生。如"三查八对"制度、无菌操作技术、消毒隔离制度等在防止开错刀、术中污染、保持手术室无菌操作环境方面提供了安全保障。同时，手术室护士应主动关心患者，术中患者远离亲人，面对陌生的环境及发出各种声音的仪器心理上往往有恐惧感，巡回护士要主动与患者沟通，协助患者上床、盖被、配合麻醉等，要提醒患者及时把不适告诉医护人员，如术中恶心、呕吐、胃肠不适、伤口疼痛、肢体酸痛等。巡回护士要及时回应，如手轻抚患者的额头、握住患者的手、手抚患者的腕部做测脉搏状、对久压的肩部轻微按捏两下、及时清理呕吐物等。

　　手术室是外科治疗、抢救的重要场所，工作节奏快、意外情况多、应急能力强，极易造成人员之间的摩擦、矛盾，同时，手术室医师与护士对对方专业职责缺乏全面了解或沟通不良，也容易发生医护冲突，导致医护关系紧张，而手术质量的提高和工作效率的保证有赖于良好的工作氛围与医护关系。因此，手术室护理人员应掌握一定的工作协调技巧，化解医护之间的矛盾，处理好医护关系。

第十二节　消毒供应中心护理工作技术

　　消毒供应中心是承担医院各科室所有重复使用的诊疗器械、器具和物品的清洗、消毒、灭菌以及无菌物品供应的部门。随着医学模式的转变和临床医学科学的快速发展，各手术学科专业化程度

的提高，手术器械纳入消毒供应中心"标准化"管理流程，统筹管理手术器械，减少了手术室护士非护理性操作，手术室护士可以有更多的时间和精力钻研业务知识和技术，提高工作质量和效率。所以，建立集中式消毒供应中心有利于减少污染和合理利用资源，减少了工作人员接触污染器械的次数，降低了操作人员被污染的机会，确保了手术器械清洗、消毒和灭菌的质量，也促进了消毒供应专业化发展，扩大了消毒供应中心的服务范围，使其专业工作内容更全面，保证了最快的物品周转率。

消毒供应中心要求布局合理，设有工作区域和辅助区域，内部通风和采光良好，温度、湿度、照明应符合相应工作区域要求，有通风降温设备，各区域直接有实际屏障，标志明显，工作人员流向由洁到污，物品流向由污到洁，不得交叉逆行。各区域人员按《医院消毒供应中心管理规范》着装，工作人员应接受岗位培训，灭菌设备操作人员应取得《中华人民共和国特种设备作业人员证》，掌握灭菌程序和影响灭菌的因素及保持无菌性的要求。

消毒供应工作必须严格执行各项操作规程。回收—分类—清洗—消毒—干燥—检查保养—包装—灭菌—储存—无菌物品发放这10个工作程序是消毒供应工作的重点环节。运送污染物品袋应接触袋子封口的顶端部分，不应用手直接接触清洗液面下的器械，防止刺伤皮肤。锐器的安装和拆卸应使用止血钳等辅助器具，不应用手直接接触针头和锐器，需要丢弃的锐器必须放入锐器盒。加强职业防护教育的全员学习和培训，完善消毒隔离制度和措施，应备有处理伤口的敷料、皮肤消毒液等卫生用品，工作人员一旦发生职业暴露的伤害，可立即实施处理。清洗是保证无菌物品质量的重要环节，消毒供应中心提倡使用机械清洗方法，以保证清洗质量的稳定。清洗设备的使用应遵循生产厂家的使用说明和指导手册，器

械盛载量和装载应经过验证，应选用低泡清洗剂，预洗阶段水温应≤45℃，以保证酶的活性，应确认清洗消毒程序的有效性，清洗质量不合格应重新处理；器械装配应根据器械装配的技术规程或图示进行器械的组装和配置。手术器械应摆放有序、平整，摆放顺序应有利于无菌操作和使用，不应将多件器械捆卷包装，因为在蒸汽灭菌时容易产生较多的冷凝水，出现湿包，同时器械搬运中会造成器械的磨损。灭菌物品包装的标识应注明物品名称、包装者等内容，灭菌前注明灭菌器编号、灭菌批次、灭菌日期和失效日期，无菌标志应清晰、规范，保持惟一性，应具有可追溯性；消毒供应中心大部分物品的灭菌应首选压力蒸汽灭菌，各种类型灭菌器的使用应遵循厂商的使用说明和指导手册。

消毒供应中心为全院各科室提供消毒灭菌物品，所以要经常主动了解各科室专业特点，掌握专用器械、用品的结构、材质特点和处理要点，根据各科要求提供消毒供应服务。消毒供应中心工作中任何一项操作都是一种医疗行为，细节决定成败，态度是关注细节的关键，所以全体员工一定要加强环节质量管理，规范技术操作，不断提高工作质量和工作效率。

第十三节　体检中护理艺术

作为体检护理人员，由于服务对象的不同，工作内容也不等同于传统的临床护理，这里的护士应胜任多重的角色：既是护士、接待者、体检咨询者、健康档案管理者，又是健康知识宣教者、对外协调者，集多重的角色为一体，通过良好的语言沟通能力、美好的外在形象、得体的举止、细致周到的服务、规范的工作流程和环节质量，来艺术地展现体检中心护理工作人员的综合素质，让受检者

在轻松、愉悦中享受到高质量的、专业的体检服务，同时让预防保健知识深入人心，提高全民的身体素质。

1. 导诊的艺术　　导诊在体检流程中是较能体现医院护士形象的一个环节，护士整洁的着装、主动热情的服务会给体检者带来良好的感受，同时亲切的语言、细致的解释会增加体检者的信任感，使其配合各项检查，顺利完成体检；同时，由于体检工作涉及各种相关检查科室，受检人员又是工作繁忙的健康人，每一个人都想一到就检，检完就走，这就要求导诊护士应具备良好的协调、管理能力，尽量减少排队和吵架现象。对于VIP客户，护士提供"一对一"的全程导诊服务，让受检者感受到高效率的、贴心的服务。体检中导诊护士真诚的微笑，会让受检者消除紧张情绪，并产生一种信赖感。导诊护士应主动给体检者提供帮助，察看体检单是否有漏检项目，及时指引到相关科室完成检查，体检中始终做到举止大方、语言得体，并能给体检人员提供健康指导。

2. 操作的艺术　　体检的第一个步骤就是采血，护士要有娴熟的操作技术，力争一针见血并通过语言的交流分散受检人员的注意力，尽量减少痛苦感受，抽血完毕细心嘱其在针孔上按压3～5分钟，防止局部淤血青紫乃至肿胀，让体检者减少痛苦，体会到细微之处的真情和关心。

3. 协调的艺术　　制定合理的体检流程，体检中为保证流程的顺畅，对人员要进行分流，如完成消化B超和抽血者可安排进餐，有彩超、多普勒者尽量安排在体检第一时间段（早8点前），外科、耳鼻喉科、眼科、胸透等可安排在后段时间。同时，护士要做好体检者之间、各科室工作人员之间、体检者与各科室人员之间的桥梁纽带，让体检工作顺利进行。

4. 检后服务的艺术　　给体检者提供一份完整的、全面的、有指导

意义的高质量体检报告，可客观反映出体检中心的整体水平和实力。

（1）资料的收集、整理、总检、完成体检报告：体检完毕并不代表体检工作已经结束，其后有大量的事务需要处理，如体检资料的收集、整理、体检报告的分析和总检、结果录入、资料审核，以及资料的发放等。各环节工作人员必须要有耐心、细心、专心以及高度的责任心来完成此项工作，避免体检报告出错。

（2）健康咨询及健康讲座：体检者拿到报告后会对查出的问题予以咨询，医师、健康管理师（或专职护士）要给予解答，并帮助其制订健康干预计划，从饮食、运动、生活习惯方面提出指导意见，如脂肪肝患者，指导其从饮食入手，少食高脂肪、油腻食物，限酒，多食粗粮和蔬菜瓜果，加强运动，选择一种适合自己的运动方式，适当减肥，控制体重。对体检查出的疾病，提醒其及时就诊，必要时住院治疗；对团检单位，针对体检后查出的问题，可上门开展健康讲座和咨询；针对个检人员可在院内定期组织健康知识讲座，通过专家深入浅出的讲座让人们知晓和掌握各类常见病、高发病的预防保健知识，进而自发地改变不良的生活行为习惯，从而延缓和控制各类慢性疾病的发生，最终体现体检的真正目的。护理人员的职责之一就是要承担起健康宣教的责任，因此，健康教育护士除了要有良好的沟通能力，更要掌握丰富的医学、伦理学知识，这是做好健康教育和健康咨询的前题。

（3）随访的艺术：体检后建立健康档案，对查出疾病或指标异常的人群定期随访，追踪异常

结果，定期提醒来院复检，根据结果及时调整健康干预计划，促其康复。在随访工作中健康管理人员应具备良好的职业素质和丰富的医学知识，针对不同的人群、不同的疾病及潜在的健康风险作出评估，制定出个性化的健康干预方案，并要注意保持工作的连续性。因此，体检健康管理工作是体检工作的重要环节之一，也是人们进行体检的最终目的——预防保健，促进健康。

总之，在健康体检中，提供规范的、个性化的、连续的、专业的护理服务，将烦琐、细致的工作规范地、艺术地展现出来，给体检者带来温馨和美好的感受，最终达到"未病先防、有病早治"的预防保健目的。

第十四节　社区护理艺术

社区护理与医院护理有着本质的区别，它是一种全科的、完整的、多方位、贯穿人整个生命过程的连续性的护理保健服务。社区护理宗旨是促进和维持大众健康，运用健康教育及整体护理的服务模式为社区中个人、家庭、团体实施健康管理和连续性的护理。在我国，社区护理的定位为：以健康为中心、社区为范围、需求为导向、特殊人群为重点，提供"预防、保健、基本医疗服务、健康教育、计划生育、康复""六位一体"的护理。

1.注意接诊和随访的艺术　社区护理为所在社区的居民提供服务，在社区医院接待患者、到家中随访、电话随访时总是彬彬有礼，要求语言流畅、清晰，音调适中，重点突出，简短精湛，速度不快不慢，必要时重复重点一次，直到患者听懂为止，最好用当地话交流。特别是咨询电话，要求应随时记录，如果要求回复，则应尽量回复。到患者家中随访，首先要电话预约。

2.注重社区特殊人群的服务 社区中的特殊人群包括有特殊生理或遗传特征的人，如老年人、儿童、妇女、残疾人，以及疾病的高危人群，他们是社区护理的重点服务对象。在社区医院，护士除了要具备临床护士的技术和技巧以外，要了解老年人、儿童、慢性病病人的心理需求，让他们消除在大医院的那种恐惧感，让患者积极配合治疗。尤其是老年人，他们的疾病病种多，护士要勤于观察，及早发现病情变化，重视患者的心理支持、基础护理及康复指导，护理工作中应注意给药安全，加强用药的管理，并重视患者的安全管理。社区护理服务应该是社区所有居民都需要且能够得到的服务，具有及时性、就近性、方便性、主动性、高效和优质的特点，他们都愿意少花钱、更为方便地诊治，护理工作更加人性化，就能使更多的患者在社区医院取得满意的治疗。

3.进行家庭健康护理 社区护理是固定地向所服务社区的居民提供健康服务，且这种服务从居民出生到离开人世，是终生的；从居民处在健康状态到患病、康复，再回到健康状态，覆盖疾病全过程。家庭健康护理的对象为家庭中的个体、家庭亚系统、家庭系统和家庭群体。除了要对患病的家庭成员进行护理，还要考虑到家庭其他成员的健康状况，以及使家庭及时恢复正常功能，维持家庭的正常运转。家庭健康护理强调整个家庭参与护理活动，护理程序是其工作方法，并通过家庭访视实施家庭治疗和护理，从而达到提高家庭健康的目的。此外，对于希望在家中走完人生最后阶段的家庭成员，社区护士应为其提供家庭临终关怀，从生理、心理、精神、感情及社会方面尽量满足其需要，维护其尊严，提高其生命质量。

4.明确社区护士职责 社区护士只有在工作中切实落实好三级预防，才能最大程度地促进社区居民健康水平的提高。护士在社区防治工作中的职责包括①社区护士为老年人提供各种保健指导，使

其能定期进行自我检查，并避免危险因素的损害，从而达到初级预防的目的。②筛检：通过对社区内老年人进行筛检，及时发现有异常的个案，从而实施二级预防，主要检查其血压、血糖或尿糖水平等，及时了解其心理卫生、居住环境等。③转介及追踪：一旦发现检查有异常的个案，应及时转介就医并追踪就医情况，同时通过转介，护士可向有关机构或医师反映个案的情况，通过追踪又及时获知个案的进一步情况，从而保证个案获得连续的、高质量的医疗与护理。④个案管理：即由一名护士负责一个病人的全面护理，可使患者获得连续的、整体的护理。在个案管理中，护士应在患者每次来访或探视患者时，评估其病情，了解就医、服药情况，同时对于接受个案管理的病人应有专门记录，记录形式与表格可根据病种及当地情况而定。

5. **建立居民健康档案**　随着护理工作内容的日益扩展，护士将更多地进入社区服务，通过建立计算机网络，可使护士不必亲临社区而给家庭提供健康咨询，还可借计算机建立社区人员的健康档案，以掌握社区老年人群的健康信息。开展健康教育、心理护理的技巧，满足居民日益增长的健康保健需求。

在我国社区医疗卫生机构刚刚起步阶段，就将未来社区护理的工作重点之一的社区患者护理，在加强护理管理方面进行规范，形成一定的工作程序，进而形成制度化，对提高我国初级卫生保健的水平，增强人们身体健康，无疑是一种有益的探索。

第十五节　其他护理艺术

一、护理查房的艺术

护理查房是保证患者护理安全、提高护理质量的重要的医疗护

理活动，是护理工作中最基本、最重要的活动之一，能够解决护理工作中的难点、疑点，是提高业务能力、全面考核护士素质的重要途径。根据接受查房患者病情的不同和查房的内容、目的的不同，护理业务查房分为三种形式：一是护理个案查房，二是临床护理查房，三是护理教学查房。不论何种形式的查房，掌握一定的查房技巧，是达到查房预期目标的保证。

1.病例的选择 临床护理查房患者应选择新入院、重危、病情复杂、采用新开展的治疗护理措施的患者，主要对患者现存的护理问题进行查房。通过查房，达到了解病人的情况，掌握责任护士的工作质量，随时指导责任护士，保证患者达到护理效果的目的。

（1）护理个案查房：是针对患者护理中的难点、疑点、缺欠进行的专项护理查房，病例的选择，可以是以上任何一种或多种情况，如患者采取了常规的护理措施效果不明显、新出现的护理问题尚无成功经验，患者整体状态不好等。通过查房，达到解决护理难点，及时修正护理措施，明确下一步护理方案，提高患者护理效果的目的。

（2）护理教学查房：选择本病区主要病种、病情相对复杂、非急性期的患者为查房对象。通过责任护生的病情报告，责任护士的补充，总带教教师的护理查体，与患者及家属的交流，对所查患者的护理方案、护理措施、护理效果进行评价分析指导，对疾病涉及的相关知识、前沿信息进行讨论讲解指导的过程。

2.查房前的准备

（1）护士长的准备：对于任何一种护理查房形式，无论护士长是否是查房者，均应对患者及责任护士的情况及查房需要的资料及信息进行了解，并安排完善，特别对于疑难患者外请专家时，对于患者、责任护士、查房物品都应做好准备，以保证护理查房的顺利

进行。

（2）查房者准备：作为护理查房的查房者，应在查房前对患者的基本情况、特殊情况、难点疑点有基本的了解，并在查房前查阅资料及相关信息，做到对病人的情况和治疗及护理需要解决的问题、解决的措施、所查病种的前沿信息心中有数，使自己在知识储备的状态下高质量地完成护理查房。

（3）责任护士的准备：责任护士在查房前要掌握患者的自然情况、社会状况、心理状态、一般状态，对患者现存的护理问题、各项检查指标、正在进行的医疗护理措施及效果、需要查房解决的问题等。

（4）参加查房人员的准备：任何参加查房者，都应做个有准备的参与者，如查房前阅读病历、查看了解患者、了解查房的目的，查阅资料，在充分准备的情况下参加查房。

（5）患者及家属的准备：查房前要使患者与家属有心理准备，查房前应告知查房的目的、意义，以征得患者的同意，并取得患者的积极配合，在不影响患者休息、安全、舒适及不加重其心理负担的前提下进行查房。

3.护理查房的时间及组织技巧　护理查房要选择在安静、宽敞的办公区内，并有充裕的时间进行，避开护理工作高峰时间，使更多的护士有机会参加。科室组织的查房要求全科护理人员都要参加，包括在科室的实习、进修护理人员，欢迎护理部主任或者科护士长参加，也可邀请兄弟科室的护士长或者护士前来参加，并且把护理查房的主题提前告诉他们，使他们事先了解这类病种的相关知识，有利于在查房过程中提出问题与建议。整体查房时间根据查房的目的不同有所差别，可据患者的病情、护理难度不同而定，但在患者床前时间一般不超过20分钟，整个过程以20～40分钟为宜。讨

论宜在办公室进行。

4.护理查房中与患者及家属的交流技巧 在护理查房中，一定要明确查房的重心是病人，了解病人希望的、倾听病人诉说的、如何使病人得到更好的护理、如何使护理措施更适合患者，是查房的主要目标。患者的责任护士先入病室（不主张查房者先入室），因责任护士是患者最熟悉的人，不会给患者陌生感。在责任护士对患者问候解释后，查房者也应问候患者，以取得合作。其他来到患者床前的人员也应微笑示意，使患者感到亲切、自然，然后再进入查房程序。在查房过程中对患者的称谓应征询责任护士的意见，不要生硬地用使人不舒服的称谓。查房结束前，要再次征询患者的意见和需求，然后主查人礼貌道谢，其他人点头微笑然后离开患者。参加查房人员应着装整洁，站位时，应考虑患者的视觉效果，自然有序，姿态不过于随便。应使患者感到自己是在接受一支高素质、高水准的有知识、有经验的护士队伍的查房，使患者在充满信任、积极支持的状态下接受配合护理查房。尤其注意的是入室前关掉手机，不要来回走动，以免在查房中影响病人的情绪。

在查房过程中始终要将患者放在中心，要避免空谈理论、以护士为中心的片面行为，因患者非常看重查房，他除了听，更希望护士听他诉说，所以要给患者说话及提问的机会，通过倾听，了解患者希望的、害怕担心的，了解患者的社会及认知状况，了解他们的需求。在与患者的语言交流中，要想到他是一位社会成员，想到他的职业、他

的社会责任、对护理的希望。患者希望的是有经验、理解人的查房者，希望被看做是人而不是疾病，任何一种查房形式都要给患者诉说的机会。在患者床前的时间也不应过长，避免将查房变成讲课。关于病人的查体、健康宣教，应在患者床前进行，而对护理问题的补充、护理措施的讨论，应回到办公室进行，以不影响患者的休息及避免成为纠纷的隐患。

5.护理查体的技巧　　查体要征得病人的同意，保护病人的隐私，尊重患者。在整个查体过程中，必须保证患者感到舒适和放松，动作要轻柔。护理查体注重患者的症状改变以及功能的影响，应根据患者的病种、病情、查房种类、住院时间、查体的要求而不同。临床查房，主要对疾病的专科方面进行查体，以便在较短的时间里发现问题，指导责任护士工作。个案查房要对患者进行全面查体，对所患疾病的专科、对提出的疑难问题方面进行具体的体查，以便发现问题、解决问题。教学查房要规范地对病人进行全面的查体，为学生做规范的示范查体。

6.护理查房中讨论与指导技巧　　护理查房过程中大家对护理诊断、护理措施、经验教训及应借鉴的问题展开讨论，把带普遍性的问题提炼出来，作为经验学习或作为教训引以为鉴，提高护士的分析能力、判断能力，提高专科护理水平。

查房者对所查疾病前沿信息指导，是查房的关键程序，可反映查房者的学识水平、临床经验，也是使参加查房的所有护士得到指导的关键。查房者的指导应确实是医学领域目前最先进的方法、最前沿的信息。还要与所查患者的护理实际相连接，避免介绍过多的与患者实际情况及护理需要无关的信息，明确查房指导是为了更好地护理所查患者。

二、健康教育艺术

护士有效地实施护理健康教育计划，需要掌握护患关系、护患沟通、知识灌输以及行为训练等基本技巧。这些基本技巧的掌握，有利于护理健康教育工作的顺利开展，也是做好护理健康教育工作的重要基础。

1.护患关系技巧　护患关系是指护理人员与患者为了治疗性的共同目标而建立起来的一种特殊的人际关系，在医院诸多人际关系中处于非常重要的位置。护患关系的好坏，对患者态度的取向和护理工作的质量有直接影响。许多护理实践已证明，不良的护患关系不仅会增加患者对护士的不信任感，产生不配合行为，而且还会导致患者对护理工作的不满，造成患者投诉和医疗纠纷。因此，建立良好的护患关系是做好健康教育的必要前提条件。

2.护患沟通技巧　沟通是人与人之间在共同的社会活动中彼此交流各种观念、思想和感情的过程，是护理健康教育活动中建立护患关系的必要条件，在护士与教育对象的教学互动关系中发挥着十分重要的作用。没有沟通就无法进行有计划、有目的的教学活动，没有沟通也无法实现健康教育的目标。护患沟通技巧包括提问、倾听等语言沟通技巧和体语、触摸等非语言沟通技巧。护患沟通是实施护理健康教育活动中不可缺少的重要技巧。

3.知识灌输技巧　知识灌输是护理健康教育的重要方法，掌握知识对形成健康行为十分重要，而教育对象健康知识的获得主要依赖于医护人员的健康教育服务。因此掌握知识灌输的技巧，对满足教育对象的健康需求、提高护理健康教育效率非常必要。常用的知识灌输技巧分为讲授、演示和阅读指导等，其中包括对文字教材、图画教材、板书教材、立体教材等常用教材的选择技巧和投影仪、

幻灯机、录音机、录像机以及电脑多媒体视听教具的应用技巧等。

4.**行为训练技巧**　健康教育的主要目的是改变人们的不健康行为，培养、建立和巩固有益于健康的行为和生活方式。学习是行为发展的促进条件，行为学习的方式包括模仿和强化训练两类。在护理健康教育实践中，为了帮助教育对象建立起有益于疾病康复的健康行为，护士必须掌握行为训练的技巧，以便教会患者提高自我护理能力。行为训练技巧通常包括自我护理能力训练技巧、住院适应能力训练技巧以及康复能力训练技巧等。

以上所述护理健康教育4个方面的技巧，对护士做好健康教育工作至关重要，需要护士认真掌握，并熟练地应用于健康教育的实践之中。通过临床实践的锻炼不断发展和提高自己的教育能力，以确保护理健康教育取得满意的效果。

三、处理出院患者的艺术

出院护理是整体护理的重要组成部分，做好出院患者的护理工作，是保证整体护理的连续性、系统性和完整性不可分割的一部分。指导并协助患者办理出院手续，对患者的身心健康状况进行全面的评估，开展系统完善的出院指导。改变了"患者一出院，护理工作就结束"的短期护理行为，是适应新的护理模式及理念的需要。本章节主要介绍了现代出院护理中出院护理流程、出院评估、出院指导等内容。认为现代出院护理应以系统化整体护理理论为指导，提高专业化水平，使出院护理更趋科学化，更具实效性。

1.**出院评估艺术**　护理程序是护士的基本行为方式，是经过临床验证的，出院护理也应按照护理程序的步骤进行，充分体现护士运用评估、诊断、计划、实施、评价的程序来实施整体护理的方法。因此出院评估尤为重要。

出院评估不同于入院评估需要涵盖很多方面，它的重点是对主要疾病、症状、体征的缓解程度做出评估。患者的病情不同、体征的缓解程度不同，护士提供的出院指导及后续的护理措施也不同。

评估患者对出院是否有充分的心理准备。患者的个体情况存在差异，对出院的心理认知自然不同。在住院期间，患者的安全感是建立在对医护人员的依赖基础上的。有的患者因性格脆弱、对疾病和死亡过于紧张或对各种诊疗护理技术知识缺乏正确的认识，对医疗护理过分依赖，形成患者角色强化。住院期间，生活由家人或护理人员照料。出院后多需自理，而家庭及社区环境的设施可能不会像医院这样便利，这必然对刚刚康复的患者造成一定的心理压力。

护士应观察患者不利于健康的行为是否已纠正，是否已掌握了正确的护理知识和技能。对于自我护理能力差的患者需要充分发挥其家庭护理的作用，所以护士应对其家属进行必要的指导。

2.出院指导艺术　出院指导是出院护理的核心组成部分。做好出院指导是贯彻"预防为主"方针和履行整体护理的职责，但应注意，护士提供的出院指导必须具有护理的专业化特征，而不能仅仅是医疗出院指导的重复；应根据出院评估时发现的问题有针对性地进行指导并保持每项指导的科学性，注意出院指导技巧的运用，要克服绝对化和主观性。

患者出院时如需带药继续巩固治疗，要告知患者用药注意事项，强调出院后随意终止治疗和不规则用药是

疾病复发的主要原因，应严格按照医师规定的疗程来服药，对常用药应介绍用法、用量、药物的不良反应和自我观察等，对特殊药物应详细说明。

各种疾病的饮食原则不同，而且一种病种不同阶段的饮食也不同，所以，应在有利于治疗的基础上适当考虑患者的饮食习惯给予指导。饮食不当、过度控制饮食或营养过度均不利于疾病恢复。如糖尿病患者，饮食治疗是基础治疗的有效措施之一。因此，护士指导患者出院后饮食宜清淡，适当增加蛋白质，禁食含糖高的食物，并教会患者根据标准体重、热量标准来计算饮食中蛋白质、脂肪和糖类的含量。

通过对患者自我护理能力和技能的评估，护士应对患者尚未完全掌握的问题再次进行指导。对于要求患者及家属掌握的技能要当面示范，应让患者及家属自行操作一遍，做到有"模"有"仿"，直到熟练掌握为止。如血糖仪的正确使用技术、胰岛素的注射方法及注意事项，高血压患者正确使用血压计，卧床患者的翻身技巧及皮肤护理等。

患者出院后，休养的环境要空气新鲜，生活规律，养成良好的卫生习惯，疾病恢复期间可适当做一些力所能及的运动，运动量要按本人实际情况而定，不宜做过度运动，要循序渐进，适可而止，但要持之以恒。一般可选择打太极拳、散步、慢跑等运动量不大且有益心身健康的活动。并告知患者识别疾病的危险征兆，如消化性溃疡患者病预后，除了调整饮食外，还应观察大便的性状，提高自我诊断的知识。

通过对患者的心理、社会评估，观察患者的角色行为。从患者的需要出发，提供个性化的指导。针对心理问题，护士应多与患者交流、沟通，通过健康教育，帮助患者掌握有关的自我护理知识，

使患者建立起有利于治疗和康复的最佳心理状态，俗话说"三分治七分养"，自我身心调节在疾病治疗过程中起重要的作用，能激励患者树立战胜疾病的信心。

根据患者的病情恢复程度及治疗需要约定复查时间及随访方式。将医院咨询电话告知患者，并将患者的联系电话及详细的通信地址登记备用。

四、追踪回访患者艺术

追踪回访不但使出院病友的院外康复和继续治疗得到科学、专业、便捷的技术服务和指导，而且还能及时了解他们的病情变化和康复状况，加强出院后的健康教育工作，促进病友对健康指导的依从性。同时也将医院的关爱和健康教育延伸到患者的家庭中，能在医院与患者、医院与社会之间架起联系的桥梁，充分体现了以患者为中心的现代服务理念，成为人性化护理服务的延伸，成为护患沟通的延伸。追踪回访可采用电话回访、上门回访、信件回访等方式。一般以电话回访为主，对于一些病情比较严重或经常反复、出院后执行医嘱不太到位的特殊患者，需要上门回访。护士在回访前要做好充分的准备，掌握一定的回访技巧与方法，才能达到预期效果。

1.回访的一般技巧　在了解患者的基本情况之后，下一步的工作是决定合适的回访方式和回访时间。回访前，应预先电话联系患者或家属，征得对方同意的前提下进行回访。回访时间的选择应该是患者的非工作时段，回避免在患者休息时间时打扰。

回访的主要内容一般包括以下内容。①健康问题评估：包括病情反馈、是否正确用药、日常生活习惯、疾病对生活的影响、心理及情绪反应、健康知识的认知水平等。②健康行为指导：根据回访

对象存在的健康问题，有针对性地进行相关指导，包括病情解释、饮食指导、活动和休息指导、门诊复查或随访指导等。③心理支持：良好的情绪状态和心理适应能促使患者恢复健康，有助于生活质量的提高。出院恢复期的患者可能会因为病程过长、不能工作、加重了家人负担等而表现出焦虑、自责、情绪低落。回访护士应从对方的叙述中分析其心理问题，给予恰当的指导，帮助患者调整好心态，以积极的态度面对疾病和生活。④对于需要复诊的患者，告知专家门诊时间或帮助预约主管医师，对于需要再住院的患者帮助预约病房。

2.掌握回访中的沟通技巧　回访过程中，先向患者进行亲切的问候，问候虽简单、平凡，但真实、热情，无形中拉近了双方的距离，谈话得以愉快进行。谈话语气要柔和、体贴，让患者信任、放松，把自己的真实情况反映出来，语速适中，让患者听清楚、听明白。对对方要有恰当的称呼，使对方感到亲切、被尊重。

在回访的过程中，应耐心细致地解答患者的问题。同时，回答问题要准确、合理，不拖泥带水。如果确实回答有难度的，应坦率地告知患者或请教相关专家后回答患者，一定不说不负责任的话。对于医学专业术语，尽可能的通俗化，学会用患者自己的语言来描述症状，这样，既让患者感到亲切，易于接受，又能达到良好的沟通效果。

要注意回访者的态度。良好的态度，会使对方产生愉悦感、亲近感、信赖感。要用礼貌、友善、真诚的态度耐心倾听患者的诉说，使对方在心理上有一种亲切感。在此基础上给予相应的健康指导，并提出解决的办法。另外，可根据患者述说的内容进行适当的心理干预。电话回访时，虽然只是通过电话进行语言沟通，并没有面对面的交流，但态度的端正，仍是极度重要的，因为讲话时

的态度，可通过电话进行传递，而且患者也能感受到。所以，打电话时，一定要放下手中的工作，专心地打电话，并充满热情。一方面，打电话前要求充分调动积极的情绪，不要在情绪低落时打电话；另一方面，如果声音太低或离话筒太近，以及说话没有感情，没有抑扬顿挫的节奏，听者也会有冷冰冰的感觉。在整个过程中，护士一定要有法律观念，防范医疗纠纷。在与患者的交流过程中，抱着对患者负责任的态度，回答问题有理、有节，考虑全面。在电话回诊中，遇到意外情况应做以下应对：①碰到患者辞世，语言语气要注意分寸，应理解家属悲痛的心情，要向家属表示抱歉和遗憾，使用安慰性的话语结束谈话。如使用电话回访绝对不要突然挂机。②遇到对方责难或批评时，应委婉解说，并向其表示歉意或谢意，不可与对方争辩。必要时应由护士长和病区主任亲自登门了解情况并进行解释说明，以消除患者的不满，提高对医务人员的满意度。结束回访时应向患者表示感谢，和患者礼貌地结束谈话，满足患者希望得到重视的心理需要，同时，也体现了医务工作者的素质和修养。

护士在执行回访过程中，做好充分的回访准备工作，并掌握上述回访的技巧，针对不同的患者灵活运用于实际工作中，一定能收到满意的效果。

第 14 章

护理带教和科研能力的培养

第一节 护理带教能力的培养

临床护理教育是护理教育的重要组成部分，也是现代医院护理管理的重要任务之一。临床护理教育是继医学院校教育之后对从事临床护理专业技术工作及各类人员进行专业教育的统称。它包括新护士岗前培训、护士规范培训、继续护理学培训、护生临床教学和生产实习、护理进修培训等。临床护理教育不同于医学院校教育，它主要是结合临床护理实践开展教育，强调理论与实践相结合，临床教育既可使护理人员增长知识，熟练掌握专业技能，还有利于培养严谨的工作作风和良好的职业道德。由此可见，临床护理教育不仅是培养学以致用的合格护理人才的重要途径，也是提高医院护理质量的有效办法。

一、临床护理带教

一个好的临床护理教师对于临床护理教学起着举足轻重的作用。由于临床教学的复杂性，临床教师也扮演了众多的角色。她是护理实践的参与者，又是护理教育者。教育者的角色进一步延伸到包括咨询者、解决问题者、技术顾问、指导者、支持者以及促进者在内的许多角色。

临床实践能力对于教师是非常重要的，因为这些知识和经验

可以帮助学生综合基础理论知识与临床实践。临床教师同时又是护理照顾者，可以成为学生的角色榜样，学生从她们身上可以学到护理人员应该怎样思考问题、解决问题和采取行动。

1.临床带教老师的素质要求　　选拔临床带教老师可以根据下列标准进行选择：①等于或高于带教学生层次的学历。②明确、清晰的教学意识。③较丰富的临床护理实践经验和娴熟的护理操作技能。④良好的协调、沟通能力。⑤一定的临床带教经验和教学技能。⑥成熟的专业角色行为和良好的心理品质。

2.临床带教老师的教学技能　　作为一位临床教师需要具备一些与其他教师相似的教学技能。

（1）讲授：包括语言精练、口齿清楚、条理性强、有逻辑性、态度和蔼，并及时对学生的反馈做出反应。

（2）提问：包括提出的问题清楚明白，所问问题涉及范围广，并且包括不同水平的问题，问一些运用性、分析性、比较性、综合性以及评价性等高层次的问题。

（3）解决问题：包括描述问题、分析影响因素、收集资料、进一步分析资料解决方法以及应用这种方法去解决问题并予以评价。

（4）组织讨论：包括目标讨论、计划讨论、指导讨论以及总结讨论结果。

（5）评价：包括根据学习的具体目标，按照一定的客观标准评价学习效果。

临床教师还有一些更广泛的专业角色，她们应该是以教育心理学和认知科学的研究到进展，通过运用认知、学习、记忆等方面的知识来评价新的研究，并试验应用新的教学方法。课程内容是临床实践的基础。临床教师应积极评价课程设置，使之与学生的需要同步，临床教师还可以通过临床护理研究来完善课程设置，发展新的

教学方法，提高教学质量。

二、实习生的带教

临床实习是护生在校内所学的理论知识应用于临床实践的过程，是对护生进行护理技能综合训练的主要环节，也是护生进行就业前职业道德教育的关键阶段，而临床带教是护理教育中的重要组成部分。正确带好实习生，可使其掌握护理专业技术及理论知识，使实习计划得以有效地实施带教老师要让实习生先熟悉科内、外环境。实习生新到一个科室时对环境、工作方式、病种等都存有陌生感，带教老师应表示热情的欢迎，一一介绍病区的工作环境及疾病种类、专科特色，使护生了解到在本阶段实习过程中要学习哪些知识，确立明确的目标，制订准确的学习计划。

带教老师要大胆地管好学生，有的老师年纪较轻，不敢去管理她们，其实，听之任之的老师，在实习生中更没有威信，要管她们的纪律、举止行为、操作方法，甚至思想品德和思想动态等。

带教老师通过言传身教，与实习生是有机融合的一体，带教老师的工作态度直接影响到护生的积极性，朝气蓬勃的老师让实习生工作、操作轻松自如，态度冷漠的老师往往让学生畏首畏尾，常操作失败。带教老师应持有对护理工作的热情来感染学生，对实习生提出的问题一一详细、准确地解答，对自身不确定的知识抱着诚恳的态度并通过翻阅资料和文献后予以解答。带教老师应尽可能地让实习生动手

操作，在患者不允许的时候要多安慰学生，以免患者的不信任感使实习生失去信心，必要时可让学生在自己身上做简单的操作练习。在日常的工作中不断提出新问题，要求学生自己思考解决办法，培养实习生的动脑能力和创新意识，对护理工作产生兴趣。示范教学使护生对护理技术的正规操作过程有一明确认识，使护生在护理操作中规范，严格遵守护理技术操作规程。通过引导护生进行"换位思考"，护理记录书写的培训，加强了学生与患者之间的关系。带教老师采取启发式教学，充分调动了学生的学习积极性，从而达到了实习生理论知识与实践相结合的目的，圆满完成了实习任务。

· ·

"带实习生真的很累！我也是比较年轻的护士，现在每次有实习生轮转过来时，都会分给我带。和总带教老师提出过，说自己不想带。倒不是自己怕累，最主要的是怕如果自己掌握得都不好，再去教给学生，不是误人子弟吗？老师不同意我不带学生，她说我有很多工作作风不错，"既然带了，就去认真带。既然自己也是年轻护士，那就和大家一起学习。即使是老护士也不可能什么都会的"。这是我对自己说的话！经常自己回家去做功课、翻书、查资料，每天对学生提问，检查她们的笔记等。几批学生带下以后，发现自己也学了不少知识，学生普遍对我的反映都还不错。我有时工作到很晚，会觉得很有成就感，很骄傲。

· ·

及时掌握学生的思想动态，护士的思想品德直接关系到患者的利益，对实习护生的带教不能只停留在知识和技能的掌握，否则，再高的技术、知识根本也无法满足整体化护理的需求。带教老师不但要关心学生的生活困难，还要以优良的品质感动学生，才可使实

习生把所学的学以致用，对护理工作充满憧憬，建立信心。

注重人性化管理，作为带教老师，不能高高在上，把学生视为累赘，不要动辄训人，把实习生当成廉价劳动力使用。每个护士都要经历临床实习的过程，因此，带教老师要将心比心，要像对待自己妹妹和女儿一样去对待她们。

当实习结束后，带教老师要做好实习生的考评和鉴定工作，考试只是一种手段而不是目的，是对本阶段实习过程的检验，可以看出该生对所学习的知识掌握情况，对熟练掌握的方面多加鼓励，对未掌握的单独练习和学习，让实习生所学习的知识得以巩固。鉴定要根据实习生的工作态度、工作能力以及掌握技术的程度做出中肯的评价，评语应以鼓励为主，使学生对自己的前途充满信心。

三、新护士岗前培训

岗前培训是指护理专业的毕业生上岗前的基础训练，训练内容分为公共部分与专科培训。新护士的岗前培训是一项重要的工作，通过岗前培训帮助新人员转换角色，帮助新成员尽快熟悉医院与科室环境，有利于新成员严格地执行医院各项规章制度，使新成员很快地投入临床护理工作，成为一名安全的护理者。岗前培训实践较短，必须注意质和量两方面的效果，使新成员较快适应护士的角色，树立工作信心，达到尽快地、安全地独立开展工作的目的。

1.岗前培训的内容

（1）公共部分：包括医院简介、职业道德修养、工作环境、礼仪等内容。

（2）医院介绍：重点介绍医院的组织机构、规模、功能、任务、目标及管理模式。

（3）职业道德教育：包括医德范畴和医德准则两个大的方面。

（4）工作环境：介绍医院组织体系、护理人员排班、规章制度；医院环境包括门诊部、住院部、办公室、生活区等；基础护理操作技术包括生命体征测量、静脉输液、肌内注射、各类过敏试验、吸氧法、吸痰技术、导尿术、灌肠术、鼻饲法、床单位准备、无菌技术操作等；护理文书包括体温单绘制、医嘱处理、护理记录书写等内容。

（5）护理礼仪学习，培养新护士在工作中注意文明礼貌，学习并应用如沟通交流技巧，注意仪表、仪容、行为、举止、语言等，为患者提供优质的护理服务。

（6）专科部分指导主要由各科室按培训计划逐项落实，包括有科室人员结构、科室环境、各班工作职责、工作重点、工作流程，专科主要常见病的临床表现、治疗原则、护理措施，常见急症的临床表现、救治原则、护理措施，专科主要检查及特殊诊疗技术的临床应用及护理，如心电监护仪、呼吸机、各种影像检查等。

2.岗前培训的方法　岗前培训的方法可采取集中式或分散式。集中式岗前培训即由护理部统一组织教学人员负责岗前培训内容公共部分的介绍与培训；分散式岗前培训则各科护士长安排临床教师负责岗前培训内容专科部分的介绍与培训。教育方法可采用视听、讲课、示教、联系、实地参观、临床带教等多种形式。

（1）视听：视听可采用光碟、幻灯片、投影仪等教具进行。其优点是使学习者容易记忆，了解和应用那些看见或听见的现象和事物。如医院简介、医院组织机构、医院环境、基础护理操作技术等教育尽量采用视听教学法。

（2）讲课：讲课是教学的常用方法，可用于职业道德、规章制度、专科护理技术、文明礼貌服务教育。

（3）练习：练习能使学习者亲自实验，在练习中悟出灵感，寻

求各种问题的解决方法。如常用护理技术操作，护理文书写作等。

（4）实地参观：多用于科室环境介绍，有利于新成员尽快熟悉环境，顺利开展工作。

（5）临床带教：是岗前培训的重要方法，是新成员独立工作之前的临床实际工作能力教育。由护士长指定临床经验丰富的师资进行带教。主要内容为病情观察、基础护理、专科护理、临床护理问题的处理方法及工作程序等，使新成员具备独立的工作能力。

3.护士岗位培训　岗位培训是指护士完成护理专业院校基础教育后接受规范化的护理专业培训。扎实基础是每一个称职的临床护士必须具备的基本条件，如基础打不牢，不仅以后的提高发展受到限制，临床护理质量也会受到影响。经过规范化培训使基础理论、基本知识、基本技能和职业道德素养得到全面发展和提高。

（1）职业道德素养培训：在岗护士的职业道德素养包括政治思想、爱岗敬业、遵章守纪、文明礼貌、敬业奉献等方面。培训方法可采用视听、讲授、探讨等方法进行学习。

（2）专业知识培训：在岗护士的专业知识包括基础理论、基本知识、新知识、新业务等方面。培训方法可采用讲授、自学、提问、探讨和考试等方法进行。

（3）基本技能培训：基本技能反映护士的临床动手能力，其培训内容包括常用临床护理技术，如静脉输液、吸痰法等；专科护理技术的应用，如轴线翻身技术、新生儿蓝光照射技术等。培训方法主要采用视听、演示、练习和实践等办法。

（4）专科知识培训：目前医学发展迅速，各专科发展越分越精细。专科培训包括专科疾病护理常规、护理要点和专科常见新知识、新技术的应用。培训方法可采用讲课、示教、小组讨论和分组实践的方法。

护理岗位培训要求做到规范化、制度化。为使培训对象、时间、内容三落实，必须加强教育管理。护理部制订5年以内护士培训计划，包括1年内、3年内、5年内不同层次的培训方案。科室制订每年科室培训计划。培训内容包括专业知识、专业技能和职业道德素养。护理部负责专业基础理论知识、新知识、新技术的讲授学习，并分阶段对知识掌握情况进行考试检查，扎实护士的基本知识。组织了5年以内的护士进行常用临床护理技能的培训，分阶段、分层次进行落实，并定期进行临床实际工作技能的考核。科室根据各专科特点和护理人员结构由护士长制订年内培训计划，对本科室专业理论知识、新知识、新技术和专科护理技术进行培训，分阶段进行考核和总结，为下一轮计划做准备。

第二节　护理科研能力的培养

一、如何培养科研的意识

护理科研是医学科学研究的一个组成部分，护理科研是用科学的方法反复地探索，回答和解决护理领域的问题，直接或间接地指导护理实践的过程。但在临床护理工作中，护士参与护理科研却没有受到足够的重视。而现代护理专业要求护士能够参与护理科研、评价和使用护理研究成果。近年来，许多护理科研课题获得了成果，这样大大地激发了护理人员学习新技术、新业务的积极性，吸引更多护理人

员参与科研，护理人员搞科研形成氛围，积极性明显提高，能力得到锻炼，价值得到体现，综合素质得到提高。

　　要大力提高全体护理人员的科研意识，倡导护理科研之风，培养护士有良好的工作思维，在护理科研工作实践中善于发现问题、找出解决问题方面有着积极启发和指导作用。医院管理者要为临床护士开展护理科研提供必要的条件，激发护士开展护理科研的兴趣。如何培养科研意识，可以从下列几个方面做起。

　　首先，要诱导护士对科研的欲望。护士在临床工作中，可能会遇到这样和那样的问题，在遇到问题时可不可以研究一下解决问题的办法，对临床上出现的一些问题可以分析、归纳和总结，这些思路其实就是科研的欲望。如果上升到专注的程度，就会提高护士对科研的欲望。医院和护理主管部门也有责任启迪护理人员对科研的兴趣，提高科研能力，如到上级医院进修学习，经常组织读书报告会、护理查房、护理病历讨论等学术活动，以活跃护士的学术气氛，多渠道扩充护士知识，提高护士的科研意识，促进了护理科研活动的开展。

　　其次，要掌握科研的方法，进行护理人员科研知识、科研方法、科研技能等的培训，有效提高护士的科研能力。

　　护士在工作中的积累经验，工作之余多读一些护理方面的书籍，查阅相关资料，书写护理论文，提高了护士护理论文的书写能力。争取去参加国内护理科研及论文书写讲座，获取信息，掌握护理科研相关知识。另外，从报纸杂志或网络上获得相关的知识和信息。

　　最后，要建立促进护理科研的激励机制，激发对护理科研的持续热情，一项科研成果的取得，要付出巨大的精力、财力及时间，如无相应的激励机制，将减弱护理人员对科研的积极性。

二、怎样写好医学论文

护士的论文写作能力是科研能力的重要体现，也是反映护士良好业务素质的重要因素。在临床护理队伍中，普遍存在对论文写作的重要性认识不够。作为一名护士，不仅要有精湛的护理技术。还要有总结经验、撰写论文的能力。撰写论文一是传播科技经验，二是为晋升需要。医学论文写作是一项严肃、意义重大的工作，是交流经验、传播科技成果、不断提高科研水平的重要组成部分。因此，必须以科学的态度去写，既不能夸大，也不能缩小，有一说一，有二说二，密切注意论文的科学性、实用性、先进性及可读性。不同的工作性质写出来的护理论文不尽相同，个性是主要的，但也不能没有共性，不是无章可循。但应尽可能避免写作时的千篇一律，千人一面。特别是护理学论文的表达方式应该更科学一些，论文的布局和段落应分明，层次应清晰，推理应符合逻辑，条理性要强。

1.命题 一般先定题目再写论文，但亦可先写论文再定题，也可将要写的内容列出提纲，根据提纲再定标题，文题贵新，切忌老生常谈。别人用过的题目不要再用。论文分为回顾性与前瞻性两大类。

2.摘要和关键词 摘要是正文的高度浓缩，是论文内容不加注释的评论和简短陈述。便于读（编）者了解全文的要点，便于做文摘和检索。因此，摘要应力求简明扼要，字数一般为200字左右，论文形成一种相对固定的格式，即前言（Introduction）、材料和方法（materials and methods）、结果（results）、讨论（discussion）；国外简称IMRD，我们不妨称为"四段式"。当然"四段式"，并非一成不变。不过，对于多数医学论文，尤其对

初学写作者来说，"四段式"仍然是十分适用的。有的期刊要求列出关键词，即选出3～5个代表论文主要内容的单词或术语，另起一行列于摘要后。医学论文关键词的选用应尽可能的用《医学主题词表》中的术语。

3. 中英文对照

（1）时态的应用：摘要写作中应掌握以下基本原则。①目的部分。背景介绍一般用现在时或现在完成时，目的说明用一般现在时或现在完成时，或一般过去时。②材料、方法和结果部分。除指示性说明外，一律用一般过去时。过去完成时只用于说明研究前的情况或研究中某一点时间之前发生的情况。③结论部分。凡陈述研究的材料、方法和结果时，一律用过去时；分析结果或发现的原因，或提出结论性意见，如果作者认为具有普遍意义，可用现在时，如果作者认为自己的分析或结论只限于本研究范围或者仅是一种可能性，则用一般过去时为好。

（2）标题要求：①要求简明扼要（short and concise），尽量控制在一行，且不是一个句子，不超过25个单词或120～140个字母，除DNA、RNA、PCR、CT等通用缩写外，一般不用缩写。②信息丰富（informative）。③便于索引（indexing）。④较长的标题可采用副标题。

4. 前言　　又称导言，主要说明本文研究的目的和意义，适当介绍历史背景和理论根据，扼要提示所用的方法和得到的成果。前言要求点明主题，抓住中心。前言部分不可写得太长，以200～400字为宜。前言一般为概述实验目的、意义和此课题的国内外一般情况。

5. 材料和方法　　在临床论著中，常称为临床资料、病例报告、对象与方法或治疗方法等。这一部分应详细说明本文研究的对象、

所用的材料和采取的方法。运用别人建立的方法时，应引用文献，如本文对之有改进，应着重说明改进的部分。这样做的目的，一方面通过客观的描述，使读者了解研究工作的对象和过程，以使理解和评价研究的结果；另一方面，也是使读者能够应用同样的材料和方法，对研究结果进行反复验证（方法的可重复性）。应交代研究设计的名称和主要做法。如调查研究应交代是前瞻性、回顾性还是横断面调查研究；实验设计应交代具体的设计类型，如属于自身配对设计、成组设计、交叉设计、析因设计或正交设计等；临床实验设计应交代属于第几期临床试验、采用了何种盲法措施、受试对象的纳入和剔除标准等。应围绕"重复、随机、对照、均衡"四个基本原则作概要说明，尤其要交代如何控制重要的非试验因素的干扰和影响。医学属于生物科学，因此，要特别重视研究中的对比和随机，进行前瞻性的研究，这样才能保证研究结果的客观性。临床研究的目的是探索某一疾病的治疗规律，也就是治疗方法和临床效果之间的一种特异性的联系。但是临床效果不仅受治疗方法影响，而且还受时间、环境、气候、机体特异性、防御功能等影响，这些"干扰"因素有时会超过治疗作用。所以治疗后观察到一定的反应，就不能冒失地断定二者之间有因果联系。我们研究一种新方法，总希望它的疗效比旧疗法高些，但如果不剔除干扰因素的影响，这种比较也是难以进行的。临床研究中设对照组，除处理不同外，对照组的一切条件应尽可能与治疗组基本一致，这就是对照的基本原则。统计学关于对照提出许多严格的要求，一般地说，对照组设在试验内比试验外好，在同时期比不同时期好，在本单位比外单位好。但由于临床工作的特殊性，要做到不太容易，且又非常重要。可以根据实际情况灵活运用这些原则。如临床研究中大量的回顾性研究，就很难达到严格的分组与随机。为了弥补这种缺陷，应

力求增加所观察的病例数量或按照患者的条件进行更细致的分组对比，各组患者的种族、性别、年龄以及病情的分型、分期、严重程度等，应力求相近，一切能干扰疗效反应的因素都要随机分配于处理组和对照组之中。但应注意，临床研究工作以不损害患者的利益为前提。

6.统计学处理　所有数据都需要经过统计学处理，并且认真计算，消灭误差。当前，论文统计学的处理和表述上存在这样那样的问题，有的杂志刊出的论文中也有不少这方面的缺点和错误。应写明所用统计分析方法的具体名称（如成组设计资料的t检验、两因素析因设计资料的方差分析等）和统计量的具体值，并尽可能给出具体的P值；当涉及总体参数时，在给出显著性检验结果的同时，再给出95%可信区间。对于服从偏态分布的定量资料，应采用M（Qn）方式表达，不应采用x±s方式表达。对于定量资料和定性资料，应根据所采用的设计类型、资料所具备的条件和分析目的，选用合适的统计分析方法，前者不应盲目套用t检验和单因素方差分析，后者不应盲目套用x2检验。

7.结果　这是学术论文的核心部分。学术论文的学术价值如何，是否有新的创见和发现，主要取决于这一部分。报告研究的结果不应简单地罗列研究过程中得到的各种原始材料和数据，而必须将其归纳分析，进行必要的统计学处理，然后用文字和各种图表表达出来。结果的表达要求高度真实和准确，不能有任何虚假或含混不清。不论结果是阳性还是阴性、肯定还是否定、符合预期还是不符合预期、临床应用成功还是失败，都应该如实地反映。临床研究尤其要重视远期随访，这是当前论文的一个薄弱环节。

8.讨论　主要是对本文研究结果进行评价，阐明和推论。因此，一篇论文学术水平的高低，对读者指导作用的大小，与讨论部

分有着重要的关系。这一部分最难写，但写得好时也最精彩。讨论内容因文而异，写法比较自由，大致可包括：阐述本文研究的原理与机制；说明本文材料和方法的特点及其得失；分析本文结果与他人结果的异同，以及各自的优越性与不足；对本文研究结果进行理论概括，提出新观点、新假设，对各种不同的观点和学说进行比较和评价；提出今后探索的方向和展望等。

　　9.参考文献　　医学论文都有参考文献，一般选用近年的参考文献，按照杂志社的要求其附在文后。

参 考 文 献

[1] 姜小鹰.护理美学.北京:人民卫生出版社,2006:127-145.

[2] 李秀华，郭燕红.中华护理学会百年史话.北京：人民卫生出版社,
2009：9-11.

[3] 冷晓红.人际沟通.北京:人民卫生出版社,2006:69-116.

[4] 李小妹.护理学导论.北京:人民卫生出版社,2006:16.

[5] 姜安丽.新编护理学基础.3版.北京:人民卫生出版社, 2006:44-47.

[6] 戴晓阳.护理心理学.北京:人民卫生出版社,1999:105-118.

[7] 李鸣杲，金魁和.医学心理学.5版.沈阳:辽宁科学技术出版社,1995:
228-250.

[8] 陶妍玲.护士压力与应对现状分析及对策.中国护理管理,2005,5
（1）:41-43.

[9] 刘淑芬.临床护士心理压力原因分析及对策的研究.河北医药,2008,30
（1）:121.

[10] 刘义兰,赵光红.护理法律与患者安全.北京.人民卫生出版社,2009.

[11] 李本富.护理伦理学概论.北京:中央广播电视大学出版社,2000.

[12] 刘宇.护理礼仪.北京:人民卫生出版社,2006:47.

[13] 梁银辉.现代护士礼仪与素养.长沙:湖南科学技术出版社,2005:62.

[14] 胡国英,张立力.缓解肌内注射时疼痛的方法.护理研究,2006,20（1）:
189.

[15] 戴国珍.儿童肌内注射中的人文关怀.当代护士（学术版）,2010,2:56.

[16] 李风玲,李英慧,李秀凤,等.高浓度、黏稠针剂注射技巧.护理研究,
2006,20（6）:1569.

[17] 尹秋丽,陈春燕,洪桂芬.速凝药物的肌内注射技巧.中外医学研究,

2009,7（8）:150.

[18] 杨彩,王燕.掌握微量药液肌内精确注射的技巧.西北国防医学杂志,
2009,24（6）:473.

[19] 樊丽英,张玲,朱影.儿童对肌内注射产生恐惧心理浅析及心理辅导.热
带医学杂志,2004,4（5）:616-617.

[20] 杜春芳,郭静,杨金荣,等.水肿患者肌内注射的技巧.基层医学论坛,
2005,9（11）:972.

[21] 王从华,邹红梅,李小云,等.超重及肥胖患者臀部肌内注射深度的探
讨.护理学杂志,2009,24（6）:3-5.

[22] 张秀江,付丽,官小龙.肥胖型成人臀大肌注射深度的探讨.农垦医学,
2006,28（1）:73-75.

[23] 姜玲君.注射低分子肝素致皮下出血的原因分析.医药世界杂志,
2005,5（6）:12-13.

[24] 李小寒,尚少梅.基础护理学.4版.北京:人民卫生出版社,2006.

[25] 刘素霞,王力,姚素芬.内科病人的心理特点及护理.河北医药,2003,25
（10）:783.

[26] 林凤阳,黄小萍,黄少珍.内科老年住院患者的特点及临床护理.实用医
技杂志（半月刊）,2006,13（3）:444-445.

[27] 辛世波.浅析内科病人的心理特点及心理护理.中国医疗前沿,2009,4
（8）:83.

[28] 李秀华,郭燕红.中华护理学会百年史话.北京:人民卫生出版社,
2009:9-11.